U0106671

故宫

博物院藏文物珍品全集

故宮博物院藏文物珍品全集

四僧繪畫

主編：楊　新

商務印書館

四僧繪畫
Paintings by Four Monks

故宮博物院藏文物珍品全集
The Complete Collection of Treasures of the Palace Museum

主　　編 ……………… 楊　新

副 主 編 ……………… 石雨春

編　　委 ……………… 潘深亮 楊麗麗 趙志成

攝　　影 ……………… 馮　輝

出 版 人 ……………… 陳萬雄

編輯顧問 ……………… 吳　空

責任編輯 ……………… 溫銳光

設　　計 ……………… 甄玉瓊

出　　版 ……………… 商務印書館 (香港) 有限公司
　　　　　　　　　　　　香港筲箕灣耀興道3號東滙廣場8樓
　　　　　　　　　　　　http://www.commercialpress.com.hk

製　　版 ……………… 奇峰分色製版有限公司
　　　　　　　　　　　　香港鰂魚涌華蘭路16號萬邦工業大廈21樓A座

印　　刷 ……………… 中華商務彩色印刷有限公司
　　　　　　　　　　　　香港新界大埔汀麗路36號中華商務印刷大廈

版　　次 ……………… 1999年5月第1版第1次印刷
　　　　　　　　　　　　©1999 商務印書館 (香港) 有限公司
　　　　　　　　　　　　ISBN 962 07 5233 3

版權所有,不准以任何方式,在世界任何地區,以中文或任何文字翻印,仿製或轉載本書圖版和文字之一部分或全部。

© 1999 The Commercial Press (Hong Kong) Ltd. All rights reserved. No part of this publication may be reproduced, stored in a retrieval system, or transmitted in any form or by any means, electronic, mechanical, photocopying, recording and/or otherwise without the prior written permission of the publishers.

All inquiries should be directed to:
The Commercial Press (Hong Kong) Ltd.
8/F., Eastern Central Plaza, 3 Yiu Hing Road, Shau Kei Wan, Hong Kong.

故宮博物院藏文物珍品全集

特邀顧問： （以姓氏筆畫為序）

　　　　　　王世襄　　　王　堯　　　李學勤
　　　　　　金維諾　　　宿　白　　　張政烺
　　　　　　啟　功

總編委：　（以姓氏筆畫為序）

　　　　　　于倬雲　　　王樹卿　　　朱家溍
　　　　　　杜迺松　　　李輝柄　　　邵長波
　　　　　　胡　錘　　　耿寶昌　　　徐邦達
　　　　　　徐啟憲　　　單士元　　　單國強
　　　　　　許愛仙　　　張忠培　　　高　和
　　　　　　楊　新　　　楊伯達　　　鄭珉中
　　　　　　劉九庵　　　聶崇正

主　編：　楊　新

編委辦公室：

主　任：　徐啟憲

成　員：　李輝柄　　　杜迺松　　　邵長波
　　　　　　胡　錘　　　高　和　　　單國強
　　　　　　鄭珉中　　　聶崇正　　　姜舜源
　　　　　　郭福祥　　　馮乃恩　　　秦鳳京

總攝影：　胡　錘

總序

楊新

故宮博物院是在明、清兩代皇宮的基礎上建立起來的國家博物館，位於北京市中心，佔地72萬平方米，收藏文物近百萬件。

公元1406年，明代永樂皇帝朱棣下詔將北平升為北京，翌年即在元代舊宮的基址上，開始大規模營造新的宮殿。公元1420年宮殿落成，稱紫禁城，正式遷都北京。公元1644年，清王朝取代明帝國統治，仍建都北京，居住在紫禁城內。按古老的禮制，紫禁城內分前朝、後寢兩大部分。前朝包括太和、中和、保和三大殿，輔以文華、武英兩殿。後寢包括乾清、交泰、坤寧三宮及東、西六宮等，總稱內廷。明、清兩代，從永樂皇帝朱棣至末代皇帝溥儀，共有24位皇帝及其后妃都居住在這裏。1911年孫中山領導的"辛亥革命"，推翻了清王朝統治，結束了兩千餘年的封建帝制。1914年，北洋政府將瀋陽故宮和承德避暑山莊的部分文物移來，在紫禁城內前朝部分成立古物陳列所。1924年，溥儀被逐出內廷，紫禁城後半部分於1925年建成故宮博物院。

歷代以來，皇帝們都自稱為"天子"。"普天之下，莫非王土；率土之濱，莫非王臣"（《詩經‧小雅‧北山》），他們把全國的土地和人民視作自己的財產。因此在宮廷內，不但匯集了從全國各地進貢來的各種歷史文化藝術精品和奇珍異寶，而且也集中了全國最優秀的藝術家和匠師，創造新的文化藝術品。中間雖屢經改朝換代，宮廷中的收藏損失無法估計，但是，由於中國的國土遼闊，歷史悠久，人民富於創造，文物散而復聚。清代繼承明代宮廷遺產，到乾隆時期，宮廷中收藏之富，超過了以往任何時代。到清代末年，英法聯軍、八國聯軍兩度侵入北京，橫燒劫掠，文物損失散佚殆不少。溥儀居內廷時，以賞賜、送禮等名義將文物盜出宮外，手下人亦效其尤，至1923年中正殿大火，清宮文物再次遭到嚴重損失。儘管如此，清宮的收藏仍然可觀。在故宮博物院籌備建立時，由"辦理清室善後委員會"對其所藏進行了清點，事竣後整理刊印出《故宮物品點查報告》共六編28冊，計

有文物 117 萬餘件（套）。1947 年底，古物陳列所併入故宮博物院，其文物同時亦歸故宮博物院收藏管理。

二次大戰期間，為了保護故宮文物不至遭到日本侵略者的掠奪和戰火的毀滅，故宮博物院從大量的藏品中檢選出器物、書畫、圖書、檔案共計 13,427 箱又 64 包，分五批運至上海和南京，後又輾轉流散到川、黔各地。抗日戰爭勝利以後，文物復又運回南京。隨着國內政治形勢的變化，在南京的文物又有 2,972 箱於 1948 年底至 1949 年被運往台灣，五十年代南京文物大部分運返北京，尚有 2,211 箱至今仍存放在故宮博物院於南京建造的庫房中。

中華人民共和國成立以後，故宮博物院的體制有所變化，根據當時上級的有關指令，原宮廷中收藏圖書中的一部分，被調撥到北京圖書館，而檔案文獻，則另成立了"中國第一歷史檔案館"負責收藏保管。

五十至六十年代，故宮博物院對北京本院的文物重新進行了清理核對，按新的觀念，把過去劃分"器物"和書畫類的才被編入文物的範疇，凡屬於清宮舊藏的，均給予"故"字編號，計有 711,338 件，其中從過去未被登記的"物品"堆中發現 1,200 餘件。作為國家最大博物館，故宮博物院肩負有蒐藏保護流散在社會上珍貴文物的責任。1949 年以後，通過收購、調撥、交換和接受捐贈等渠道以豐富館藏。凡屬新入藏的，均給予"新"字編號，截至 1994 年底，計有 222,920 件。

這近百萬件文物，蘊藏着中華民族文化藝術極其豐富的史料。其遠自原始社會、商、周、秦、漢，經魏、晉、南北朝、隋、唐，歷五代兩宋、元、明，而至於清代和近世。歷朝歷代，均有佳品，從未有間斷。其文物品類，一應俱有，有青銅、玉器、陶瓷、碑刻造像、法書名畫、印璽、漆器、琺瑯、絲織刺繡、竹木牙骨雕刻、金銀器皿、文房珍玩、鐘錶、珠翠首飾、家具以及其他歷史文物等等。每一品種，又自成歷史系列。可以說這是一座巨大的東方文化藝術寶庫，不但集中反映了中華民族數千年文化藝術的歷史發展，凝聚着中國人民巨大的精神力量，同時它也是人類文明進步不可缺少的組成元素。

開發這座寶庫，弘揚民族文化傳統，為社會提供了解和研究這一傳統的可信史料，是故宮博物院的重要任務之一。過去我院曾經通過編輯出版各種圖書、畫冊、刊物，為提供這方面資料作了不少工作，在社會上產生了廣泛的影響，對於推動各科學術的深入研究起到了良好的作用。但是，一種全面而系統地介紹故宮文物以一窺全豹的出版物，由於種種原因，尚未來得及進行。今天，隨着社會的物質生活的提高，和中外文化交流的頻繁往來，無

論是中國還是西方，人們越來越多地注意到故宮。學者專家們，無論是專門研究中國的文化歷史，還是從事於東、西方文化的對比研究，也都希望從故宮的藏品中發掘資料，以探索人類文明發展的奧秘。因此，我們決定與香港商務印書館共同努力，合作出版一套全面系統地反映故宮文物收藏的大型圖冊。

要想無一遺漏將近百萬件文物全都出版，我想在近數十年內是不可能的。因此我們在考慮到社會需要的同時，不能不採取精選的辦法，百裏挑一，將那些最具典型和代表性的文物集中起來，約有一萬二千餘件，分成六十卷出版，故名《故宮博物院藏文物珍品全集》。這需要八至十年時間才能完成，可以說是一項跨世紀的工程。六十卷的體例，我們採取按文物分類的方法進行編排，但是不圍於這一方法。例如其中一些與宮廷歷史、典章制度及日常生活有直接關係的文物，則採用特定主題的編輯方法。這部分是最具有宮廷特色的文物，以往常被人們所忽視，而在學術研究深入發展的今天，卻越來越顯示出其重要歷史價值。另外，對某一類數量較多的文物，例如繪畫和陶瓷，則採用每一卷或幾卷具有相對獨立和完整的編排方法，以便於讀者的需要和選購。

如此浩大的工程，其任務是艱巨的。為此我們動員了全院的文物研究者一道工作。由院內老一輩專家和聘請院外若干著名學者為顧問作指導，使這套大型圖冊的科學性、資料性和觀賞性相結合得盡可能地完善完美。但是，由於我們的力量有限，主要任務由中、青年人承擔，其中的錯誤和不足在所難免，因此當我們剛剛開始進行這一工作時，誠懇地希望得到各方面的批評指正和建設性意見，使以後的各卷，能達到更理想之目的。

感謝香港商務印書館的忠誠合作！感謝所有支持和鼓勵我們進行這一事業的人們！

1995 年 8 月 30 日於燈下

目錄

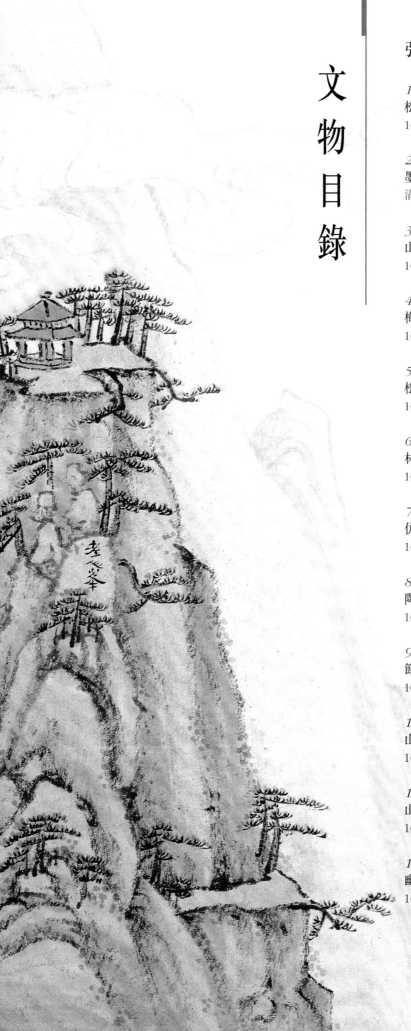

文物目錄

導言

楊新

　　弘仁、髡殘、八大山人、石濤是活躍於清初的四位僧人畫家，畫史上合稱"四僧"。其藝術風格和主張與同時期的"四王"（王時敏、王鑑、王翬、王原祁）等畫家有着明顯的差別，他們共同構成了清初畫壇異彩紛呈的壯麗景觀。"四僧"的繪畫以其強烈的個性及藝術特色，不但得到同代人的嘉許，而且深受之後的"揚州八怪"和"海上畫派"畫家的推崇，影響所及直至今日的中國畫壇。

　　由於政治上的原因，清代宮廷中收藏的"四僧"作品極少。據《秘殿珠林石渠寶笈》的著錄，僅有三幅半作品。其中八大山人的《寫生冊》因署名"傳綮"被當成另一人的作品收入，"半幅"是指石濤與王原祁合作的《蘭竹圖》，現都收藏在台北。故宮博物院所收藏的"四僧"作品都是1949年以後至今陸續蒐集的。本卷盡可能將這批藏品（書法、信札除外）按作者劃分，以年代先後為序，進行編次，並附錄詩文題跋和簡要說明，以為讀者提供一份欣賞和研究"四僧"藝術的珍貴資料。

清初和尚畫家的湧現和"四僧"的出家

清代初年和尚畫家之多，在中國繪畫史上是極其罕見的。除"四僧"之外，著名的和尚畫家還有弘智（無可大師方以智，1611－1671年）、自扃（道開，1601—1652年）、普荷（擔當，1593—1683年）、七處（睿督，明宗室）、珂雪（常瑩，即李肇亨）、智舷（秋潭）、詮修（蒙泉道人，？—1665年）、超揆（輪菴，文徵明重孫文震亨子）、超弘（如幻）等人。在一個短時期內，湧現這麼多的和尚畫家正是政權鼎革時勢所造成的。"遺民"和"遺民畫家"出現較多的時代，往往是中國周邊少數民族替代中原漢族政權的時代，如金與北宋、蒙元與南宋的相替。滿清替代明王朝亦復如此，所不同的是，除了政權的替代之外，還多了一道衣冠易制，特別是其中嚴厲的薙髮令，這使清初許多知識階層中的人當"遺民"也不可能，只有遁入空門，從而造成了和尚畫

家成批的出現。"四僧"就是在這種歷史背景之下先後削髮為僧的；此後，佛教的禪理、出家與還俗之間的抉擇，都深深影響着這四名僧人畫家的藝術生命。

"四僧"出家時間均在明亡前後，其中出家最早的是髡殘（1612 — 1673 年）[1]。關於髡殘出家的時間、地點和原因，程正揆説："髡殘幼有夙根，具奇慧，不讀非道之書，不近女色，父母強婚弗從，乃棄舉子業，廿歲削髮為僧。"[2]周亮工説："幼而失恃，便思出家。"[3]程、周二説對髡殘早年家庭狀況的記載有所不同，按周説似乎童年時母親逝世是髡殘出家的原因，然而一個幼稚兒童是否能有這樣的思維活動，值得懷疑。依程説，髡殘似乎是為逃婚而出家，出家時父母雙親均在世。程氏與髡殘往來關係極為密切，當以程説為是。

髡殘二十歲時為明崇禎四年（1631），此時明帝國大廈已搖搖欲墜，朝政日非，四處烽火，邊境不寧，這使許多士子失去了信心，已出仕的走向隱退，未出仕的淡泊功名。髡殘幼小"具奇慧"，"不讀非道之書"，説明他本意還是欲走讀書求仕進的道路，但他卻斷然決定"棄舉子業"，這是非同一般的舉動，只能是時代對他的思想衝擊的結果，逃婚只不過是出家的觸發點。清康熙二年（1663），他在《報恩寺圖》上題跋説："佛不是閒漢，乃至菩薩、聖帝、明王、老莊、孔子，亦不是閒漢。世間只因閒漢太多，以致家不治，國不治，叢林不治，《易》曰：'天行健，君子以自強不息。'"[4]可見他的出家並非消極地避世，其思想深處並未忘記"齊家、治國、平天下"的儒家教誨。

年紀與髡殘相近而出家稍遲的是弘仁（1610 — 1664 年），他早年家境貧寒，父喪後奉母至孝，很小就肩負起家庭重擔，但不忘讀書。曾"師汪無涯受五經"[5]，"幼嘗應制，徒思帝闕之翱翔"[6]，可知他也曾是一個想靠讀書仕進的人。然而國破之恨徹底改變了他的人生道路。清順治二年（1645）清兵到達安徽歙縣，弘仁的許多朋友參加了義軍抗清。就在這一年，弘仁與其師汪無涯到了福建，於清順治四年（1647）在武夷山中依古航道舟禪師落髮為僧。

關於弘仁為甚麼去福建和在武夷山出家，據汪世清先生推斷，弘仁"去閩可能就是參加當時的抗清活動，而當隆武政權（即明宗室唐王朱聿鍵）覆滅後，不得已而遁入空門。"[7]本卷收錄的《黃山圖》冊（圖 21-26）中，弘仁摯友程邃的一段題跋對我們了解弘仁的出家動機和出家後的思想十分重要。程邃在跋中提到，弘仁參與抗清活動，由義憤而棄儒從佛。後程邃曾勸弘仁還俗，惜"未克竟所説，而漸公已矣。"可見弘仁曾心有所動，但迫於輿論壓力而未作出決斷。

八大山人（1626 — 1705 年）幼小聰慧，"八歲即能詩"[8]，曾"為諸生"[9]。他雖貴為皇族，但到

明後期，一些遠支宗親家道中落，朝廷特允許這些宗族子弟與士子同例，通過應試獲取功名，因此身為皇族遠親的八大山人也走過這條道路。然而政局激變，清順治二年 (1645) 清兵到達南昌，八大山人攜眷屬棄家逃難到奉新山中，途中父親去世。清順治五年 (1648) 八大山人在奉新山中出家，清順治十年 (1653) 受戒於穎學敏禪師，清康熙十一年 (1672) 穎學敏禪師圓寂，八大山人繼其師在禪林中成為一代宗師。清康熙十八年 (1679) 江西臨川縣令胡亦堂因仰慕其名，特邀他到臨川參與詩酒唱和。一年後，八大山人突發狂疾，將所有僧衣僧帽燒掉，着破衣爛衫赤足走回南昌，在街上邊走邊唱，顛態百出，其姪便把他拉回家中。

關於八大山人突發狂疾之因，固然離不開國難家仇，另外亦是因為迫於輿論壓力而不能還俗，這種種都是鬱結於他內心深處的痛苦，胡亦堂之邀使他面對新朝官吏，更觸發他內心之痛，終導致他精神崩潰。

八大山人被其姪拉回家後，精神漸復正常，從此他反而獲得極大的解脫。他拼棄一切俗務，並藉"病"拒絕無謂糾纏，將全部精力用於書畫創作，終成畫壇上開創一代新風的宗師。

石濤 (1642—1707 年) 是明靖江王朱贊儀的第十代孫。當唐王朱聿鍵於福州自稱隆武帝時，石濤的父親朱亨嘉在桂林響應，自稱監國，因與廣西巡撫都御史瞿式耜發生磨擦，終被瞿擒獲。唐王令將亨嘉廢為庶人，旋將其殺害。此事發生於清順治三年 (1646)，石濤時僅四歲。據説在這危難時刻，小石濤被僕臣負出[10]，後逃至全州，在湘山寺中落髮為僧。

在石濤的人生旅程中有兩件事需要交待：一是清康熙二十三年 (1684) 於南京和清康熙二十八年 (1689) 於揚州兩次迎接康熙皇帝南巡，並寫詩頌讚，自稱"臣僧元濟"。後來甚至親到北京結交權貴，以求像其恩師旅庵和尚一樣，得到皇帝召見。一些學者討論此事時，或有意迴避，只強調他的"遺民"精神；或不能原諒，指責他改變了素志。這兩端的傾向都是囿於儒家"夷夏之防"之舊説。其實明亡時石濤才兩歲，而家亡於"同室操戈"，石濤尚在懵懂之中，我們不能用設想好的模式去評價他的行為。二是曾否還俗的問題。約清康熙四

十年（1701）左右，石濤曾有一封向八大山人乞畫的信，內中説到"款求書大滌子大滌草堂，莫書和尚，濟有冠有髮之人。"云云；又有致江岱瞻信中説："先生向知弟畫不與眾列，不當寫屏，只因家口眾，老病漸漸日深一日矣。"[11] "莫書和尚"與"家口眾"説明石濤確已還俗，且"俗累"很重，不得不靠賣畫維持家計。他為甚麼要還俗，大概和八大山人是同樣的心情罷。

"四僧"以不同條件同歸佛門和開始書畫創作，可謂"殊途同歸"。但由於他們的人生經歷不同，個人的交遊圈子不同，以及個性特點不同，他們雖然同在佛門從事繪畫創作，卻有着不同的風格特色，又可謂"同途異趣"。

"四僧"中，髡殘、弘仁雖未離佛門，但他們仍懷念故明，只與前朝遺老遺少相往還，留連於佳山勝水之間，沉醉於詩書畫創作，藉以撫慰心靈，從而獲得了人生的價值，其中髡殘畫中禪味是最濃厚的。八大山人、石濤雖托鉢空門，但並未能擺脱精神痛苦，沉重的家族包袱使他們終於棄僧還俗，只有從詩書畫創作中找尋安寧，還俗之後八大山人脱離了應酬交往的煩累，得以專心創作；石濤則從熱衷交遊中解脱出來，他的畫不再需要討好權貴，以求顯達，從而在藝術上獲得更大的自由。

弘仁的繪畫藝術

在"四僧"中，只有弘仁於出家之前有畫迹可尋。他最早的作品有明崇禎七年（1634）創作的《秋山幽居圖》扇和明崇禎十二年（1639）創作的《岡陵圖》卷[12]，署款均為"江韜"。《岡陵圖》共有五位新安畫家創作，各自獨立成幅。弘仁之作筆法結構參用倪瓚、黃公望，秀逸可愛。其時，弘仁於五人中年齡最小，只有三十歲，由於他畫得過分認真，運筆略顯拘謹文弱。

弘仁性格沉靜堅忍，當民族危難之時挺身而出，明亡後遁迹名山，詩畫寄興，眷懷故國，有許多題畫唱和詩[13]坦露了他這方面的思想。如："偶將筆墨落人間，綺麗樓台亂後刪。花草吳宮皆不問，獨餘殘瀋寫鍾山。"鍾山是明太祖朱元璋陵墓所在地，此詩蒼涼沉鬱，感懷至深，表達了他不忘故國的堅貞氣節，而這股情懷亦影響了他的畫較傾向於倪瓚的風格。

弘仁的繪畫初學黃公望，晚法倪瓚，尤其對倪瓚的作品情有獨鍾。本卷所收錄的清順治十八年（1661）創作的《山水圖》軸（圖11）和《幽亭秀木圖》軸（圖12）均為弘仁晚年作品，可以看到他在仿倪作品上的深厚功力。弘仁之所以追蹤倪瓚的繪畫風格，主要由於倪瓚作品中荒寒蕭瑟的意境能引起他心靈的共鳴。國破家亡的影響與弘仁堅貞的個性固然是其偏愛倪瓚作品的主要原因，此外，也與具體的地域背景有密切關係。明代後期，倪瓚的聲譽越來越高，人們爭相購置其作品，以自標清逸。徽商興起，將倪瓚作品帶回家鄉，促成了安徽地區

對倪瓚作品的收藏熱，弘仁的仿倪之作也隨之在市場走俏。故周亮工《讀畫錄》記載，弘仁"喜仿雲林，遂臻極境。江南人以有無定雅俗，如昔人之重雲林然，咸謂得漸江足當雲林。"本卷收錄的《黃山圖》冊（圖21-26）後楊自發的題跋亦證實了這一情況。跋云："漸師畫流傳幾遍海宇，江南好事家尤為珍異，至不惜多金購之。"弘仁竹杖芒鞋，粗衣糲食，於世無求，並不以畫為生，而我們從鄭旼回憶其師的詩中卻可得知箇中原委。詩云："蕭蕭逸氣絕無塵，共說雲林是後身。從此頓高書畫價，可憐翻濟別人貧。"[14]弘仁以送畫的方式周濟窮困親友，是以另一種方法適應市場的需求。

然而弘仁仿倪，絕不是以追求倪瓚畫法為目的，在繪畫上弘仁主張廣泛吸收前人成果，"凡晉、唐、宋、元真迹所歸，師必謀一見"[15]。師法前賢，卻不為法所縛。"唐宋遺留看筆皺，自傷塗抹亦因循。道林愛馬無妨道，墨瀋何當更累人。"晉僧支道林好蓄馬，自云愛其神駿，弘仁藉以說明學習前人筆法應當取其神意而不應在筆墨迹象間。"敢言天地是吾師，萬壑千岩獨杖藜。夢想富春居士（黃公望）好，並無一段入藩籬。"主張以天地為師，取倪、黃兩家之法，寫眼見景物，抒自己胸臆，這就構成了弘仁山水畫的基本特色。

同時代畫家查士標認為："漸公畫入武夷而一變，歸黃山而益奇。"（見本卷附錄《黃山圖》冊題跋）石濤則說："公遊黃山最久，故得黃山之真性情也，即一木一石，皆黃山本色。"[16]弘仁的山水畫，無論冊頁小品還是長篇巨製，或實地寫生，或構思取意，黃山為他提供了取之不盡、用之不竭的創作源泉。本卷所收錄的弘仁《黃山圖》冊共六十幅，畫六十處風景點，將黃山的各處名勝盡收筆底，可以說他是黃山寫生第一人。關於他探尋、搜集創作畫稿時那種如醉如痴的精神狀況，他的老友湯燕生有一段精彩的記載："尋山涉澤，冒險攀躋，屐齒所經，半是猿鳥未窺之境。常以凌晨而出，盡酉始歸，風雪回環，一無所避。蓋性情所偏嗜在是，雖師亦不自知其縣。而緣是發之毫楮間，人之見之，皆以為江南之真山水，幻出於師之腕下而不窮。"[17]從《黃山圖》冊中，我們可以真切地感受到弘仁為藝術創作而獻身的精神。

《黃山圖》冊每幅都標有景點的名稱，但不是今人概念中的對景"寫生"，而是畫家以實地為依據重新造境的"寫意"，構思奇特，情景交融，變幻莫測，出人意表。《黃山圖》冊是弘仁其他山水畫作品的"秘笈底稿"，如本卷所錄《西岩松雪圖》軸（圖13）就是從"文殊院"中變化脫胎而出。《古槎短荻圖》軸（圖14）也是弘仁一件以實景為依據的寫意作品，所畫的是詩社中盟友陳應頎（香士）的居所；題詩是另一社友汪蘗（藥房）所作。作品突出描繪了"樹兩丫"、"方池"及空寂無人的陋室，寓巧於拙，表現出主人公出塵遺世的思想感情。

山水畫之外，弘仁最愛畫松樹、梅花。所畫松糾結盤曲，挺拔雄奇，配以危岩怪石，亦得意於黃山。他曾自號"梅花古衲"，並遺命友人於其墓側多種梅。本卷所錄《松梅圖》卷(圖1)和《墨梅圖》軸（圖2）為其畫松與梅的代表作品。其松，落筆凝重，氣勢磅礴；畫梅，枝如屈鐵，暗香流動。松與梅衝寒傲雪、高標獨立的精神正是弘仁人格的自我寫照。

髡殘的繪畫藝術

髡殘何時開始作畫已難於稽考。今見髡殘最早的作品為清順治十四年(1657)所作《山水圖》軸，（載有正書局出版的《中國名畫集》）繪畫風格已經成熟。此後兩年無畫迹，而在清順治十七年(1660)傳世作品突然增多，至清康熙六年(1667)形成了創作高峯期，今天所見髡殘的作品大都是此一時期內的創作。他是怎樣與繪畫結下緣份的？據其自述："殘僧本不知畫，偶因坐禪後悟此六法。"[18]又云："荊、關、董、巨四者，而得其心法惟巨然一人。巨師媲美於前，謂余不可繼迹於後？遂復沈吟，有染指之志。"[19]可知他作畫是出家後才開始的，並着意追蹤巨然和尚。至於他創作熱情突然高漲，則同程正揆的交往有着極密切關係。

程正揆，號青溪，當時畫界常以青溪、石谿合稱"二溪"，他們也以此為榮，並合作畫了一幅《雙溪怡照圖》。[20]程正揆為前明官吏，曾在南京弘光政權中任過要職，入清後累官至工部右侍郎。由於受到清廷的猜忌，在清順治十四年(1657)被罷官，次年回到南京居住。此時髡殘駐錫於城南大報恩寺，參與校刻大藏經。報恩寺主持末公正募捐修葺該寺，程正揆為最大的施主並參與組織募捐活動。今藏日本泉屋博古的《報恩寺圖》即清康熙二年(1663)髡殘應末公之請專為程正揆而畫的。程氏生於明萬曆三十二年(1604)，長髡殘八歲，同為湖廣同鄉，為人有"骨鯁"之稱[21]。他又是畫家和書畫收藏家，與髡殘頗多相合，因此"二溪"相見便成知交。

程正揆對髡殘的影響首先是激發了髡殘繪畫創作的熱情，使其畫作徒增。程氏罷官後以書畫自娛，"二溪"在一起，或合作，或互相在畫上題詩題跋，以此為樂。在存世的髡殘作品中，以贈送程正揆的最為精美。其次，程正揆豐富的收藏為髡殘提供了師法和吸收前人成果的良好機遇。程正揆收藏的古人名迹有黃公望《九峯三泖讀書圖》、《秋林圖》，吳鎮《漁家樂圖》，倪瓚《鶴林圖》、《松林亭子圖》，王蒙《惠麓小隱圖》、《贈後山湖山腰遊圖》、《紫

芝山房圖》等。"二溪"經常在一起對這些藏品觀摩討論，研究學習。髡殘的繪畫深受黃公望、王蒙的影響與此有着密切關係。

此外，"二溪"常在一起討論六法問題，一個長於儒理，一個善於談禪，或以禪解畫，或借畫談禪，妙趣橫生。儒理、禪機、畫趣相撞擊，往往使二人迸發出思想的火花。在故宮博物院收藏的一件程正揆的《山水圖》上，髡殘題道："書家之折釵股、屋漏痕、錐畫沙、印印泥、飛鳥出林、驚蛇入草、銀鈎響尾，同是一筆，與畫家皴法同是一關紐，觀者雷同賞之，是安知世所論有不傳之妙耶？青溪翁曰：饒舌，饒舌！"髡殘用"心傳"來解釋對書畫用筆的領悟，程正揆認為這是洩露了"天機"，故用寒山、拾得的故事說髡殘"饒舌"。他們的詩論有如禪家鬥機鋒，不僅妙趣橫生，而且一語破的。

髡殘性直硬，脾氣倔強，寡交遊，難於與人相合。這種強烈的個性表現在他的禪學上是"自證自悟，如獅子獨行，不求伴侶"[22]；表現在繪畫上則為"一空依傍，獨張趙幟，可謂六法中豪傑"[23]。他自己也說："拙畫雖不及古人，亦不必古人可也。"[24]他長期生活在山林澤藪之間，侶煙霞而友泉石，蹣蹣峯巔，留連崖畔，以自然淨化無垢之美，對比人生坎坷、市俗機巧，從中感悟禪機畫趣。髡殘作品中的題跋詩歌多作佛家語，這不僅因其身為和尚，而且在他看來，禪機畫趣同是一理，無處不通。如本卷所輯的《禪機畫趣圖》軸（圖28）、《物外田園圖》冊（圖30）的諸多題跋，大都是借畫談禪，因禪說畫。融禪機與畫理於一爐，是髡殘畫作的主要特點之一。張庚《國朝畫徵錄》上說：髡殘的繪畫"奧境奇僻，緬邈幽深，引人入勝。筆墨高古，設色清湛，誠元人之勝概也。此種筆法不見於世久矣。蓋從蒲團上得來，所以不猶人也。"

髡殘以自然的稚拙、純樸、寧靜作為人世機巧、矯飾、爭鬥的對立面而加歌頌，因此在他的筆下大自然充滿活潑生機，無窮變化，元氣淋漓，雄渾蒼古，而毫無剩水殘山，荒寒蕭瑟之感。《層岩叠壑圖》軸（圖34）以商賈往來舟楫和山中優遊歲月的對比來表現禪意；《雨洗山根圖》軸（圖31）描繪了雨後山川的清澈、明淨；《仙源圖》軸（圖29）中，古木蒼煙，羣峯如屏，澄潭似鏡，給人以鑲金嵌玉的美好享受；而《雲洞流泉圖》軸（圖36）則突出在煙雲掩映、奇峯變幻的山間，叠叠清泉，奔流歡暢，有如琴瑟奏鳴，將人們帶入一種音樂的境界。髡殘是大自然熱情的歌手，他的山水畫猶如一首首贊歌，或高亢激越，或婉轉悠揚，優美的旋律動人心際。髡殘認為"人為世間生老病死、富貴榮辱所累，則思而為佛為仙，不知仙佛者即世間人而能解脫者也。"（《物外田園圖》冊題跋）他常用"了法"、"解脫"解釋繪畫創作，其作畫一筆在手，心無掛礙，點染揮灑，筆墨隨精神自然溢出。故程正揆說："石公作畫，如龍行空，如虎踞岩，草木風雷，自生變動，光怪百出。"[25]

八大山人的繪畫藝術

八大山人的書畫慧根來自家庭薰染。他的祖父朱多炡，字貞吉，喜吟詠，兼能書畫。父親朱謀鸑，字太沖，擅長花鳥山水，師法沈周、文徵明。由此可以推想，八大山人自幼即喜歡繪畫。目前所知八大山人最早的作品是他出家後清順治十六年 (1659) 所作的《寫生冊》[26]，時年三十四歲。八大山人一生書畫作品的風格演變，可按他在作品上簽名的特點，分為三個時期，即僧號期、"八大"前期和"八大"後期。

僧號期從八大山人三十四歲起至五十九歲止 (1659—1684年)，在這二十五年內其作品的款印，均是他為僧時的法名、法號和別號，計有"釋傳綮"、"刃菴"、"个山"、"雪个"[27]、"驢"、"驢屋驢"等。八大山人這一時期的傳世作品不多，但對研究者來說至為重要，彌足珍貴。本卷所輯《花卉圖》卷 (圖41)、《花果圖》卷 (圖52)，從款印看創作時間應在1666年稍後。此兩卷和《寫生冊》所畫均為花卉瓜果，純用水墨，剪裁大膽，已顯示八大山人的個性特點，但其筆法造型均源出於陳淳、徐渭。畫上題詩的書法則受黃庭堅、董其昌的影響。這些作品反映出八大山人在出家後一段時間內思想比較平靜，書畫只是宗教活動之外的"業餘"生涯。

自清康熙十一年 (1672) 八大山人的精神導師穎學敏禪師圓寂之後，"妻、子俱死"[28]的相繼打擊，八大山人的思想開始動蕩起來。清康熙十三年 (1674) 八大山人在黃安平畫的《个山小像》上，反覆多次地題詩題跋，憤激不平之情溢於言表，如說自己"嬴嬴然若喪家之狗"，"生不當生，是殺不殺"，"莫是悲他世上人，到頭不識來時路"等，並於畫上正中蓋一方"西江弋陽王孫"的大印。這是他貴為王孫的身世與現實際遇極不相符所迸發出的悲憤，迫使他一吐為快。

本卷所輯《古梅圖》軸 (圖42) 是把八大山人內心深處思想表露得最無掩飾的重要作品。畫上僅古梅一株，根部暴露，沒有像一般畫家那樣配上石塊或加苔點。從八大山人題的第二首詩中可以知道他是仿照南宋遺民鄭所南 (思肖) 畫蘭不着土之意，表示國土已被"蕃人"奪去。第一首詩似引《詩經·小雅·斯乾》"幽幽南山"句，以周天子宗族衍盛寄託對明王朝的思念。"□"應為"胡"或"虜"字，被後人挖去以避諱。詩意明顯地透露出八大山人"反清復國"的思想。用詩意解畫意，就不難理解他為甚麼把梅花畫得如此離奇古怪了。

從清康熙二十三年 (1684) 起，八大山人開始在自己作品上簽署"八大山人"這個號，其他名號全棄之不用，直至他清康熙四十四年 (1705) 逝世。為甚麼要改號"八大山人"呢？這可能與他在宗譜中為第八代子孫和小名"耷"有關。按明洪武時賜寧藩世系二十字，他恰好是第八字"統"字輩。此外，他在前期署款"八大山人"時往往連帶一方"八還"的印章，即是歸宗續嗣之意。八大山人署此號時，其"八"字的寫法有作"ン"、"八"之別。寫作"ン"

時的作品在他五十九歲至六十九歲（1684—1694年）之間。寫作"丶丶"時在他七十歲至八十歲（1695—1705年）之時。故可分稱為"八大"前期和"八大"後期。

本卷所輯《雜畫圖》冊（圖43）是簽署"八大山人"款的最早作品之一。[29]其中畫竹一頁，四字作篆書體，可知他"丶く"字的寫法來源（附圖一）。張庚《國朝畫徵錄》上說："款題'八大'二字，必聯綴其畫，'山人'二字亦然，類'哭之'、'笑之'字意，蓋有在也。"按張庚所見的款題為行草書式，所謂"哭之"應為後期"八"作"丶丶"時才形似，"笑之"則為前期"八"作"丶く"時才相近，但八大山人總不會先笑十年其後又哭十年罷？根據《雜畫圖》冊題款為篆書和楷書考察，四字並不聯綴，也就無所謂哭、笑之意。哭、笑的説法不過是後人根據其身世際遇穿鑿附會而已。

附圖一　"八大"前期八大山人的簽署

附圖二　八大山人的花押

進入"八大"前期以後，八大山人在畫上題詩、花押乃至印章，更加晦澀難解，這是他面對清王朝的高壓統治時，不得不採取的自我保護措施。但是我們要理解他的畫意，又不得不解釋他的詩句。他也曾這樣提醒觀者："橫流亂世杧枒樹，留得文林細揣摩。"為此，許多學者曾花費了大量心力。例如他在畫上有一個花押（附圖二），長期以來人們只能稱它為龜形花押。後來才發現原來它是由"三月十九日"五字變形組成的，這正是明代最末一個皇帝朱由檢在煤山自殺之日，這個花押是八大山人對明朝滅亡的沉痛紀念。又如他在1684年所作《甲子花鳥冊》[30]中題畫八哥詩道："衿翠鳥喚哥，吭圓哥喚了。八哥語三虢，南飛鷦鴣少。"人多不解其意，經饒宗頤教授引經據典考釋後，其結論是："此詩畫是譏'虢'（指明）亡後，忠臣如鷦鴣之志切懷南，殊不多見。"[31]這就是説，八大山人的作品除了表達一般的國破家亡之痛外，有時還具體有所指。他曾在《瓜月圖》上題道："眼光餅子一面，月圓西瓜上時。個個指月餅子，驢年瓜熟為期。"有人據吃月餅的風俗源於元初反蒙義軍傳達起事暗號的民間傳説，認為八大山人在期盼着反清義軍的到來，然而要等待到驢年（何年）呢？"驢年馬月"為俗語，表示遙無定期。八大山人自號"驢"，並有"一字年"印章，即是以俗語"驢年"為字號。此詩與《古梅圖》中題詩"掃胡塵"相聯繫，則八大山人的心迹就不徒只有亡國餘哀了。直到晚年，他對故國江山的情結始終沒有忘懷。他曾在一本晚

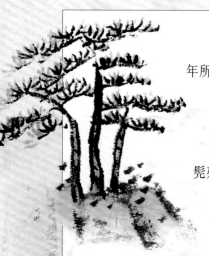

年所作的《山水冊》後題詩道："郭家皴法雲頭小，董老麻皮樹上多。想見時人解圖畫，一峯還寫宋山河。"並於末尾畫上"三月十九日"花押[32]。詩題表面似乎是說元代畫家黃公望用宋代畫家郭熙的捲雲皴法、董源的麻皮樹法畫出來的當然是宋代的山水，實則暗示出他自己畫的是明代江山，這與髡殘所說"老去不能忘故物，雲山猶向畫中尋"同出一轍。

"八大"前期是八大山人獨特藝術風格的創造時期，後期則為這一風格發揮至登峯造極的時期，從本卷所輯的作品可以清楚地看到這一發展變化的脈絡。

八大山人的山水畫，遠法董源、巨然、米芾、黃公望、倪瓚諸家，近取董其昌，僧號期中山水畫作品極少。花鳥畫則師法沈周、陳淳和徐渭，在進入"八大"前期的最初幾年，他還沒有擺脫他們的窠臼，而在後幾年則與前人完全不同了。這主要表現在以下幾個方面。

第一，"少"。他自題書畫作品時曾說："予所畫山水圖，每每得少而足，更如東方生所云：'又何廉也。'"[33]他這個"少"更加適合花鳥畫。一是所畫景物和物象少，另一是塑物象所用筆數少。在八大山人作品中，往往一石、一樹、一花、一果、一魚、一鳥、一雞，甚至一筆不着，僅蓋一方印，都可以構成一幅完整的畫面，而物象的造型用筆寥寥可數。少而能作到厚實、充滿、得趣，很少有人能達到八大山人這樣的造詣。少，需要充分調動意象語言，最大限度地利用空間佈白、書法和印章的視覺作用，八大山人在這方面的造詣可以說前無古人。

第二，"圓"。八大山人在清康熙三十二年（1693）《癸酉山水冊》中題道："昔吳道元學書於張顛（旭）、賀老（知章），不成，退，畫法益工，可知畫法兼之書畫。"八大山人僧號期的作品用筆方硬，進入"八大"前期以後逐漸豐厚渾圓，富於變化，這與他學習書法入於畫法密切相關。他的書法亦廣泛吸收前人成果，功力深厚。繪畫作品中因物象少，筆數少，更加突出用筆的重要。八大山人的奧秘是書畫結合，一筆兼用，越到晚年，筆法越益含蓄圓潤。

第三，"水"。即蘸墨後筆中含水量。明中期以前，畫家所用紙張都是"熟紙"。熟紙不洇不走墨，乾濕濃淡，可層層暈染。明中期以後，紙的加工程序減少，謂之"生紙"。在生紙上作畫，易洇走墨，難於控制。八大山人充分利用生紙這一特性，通過對筆中含水量的控制，使筆墨出現更豐富的變化，產生了在熟紙上所不能達到的藝術效果。如通過水洇表現禽鳥羽毛的茸軟感。用水洇更為形象地表現荷幹、荷葉的稚嫩枯老。更有深意的是他用水洇的效果表達了他"墨點無多淚點多"的感情。八大山人是成功地使用生紙以推動中國水墨

寫意畫發展的第一個功臣。

第四，“白”。八大山人在1693年所作《癸酉山水冊》中題道：“此畫仿吳道玄陰驚陽受、陽作陰報之理為之。”這裏的吳道子是假託的，主要為了説明繪畫中黑（陰）與白（陽）的對立統一的辯證關係。即白中有黑，黑中有白，相互對立，又相互呼應。八大山人是一個最善於處理空間佈白的能手，特別是那些物象極少的畫面，其位置左右高低，方向橫斜平直，把整塊空間分割得極富變化，加上題字、印章，使人感覺充滿。對稱、平衡、濃淡、虛實、疏密、聚散，陰陽相濟，嚴謹有法。這在本卷所輯《楊柳浴禽圖》軸（圖51）中最能體現出來。

第五，“奇”。人們都注意到八大山人在畫魚、鳥的眼睛時，違反自然常識，將魚、鳥的眼珠畫得和人一樣，似能夠向四周轉動。畫石，頭大腳小，難於穩立。畫樹，三兩個杈，五七片樹葉，幹大根小，有悖常理，卻無人批評他的“錯誤”，這是因為在中國繪畫史上他的出奇不是孤立的，就藝術手法而言，造型的“奇”與“意”、“趣”緊密相聯，誇張有趣，筆簡意繁。另外，他的出奇手法與他的為人和事迹緊密相聯，不是矯揉造作，着意追求。故石濤稱頌他“心奇迹奇”，“筆歌墨舞”，“淋漓奇古”，為“一代解人”。

少、圓、水、白、奇是八大山人繪畫藝術的特點，也是他在發展中國水墨寫意畫中所取得的成就，這使他的繪畫藝術達到時代的高峯。

石濤的繪畫藝術

現存石濤最早的作品是他作於武昌的《人物山水花卉冊》[34]，時僅十六歲。石濤一生的繪畫，根據他的生活歷程、思想變化和藝術探求，可分為啟蒙期、奠基期、蛻變期和高峯期。十六歲（1657年）以前可以説是他繪畫的啟蒙時期。從《人物山水花卉冊》中可以看到，他已基本掌握了繪畫的表達語言。十六至三十八歲（1657—1679年）是石濤讀書、遊歷和求藝的奠基時期。他在師兄原亮（喝濤）的帶領下，為逃命和尋求安身之地沿長江一帶走遍名山大川，飽覽江南形勝，不但開闊了他的胸懷，

而且為他的創作提供了取之不盡的素材。石濤在行程中廣泛結交詩朋畫友，對提高其畫藝有十分重要的幫助。李麟《蚓峯文集·大滌子傳》中寫道："從武昌之越中，由越中之宣城，施愚山（閏章）、吳晴岩（肅公）、梅淵公（清）、耦長（梅庚）諸名士，一見奇之。時宣城有書畫社，招入相與唱和。"

本卷所輯《山水圖》冊（圖69）是了解石濤這一時期繪畫創作的重要資料，特別是冊後其師兄喝濤的題詩尤為難得，應是他們相依相伴的旅途生活寫照。看來這位隱姓埋名的師兄具有很高的文化素養，他不只是石濤生活的照顧者，同時也應是石濤的文化啟蒙老師。

《山水圖》是一本集冊，創作時間從清康熙六年至十六年（1667—1677），描寫的是黃山一帶風景，筆際秀逸清新，渴筆乾墨處似程邃；其中一開仿米芾、高克恭筆法，其他則多法倪瓚、黃公望。與此冊不同，本卷所輯《山水人物圖》卷（圖72）則是一件透露石濤個性特點的早期作品。畫中有三處紀年，為"甲辰"、"甲寅"和"丁巳"，即1664、1674和1677年。全卷共分五段，分別畫石戶農、披裘翁、湘中老人、鐵腳道人和雪菴和尚，他們都是隱姓埋名的古代高人逸士。最後一段的雪菴和尚是石濤於清順治十七年（1660）所作冊頁中的《小艇讀騷圖》的重複表現，可見石濤對此人另有深情。雪菴和尚就是跟隨建文皇帝朱允炆亡命出走的御史葉景賢，石濤在節錄其傳記時有意隱去了其時代和出家因果，不難看出他內心深處的想法。此卷鐵腳道人一段的背景山水以黃山天都峯為範本，筆法受梅清的影響；然而就整體而言，落筆豪壯，渾瀝淋漓，縱橫不羈等表現，則完全是石濤個性的反映，難怪梅清年長於他卻又如此推崇和寄厚望於他了。

三十九至五十歲（1680—1691年）是石濤繪畫的蛻變期。隨着歲月的流逝，故交零落而新朋增多，其中不乏官僚權貴，石濤的思想日漸起了變化，遺民意識亦漸漸淡薄。他先後在南京和揚州迎接康熙皇帝，感到無比榮幸；畫《海晏河清圖》頌讚新王朝；應輔國將軍博爾都之邀赴北京，遊歷於王侯貴冑之門等等，都有違他的初衷。一方面石濤對康熙皇帝有知遇之感，另一方面他又背着沉重的明朝皇族出身的包袱，社會對他的期望也是兩股截然不同的輿論壓力，因此他的思想陷入了極端的矛盾，時時借詩畫創作宣洩出來。這一時期，也是他藝術思想最活躍的時期。

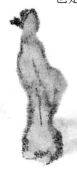

石濤對繪畫的思考是從不滿畫壇現狀開始的。清康熙二十二年（1683）他在題贈常涵千的畫中説道："唐畫，神品也；宋、元之畫，逸品也。神品者多，逸品者少。後世學者千般，各投所識。古人從神品悟得逸品，今人從逸品中轉出時品，意求過人而無過人處。"這段題跋很有見識，特別是"悟"和"轉"兩字用得非常貼切。他所批評的"時品"是指泛濫於明

末清初、一味追求元人逸筆而徒有形式的作品，其中是否也包括風靡畫壇的“四王”作品尚待研究。但他的針對性確實與董其昌等人提倡的“南宗”繪畫有密切關係，而“四王”往往被人們奉為“南宗”衣鉢繼承人，且炙手可熱。清康熙二十三年（1684）石濤毫不客氣地揶揄“南北宗論”：“畫有南北宗，書有二王法，張融有言：不恨臣無二王法，恨二王無臣法。今問南北宗，我宗耶？宗我耶？一時捧腹曰：‘我自用我法。’”[35]石濤提出要突破“時品”，必須有“斬關之手”，這便是“我法”。本卷所輯《搜盡奇峯打草稿圖》卷（圖75）中對此作了進一步的解釋：“今之遊於筆墨者，總是名山大川未覽，幽岩獨屋何居，出郭何曾百里，入室哪容半年，交泛濫之酒杯，貨簇新之古董，道眼未明，縱橫氣習，安可辯焉！自之曰：此某家筆墨，此某家法派，猶盲人之示盲人，醜婦之評醜婦爾。賞鑑云乎哉！不立一法是吾宗也，不捨一法是吾旨也。學者知之乎？”這段話矛頭所指明顯是那些“權貴”畫家，很可能具體指王翬和王原祁，因為他們是清宮中最得勢的人物，博爾都曾要求石濤先畫好墨竹，再請他們二位補景，石濤對此甚為不滿[36]。

的確，石濤的繪畫得益於他長年累月廣遊名山大川，特別是他多次遊黃山和畫黃山，使他體會到“黃山是我師，我是黃山友”。他說：“足跡不經十萬里，眼中難盡世間奇。筆鋒到處無回顧，天地為師老更痴。”[37]本卷所輯《搜盡奇峯打草稿圖》卷是這一時期石濤繪畫總結性的作品。筆墨的老到精練，峯巒結構的氣勢磅礴，說明他的創作進入到一個新的高峯。其令人感奮處，正如卷後聽帆樓主潘季彤所說：“此畫一開卷，如寶劍出匣，令觀者為之心驚魄動，真奇也。寓奇思於奇筆，即以奇筆繪奇峯（原作“峯奇”，疑誤筆，故改——引者），石濤子洵無愧為一代奇人已。”

從五十一至六十六歲逝世（1692—1707年）是石濤繪畫創作的高峯期。石濤在北京三年，本“欲向皇家問賞心，好從寶繪論知遇”[38]，但他的設想落空了。他這趟北京之行並未得到康熙皇帝的召見，而奔走王侯貴胄之門，多違心作應酬之畫，這種種使石濤心灰意冷，生倦鳥知還之意，於是他決心南還，定居揚州。

初到揚州時，石濤的心境很不平靜，北遊的失意又使他憶及許多往事，師兄喝濤去世[39]使他失去了一個依靠，家族的包袱又需要他還俗，因此他拼命作畫，借作畫以宣洩胸中塊

疊，創作數量激增。其後，由於技巧熟練，經濟方面亦已無憂，石濤晚年的繪畫創作進入了隨心所欲的自由境界。其作畫，無一法，無非法，筆隨心運，意到筆隨，出神入化。石濤的山水畫，粗獷處，濃墨大點，縱橫恣肆，下筆如急電驚雷；細微處，勾皴點染，筆無虛下，結構謹嚴。他敢於突破前人成法，例如用赭代墨皴擦山石，用石青作米點，用藤黃、胭脂相間作雜點描繪灼灼桃花，都是前人未曾使用過的方法，使色彩在山水畫中佔有一席重要地位。他所造的景和境，構圖巧妙新奇，重巒叠障處非人迹所能到達；垂柳蒹葭，又為尋常所見。他從尋常景物中發掘出的新穎構圖，往往在人意想之外。所以石濤的山水畫淋漓暢快處動人心魄，細膩抒情處感人至深。山水之外，石濤亦擅長人物、花卉、蘭竹。本卷所輯《梅竹圖》軸（圖88）和《高呼與可圖》卷（圖93）是他花卉墨竹畫的代表傑作。石濤並不以墨竹專長，但他的墨竹姿態多變，筆法靈活，墨色蒼潤，生趣盎然。鄭燮贊曰：「石濤畫竹，好野戰，略無紀律，而紀律自在其中。」[40]

「四王」和「四僧」是宋、元以來文人畫發展的兩個分支，雖然處於同一個時代，但由於地位和境遇不同，使他們的繪畫有着鮮明的不同風格特色。從總體上看，「四王」的家境富裕，生活安定，其作品多表現出冲淡和平的意境，性格不鮮明，技法上則過於強調筆墨神韻，固守前人成法。「四僧」的生活顛沛流離，坎坷多折，故作品多表現不平之氣，個性鮮明；他們也學習古人，但敢於突破古人成法，而取材直接來自自然，貼近生活，故作品中生機勃勃，充滿活力。因此，對於今天的欣賞者來說，感覺到「四僧」離我們近，「四王」卻離我們遠！

註釋：

(1) 關於髡殘卒年，請參閱拙文〈石谿卒年再考〉，載《故宮博物院院刊》，1988年第3期。

(2) 程正揆：《青溪遺稿》卷十九，康熙刻本。

(3) 周亮工：《讀畫錄》，《畫史叢刊》本卷二，人民美術出版社，1963年重印。

(4) 髡殘：《報恩寺圖》，今藏日本京都泉屋博古。

(5) 弘仁俗家姓名見清康熙〈歙縣志·弘仁傳〉，該傳收錄於汪世清、汪聰：《漸江資料集》（修訂本），1984年安徽人民出版社出版。

(6) 程守：〈故大師漸公碑〉，收於汪世清、汪聰：《漸江資料集》，見註（5）。

(7) 汪世清：〈關於漸江的幾點考證〉，出處同註（5）。

(8) 陳鼎：〈留溪外傳·八大山人傳〉，出處同註（5）。

(9) 邵長衡：〈青門旅稿·八大山人傳〉，出處同註（5）。

(10) 李驎：〈虬峯文集·大滌子傳〉，出處同註（5）。

(11) 石濤致八大山人和江岱瞻信全文見徐邦達〈石濤生卒新訂〉，載香港《美術家》，1978年第二期。

(12) 新安五家：《岡陵圖》，上海博物館藏。

(13) 弘仁：《畫偈》、《偈外詩》、《偈外詩續》，為許楚、鄭旼、黃賓虹所輯錄，見汪世清、汪聰：《漸江資料集》。

(14) 鄭旼：《憶漸江師八首》，見汪世清、汪聰：《漸江資料集》。

(15) 王泰微：《漸江和尚傳》，收於汪世清、汪聰：《漸江資料集》，見註（5）。

(16) 弘仁：《曉江風便圖》卷石濤跋，今藏安徽省博物館。

(17) 弘仁：《江山無盡圖》湯燕生跋，今藏日本京都泉屋博古。

(18) 髡殘：《山水冊》自識，見日本影印單行本《石谿道人墨妙冊》。

(19) 髡殘：《仿黃子久溪山閒釣圖》跋，見李佐賢：《書畫鑑影》卷二十四著錄。

(20) 《十百齋書畫錄》乙集；又見程正揆：《青溪遺稿》卷二十四。

(21) 有關程正揆事迹，請參見拙著《程正揆》，上海人民美術出版社，1982年6月第1版。

(22) 程正揆：〈石谿小傳〉，《青溪遺稿》卷十九。

(23) 吳郁生跋髡殘《為周櫟園作山水軸》中評語，見關冕鈞：《三秋閣書畫錄》卷上著錄。

(24) 髡殘：《溪橋策杖圖》自識，今藏江蘇蘇州市博物館。

(25) 程正揆：〈題石公畫〉，《青溪遺稿》卷二十三。

(26) 《傳綮寫生冊》，著錄於《石渠寶笈》初編卷十二，今藏台北故宮博物院。

(27) "雪个"，據啟功先生說，應為"雪爪"，即"雪泥鴻爪"之意，並有印為證。

(28) 陳鼎：《虞初新志·八大山人傳》，清乾隆庚辰詒清堂重刊本。

(29) 據王方宇《跋八大山人書法跋》稱：美國紐約拍賣公司曾拍賣出一件八大山人行草書《樂苑》，作於"甲子八月五日"，款署"八大山人"，"八"作" "，"甲子"為1684年，則此為所見署款"八大山人"之最早者；另一件行楷書《內景經》作於"甲子七月"，"八"字作" "，似可疑；王方宇先生此文發表在1994年9月台北國際書學研討會上。

(30) 八大山人：《甲子花鳥冊》，今藏美國普林斯頓大學博物館。

(31) 饒宗頤：〈八大山人"世説詩"解——兼記其甲子花鳥冊〉，載《香港中文大學中國文化研究所學報》，第八卷第二期，1967 年 12 月。

(32) 《為黃硯旅作山水冊》，今藏香港何耀光先生居所"至樂樓"。

(33) 八大山人：《書畫合璧卷》題跋，收於《大風堂名迹》第三集。

(34) 此冊今藏廣東省博物館，其畫水仙一開款署"丁酉二月寫於武昌之鶴樓"，即為 1657 年，另山水一開題寫"畫於開光之龍壇石上"，應為他 1664 年甲辰到宣城以後之作，可知此冊為一時之作的集冊。

(35) 石濤：《山水圖》，今藏故宮博物院，見圖 73 附錄。

(36) 石濤與王原祁合作《蘭竹圖》，今藏台北故宮博物院；石濤與王翬合作《蘭竹圖》，今藏香港何耀光先生"至樂樓"，其中石濤題語云："問翁以褚國公見寄，命予寫蘭竹，云有高人補石，故予忖筆，留其有餘，以待點睛也。""高人"、"點睛"，雖為謙詞，實含不滿。

(37) 石濤：《書畫合璧》冊自書詩。該冊今藏上海博物館。

(38) 同上註。

(39) 石濤：《書畫合璧》冊自書詩後附記云："九日，程穆倩，周向山，黃仙裳，馮蓼庵諸公置酒邀余同家喝兄過周處台分賦。"該冊作於 1693 年，喝濤之去逝當在此後。

(40) 鄭燮：《鄭板橋集·題畫》，中華書局，1962 年 1 月第 1 版。

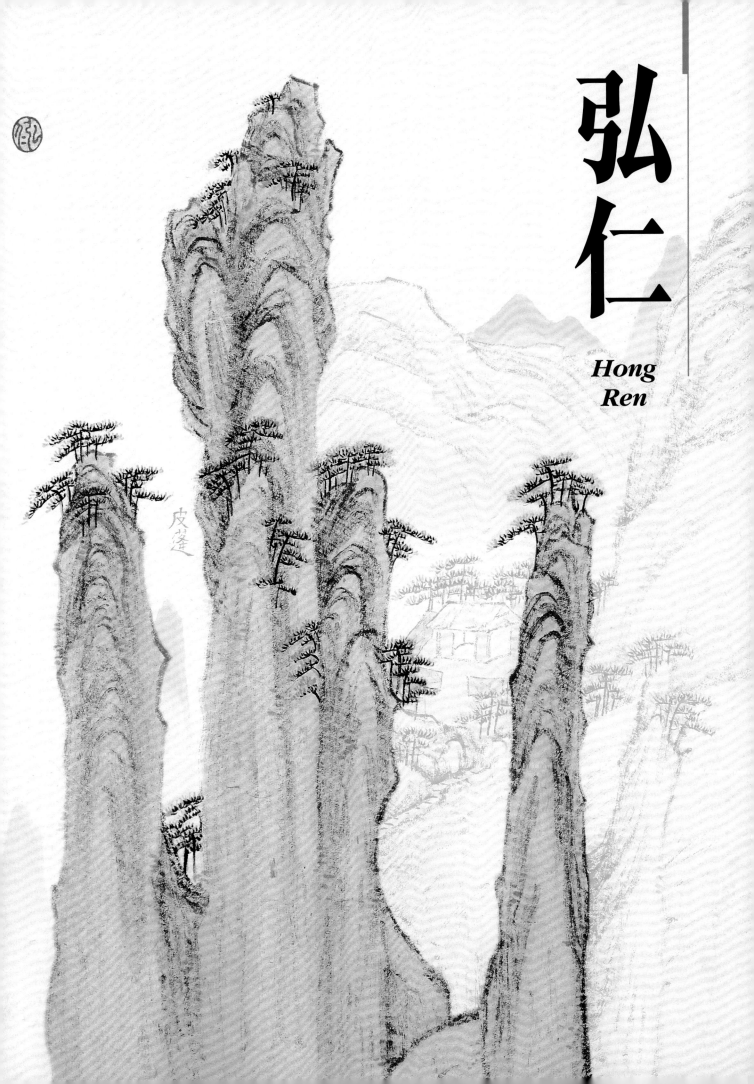

弘仁

Hong Ren

弘仁

弘仁（1610—1664 年），俗姓江，名韜，字六奇，安徽歙縣人。明亡後於武夷山中依古航道舟禪師落髮為僧，法名弘仁，字無智，號漸江，又號梅花老衲。之後回到家鄉，"掛瓢曳杖，憩無恆榻"（許楚《漸江師外傳》）。徜徉於名山大川之中，尋師訪友，書畫自娛。在黃山常掛單雲谷寺、慈光寺，回歙縣則居西干五明寺。曾西至廬山，拜訪行如雪菴和尚；東行蕪湖，會見老友湯燕生。多次到南京，並遠涉至揚州。康熙二年（1663）從廬山回歙縣後，於是年十二月（1664 年元月）圓寂於五明寺。湯燕生會集弘仁的生前好友一百餘人，將其安葬於寺側，纍塔植梅，以資紀念。

漸江自幼喜愛文學、繪畫，一生攻習不輟，繪畫最負盛名，擅長山水。他早年從學於孫無修，中年師蕭雲從，而他的本色畫則多取法於元代倪瓚，構圖洗練簡逸，善用折帶皴和乾筆渴墨，筆墨極瘦削處見腴潤，極細弱處見蒼勁，但由於他借助黃山、武夷山等名山勝景的造化之功，注重師法自然，因此作品格調不同於倪瓚，少荒寂之境而多清新之意，真實地傳達出山川之美和新奇之姿。弘仁以畫黃山著名，與石濤、梅清成為"黃山畫派"中的代表人物。近人賀天健評道："石濤得黃山之美，梅清得黃山之影，漸江得黃山之質。"漸江與查士標、孫逸、汪之瑞合稱"海陽四家"，又是新安畫派中的皎皎者，在當時極負盛名。周亮工《讀畫錄》中記道："漸江喜仿雲林，遂臻極境，江南以有無定雅俗，如昔人之重雲林然，咸謂得漸江足當雲林。"

其傳世作品大多作於晚年，代表作有《黃山圖》冊、《古槎短荻圖》軸（北京故宮博物院藏），《曉江風便圖》卷、《疏泉洗硯圖》卷（上海博物館藏）。

1

弘仁　松梅圖卷
紙本　前段設色　縱27.8厘米　橫269.7厘米
　　　後段水墨　縱27.8厘米　橫86.7厘米

Pine Tree and Plum Blossoms
By Hong Ren
Handscroll, ink or colour on paper
Long section: 27.8 × 269.7cm
Short section: 27.8 × 86.7cm

此卷合寫松石梅花。前段松石圖中自題："松陰一息惠風縹，留此岭岈許再來。苦我未銷文字癖，無端拂盡好莓苔。丙申春日偶寫揭蝕庵集因一絕。漸江學人。"鈐"漸江僧"（白文）。此詩為其詩友程守（1619－1689年）《蝕庵集》中的一首七言絕句。

丙申為順治十三年（1656），漸江時年四十七歲。

圖繪古松一株，若虬龍盤曲騰舞，不見首尾。葉茂枝粗，雄姿奇異，三塊岩石均勻地排列，對比之中增強了古松的動態氣勢。此圖構思奇特，用筆凝重老辣，用墨清潤，於秀逸中見挺拔，蒼古氣息躍然紙上。

後段水墨梅花。款署"漸江學人弘仁寫"。鈐"漸江僧"（白文）。卷首湯燕生（1616－1692年）題七絕四首，卷末有龔賢詩文及跋，此二人同在漸江作品中題字僅見於此卷。此外本

卷引首及卷末有收藏印"古潤戴陪齋藏書和印"、"曾藏戴之農處"。

畫中梅花枝幹轉折的姿態與古松相映成趣，使兩段畫面連成一氣。幹上嫩枝秀發，用筆謹細，梅花點染疏落有致，畫面充滿活潑生機。

湯燕生，字玄翼，號巖夫，別號黃山樵者，江南寧國府太平縣人。入清後移居蕪湖，工詩，尤精小篆，在傳世漸江畫迹中多見其題詩和跋。湯燕生和龔賢的詩中流露出對明亡的遺恨，全詩及跋見附錄。

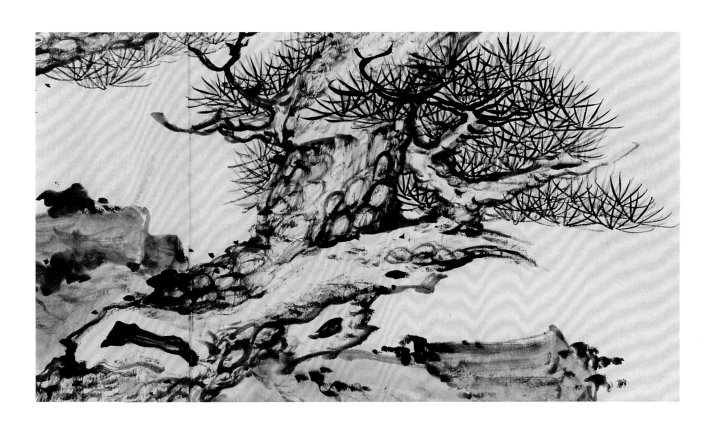

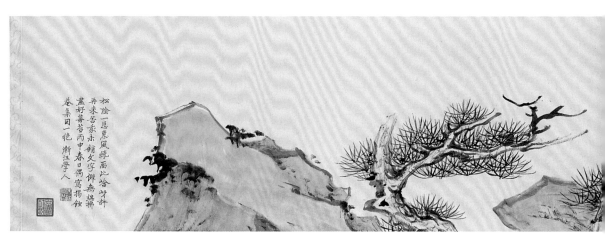

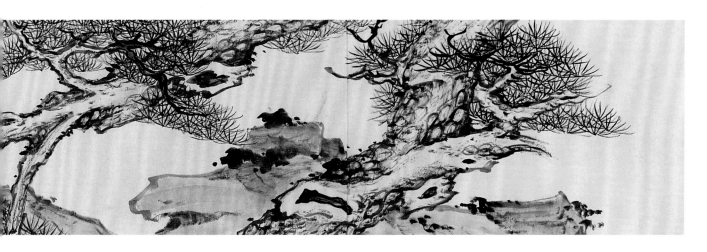

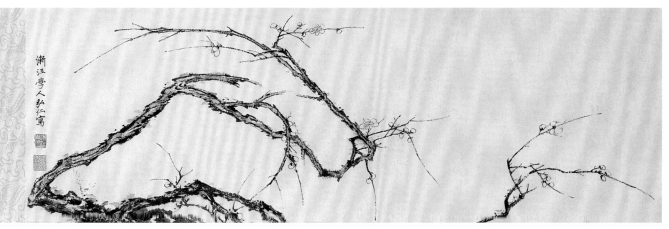

僵亞回風舞鬣時
蒼然百尺始生枝可
懍江左宮殘夢十
八公皆屬阿誰名
僧飛邁此當蹉移
向詩屏伴阿儂解
洗京塵庵天半浮不
教流恨說秦封
宮殘五柞井權根
白鹿文杉久就燕
惟有巖冥堂上影
穎畔孤亭四望通
頻來堅坐聽松風
葛洪井畔三株老曾
見移栽是此翁
題漸江師畫松四絕句
黃山樵湯燹生偶書

漸江學人弘仁寫

師自寫荒寒景
紙尾畫題素半篇
治城張六風黃山漸江師
每畫敬必索予題雖漸江師傑
路石禪頻文此卷是漸江師
作而和天池大士辰四安百年楷
未睪看妤然平題臨梅谷
用湯嚴天穎固悟方知溪
師天池巖巖古皆嘔一派入
因手撰之備撰歸潛川必觀
生來搜真性江右南湖蘆門
一嘯也　藝闇

2

弘仁 墨梅圖軸

紙本　墨筆　縱119厘米　橫44.8厘米

Plum Blossoms in Ink
By Hong Ren
Hanging scroll, ink on paper
119 × 44.8cm

本幅自題："庭空月無影，夢暖雪生香。
漸江弘仁。"鈐"弘仁"（朱文）、"漸江"
（白文）。左上方曹寅七言絕句："逸氣雲
林遜作家，老憑閒手種梅花。吉光片羽休
輕覷，曾敵梁園至畫叉。周櫟園藏畫以缺
漸江者為恨，漸江老喜種梅，號梅花和
尚。棟亭曹寅。"

此圖畫枯幹臘梅。梅花主幹從畫底傾斜
而出，垂直向上延伸，頂部分為兩枝，一
枝折轉向下伸延，一枝直衝畫頂。梅花疏
落有致，隨意點畫，富裝飾趣味，在老辣
的枯幹襯托下越顯秀逸清雅。弘仁自題
詩位於畫面中心，不惟別致，也使全圖疏
密佈局適中，具有疏者越疏，密者越密的
視覺效果。簡潔的構圖與洗練的筆法體
現出詩意中的空寂。

曹寅（1658—1712年），字子清，號荔杆，
又號棟亭，別號掃花道人，遼陽人。康熙
間任江寧、蘇州織造，與東南名士相交，
有詩名，著《棟亭詩鈔》六卷。

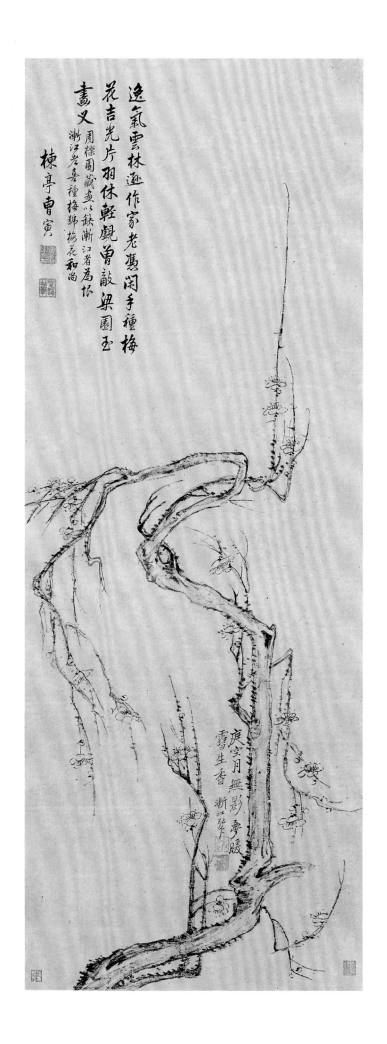

3

弘仁 山水圖軸

紙本　墨筆　縱 84.2 厘米　橫 33 厘米

Landscape
By Hong Ren
Hanging scroll, ink on paper
84.2　× 33cm

本幅款識："己亥四月下浣漸江寫於澹
園。"鈐"弘仁"（朱文）。

己亥為順治十六年 (1659)，漸江時年五
十歲。

此圖取高遠之景，兩山對峙，山腳平坡
上雙松聳立，房舍臨溪，構圖嚴謹，用筆
簡練，墨色靈秀，虛實相間。畫上方查士
標題跋："漸上人畫，入武夷而一變，至
晚歲而益奇絕，去規摹蹊徑而自成一
家，惜其速返道山，不得與之上下千古
也。瀛選道翁出以評賞，為識數語，感慨
繫之，康熙丙子梅壑老人士標。"鈐"查
二瞻"。漸江入武夷為僧以前主要學習
元四家，倪、黃二家着力最多。回故鄉後
數遊黃山，故其作品多取黃山實景作為
創作素材，越益俊秀綺麗。

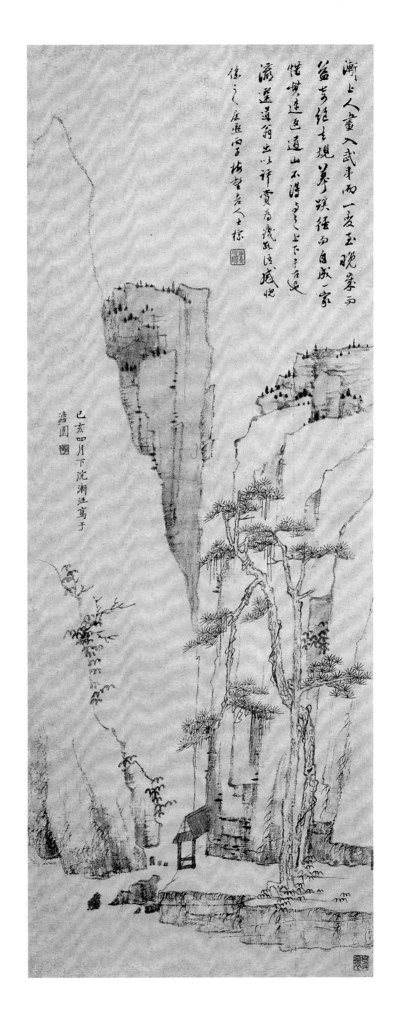

4

弘仁　梅花書屋圖軸

紙本　墨筆　縱 55.5 厘米　橫 37 厘米

A Study with Plum Blossoms
By Hong Ren
Hanging scroll, ink on paper
55.5 × 37cm

右上款識："雪餘凍鳥守梅花，爾汝依棲
似一家。可幸歲朝酬應簡，汲將陶甕緩
煎茶。度臘泚水，己亥元日，偶成短句，
並為拈此寄直遇亭口一嘯。弘仁。"鈐
"漸江"（白文）。圖下左右角有"悲秋
閣"、"胡小珍藏"二收藏印。

己亥為順治十六年（1659），弘仁時年五
十歲。

此構圖簡潔明朗，主要畫於左下角，畫
面大片空白，以表現詩中清幽嫻靜的意
境。梅樹造型彎曲，頗具動感，是畫面的
主體。山石筆法略近折帶皴。運墨近景
較濃，遠景淺淡，層次感較強。此圖是弘
仁於南京宣城灣泚所作。幾乎同時創作
的有戊戌嘉平月（1658年12月）《泚阜
冊》（安徽省博物館藏）。

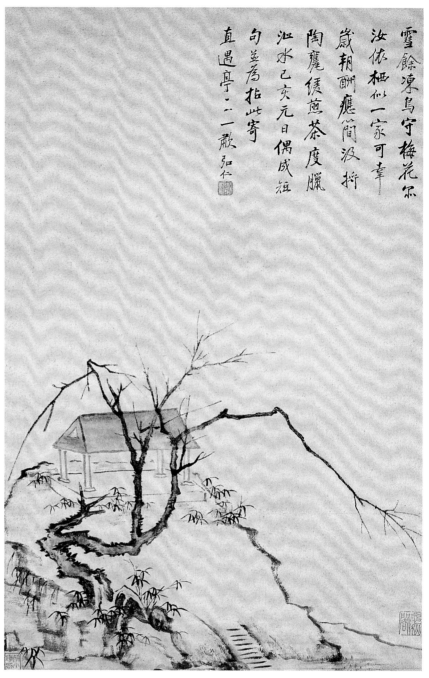

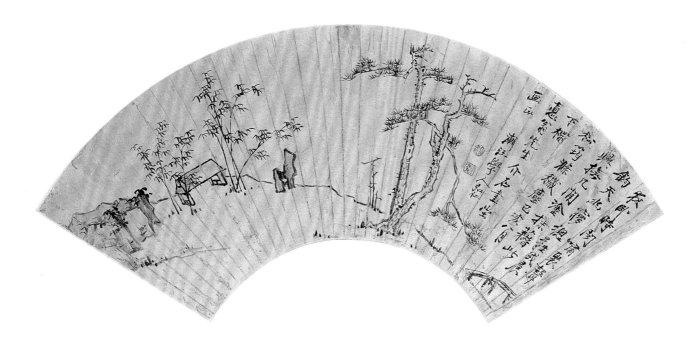

5

弘仁　松竹幽亭扇面

金箋本　墨筆　縱16.1厘米　橫50.5厘米

Pine, Bamboo and a Secluded Pavilion
By Hong Ren
Fan leaf, ink on gold-flecked paper
16.1 × 50.5cm

自題："夜臥時聞嘯聚聲,鈞天幽夢總難成。晨興撫几閒塗抹,藉此松筠滌穢塵。己亥八月,下榻德翁先生介石書堂畫正。漸江學人弘仁。"鈐"弘仁"(朱文)、"漸江"(白文)。

己亥為順治十六年 (1659),漸江時年五十歲。

此幅為寄情小景,繪坡石平緩,板橋溪流,孤亭修竹,雙松倚立。構圖用筆極簡略粗率,墨色清潤,隨意塗抹而詩意益然。

6

弘仁　林樾一區圖卷

絹本　墨筆　縱23.3厘米　橫333厘米

Renyi Temple Surrounded with Pines and Bamboos
By Hong Ren
Handscroll, ink on silk
23.3 × 333cm

引首湯燕生題"紹迹倪迂"。本幅自題："林樾一區,為一苂尊宿寫於披雲峯下。庚子春仲,弘仁。"鈐"弘仁"(朱文)。

庚子為順治十七年 (1660),漸江時年五十一歲。

本幅前有藕益題,後有吳揭、湯燕生跋。收藏印有"近居"、"孫府昌印"。圖後有"輔國將軍載受珍賞書畫之印"、"徐石雪鑑賞書畫印"等。

據跋文可知,此圖是漸江為豐溪仁義寺長老一公和尚作,圖中所繪便是仁義寺及其後的慈尊閣,僻靜清幽,周圍松竹成叢。其畫法嚴謹精細,畫寺舍細筆勾勒,畫松竹略加點染,墨色濃淡相宜。寺院位於深山秀水之中,此圖主畫寺院,周圍景物一筆帶過,頗具"古雅幽深"之意。

畫卷中諸家題跋見附錄。

7

弘仁　仿元四家山水圖卷

紙本　墨筆　縱 10.5 厘米　橫 158.5 厘米

Landscape in the Style of Four Yuan Masters
By Hong Ren
Hangscroll, ink on paper
10.5 × 158.5cm

此卷無款識，左下角篆書"庚子"二字。鈐"漸江"（朱文橢圓印）、"漸江僧"（白文）。

庚子為順治十七年（1660），漸江時年五十一歲。

此卷自右至左畫山水四段，依次分別仿元四家倪瓚、黃公望、王蒙、吳鎮筆墨，然不見段落之痕迹，渾然一體。連綿起伏的岡陵，草木叢生，亭宇掩映，潺潺溪流縈繞其間，並於卷尾匯集成河。板橋、亭塔、扁舟和野徑，內容雖繁，卻脈胳分明，佈局自然。在筆法上更是變化多端，倪瓚的枯筆乾墨和折帶皴法，黃公望的長披麻皴，王蒙繁密的構圖和細筆短皴，以及吳鎮的粗筆都在畫中巧妙地結合在一起。墨色濃淡相宜，是漸江匠心獨運的精心之作。

卷後有漸江致程守（蝕庵）小札，似與此畫無關，卻為研究漸江行縱生活之重要資料，特別是其中談到作生意之事，可了解其與儒、僧、商之關係。錄之於下："弟以遲伴，不得俄延浹旬。雪老廿北去，則可附舟同發矣。景兄楚行未果資斧，已市藥物囑雪老帶往濟上，嗣後或去彼經營，偕雪老南旋也。人至辱手翰，承觀海雄快，獨水鹵不相當，飲啜之際，知必懷西干澄碧耳。唯異堅耐，勿令文園清恙復發於斯日也。弟無術煮白石以居深谷，乃今托鉢向人，不勝愧疚。尚不識此行緣遂於願否？急切無能圖晤，亶負高懷，如何，如何。或俾寄尊素先生，望為诮弟比況。天時蒸溽，願唯珍嗇，不盡。上口蝕庵先生，十八日衲弟弘仁頓首。"

札後有姚文燮、吳義、程光瑅、沈楫等四人題跋。其中吳義名爇，字伯炎，亦作不炎，歙西溪南人。自曾祖公輔始，四世以來富於收藏，漸江里居時，每年必至其家，觀賞名迹，並為吳氏兄弟作畫多幅，如送伯炎之廣陵的《曉江風便圖》（安徽省博物館藏）。漸江與吳氏的交往，對此繪畫有所影響。

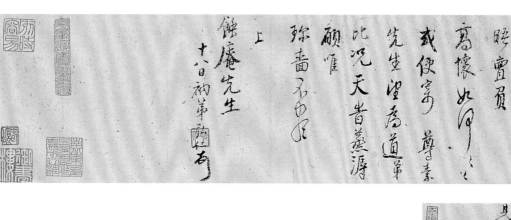

铁庵先生

十八日神第

上

孙画不□

顾唯

北况天□燕涯

先生望为道荜

我使写尊素

高怀如□

全学媸卒吴懒款瑟

云间同学弟沈摒题

节当世罕见与余以金

石交笔墨之妙岂陈

孔璋雄伯河北而已耶

程于才景高文素摛能

知人斯其言为不虚矣

去托辞何人不

人为不同之交天衰断

□愧顾尚不浅

□开缘遂推愿

藏话房中抱膝高

苦悬切无能园

晤曾员

□之余一抱对可

见生凡安陈实

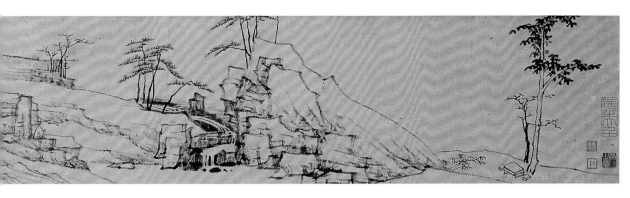

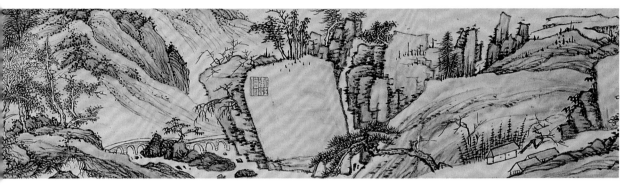

勝國時倪黃王吳稱四家
人皆知之不知元鎮入明久
而始歿自宜與唐棣王俊并
舉同稱者也漸江僧以四家
一卷無限蒼之迹止如先表
文字此一奇矣非一程子所
其尺牘為一幀耑向又湯
讀漸江諸絕句可謂三絕詩
楊不棄李長蘅畫能耑美
前邪漸江不棄長蘅皆飲雇
為米奇也卷甲餘卷蓋非一
別歸云

中以至伴不得
俄延漢旬雪盦
世北苍則可附毋
同發矢景兄楚
已市藥物歷雪
老带浩瀚上圖
凌藏玄設醒營
偕雲香南旅也
人真厚

手籲蒙觀海
雄快獸水圜不相
當飲啜之際
狗平居與余言自諄發
而笑東南之士而得一催
萒稻記江舟西平指授
碧丁惟奧
玄及裏卤干澄
雲峰假六有卧龍窗
堅耐勾含文園
云郎菴十八生顧富與
清慈護世跌于奶
書羣目為文羣者源

年家眷世弟龍跋姚文泰

書家妙尾主曰漸
江壁猖夏毫學
毫冠寃矢生死攵
情一渾孟言云邨
宋波兩孤文羣一
喜三戈因毋岂先槎陵

三百年來吾鄉為
書畫藪且余馬齒
長穎嘗奉教于老
成人是宜稍知一二
而貿鈍未逞也今夏
所藏畫卷瞻目歡賞

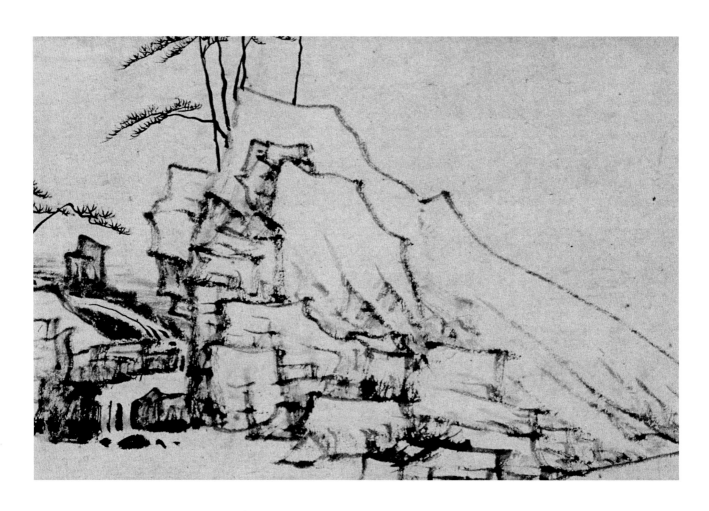

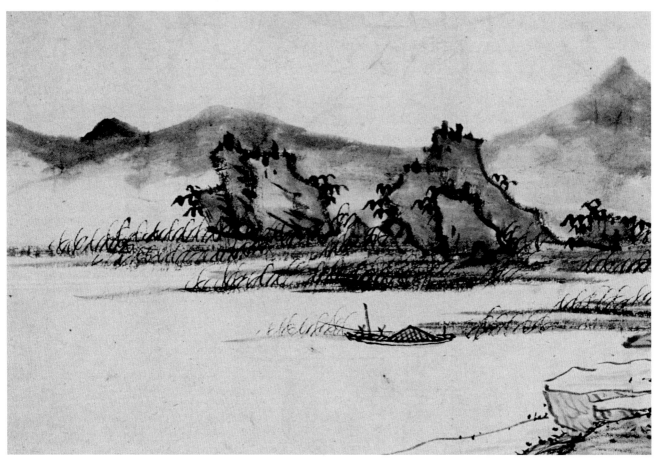

8

弘仁　陶庵圖軸
紙本　墨筆　縱99.1厘米　橫58.3厘米

The Garden Retreat of Tao An
By Hong Ren
Hanging scroll, ink on paper
99.1 × 58.3cm

款題"漸江學者為子翁居士作陶庵圖"。
鈐"弘仁"（朱文橢圓印）、"漸江僧"（白
文）。畫中一峯右側篆書"庚子"二字。

庚子為順治十七年（1660），漸江時年五
十一歲。

畫上方羅逸題七律一首："誰如賦就歸
來日，擬築幽居貯楚吟。柳僅五株非着
意，庵同三隱殆何心。客當宴集於斯盛，
花任飄零幾許深。雖在潺潺潛水上，白
雲紅樹易秋尋。"款署"八十五老友羅逸
為子陶先生題"。鈐"羅逸之印"、"遠
遊"。

子翁居士即汪堯德（1602—1685年），
字子陶，號陶庵，歙縣潛口人。早年客松
江，與董其昌、陳繼儒等有交往。晚年家
居三十年，以書畫自娛。弘仁遊黃山經
過潛口，與汪氏多有交往。羅逸，字遠
遊，亦歙縣人，曾與漸江、汪陶庵多次遊
黃山。

此圖是漸江為汪堯德作，以描寫隱者的
居室表現他的情趣，羅逸的題詩揭示了
畫的命意。畫中以敞軒為中心，背倚層
巒，前臨小溪，板橋流水，高柳五株，一
片離塵清幽之景。羅逸詩"柳僅五株非
着意"，點出畫中五柳暗將陶庵居士比
作自號五柳居士的陶淵明，此圖意在讚
頌陶庵居士高隱之心。

9

弘仁　節壽圖軸

綾本　墨筆　縱 102.2 厘米　橫 51.5 厘米

A Tall Pine
By Hong Ren
Hanging scroll, ink on silk
102.2 × 51.5cm

左上角款識："節壽圖。庚子弘仁敬祝。"
印文不清 (白文)。左下鑑藏印 "秦仲文
鑑賞印"、"沈堪審定"。裱邊有 "堯峰
樓"、"琉璃和尚" 二收藏印。

庚子為順治十七年 (1660)，漸江時年五
十一歲。

此幅畫古松凌空高聳象徵人高壽，竹林
清幽象徵操守，既寓意主人公的品格，
亦表示了祝壽之意。

10

弘仁　山水四段卷

紙本　墨筆　縱23.8厘米　橫140.4厘米

Landscape in Four Sections
By Hong Ren
Handscroll, ink on paper
23.8 × 140.4cm

此卷由四段冊頁合裱而成。從右至左分別為：

第一段　畫松山柳橋。峯巒重重，澗水穿橋，山間松樹成林，擁簇高亭，河畔柳樹數株。左下角鈐"弘仁"（朱文）。

第二段　畫小村松嶺。三峯鼎峙，各具雄姿。近峯有蒼松數株，右邊山麓房舍數間，左側山峯聳至雲際，筆墨簡潔。右下角鈐"弘仁"（朱文）。

第三段　畫山谷村舍。左側高山聳峙，雜樹叢生，右一村落，離塵而居，畫右遠山一抹，河流平淌，意境清幽恬靜。左下角鈐"漸江"（白文）。

第四段　畫竹林幽亭。平坡上畫敞軒一亭，翠竹環繞，又畫梧桐、枯樹各一，頗類雲林筆下的清寒世界。畫上自題："學人為昭素居士染冊十數番，悉是雨中課也。閣筆復為簡點，殊見荒澀，頗不耐觀，寔負主人存恤之意，且又得縱賞所藏墨迹，

所謂虛來實歸，慚感深至。辛丑二月弘仁謹識。"鈐"漸江"（白文），左下角鈐"弘仁"（朱文）。

辛丑為順治十八年（1661），漸江時年五十二歲。

四段山水表現了新安山水不同的景致。畫法均以勾勒點染為主，墨色淺淡。從題識看此山水冊不止此四開，是畫贈昭素居士的。昭素，名熿，即吳不炎之胞弟。漸江在吳氏家中盡覽宋元名畫，對他繪畫的發展有很大影響。漸江為不炎作畫尚有數件，為昭素作僅此卷，彌足珍貴。

圖後有鄭旼題七絕一首："殘山剩水有知音，斷墨枯毫着意深。已見人珍同拱璧，每從遺迹想佳吟。"署名"鄭旼"。鈐"穆倩"（白文）。

鄭旼（1633－1683年），歙縣鄭村人，從漸江學畫。

10.2

10.1

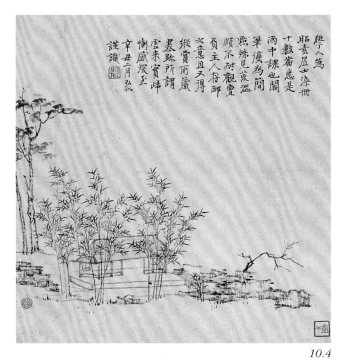

學人為昭素居士染冊
十數番並是
雨中課業開
筆硯為荒溢
點綴見荒溢
頗不耐觀賣
頁主人存郵
之意且久得
縱賞丽藏
墨跡所謂
雲來實峰
慚感履至
辛丑二月弘
謹識

10.4

10.3

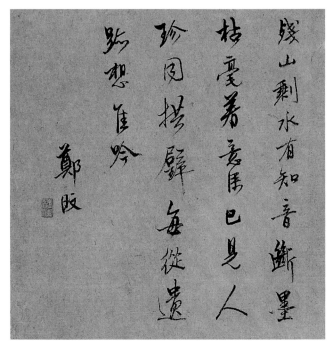

殘山剩水有知音斷墨
枯毫著意應已見人
珍同拱璧每從遺
弥想隹吟
鄭旼

11

弘仁　山水圖軸
紙本　淡設色
縱 133.1 厘米　橫 62.7 厘米

Landscape after Ni Zan
By Hong Ren
Hanging scroll, light colour on paper
133.1 × 62.7cm

款識："辛丑九月，雄右屬為旦先居士。
弘仁。"鈐"漸江"（左朱右白小方印）。

畫右上方王煒題七絕一首："楓香初遍
荻花天，何事明湖不着船。欲抱漁竿乘
月去，笛聲吹徹萬山煙。廣桑樵。"鈐"無
悶"。

辛丑為順治十八年 (1661)，漸江時年五
十二歲。

此幅構圖採用一河兩岸佈局，是在倪畫
格式中融入了比較寫實的新安景致。近
景低岩淺嶼，岩間河水瀠洄，平坡上高
樹三株，孤亭清幽。遠景峯巒起伏，水天
相連，意境空曠。弘仁特別欣賞倪瓚的
畫，曾有詩云："迂翁筆墨余家寶，歲歲
焚香供作師。"此圖筆意清新，設色淡
雅，是漸江晚年成熟之作。

旦先居士為歙縣人呂應昉。"雄右"即王
煒 (1626－約1701年)，亦為歙縣人，工
詩文，清貧樂道，時稱高士。

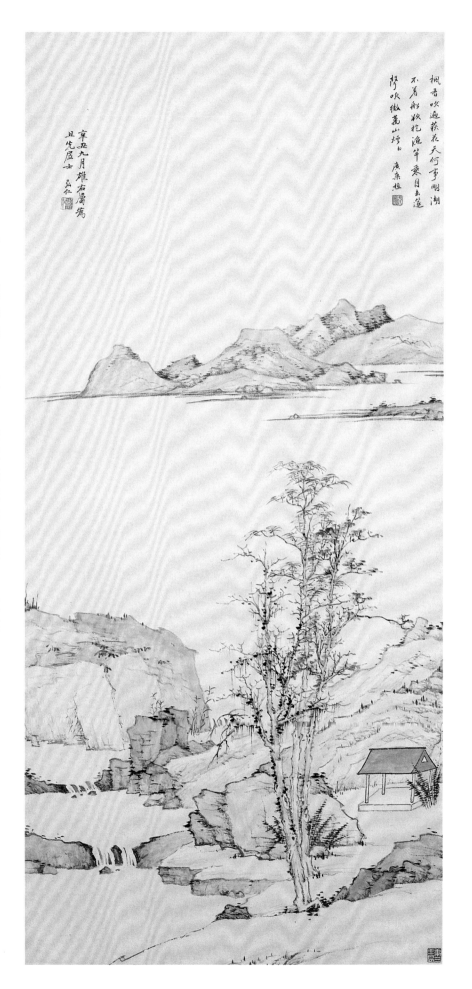

12

弘仁　幽亭秀木圖軸
紙本　墨筆　縱68厘米　橫50.4厘米

Secluded Pavilion and Elegant Tree
By Hong Ren
Hanging scroll, ink on paper
68 × 50.4cm

本幅右下款識："辛丑結夏澄觀軒為作幽亭秀木圖，奉岳生大
居士教。漸江學人弘仁。"鈐"弘仁"（朱文）、"漸江"（白文）。

辛丑為順治十八年（1661），漸江時年五十二歲。

畫左上方有二家題記，羅袞期小跋："啟悟師久慕漸江筆意，
屬予代索，遂以寄予者轉贈之。"江注七絕一首："吾師漫寫倪
迂意，古木孤亭水石幽。優鉢曇花題品在，禪門珍秘抗王侯。"
末署"為啟公題家師筆"。本幅曾經張大千收藏，左下角鈐收
藏印"大風堂"、"大千之寶"。

此圖是弘仁晚年仿倪瓚畫風的作品。用筆簡潔，墨色淡雅，乾
筆皴擦樹幹，石岸、茅亭等都表現得很荒涼，雜草也無，盡顯倪
畫荒寒蕭瑟的意境。

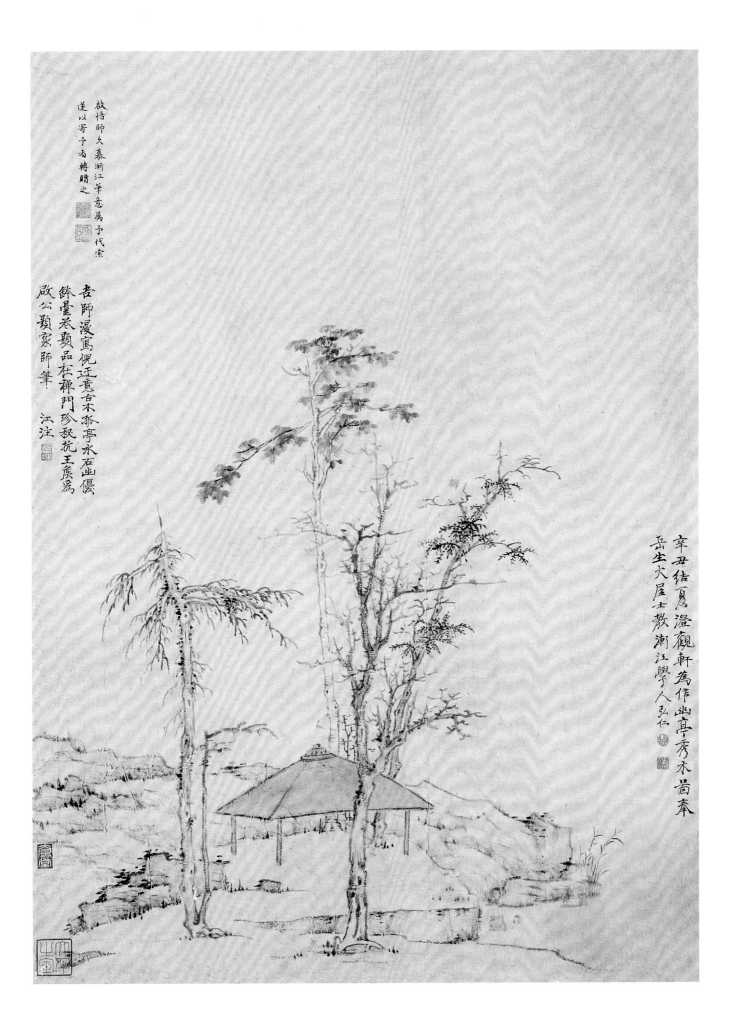

啟悟師久慕浙江筆意屬予代索
遂以寄予者轉贈之

吉師漫寫倪迂意古木疏亭水石幽優
餘墨卷題品於禪門珍裂抗王葆為
啟公題家師筆　江注

辛丑結夏澄觀軒為作幽亭秀木圖奉
岳生大居士教漸江學人弘仁

13

弘仁　西岩松雪圖軸

紙本　墨筆　縱 192.5 厘米
橫 104.5 厘米

Snow on Pines at the Western Peak
By Hong Ren
Hanging scroll, ink on paper
192.5 × 104.5cm

畫右款識："西岩松雪。辛丑春為象也居
士圖。弘仁。"鈐"弘仁"（白文）。

辛丑為順治十八年（1661），漸江時年五
十二歲。

此圖畫黃山雪景山林，山重峯叠，峭壁
陡峯，山間松樹或聳拔，或傾卧，形態各
異，林間石徑蜿蜒盤繞，通向頂峯房舍。
漸江畫山水多為簡遠之景，而此幅構圖
繁密，以局部特寫表現山峯雄偉之勢，
是其另一風格。筆法以勾勒為主，畫雪
景"借地為白"，以淡墨渲染空白處。山
石陽面留白，陰面渲染墨色，又以較濃
墨色畫樹木，黑、白、灰，色調層次分明，
寒林雪景躍然紙上。

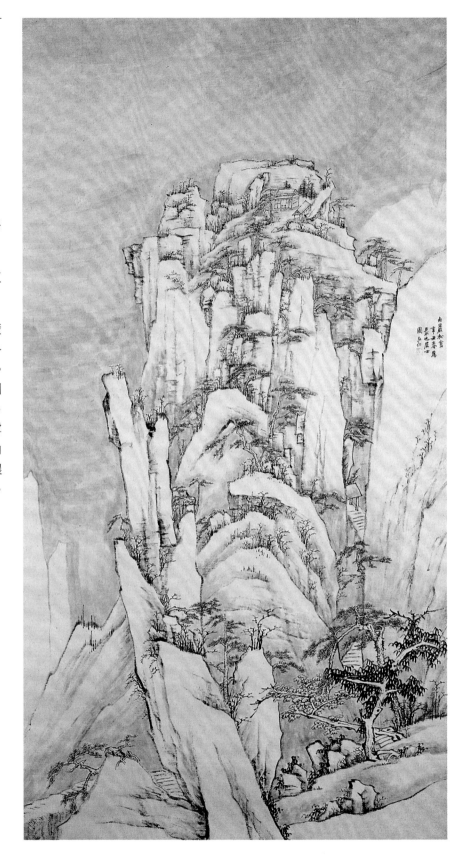

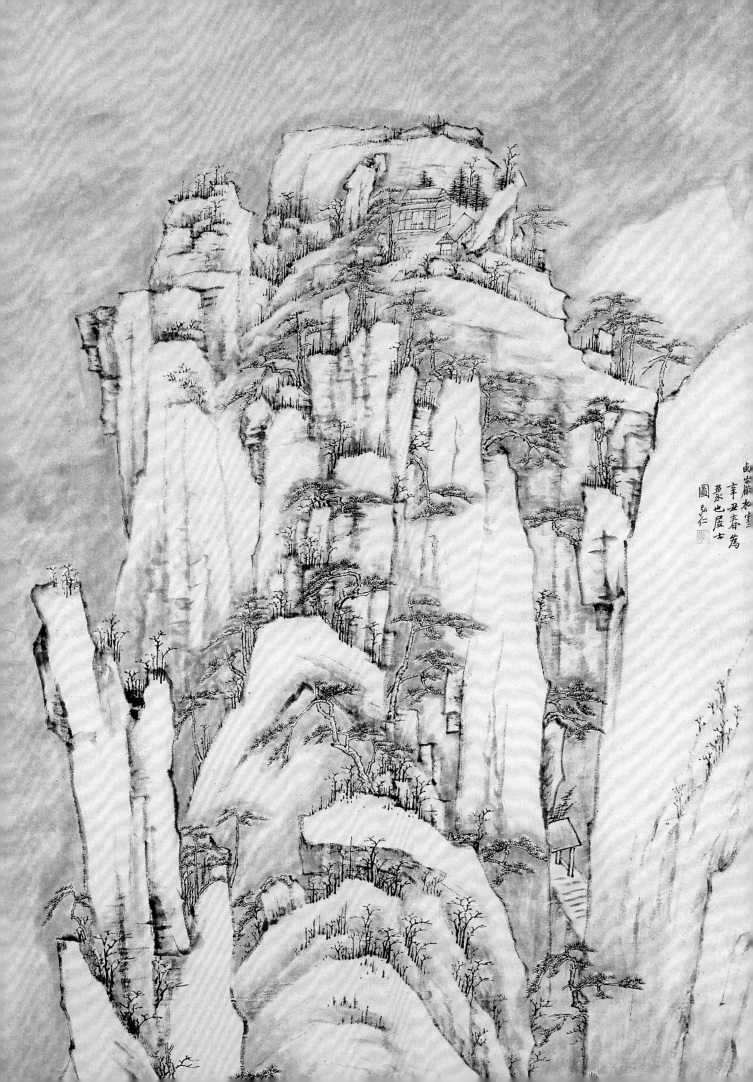

14

弘仁　古槎短荻圖軸

紙本　墨筆　縱 61.9 厘米　橫 35.3 厘米

Old Trees and Short Reeds
By Hong Ren
Hanging scroll, ink on paper
61.9 × 35.3cm

本幅自題："一周遭內總無些,守戶惟餘樹兩丫。還撇寒塘誰管領,秋來待付與蘆花。此余友汪藥房詩。香士社盟所居,籬薄方池,淳泓可掬,古槎短荻,湛露揖風,頗類其意,因並系之,博一噱也。漸江。"鈐"弘仁"(朱文連珠印)、"漸江"(朱文)。

畫上湯燕生題七絕一首:"運筆全標靈異蹤,危坡落紙矯游龍。共期出世師先遁,對此殘縑念昔容。"並跋云:"老屋枯株,池環石抱,點染澹遠,大似高房山命筆也。黃山湯燕生拜題。"鈐"巖夫"(白文)、"湯燕生"(白文)。收藏印有"希溢"、"慎未真賞"、"張衡收藏印"。裱邊收藏印有"暫得於已快然自足"、"韞輝齋印"。

此圖著錄於胡積堂《筆嘯軒書畫錄》。

據詩跋可知此幅畫香士陳應頎之居所。圖中敞堂一座,內設几案燈龕。左右枯槎各一,直立高聳。堂前拾級而下,有水一灣,短荻叢生,小竹一竿,四周岩石環繞成圓形,意境清寒淡遠,一片深秋景象。漸江畫構圖新奇,寓巧於拙,此幅可作一例。敞軒位於畫面中心,四周樹木岩石的構圖幾乎對稱,章法奇險中求勝。岩石呈幾何形,枝幹簡潔,增強畫面的裝飾效果。用筆細勁,主要為乾筆勾勒,是漸江典型之作。

汪藥房(即汪瀚)與陳應頎皆為歙縣人。

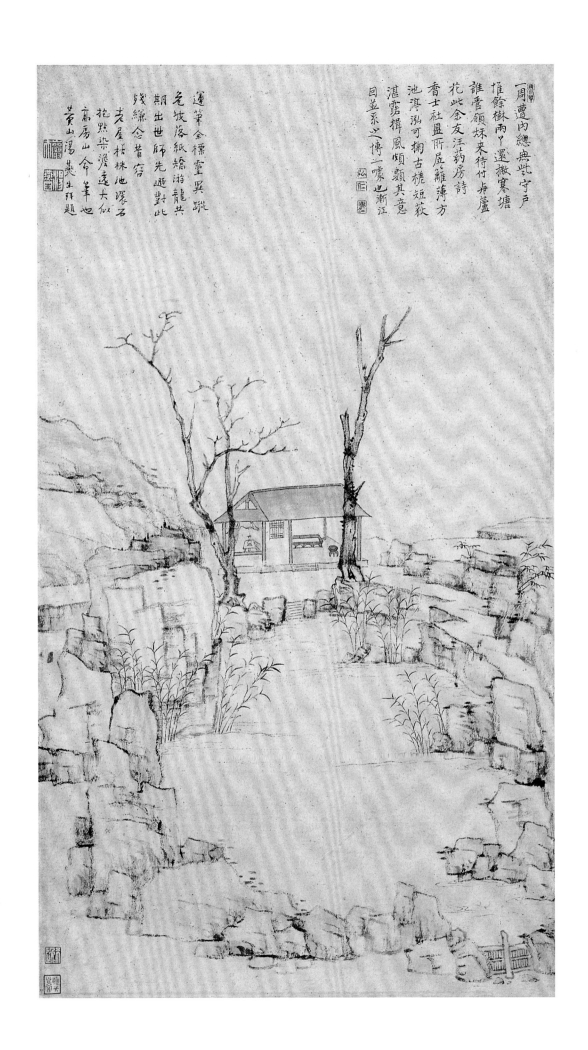

一周遭內總典此守戶
堆餘樹兩丫還撒寒塘
誰香顏妹來待付舟廬
花此余友汪葯房詩
香士社盟所居蘺薄方
池湛泓可欄古桃短荻
湛露擷風頻顯其意
目並系之博一嘿也漸江

遠箕全標靈異踨
元坡落紙矯游龍其
期出世師先遞對此
殘綃念昔容
老屋枯株池環石
拋點染濃遠大似
高房山令羊也
黃山湯燧生拜題

弘仁　山水圖軸

紙本　淺絳　縱 178.7 厘米　橫 53.4 厘米

Landscape
By Hong Ren
Hanging scroll, light crimson on paper
178.7 × 53.4cm

款識："紅葉來時引讀書,為今山先生
寫。漸江。"鈐"弘仁"(朱文)、"漸江"
(白文)。

此幅畫分三段,近景坡石上巨樹二株,
枯枝一束;中景峯嶼較緩,岸邊水榭一
座,背倚修竹;遠景峭峯陡立,崖上叢樹
模糊,均以皴點畫出。漸江發展倪畫典
型的兩岸隔水式構圖為三段式,並融入
新安實景,用筆雖簡,但內容豐富,變倪
畫的冷逸孤寂為清幽峻秀。

圖左下角收藏印一方"張氏樹棠珍藏書
畫"。

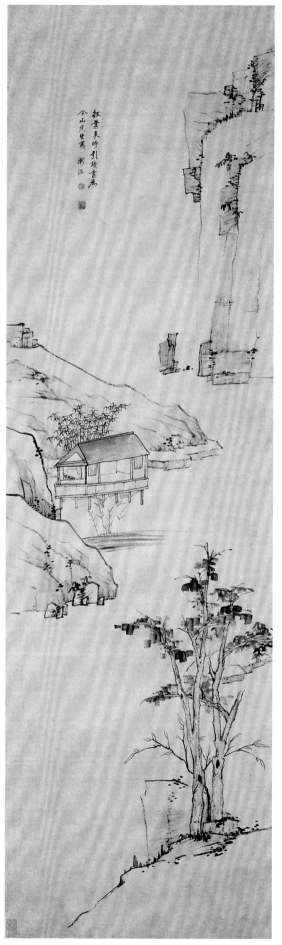

16

弘仁　山水圖軸
紙本　墨筆　縱 77 厘米　橫 35.2 厘米

Landscape
By Hong Ren
Hanging scroll, ink on paper
77 × 35.2cm

右上款識"漸江學人畫進州來先生敎"。
鈐"會園"（朱文）。右下收藏印"坦齋書
畫"（白文）。

此幅畫新安山水，山高林茂。山左瀑布
垂岩而下，於山腳形成一圓形水潭，轉
折流出畫面。山下右側有一亭舍，只露
半間，周圍三兩株枯樹高聳。圖中幾何
形的山體構型，弧形水潭，方折的綫條
和極少的皴染，都表現出漸江特有的風
格。張庚《國朝畫徵錄》評道："新安畫家
多宗淸閟法者，蓋漸師導先路也。余嘗
見漸江手迹，層巒陡壑，偉峻深厚，非若
之疏竹枯株自謂高士者比也。"此圖見
然。

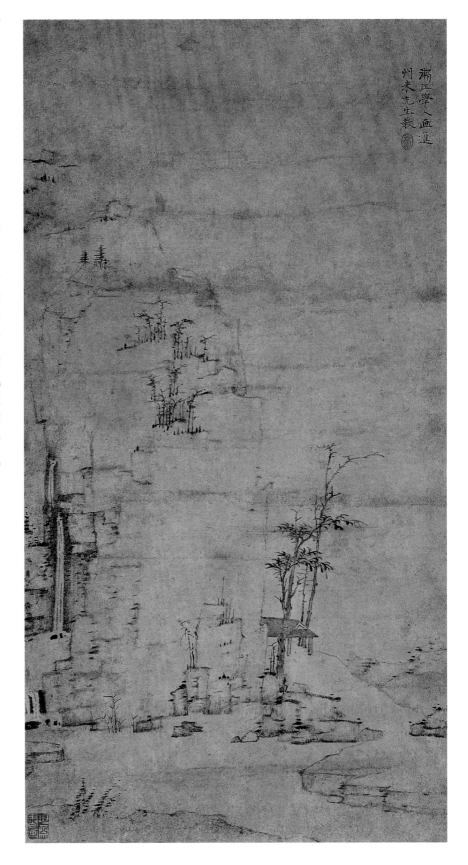

弘仁　山水圖冊

紙本　共八開　墨筆　每開縱 19.5 厘米　橫 28.7 厘米

Landscape
By Hong Ren
Album of 8 leaves, ink on paper
Each leaf: 19.5 × 28.7cm

此冊仿元四家小景，前七頁無款，各鈐朱文"弘仁"小圓印一方，末頁款署"漸江學人寫於中峯古刹"。此冊為推篷裝，對頁汪小山各題一絕，冊後有乙丑二月徐宗浩題二絕句，又有"戊寅夏五觀於歲寒堂中黃賓虹"字樣。汪小山，名汪藻，字讓溪，號小山，歙縣邑城人。見《民國歙縣志·方技》。

第一開　畫叢竹。對題："輕蒨竹成叢，幽閒伴山曲。清風為爾來，鏘鳴萬竿玉。戊午夏書於小山樓。"

第二開　畫秋林清話。對題："雲林踏坐寫心同，不上高邱眺遠空。竹樹自秋人自淡，斷無塵客訪山翁。讓谿居士。"

第三開　畫古木竹石。對題："秋盡江南古樹蒼，虯松偃仰足徜徉。石隈尚有橋通處，為溯伊人水一方。小山。"

第四開　畫古寺雲峯。對題："一徑松杉曲路斜，幾間矮屋野人家。夕陽何處鐘聲度？古寺雲峯看暮霞。小山。"

第五開　畫驛亭嘉蔭。對題："荒涼古驛着官亭，堂徑淒清戶不扃。嘉樹一株成美蔭，好招樵牧到山汀。讓谿。"

第六開　畫秋江帆船。對題："洲港重重好泊舟，西山斜照水雲流。掛帆何處乘風客？輕送湖光萬頃秋。小山。"

第七開　畫蒼岩古渡。對題："蒼岩石澗響鏗鏗，着墨沉濃樹欲傾。遮莫雲容生雨意，君看古渡有舟橫。小山題。"

第八開　畫梅竹。對題："古梅如欲訴，翠竹渺何求。誤識林和倩（疑應為"靖"字），相逢王子猷。畊民兄藏漸江上人畫冊八幀，出以索題，為書小詩塞白。不識能得畫中高致否？政之。讓谿居士藻並記。"

此八開冊頁內容豐富，有倪瓚冷逸蕭疏的意境，有王蒙般繁密蓊鬱的山水，有黃公望崇山峻嶺的氣魄，有吳鎮的漁父垂釣圖意。筆法上可見對各家的臨仿，或解索皴，或披麻皴，用筆或粗深，或謹細，苔點疏密相間，墨色或濃或淡，但更多的還是漸江本人特色，構圖新奇，山石多用綫條勾勒，造型多幾何型，用筆細勁，於元畫的氣韻中融入清逸剛純的藝術風貌。

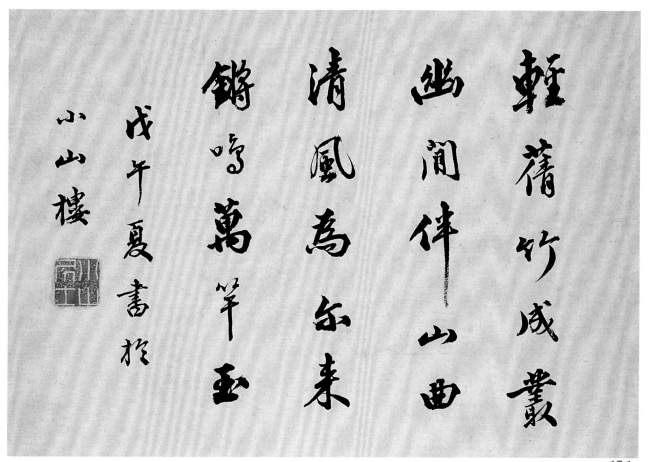

輕舊竹成叢
幽間伴山曲
清風為乐来
鏘鳴萬竽玉

戊午夏書於
小山樓

17.1a

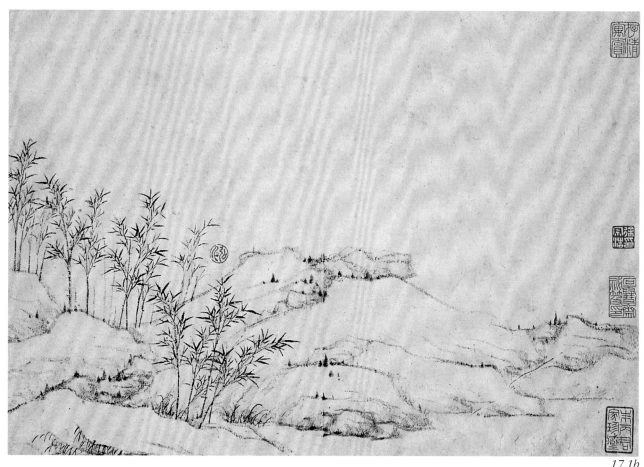

17.1b

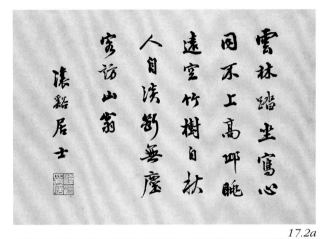

雲林踏尘寫心
因不上高邱眺
遠空竹樹自林
人自澄懷無塵
宴訪山翁

濃黏居士

17.2a

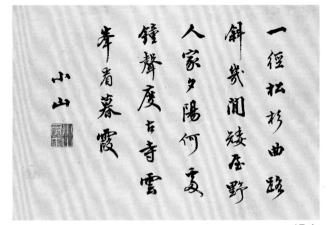

一徑松杉曲路
斜幾間矮屋野
人家夕陽何處
鐘聲度古寺雲
峯看暮霞

小山

17.4a

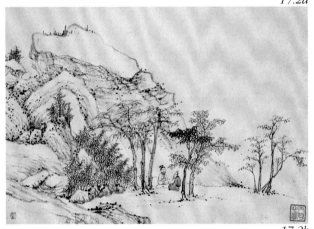

17.2b

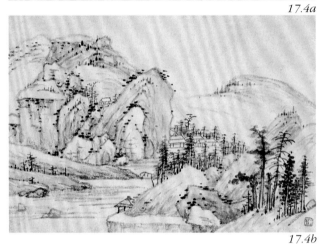

17.4b

秋畫江南古
樹蒼亂松偃仰
正綿祥石隙
尚有橋通瓜為
邈伊人水一方

小山

17.3a

荒凉古碑着官
亭重逗逶清戶
小扁赤樹一株
成美蔭好招進
牧玬山汀

濃黏

17.5a

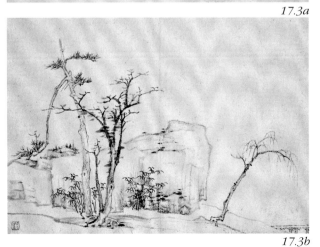

17.3b

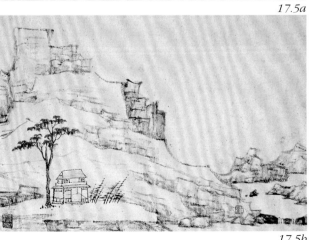

17.5b

蒼巖石澗響鏗鏘

著墨沉濃樹

欲傾遙莫雲容

生雨言君看古

渡丟舟橫

小山題

17.7a

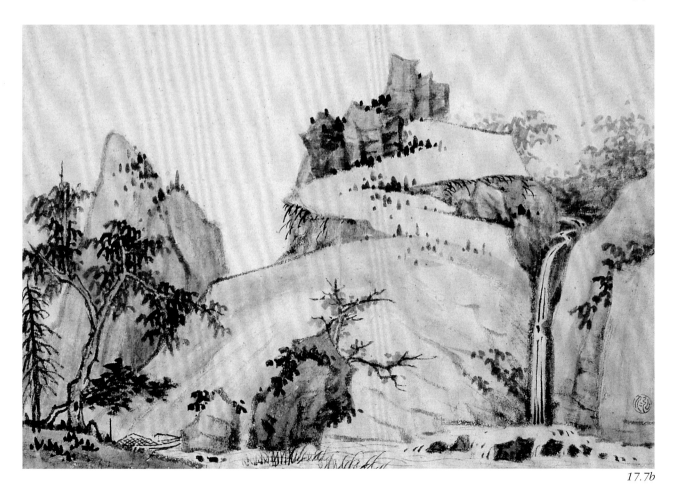

17.7b

澥港重々好泊
舟西山斜照水
雲流挂帆何處
乘風客程送湖
光萬頃秋
　小山

17.6a

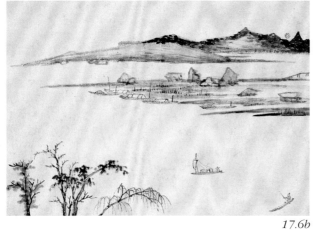

17.6b

苔蘭立靈黃吳筆潄墨禪房六苦
辛獨得乾坤清淑氣林以凌府
傳人
寒梅瘦竹縱橫幽洗天真見性
情姿限泰難家園恨高疎雲水遠
餘生
己丑二月石雪居士徐宗浩題於歸雲
精舍丙窓時年七十

戊寅夏五觀於藏寒堂中黃賓虹

古梅如此新翠竹
渺何求誤識林
和倩相逢王子
獻
研民兄藏浙江工人
畫冊八幀出以索欵而
書小詩塞白山陰餘澤
真中易致古以之濃粘
居士溁所記

17.8a

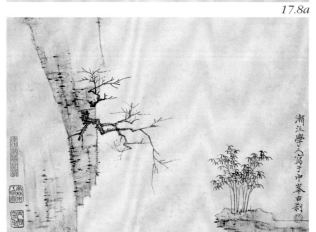

17.8b

弘仁　雲林標韻圖冊

金箋本　共八開　墨筆　每開縱21.3厘米　橫25厘米

Landscapes Charged with Yunlin's Character
By Hong Ren
Album of 8 leaves, ink on gold-flecked paper
Each leaf: 21.3 × 25cm

此冊無年款，引首湯燕生篆書"雲林標韻"四字，對開有諸家題跋。

第一開　左下角鈐"弘仁"（朱文連珠印）。對題鮑鴻詩："昔從漸師遊，邂逅披雲峯。閱今十餘載，筆墨憶高蹤。怪石窺巔袖（疑為"岫"字之誤），森崖削芙蓉。遠巒天際闊，近砌水痕封。幽貞如可挹，緬想欲何從。雪厓鮑鴻。"

第二開　無對題。

第三開　左下角鈐"漸江"（朱文）。無對題。構圖繁密嚴謹。

第四開　右下角鈐"漸江"（朱文）。無對題。

第五開　對題湯昌言詩："危石聳千尺，俯澗下高鳥。春色從東來，悠然臨樹杪。借問此山中，仙雲何處繞。力庵湯昌言。"

第六開　對題湯燕生詩："世路多糾紛，經始南嶺下。愚公愚其谷，巢父巢為藉。東林聚高賢，月泉有精舍。漸師與天遊，黃倪亦其亞。名山足未周，四壁圖勤寫。偶觀漸江大師遺墨，嗟賞累日，少時從遊，不解多乞之，深以為恨，漫志以詩。黃山湯燕生。"

第七開　對題湯燕生詩："棟取幽棲老樹村，松崖寂絕見潮痕。方袍不斷才名侶，欲就梅花道者論。東岩湯燕生書於大滌精舍。"

第八開　左下鈐"漸江"（朱文）。對題洪炳詩："道人落筆自陰森，六月相看勝解襟。圖就江南幽異景，迷離煙樹墨痕侵。石鼓閣上烘炳。"

八開冊頁多畫山水遠景，構圖新穎多變。用筆中鋒，勾勒多，皴法極少，山頂作苔點，遠景山巒以淡墨渲染，略得倪畫空寂渺落之意。

引首及各開收藏印記有："琴川張容鏡鑑定真迹"、"崔穀忱鑑賞書畫印"、"崔穀忱四十以後所見"、"穀忱收藏"、"穀沈審定"、"寶簫閣"、"風雨樓"、"心香一瓣"等。

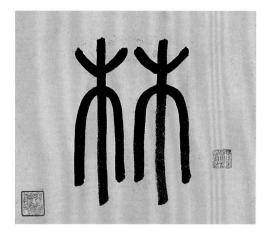

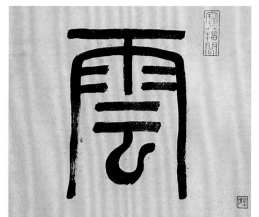

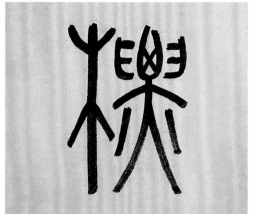

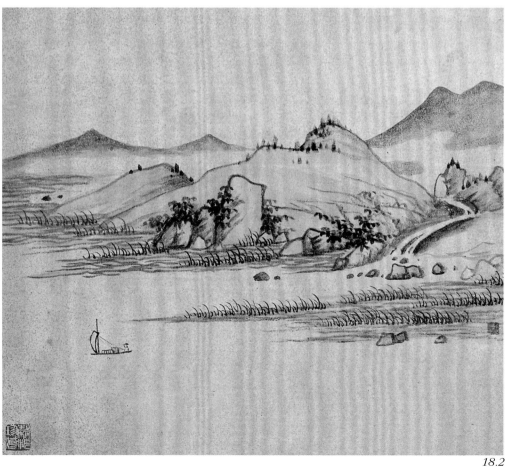

18.2

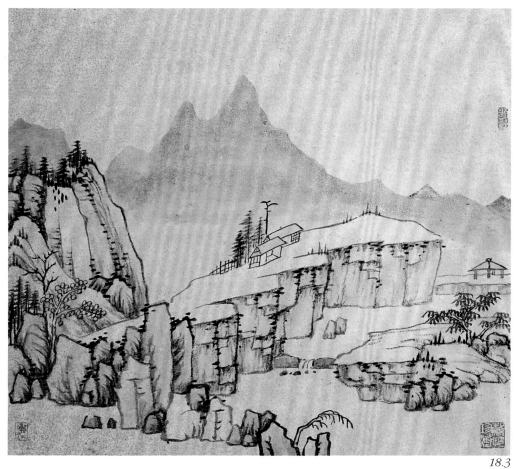

18.3

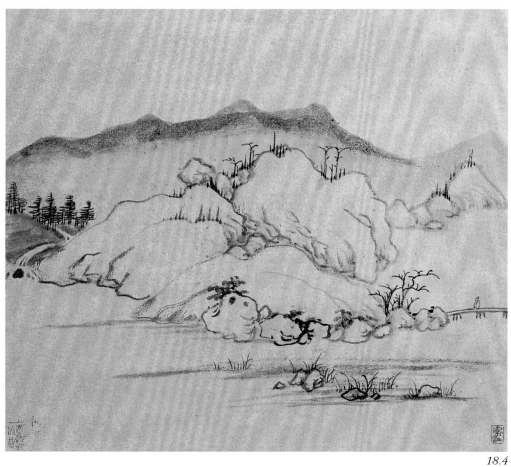

18.4

昔漸師游黃海
披雲常留十餘
載筆屢恓遑遊
怪石巉嶸袖森崖前
黃羹盡處空下懸溪迴
御溝芳草如魚头走廷緺
超麈冲漢
雲崖鮑湾

18.1a

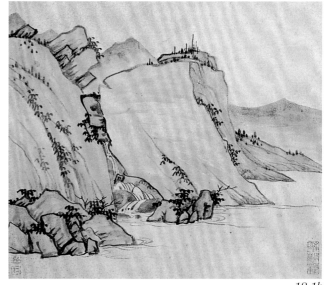

18.1b

尤石灣于天府沿
下高夸毒龜泛東
未枞槎吟樹抄借
四此山中備合合
雲漢 力庵沿昌

18.5a

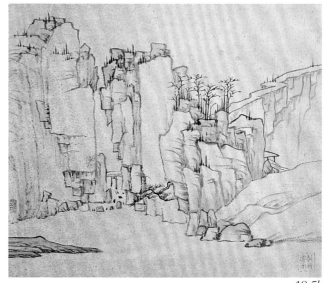

18.5b

世路多科紛經始南嶺下憲
公愚其谷業父巢為薪東
林眼高賢月泉有精舍漸
師與天游其黃倪亦其亞名
山忌未周四壁圖勤窩
偶觀 漸江大師遺墨
嗟賞累日少時從游不解
多气之深以為恨漫志以詩
黃山湯燕生

18.6a

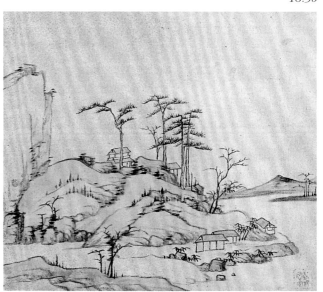

18.6b

揀取幽棲老樹邨松
厓寂絕見潮痕方袍
不斷才名侶欲就梅
花道者論
東巖湯燕生漫書
於大滌精舍

18.7a

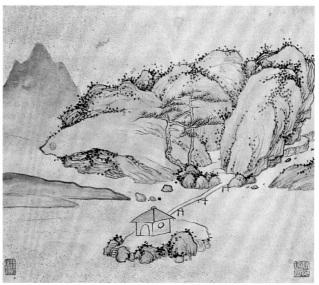

18.7b

道人籜筆自陰
森六月相看懷
解襟圍就江南
幽氣景遲難煙
樹墨痕侵
石鼓閣上渡炳

18.8a

18.8b

弘仁　仿巨然山水圖冊

紙本　共八開　墨筆　每開縱16.1厘米　橫12.9厘米

Landscapes in the Style of Juran
By Hong Ren
Album of 8 leaves, ink on paper
Each leaf: 16.1 × 12.9cm

引首湯燕生題"巨然遺韻"四篆字，各開均有對題。

第一開　畫萬松書舍。鈐"漸江"(白文)。對題詩："世路多糾紛，經始南嶺下。愚公愚其谷，巢父巢為藉。東林聚高賢，月泉有精舍。漸江縱天遊，黃倪亦其亞。名山足未周，四壁圖當寫。題漸公萬松書舍圖。呈蒲庵道兄教。弟湯燕生。"同樣的題詩亦見於圖18第六開中。

第二開　畫尋山圖。鈐"漸江"(白文)。對題詩："峭蒨菁葱樹色寒，一峯卓立聳雲端。幽人獨往看山倦，自展經函就日看。觀漸師畫，如行高岩邃谷中，渚轉溪回，遂與人世隔，真妙作也。題詩不工，附畫以壽。黃山老樵燕生。"

第三開　畫擬吳仲圭。鈐"漸江"(白文)。對題詩："山根水與瀑聲通，壁面時將鐵色同。藥圃閒能棲大隱，酒壚遠自憶黃公。梅花生韻娛真宰，野衲驅毫送老窮。理掉穿蘿尋勝迹，不教身世著塵蒙。蒲庵出漸江師山水屬題，書此應教。弟湯燕生具草。"

第四開　畫秋林圖。鈐"弘仁"(朱文)。對題詩："縮地歸十指，捌管判四時。阿蒙將懶瓚，疏密各有施。煙江見都尉，秋林寫郭熙。閒看運墨處，妙理後人師。燕生。"

第五開　畫溪灣繫艇圖。鈐"弘仁"(朱文連珠印)。對題詩："孤亭寂絕枕溪灣，臥柳橫波自照顏。層疊山如江浪湧，扶筇人看不知還。黃山湯燕生偶書於補過齋。"

第六開　畫江上叢林圖。鈐"弘仁"(朱文)。對題詩："圖將江

上幾叢山，天外奇峯點髻鬟。自識名僧閒運墨，不知前世有荊關。觀漸公畫漫題。湯燕生。"

第七開　畫層岩圖。鈐"弘仁"(朱文)。對題詩："江寺曾棲隱，參差夏臘更。言尋樵路賞，行就燒田耕。寫曜侵玄圃，觀圖儼赤城。東南耆舊傳，衲隱最知名。燕生拜題。"

第八開　畫山中雲起圖。鈐"漸江"(白文)。對題詩："生應黃山與練水，前身貫休後齊巳。世人知師畫與詩，別有孤懷不易擬。此圖實具萬里勢，每一展視雲交起。神理綿綿此中藏，永以為好貽徵士。漸師畫不易得，蒲庵藏有八幅，皆師所貽也。拜觀之次，賞嘆不已。燕生。"

蒲庵道兄，釋大健，字蒲庵，六合(今屬江蘇)人，住南京弘濟寺。工詩，著《花笑軒詩集》。又湯燕生題詩"世路多糾紛"一首與題《雲林標韻圖》冊第六圖同，僅"與天遊"作"縱天遊"，"勤寫"作"當寫"兩異字。

冊湯燕生引首題"巨然遺韻"，除指筆法結構之外，亦因弘仁與巨然同是僧人畫家。除巨然之外，弘仁主要還是師法黃公望、倪瓚和吳鎮。弘仁畫仿吳鎮筆法作品較少，所以湯燕生於第三開中特別指出"此冊(幅)大似吳仲圭"。就整體看，此冊多用乾筆皴擦，山體結構除仿黃公望的平頭方折造型之外，其餘都比較圓渾，起伏逶迤，與常見之幾何體結構不同，從中可以看到他從多方面吸收前人成果。

世路多紆紆經始南嶺下惡公思其
谷巢父巢為藉肅林聚高賢月
家有精舍漸師縱天游黃倪亦
其亞名山足未周四壁圖當寫
題漸公為松書舍圖呈
蕭蕃道兄鼓
弟湯燧生

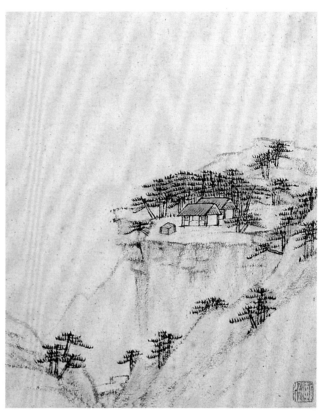

19.1a *19.1b*

峭舊菁蔥樹色寒一
峯卓立葦雲端幽人獨
往看山倦自展經函就日
看
觀漸師畫如行亂巖邊
峯漸轉薇迴遠與人世隔真
動作也題詩果工附畫以壽
黃山老拙枇燧生

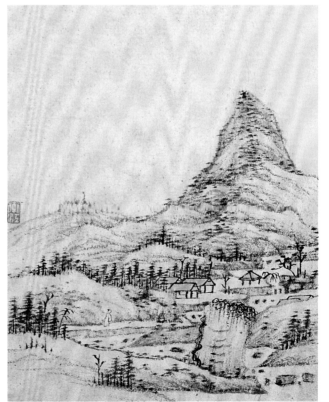

19.2a *19.2b*

山根水哭瀑聲通壁面時將鐵
色同藥圃開能樓大隱酒壚遠
自憶黃公梅花生韻娛真宰
此舟大似
野訥驅馬壺逅老竊理椑
窮莊尋勝迹不教身世著塵蒙
蒲菴出漸江師山水屬題書此應
教
弟湯藝生具艸

19.3a

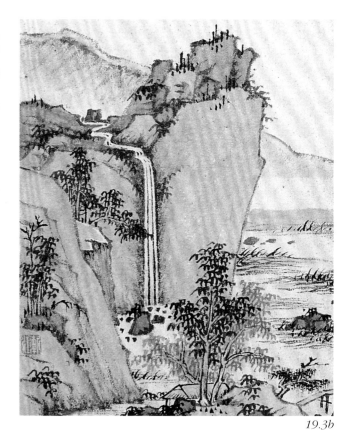

19.3b

縮地歸十指掃管判四時
阿蒙將媿瓊瑶塞塞各有
施煙江見都尉秋林窩
郭熙開看蓬墨虔沙
理後人師
藝生

19.4a

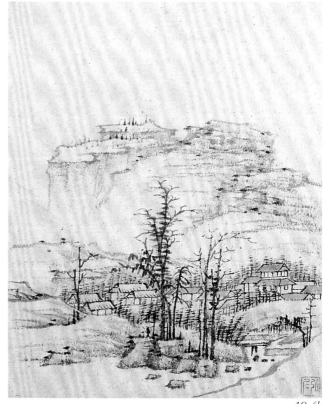

19.4b

21

黃山圖冊（第一冊）

第一開　喝石居，墨筆。

第二開　天都峯，淡設色。

第三開　散花塢，淡設色。

第四開　飛光岫，淡設色。

第五開　橫坑，淡設色。

第六開　西海門，淡設色。

第七開　油潭，淡設色。

第八開　文殊院，墨筆。

第九開　白砂嶺，淡設色。

第十開　月塔，淡設色。

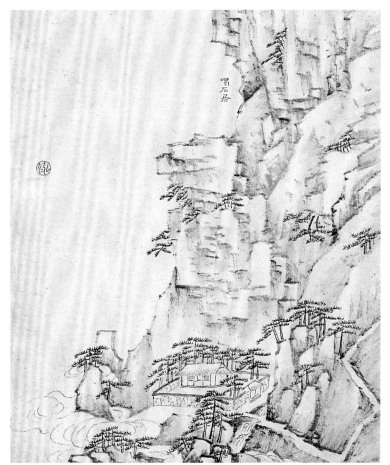

21.1

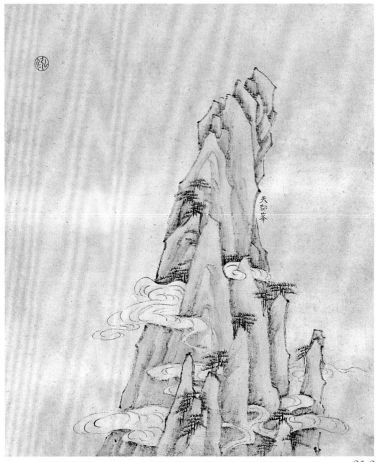

21.2

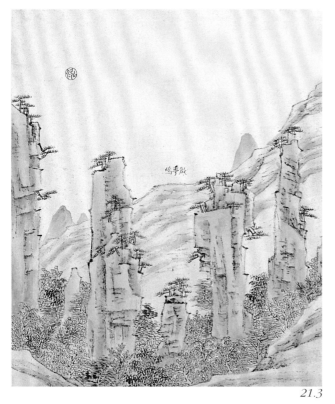

21.3

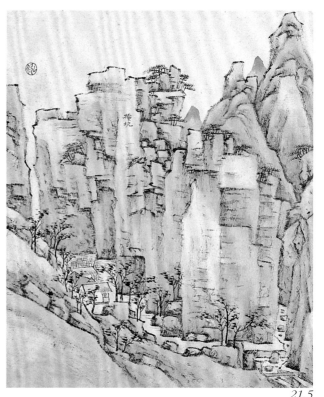

21.5

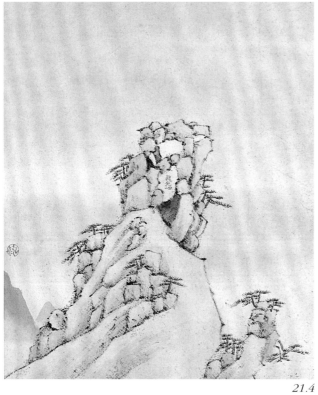

21.4

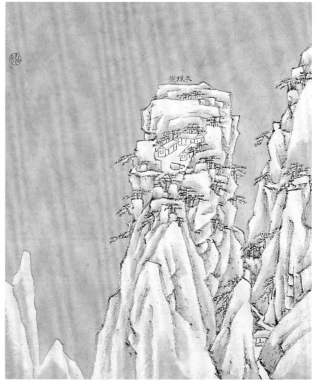

21.6

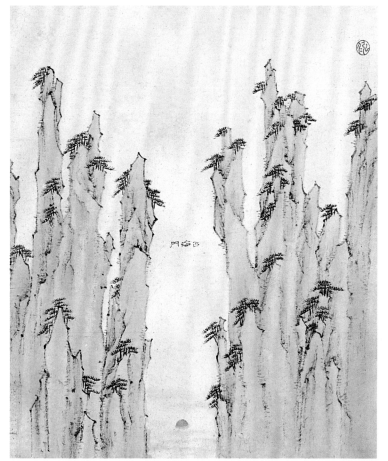

21.7

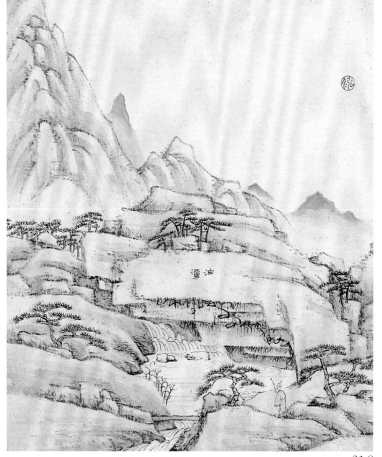

21.8

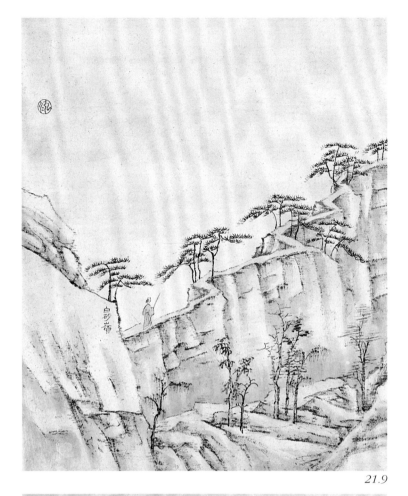

21.9

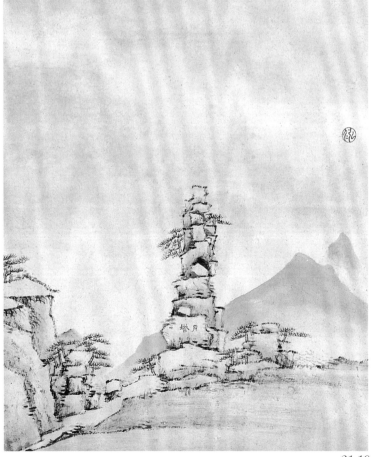

21.10

22

黃山圖冊（第二冊）

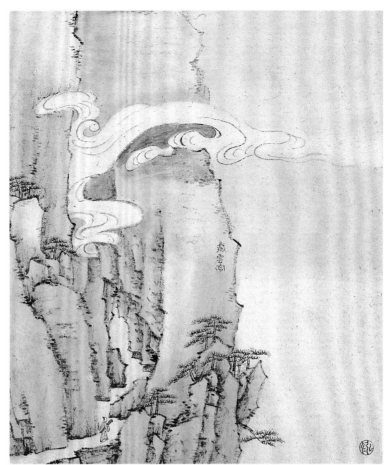

22.1

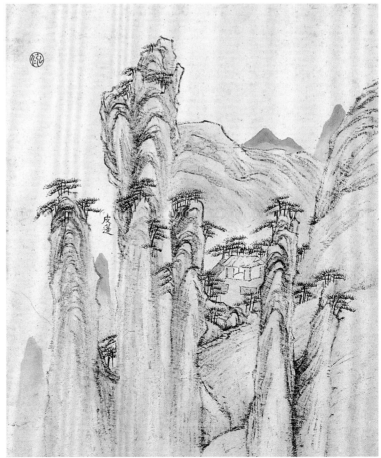

22.2

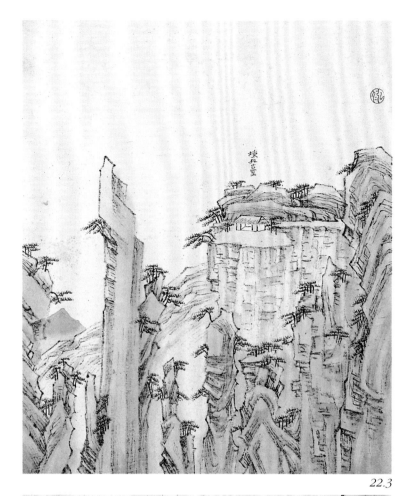

煙丘蓝畫

22.3

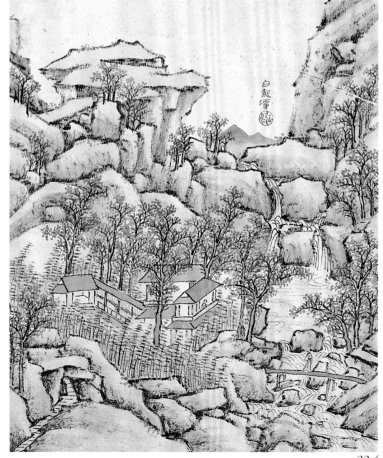

白龍潭

22.4

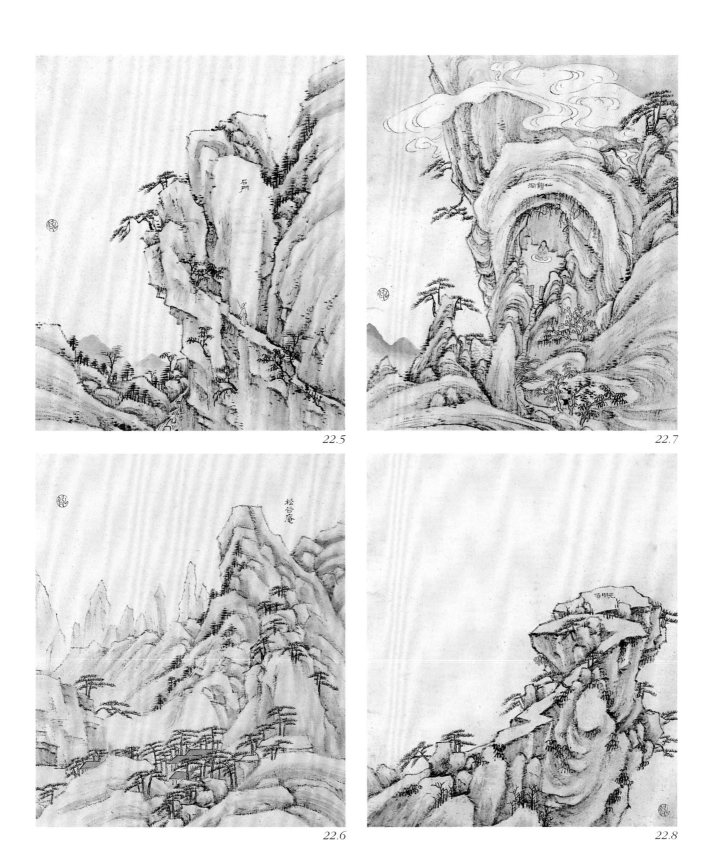

22.5

22.7

22.6

22.8

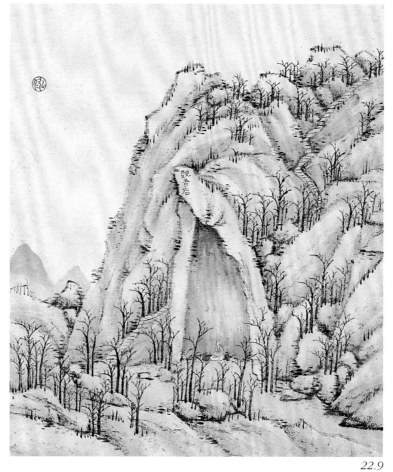

22.9

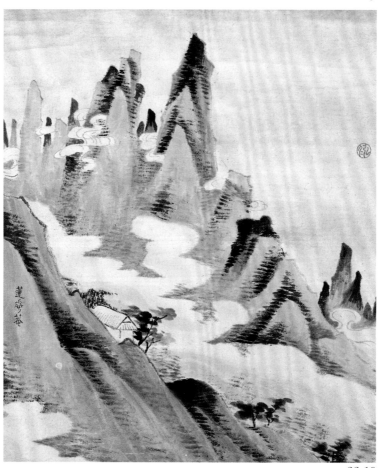

22.10

23

黃山圖冊 (第三冊)

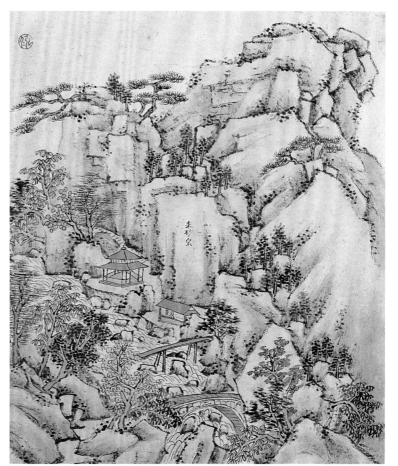

23.1

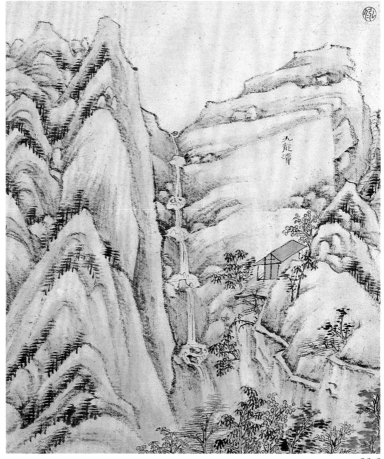

23.2

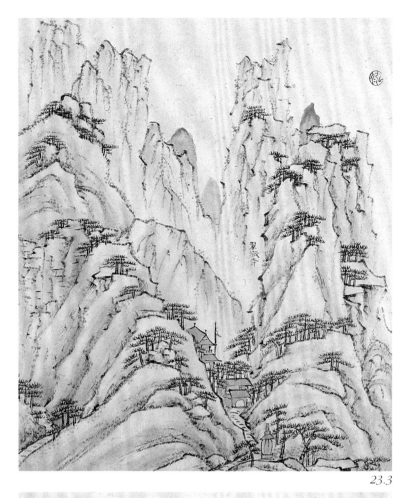

23.3

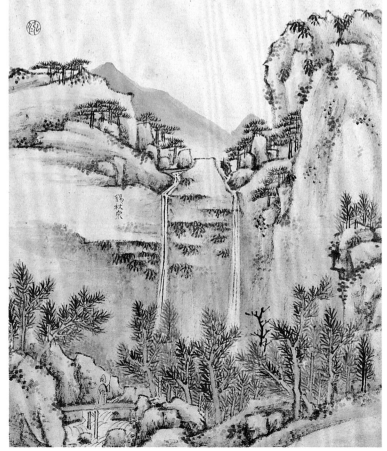

23.4

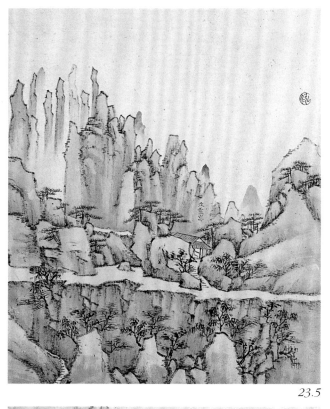

23.5

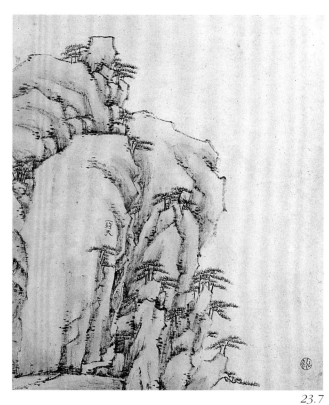

23.7

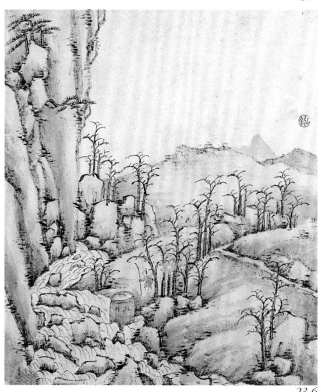

23.6

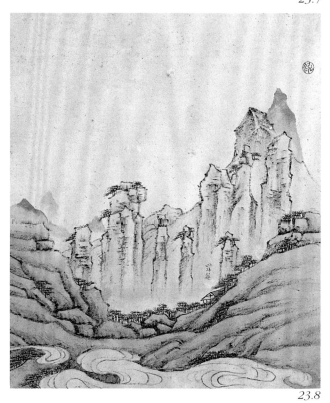

23.8

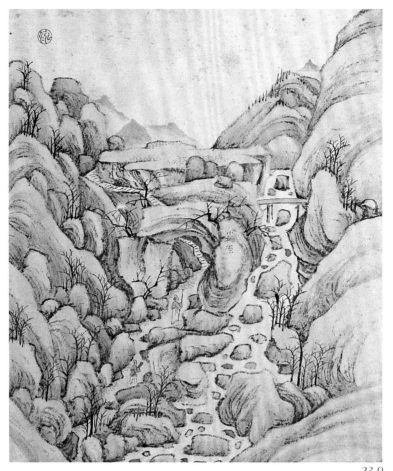

23.9

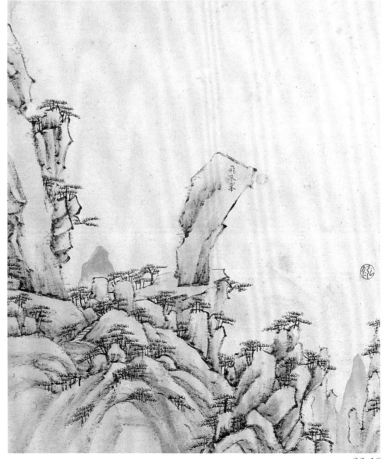

23.10

24

黃山圖冊（第四冊）

第一開　老人峯，淡設色。

第二開　慈光寺，淡設色。

第三開　閻王壁，墨筆。

第四開　臥雲峯，淡設色。

第五開　小心陂，淡設色。

第六開　大悲頂，淡設色。

第七開　石筍矼，淡設色。

第八開　逍遙亭，淡設色。

第九開　雲門峯，淡設色。

第十開　青蓮亭，淡設色。

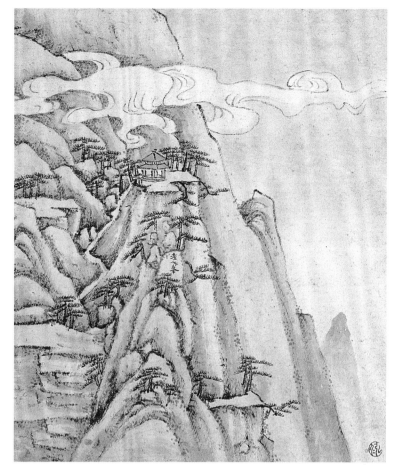

24.1

24.2

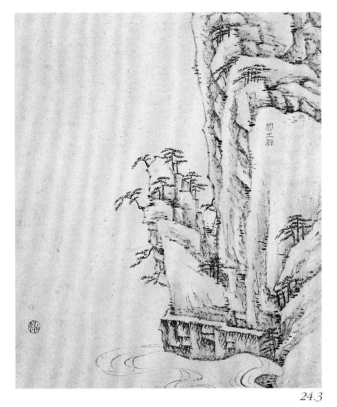

24.3

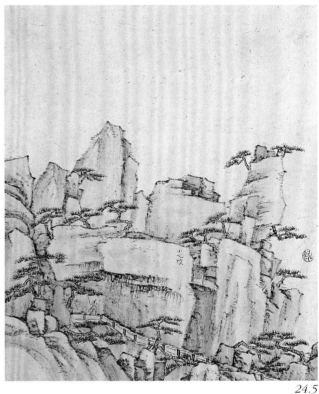

24.5

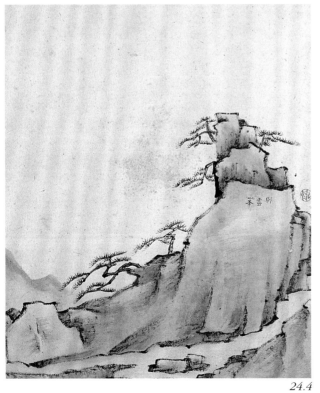

24.4

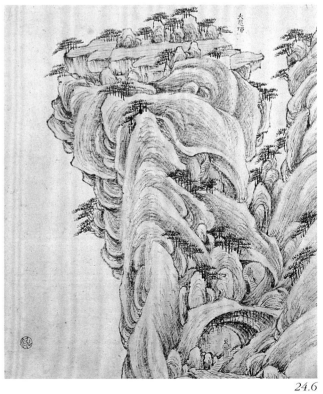

24.6

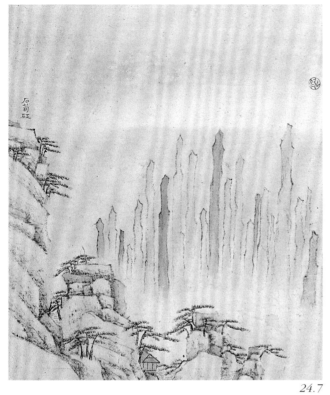

石筍矼

24.7

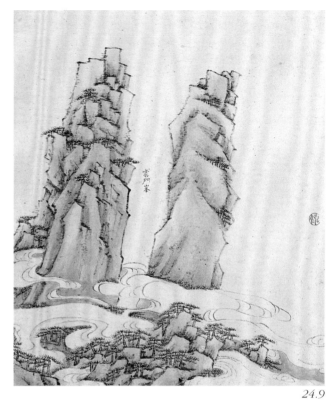

雲門峯

24.9

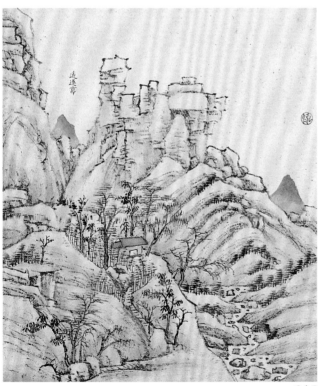

逍遙亭

24.8

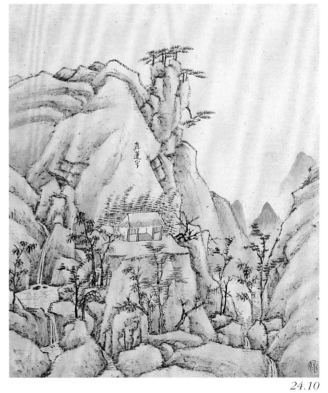

蓮花亭

24.10

25

黃山圖冊（第五冊）

第一開　逍遙溪，淡設色。

第二開　雲谷，淡設色。

第三開　仙心榜，淡設色。

第四開　鳴弦泉，淡設色。

第五開　醉石，淡設色。

第六開　掀雲牖，淡設色。

第七開　清潭峯，淡設色。

第八開　綠蓑崖，淡設色。

第九開　擾龍松，淡設色。

第十開　龍翻石，墨筆。

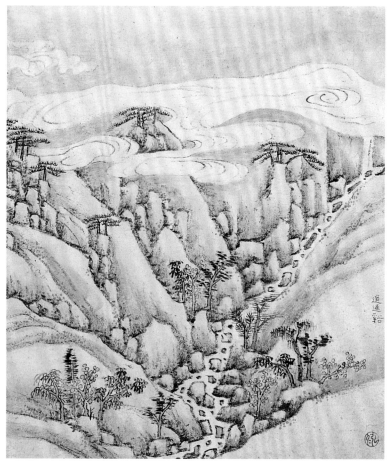

25.1

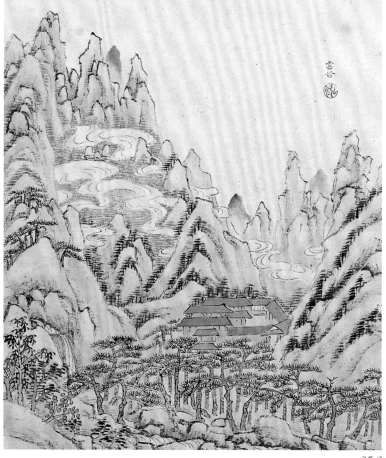

25.2

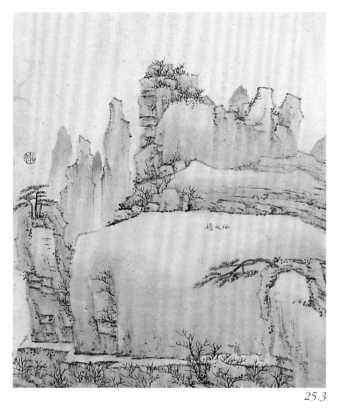

25.3

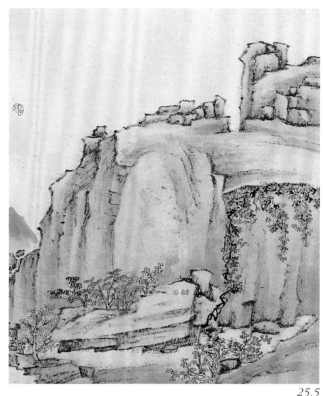

25.5

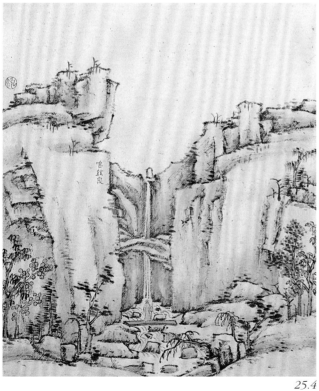

25.4

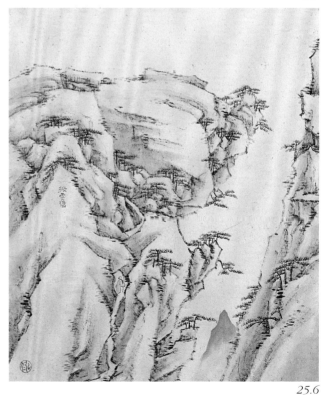

25.6

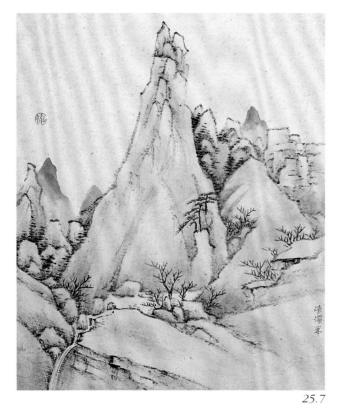

清潭峰

25.7

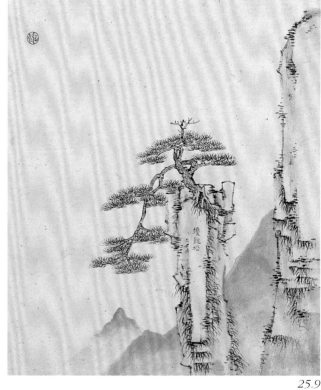

攢龍松

25.9

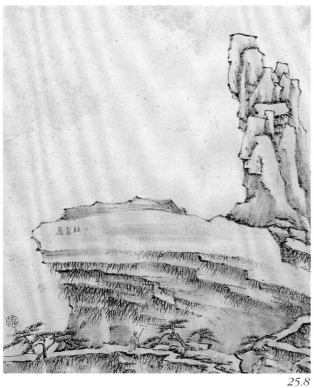

神蒙崖

25.8

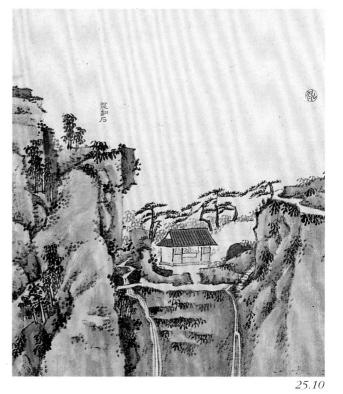

龍翻石

25.10

26

黃山圖冊（第六冊）

第一開　烏龍潭，墨筆。

第二開　獅子林，淡設色。

第三開　蓮花峯，淡設色。

第四開　仙橋，淡設色。

第五開　覺庵，淡設色。

第六開　灑藥溪，墨筆。

第七開　臥龍松，淡設色。

第八開　趙州庵，淡設色。

第九開　蒲團榕，墨筆。

第十開　桃花溝，淡設色。

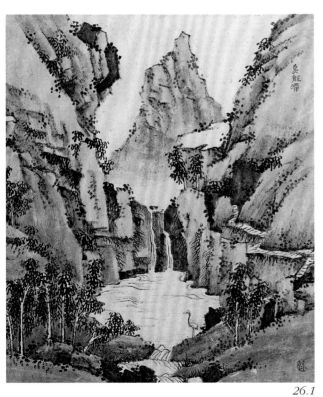

26.1

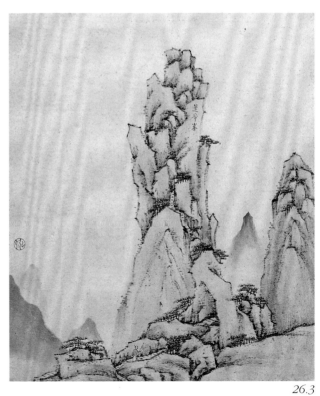

26.3

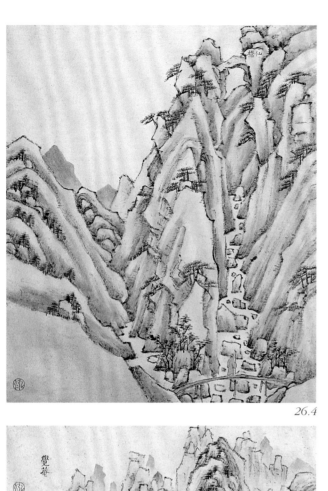

26.4

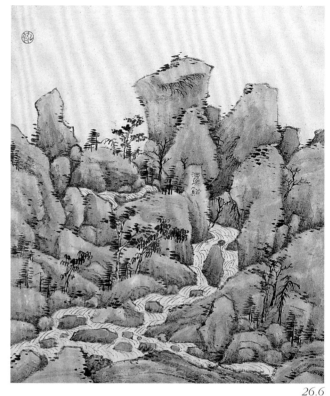

26.6

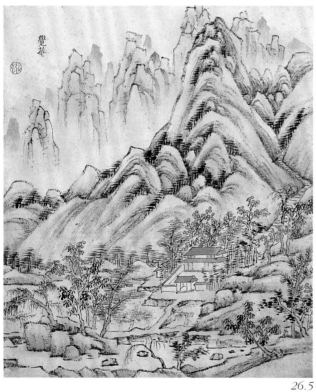

26.5

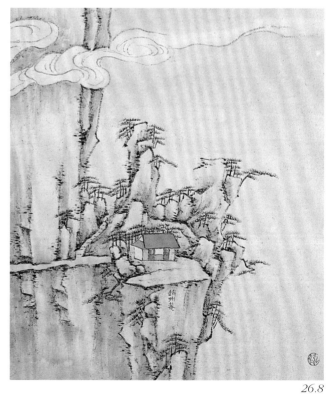

26.8

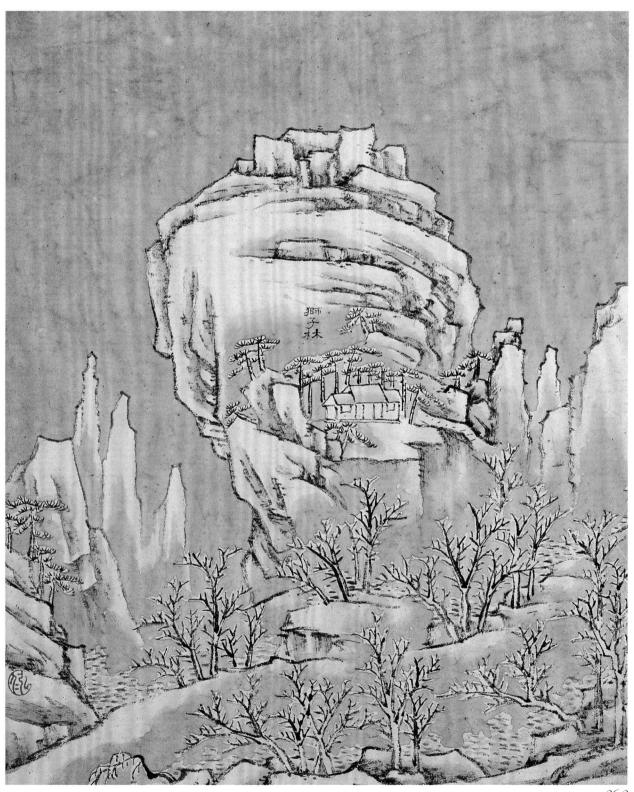

師
子
林

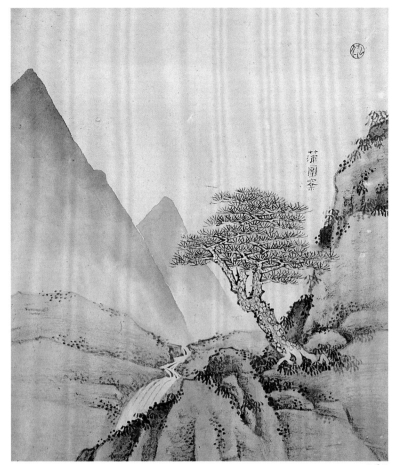

蒲團茶

26.9

桃花清

26.10

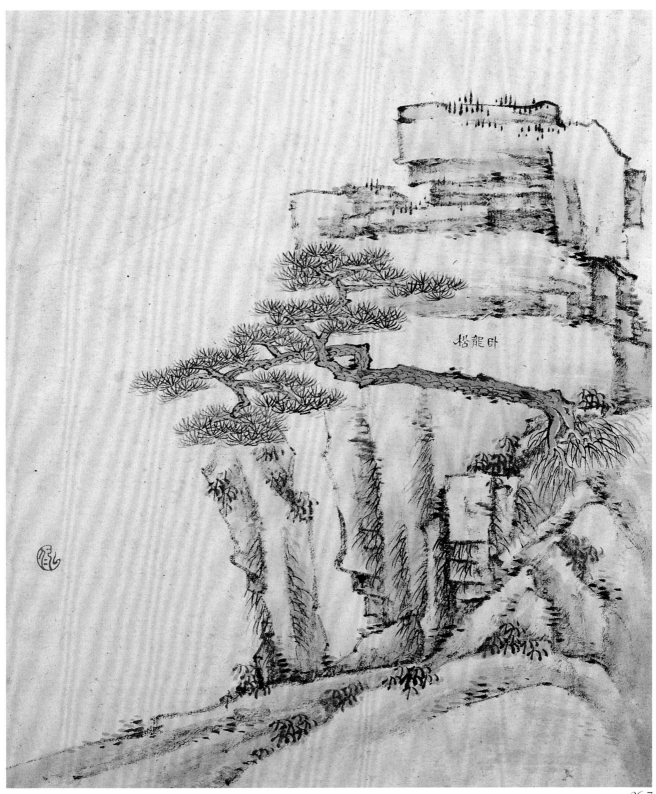

卧龍榙

26.7

小冊層層怪石老樹虬松
流水澄潭其端巨蟹廉
一不倫天都異境不必身
歷其間已宛然在目矣誠
畫中之三昧哉余老畫師
也繪事不讓前哲及覩斯
圖令我歉乎
鍾山梅下七十老人蕭雲從
題于生恐齋

漸師畫流傳幾褊海宇江南好事家
尤為珍異至不惜多金購之諭者謂其
品興沈屬士文徵灵相伯仲頡頏大幅
啟南擅其雄赫號只素徵仲擦其秀二
公各有獨至不能兼長也惟漸無境不窮
小大互見較之二實有兼長詎止伯仲之間
武此冊五宝兄富盤礴兄工為漸師生平
浮意筆大紅珍珠船中明月夜光見者
能不寶愛之
篤水楊自發題

繪事小道也名賢偶一寄興
雖不當雅生於人間墨士君
子其弓懷來承職以屯技傳
耳豈謂漸公篤學嗜古主
身巖岩生平威遇每前
毛塞道托足緇徒陶埴於
筆墨遊覽之外屐一挺溪
思尝金芳投閣漸公山中圖
策削壑巍華孤峰筆伊勇
不作率意嶼悅引人之致其
胃膽石如名嘗此觀畫名乩
知人呂也
潛川汪房穆題

渐师作画三十年假余一毫画师

气习余素耶松眼渐师二稿许予

余画余实惭不逮渐师查矣涛涉

世又十游年余後谅侣道建华墨

度棄间东金抹不至一寄胸中逸气

落烟云一刹之顷裁七筑雨画

贡山册幅雄吉此山失面目都

枝渐泺私怪抹出致女山云不

孤陷阅未是生物而忘渐师或上

因是李斈那笔师片纸又幅

世多寶如頤目脫随去傳之百千

年沒鈕墨減壺而忘不廉則师

之喜又寶永金余岁骊心黄山图

今日對之阁筆止太白不作贡野

楼詩是善藏拙他日尚操峨眉访

太华幾峰发我硯墨寄厚重

起渐洗吳之

石㺲若者饒渌相书

余家去黄山百廿里而遠去渐公家廿

里而遠無翁之踪也無虎豹之當關之

乃结想半生無因缘相見丙申八月

惠奖肯来目共了黄山之願其幸

為何如嗟乎吾鄰之人有意老不見

黄山者矣有身见黄山而心不見黄山

者矣吾两人身心交見何悲見晚今

览斯圖杖屨煙霞儼如未散相泣

之誼曰萬不忘耳

乙巳九日汪家珍識

渐師函學正脉以文心闢疆龍江

稻猫步棄一法參一诣盡西風此德

永幸勤勤恳辰暢作孝幡明王

軍野罘啓為諮識將論故麥束

克竟可諦而源笪美聲人握殘

茫鸞束起一册注孝文以傳拾之

孝友橙砠知羅女入乎七年乃閟

湖内太守吳之遹世報其以阮无瑕

氏翻藏美璽覽盈慈戴日秃

臣止天陰峯氏氏一门海甸玉寓

鵞與夏文陰斈莘世夢長束浹乎

黃鵠美豈以多萬作之神变書

蓝閒元光貪鵠佐海經之禅拶也

搬美枚遠跋

髡殘

Kun
Can

髡殘

髡殘（1612 – 1673 年），俗姓劉，湖廣武陵(今湖南常德)人。少讀書，事舉子業，二十歲時自剪其髮，投本鄉龍山三家庵為僧。僧名石谿，字介丘，號髡殘，又號白禿、電住道人、殘道者等。順治元年（1644）至順治二年（1645）國變之際，曾避兵於桃源深山中，經受了一段非常人所能忍受的苦難生活。之後即離開家鄉，經衡山、黃山、白岳，最後至南京，曾駐錫於大報恩寺、棲霞寺、天龍古院等處，最終落腳於牛首祖堂山幽棲寺，直至病逝。據聞其徒將他的遺骨於燕子磯沉入長江中。

髡殘的佛學造詣很深，"參學諸方，皆器重之"（程正揆《石谿小傳》）。特別受到報恩寺覺浪、靈岩寺繼起兩位高僧的推重。曾參與覺浪組織的校刻大藏經活動。髡殘"性鯁直，若五石弓，寡交識，輒終日不語"（同前），這種強烈的個性也表現在他對待新王朝的態度上。因此其人品和藝術均得到許多同時代文化名士的敬重，張遺、周亮工、杜濬、錢澄之、龔賢、陳舒、施潤章、錢謙益等人都曾給予他極高的評價。與青溪道人程正揆交往尤深，時人稱為"二谿"。又與石濤於繪畫上齊名，並稱為"二石"。

髡殘擅長於畫山水，偶亦作人物、花卉。山水宗元四家，尤與王蒙相近。章法嚴謹，筆法厚重渾淪，蒼勁凝重。清末秦祖永稱其作品"筆墨蒼莽奇古，境界夭矯奇闢，處處引人入勝"。在山水畫上，往往題以長詩或長跋，以表達他對自然山水的領會、感受，並藉以闡明他的禪學思想，所以有人評價他筆下古拙奇奧的山水是"從蒲團上得來"（張庚《國朝畫徵錄》）。

27

髠殘　山水圖軸
紙本　設色
縱 95.5 厘米　橫 58.9 厘米

Landscape
By Kun Can
Hanging scroll, colour on paper
95.5 × 58.9cm

本幅自題："瀑聲昨夜搖山谷，曉見重泉
沸林木。下望溟濛太古初，松陰疊疊壓
茆屋。瀑流澗流無序次，溪雲峯雪相逐
至。窅然殘衲坐蒲團，寒響一窗紛聽視。
玉龍羣向寒空咽，競勢爭飛山嶽裂。屋
前一鶴唳凌霄，皎皎如來一潭雪。足下
萬里誰目窄，歸來閒暇披蘿薜。我聞前
度跨雲空，不有閒心到雙屐。今年曝背
天闕山，偶然經暇講六法。六法在心已
半生，隨筆所止寫丘壑。畫妙會境無可
入，詩亦偶成無體格。庚子冬十一月望
前一日於牛首山房作此。幽棲電住石谿
殘道人。"鈐"介丘"（朱文）、"石谿"
（朱文）、"殘道者"（白文）。另鈐鑑藏印
"友聲印信"、"此畫曾身行萬里"（朱
文）、"璞園"、"小窾隱閣"（白文）。

庚子為順治十七年（1660），髠殘時年四
十九歲。

從畫中題詩可以知道，這是髠殘初到牛
首山駐錫天闕山房時的一件作品，時間
在順治十七年（1660）冬季。他在頌經之
餘萌生畫意，興之所至，隨筆而止，不拘
一格。構圖取山間一角，樹木枝條顯露，
或以淡赭木標點染灰葉，以描繪出江南
冬季景象。在煙雲和遠山襯托下突出梵
宇琳宮。近處茅屋中，一頭陀蒲團打坐，
其形象與上海博物館所藏髠殘《幽棲
圖》中"自為寫照"的頭陀十分相似，應
為他自身生活的寫照。生活雖然簡樸，
但人物精神卻十分充實，除了變幻無窮
的美麗山水可供遊目騁懷之外，還有清
茶和仙鶴相伴，令觀者自生欣羨。

28

髡殘　禪機畫趣圖軸

紙本　水墨
縱 125.7 厘米　橫 31.4 厘米

Landscape Painted in Zen Subtleties
By Kun Can
Hanging scroll, ink on paper
125.7 × 31.4cm

本幅自題："米南宮嘗以玩好、書畫載之
方舟，坐卧其中，適情樂性，任其所之，
咸指之曰：'此米家書畫船也。'石禿曰：
'此固前人食痂之癖，咄咄青溪亦復有
此耶。'雖然青溪好古博雅，胸中負古文
奇字，此猶不過成都子昂之弄故琴耳。
玄道隱於小成言隱於榮華。若以天地為
虛舟，萬物為圖籍，予坐卧其中，不知大
地外更有此舟，不知舟中更有子昂否
耶？而為之偈曰：大地為舟，萬物圖畫，
坐卧其中，落焉灑灑，渺翩翩而獨征兮有
誰知音。扣舷而歌兮清風古今。入山往
返之勞兮只為這個不了，若是了得兮這
個出山，儒理禪機畫趣都在此中參透。
辛丑修禊於天闕山房。石道人。"鈐"介
丘"(朱文)、"石谿"(白文)、"石谿書
屋"(白文)。另鈐"孫煜峯珍藏印"(朱
文)、"孫琰之印"(白文)、"富貴"(白
文)、"潤州戴植字培之鑑藏書畫章"(朱
文) 鑑藏印四方。

辛丑為順治十八年 (1661)，髡殘時年五
十歲。

這是髡殘和程正揆討論儒理、禪機、畫
趣的一幅作品。從米家書畫船這一著名
的故事說起，髡殘認為如果把大地看作
是一條船，那麼眼目所見的一切無不是
圖籍。這就是說自然高於一切，既含有
儒理，也蘊藏畫趣，亦包括禪機。這幅作
品結構十分複雜，內容極為豐富，特別
是其中人們所熟知的民居村落、行人漁
舟等世俗的生活情景與髡殘一般描繪
的深山密林，人迹罕到處的景物有所不
同，以體現他"大地為舟，萬物圖籍"的
思想。

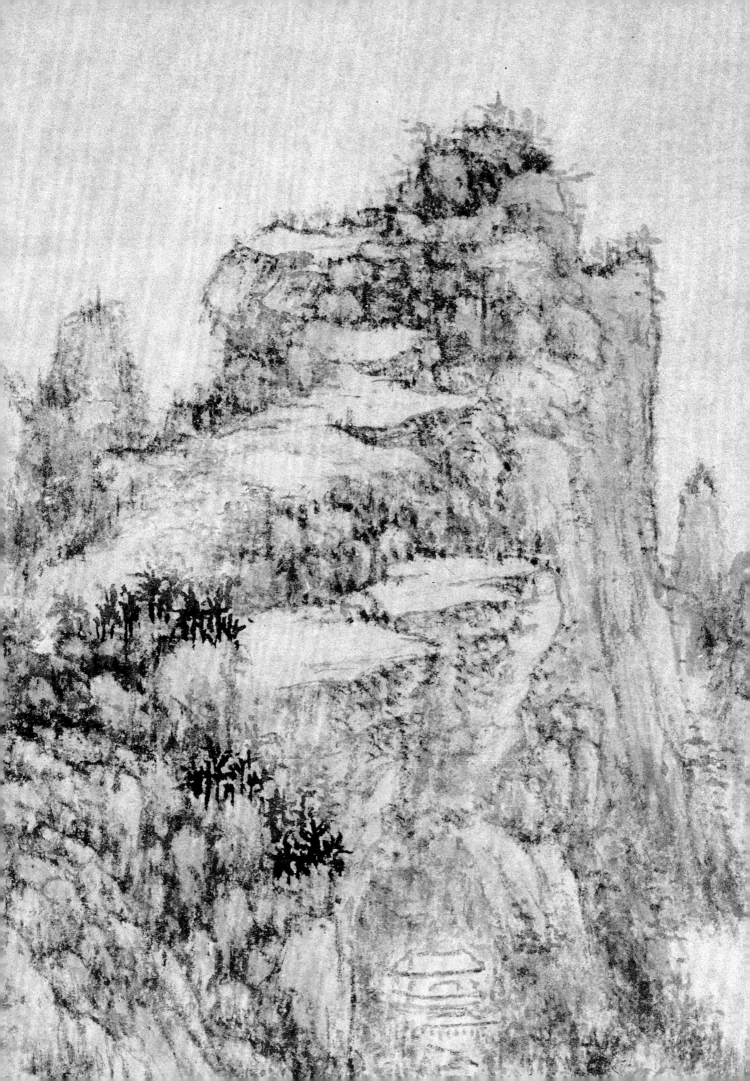

29

髡殘　仙源圖軸

紙本　設色　縱 83.8 厘米
橫 42.7 厘米

Landscape in the Spirit of Xianyuan Verse
By Kun Can
Hanging scroll, colour on paper
83.8 × 42.7cm

本幅自題："仙源之外近丹山，一十五里
清潭灣。綠波瀠洄浮錦鱗，水穿地涕響
潺湲。石能化羊亦化豕，丹山一望色皆
紫。天都保障石關鞠，面對天都峯矗矗。
巨檉成林大數圍，急澗爭鳴聲大蹙。斲
金嵌玉百道光，喬松蓊翳覆遠屋。辛丑
八月寫於借雲關中，幽棲電住道人。"又
題："浩浩深澤清可掬，白雲亂捲珠千
斛。香浮茗甌五花飛，響入松濤三疊曲。
綠水波中明月青，青山影裏寒泉綠。我
今一棹歸何處？萬壑蒼煙一泓玉。石谿
殘納又筆。"鈐"介丘"（朱文）、"石谿"
（白文）、"白禿"（朱文）。另鈐"止谿珍
賞之寶"（朱文）、"禮髡龕鑑藏印"（白
文）、"人間至寶"（朱文）、"曾在倪海槎
處"（朱文）鑑藏印四方。

辛丑為順治十八年（1661），髡殘時年五
十歲。

此畫以黃山天都峯、煉丹台作為素材。
弘仁《黃山圖》冊中畫有一幅天都峯，是
一峯獨秀，而髡殘此圖是羣體組合，羣
山環抱，潭水明澈，巨木蒼古，屋宇參
差，煙雲流動，把觀者帶入了一個變化
迷人的境界。特別是畫家把自己也置於
畫中，使人感到可遊可居。和弘仁的《天
都峯》相比，兩者都以勾勒手法來表現
煙雲，弘仁的綫條秀麗遒勁，有裝飾的
美；髡殘則粗獷渾淪，有純樸的美，體現
了他們山水畫風格和個性的不同。

30

髡殘　物外田園圖冊

紙本　共八開　墨筆
每開縱 21.5 厘米　橫 16.9 厘米

Scenic Wonderlands
By Kun Can
Album of 8 leaves, ink on paper
Each leaf: 21.5 × 16.9cm

引首二開清汪洪度行書"物外田園"四
大字。畫六開,各附長篇對題。末開款
識:"余半年未弄此,樵者歸,留此冊,強
余塗之。臥起點綴如此,雲中雞犬,樵者
能亦點頭否。石道人。"後鈐"石谿"(白
文)。餘五開無款識,有鈐印。

據對題可知此冊作於壬寅,即康熙元年
(1662),髡殘時年五十一歲。其時他正
隱居於南京牛首山。

此冊每幅均有對題(詳見附錄),是一件
借畫談禪,以禪説畫的典型作品。對題
所表達的深刻、豐富的思想內容,是研
究髡殘的人生態度和畫學理論的珍貴
史料。汪洪度題"物外田園"和作者自説
"雲中雞犬",説明此冊的創作主題是通
過對山水的欣賞表達出超然物外的精
神生活。作者所構思的意象與題跋的內
容有緊密的聯繫,如首幅畫他的故鄉武
陵桃花源之景,突出"絕壁斷崖"、"浮響
若鐘",説明人與山一樣,有其實則名亦
隨之,躲也躲不掉,無其實則孜孜以求
反而遭辱。第五幅以粗筆濃墨畫出山崖
巨石,道路縈迴,流水潺湲,由此令人感
悟出人生哲理,一切都任其自然便可超
脱而獲得心身的閒適安寧。餘皆以此類
推。

30.1a

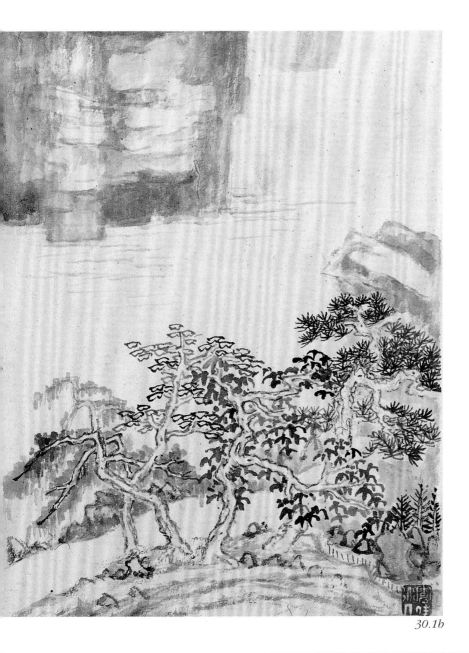

30.1b

夫櫂一者能入荊棘能入崑崙能入佛殿孤入峻境之
穴布瓦之巢撒手懸崖橫為通不識其當
貴榮辱之境不辭死生令之夫　天嘉夫
天其如畫在眼其應陳若麦當若之甍陶之地
旦乳甚深榮辱則思的房佛房仙不病
宛冒失榮辱寄言開命命
知仙佛者吾　也黃
帝敬脫琖琘而就之山其可以完吾人固有
之壬故昔之智人多臨避穩之開所悖慕其
房冊洇且　賓櫂居王若為首寓倩傻此入
石道人院吾已竟櫂者唯之吾復存此鴻所之
跡以待開眼人樓唱耳
石道人

30.2a

30.2b

畫憨瞪遠復腳不曾越塵天下名山
又奥又然此雨眼鈍置不能境筆卷書剧
編世開廣大境界又然吾年
觀受智人教海程此三然愧得三寸舌
頭開口俀乷乍日晃集謝如老驥伏櫪之
喻當李山筋骨檑每見青山眼男子馳逐
世間溟處乃將吾腳老夫曾髯不悦兮
嵐靈所緊不入二頃吾則一宿便去然而
窊之晴思逼宰吾今季一再入幽棲置余居新
書獨其友樓倩留全棕盞流出櫂吉偶一層對百
俞別吉佰山冊案鲞涂吉不米
當吾吾人解謗也
石道人修於幽棲開次

30.3a

30.3b

80

30.4a

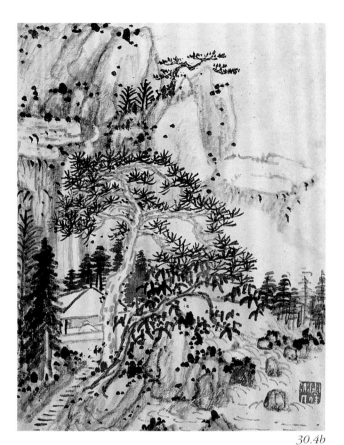

30.4b

30.6a

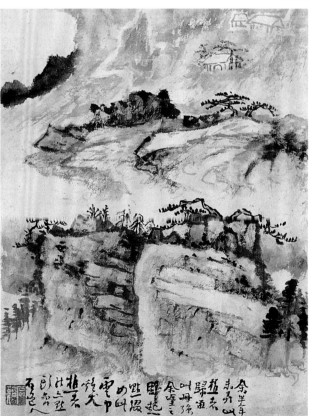

30.6b

把名知名去了
真妄名了大了反忘却
身為世間
隨順善緣去理彊
寶藥生死苦
佛道隨他生死隨他
依麼不悟
君此如見則
一個閒人天地間
聲是柏和
隨此田曠
石難逃

30.5a

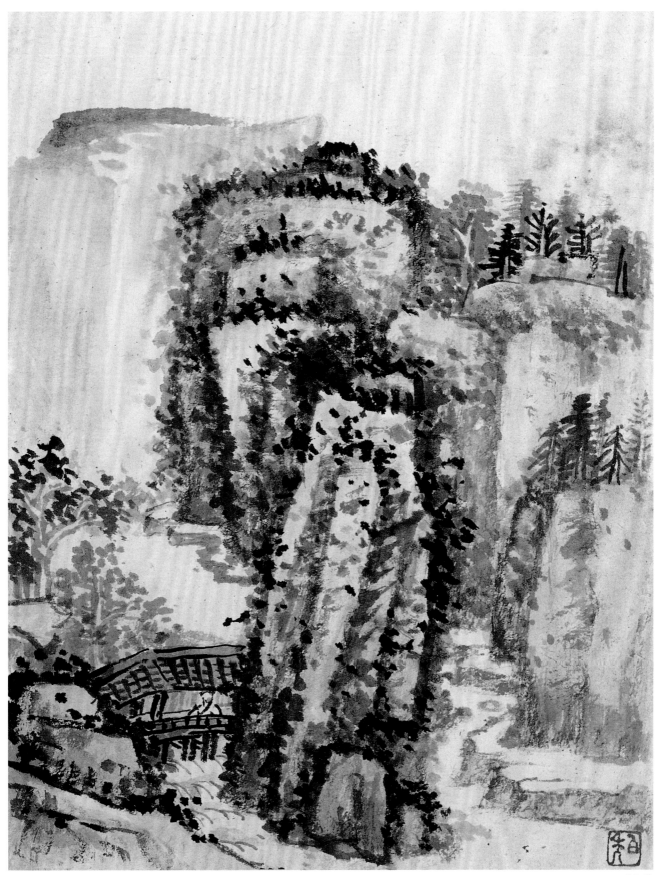

31

髡殘　雨洗山根圖軸

紙本　墨筆　縱 103 厘米　橫 59.9 厘米

The Foot of the Mountain after the Rain
By Kun Can
Hanging scroll, ink on paper
103 × 59.9cm

本幅自題："雨洗山根白，淨如寒夜川。
納納清霧中，羣峯立我前。石撐青翠色，
高處侵扉煙。獨有清溪外，漁人得已先。
翳翳幽禽鳴，鏗鏗奔落泉。巧樸不自陳，
一色藏其巔。欲託蒼松根，長此對雲眠。
癸卯八月過天龍古院，幽棲電住殘道
人。"鈐"石谿"（白文）。引首鈐"介丘"
（朱文聯珠印）。鑑藏印有："藥房鑑藏"
（白文）、"金池"（白文）、"何昆玉"（白
文）、"止谿真賞之寶"（朱文）、"李家世
珍"（白文）。

癸卯為康熙二年 (1663)，髡殘時年五十
二歲。

作者純用水墨，以爽快的筆法畫出雨後
山川清新怡人的景色。據作者自題"癸
卯八月過天龍古院"，陰曆八月在江南
仍屬悶熱天氣，髡殘很可能在山行道中
遇上了陣雨，因而心情舒暢，乘興揮毫，
得此傑作。畫中特別突出表現樹木枝葉
的低垂姿勢以及瀑布奔流、溪水浸潤和
雲霧流動這些與雨有密切聯繫的事物。
作者體驗到，當雨勢來臨，這一切都籠
罩其中；雨勢過後，這一切又都清楚地
顯現出來，從而感悟人生哲理。畫家還
突出描繪了一個溪邊垂釣的漁人，他似
乎對這一切無所感觸，而實則他是最先
享受這自然美景的第一人。

32

髡殘　臥遊圖卷
紙本　墨筆　縱18.2厘米　橫224.3厘米

Dream Journey among Rivers and Mountains
By Kun Can
Handscroll, ink on paper
18.2 × 224.3cm

卷首款識："臥遊圖為靈公作。石道人。"鈐"石禿"(白文)。卷尾又自識："自入幽棲與靈公為老友，今七年矣。公與石禿同庚，其亦發心出塵亦頗同，但公在梓里未離一步，惜哉何也？以其熱處難忘，受用難捨，昔人亦笑抱橋柱浴洗是也。假使公更割得這一刀斷，佛也有奈他不何。雖然渠自有一段本地風光在，公好坐禪，長夜亦不展布單，石禿在此中，唯公頗問自己箇事，余曾與之言曰：澄潭紀水，恐不得力，一個話頭，渾無縫罅，不可靜時有忙時無，單單提起話頭，於話頭上不着些子疑情，猶如沒藥底箭頭射老虎，終是撲跳。如何是祖師西來意，庭前柏樹子便不是，如何是祖師西來意，庭前柏樹子祇須恁麼始得參。參末法難中正理，會打坐，會鬥機鋒，便謂之禪，遭明眼人怪笑。若得自肯一回，便是數聲清磬，是是非非，一個閒人天地間，祇這終索早是佛頭着糞矣。何如，何如。癸卯秋八月石谿殘禿書。"鈐"介丘"(朱文)、"石谿"、"電住道人"(白文)。

引首程正揆為靈公禪師題："放下蒲團"四大字。又採曹題識一段。卷後程正揆、止瀾、陳舒、宋恭貽、曾必光跋。另有現代李一氓旁注多條。

癸卯為康熙二年 (1663)，髡殘時年五十二歲。

此圖是1663年髡殘應一個佛門禪友靈公所請而畫的，借畫談禪，題跋中似有對靈公婉轉批評之意。前有引首"放下蒲團"四字是程正揆為靈公題。標題"臥遊圖"亦用程正揆"江山臥遊圖"專題之名，畫風也與程氏相近，很可能他們在一起合作此畫。程正揆生平及所畫《江山臥遊圖》，參見《金陵諸家繪畫》。

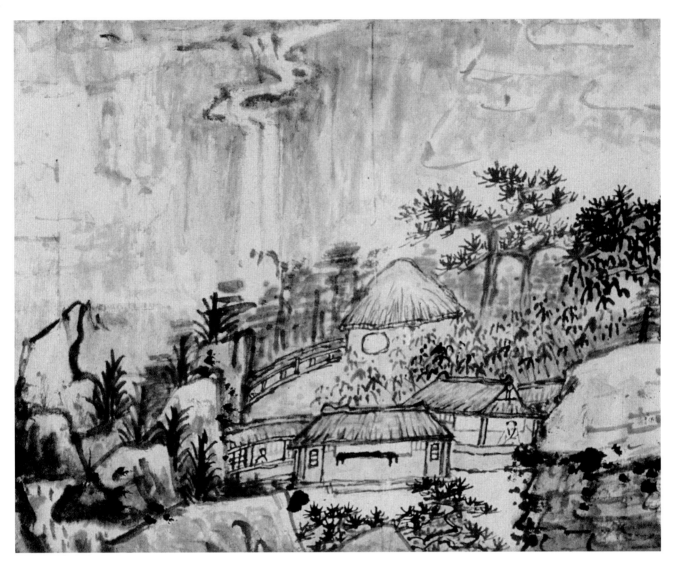

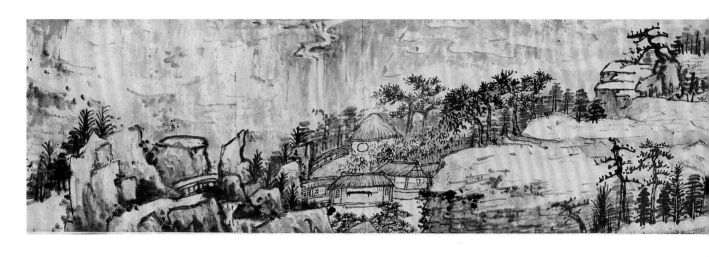

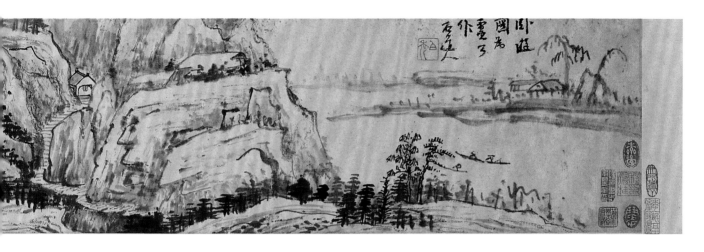

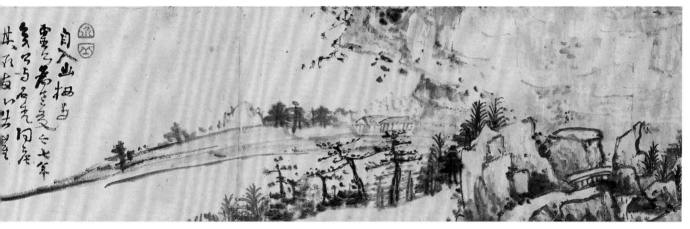

石以慧業為力超
桑三百年來
十此燈人室
山樵老黃鶴
同龕稠祈
巨然僧
青溪學又題
庚戌七月

上詩見青溪遺藁卷十四第四葉一能記取五

石道人常塞默自
摸珠壳人令不識破
衲濤風老畫師點
染斤紙來春墨千
羣萬峰無端飛
泉坐驚風雨重
青鎩日室真相重
為君題詩墨來

乾
程青谿先生畫筆力蒼
古一室當代晚年更盲室
案珠不崖應人來其生子

郭飾果然筆以其神
工莫悲流播無相識
屏提居士宋茶貼題
時丁巳六月

性來陸元十日一水子日
山自老君身有偉骨青
鞋老人飛等宵喬丹鄭
重覬養暢我來白門一見
之炎慕濤暑時三伏投
圓但覺身心清風生悅若
此身置巖谷孫子有藏
本好青不低即我遊作書讀
音人讀畫以莽山我欵與耿
日注復紛豪黃麇青選
山水之癖柳孫指峰

梅峰同學吳杰先甡

自入山梅為
雲為菴為之十七年
多多与石光同房
其不畫山此墨

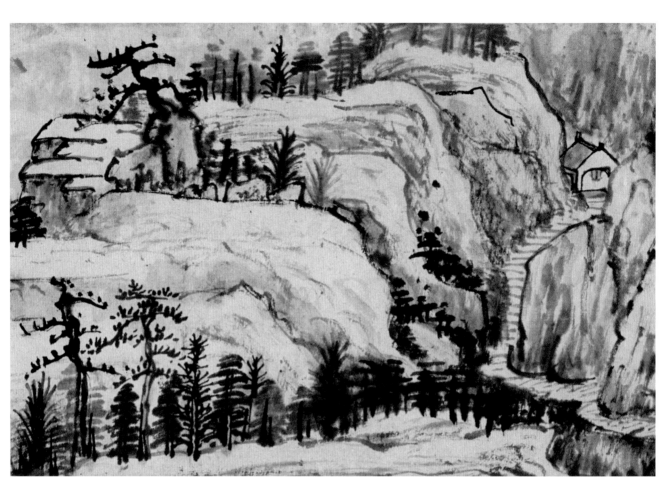

大手作高山數峰
矗天表磴道盤雲
根之古松踞山腦萬古
青青、倔強不傾倒
雲氣亂拂拂山高
絕壑蔓草天地多色
容傴然通而起獨有
山中人寂寞舊長保

桐菴宋曹題

33

髡殘　扶杖入山圖軸
紙本　墨筆　縱113厘米　橫31.7厘米

Landscape
By Kun Can
Hanging scroll, ink on paper
113 × 31.7cm

本幅自識："古德云：'若無煩惱掛心頭，
便是人間好時節。'又十方佛彼此遣侍
者問訊，皆曰可惱。多結清靜緣，即是佛
家妙境，亦不易得，況此五濁乎！如此看
得寬，則一切境緣，隨業順受。譬如入山
往返之勞，只為這個不了，若是了得這
個，出山入山也好。古人所以云，上投子
九到洞山，豈偶然哉。果能解向鬧市街頭
識得彌勒，便當呵呵大笑而去，隨處解開
布袋，作些子佛事。感清淨緣，殘衲所以
結此筆墨緣也。作此重山疊嶂扶杖入山
圖，石谿殘道者以自警。時癸卯夏四月望
後二日也。"鈐"石谿書屋"、"石谿"（白
文）、"殘者"（朱文）。另鈐"李一氓"（朱
文）、"無所住齋"（白文）、"李一氓"（白
文）鑑藏印三方。裱邊李一氓題："余並
藏一石谿大硯，與此幅共觀，可稱雙璧。
一氓大連。"鈐"李一氓"（白文）。

癸卯為康熙二年（1663），髡殘時年五十
二歲。

畫上題跋末句云："作此重山疊嶂扶杖
入山圖，石谿殘道者以自警。"可見這件
作品是他自己作的，其主旨是表現"入
山往返之勞，只為這個不了，若是了得這
個，出山入山也好。"故他把山小畫得特
別繁複，層山峻嶺，重巒疊嶂，佛寺遠在
峯巔，以體現入山出山攀登的勞苦。但
是，他卻把山水畫得如此優美雄偉，也正
是因為這個"泉石膏肓"、"煙霞痼疾"，
髡殘認為自己也沒有"全了"。這大概暗
示着他與程正揆的關係，畫中兩人，其一
策杖山路，另一於屋中等盼，似乎他們常
互相訪問，故他引用"十方佛彼此遣使
者問訊，皆曰可惱"的典故來提醒自己
少一些這種往返之勞，以求清靜。

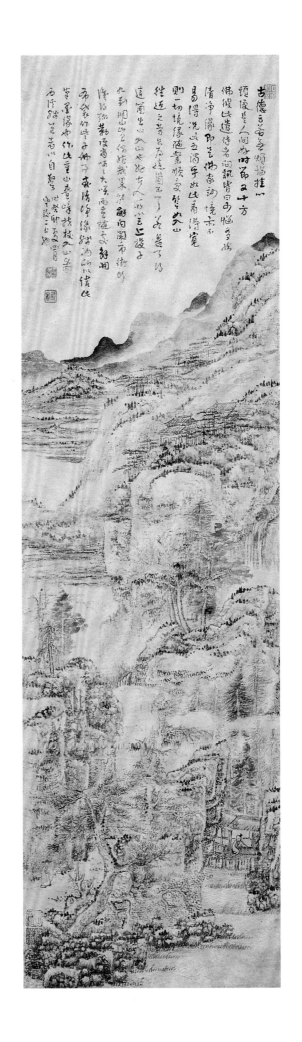

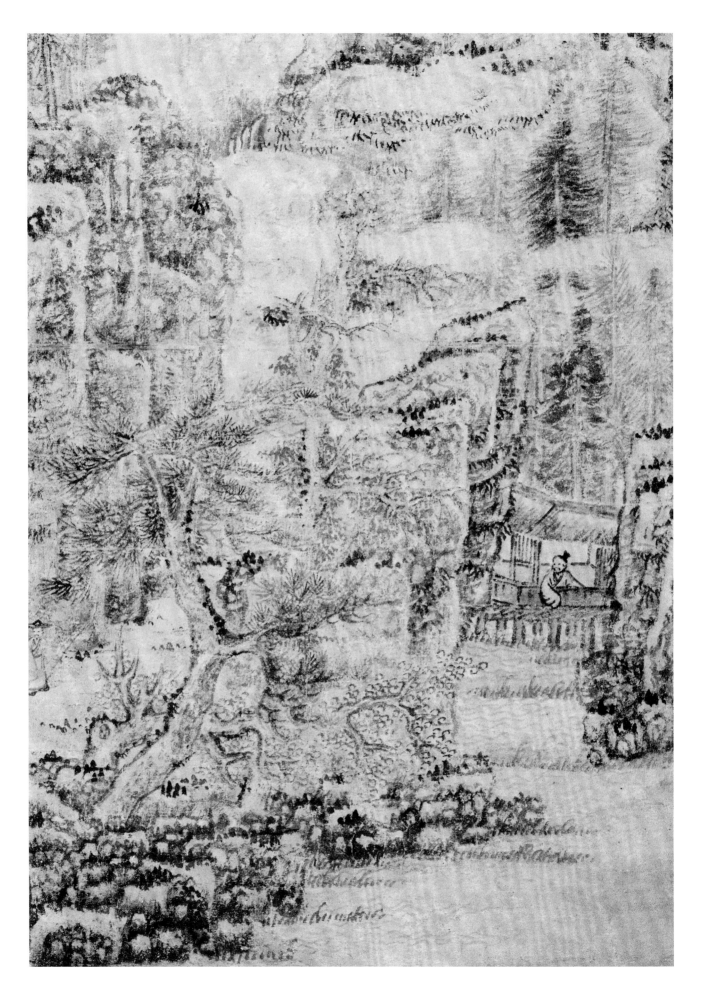

34

髡殘　層岩叠壑圖軸

紙本　設色　縱169厘米　橫41.5厘米

Cliffs and Ravines of Mountains
By Kun Can
Hanging scroll, colour on paper
169 × 41.5cm

本幅自識："層岩與叠壑，雲深萬木稠。
驚泉飛嶺外，猿鶴聲無儔。中有幽人居，
傍溪而臨流。日夕譚佳語，願隨鹿豕遊。
大江天一綫，來往賈人舟。何如道人意，
無欲自優遊。癸卯秋九月過幽澗精舍，
寫此以志其懷焉。天壤石谿殘道者。"鈐
"白禿"（朱文）、"石谿"（白文）。引首
"介丘"（朱文聯珠印）。鑑藏印有"大風
堂漸江、髡殘、雪个、苦瓜墨緣"（朱文）、
"不負古人告後人"（朱文）、"別時容
易"（朱文）、"大千好夢"（朱文）、"雪
盦銘心之品"（朱文）。近代龐元濟《虛
齋名畫錄》著錄。

癸卯為康熙二年 (1663)，髡殘時年五十
二歲。

近處巨石蹲踞，流水潺湲，林木繁茂，茅
堂中幽人對坐，似不知有世外。其後絕
壁峭崖，奇峯聳峙，山莊墟落，梵宇琳
宮，彷彿鐘磬悠揚。遠處江天一色，青山
隱隱，檣帆片片，境界開闊。觀者可以沿
着畫中的山路盤旋而上，每登高一處便
有一處佳境，領略不盡。畫中題詩末尾
有句云："大江天一綫，來往賈人舟。何
如道人意，無欲自優遊。"點醒全畫創作
主題，包含着禪意。髡殘對自然的感受
與觀察是細膩的。

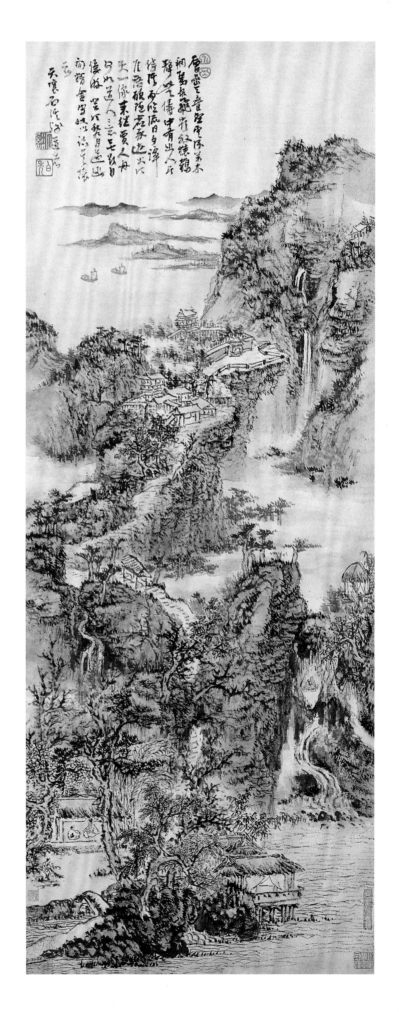

35

髡殘　山水圖軸

紙本　設色　縱 46.1 厘米　橫 31.7 厘米

Landscape
By Kun Can
Hanging scroll, colour on paper
46.1 × 31.7cm

款識："癸卯冬月電住道人禿寫。"鈐"石
谿"(白文)。另鈐"之雋所得"、"王氏叔
東所藏"(白文)鑑藏印二方。

癸卯為康熙二年(1663),髡殘時年五十
二歲。

畫中構圖採用平闊視野的景色。煙霧叢
林,一帶遠山,均用潑墨法畫成,效果淋
漓生動。應為一時遣興之作。

36

髡殘　雲洞流泉圖軸

紙本　設色　縱110.3厘米　橫30.8厘米

Cloudy Mountain and Flowing Springs
By Kun Can
Hanging scroll, colour on paper
110.3 × 30.8cm

本幅自識："端居興未索,覓徑恣幽討。
沿流夏琴瑟,穿雲進窈窕。源深即平曠,
巇巆入霞表。泉響彌清亂,白石淨如掃。
興到足忘疲,嶺高溪更邈。前瞻峯似削,
參差岩岫巧。吾雖忽凌虛,玩松步縹緲。
憩危物如遺,宅幽僧佔少。吾欲餌靈砂,
巢居此中者。甲辰仲春作於祖堂,石谿殘
道人。"鈐"石谿"(白文)、"白禿"(朱
文)。引首鈐"介丘"(朱文聯珠印)。另
鈐"曾在倪海槎處"(朱文)、"止谿真賞
之寶"(朱文)鑑藏印三方。

甲辰為康熙三年 (1664),髡殘時年五十
三歲。

祖堂在南京,是髡殘晚年住處。作品描
繪松溪草閣、雲嶺洞泉景色。構圖縝密
繁複,但不瑣碎,廟宇屋舍安置得宜。筆
法簡而禿,蒼而辣,濃墨皴斫,疏落多變
化,描畫出林壑幽深、水流潺湲的蒼渾
意境。

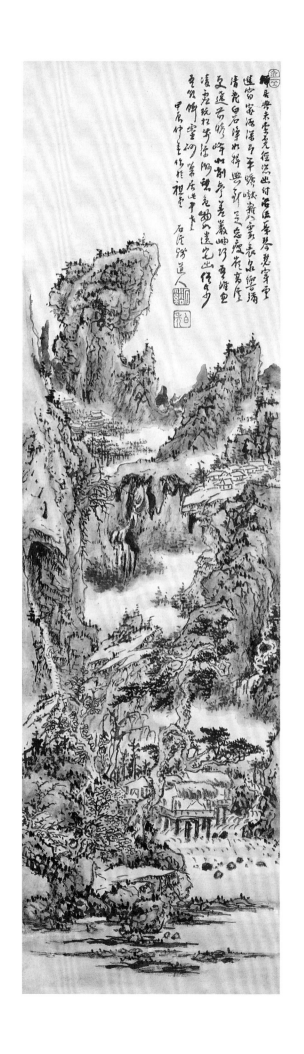

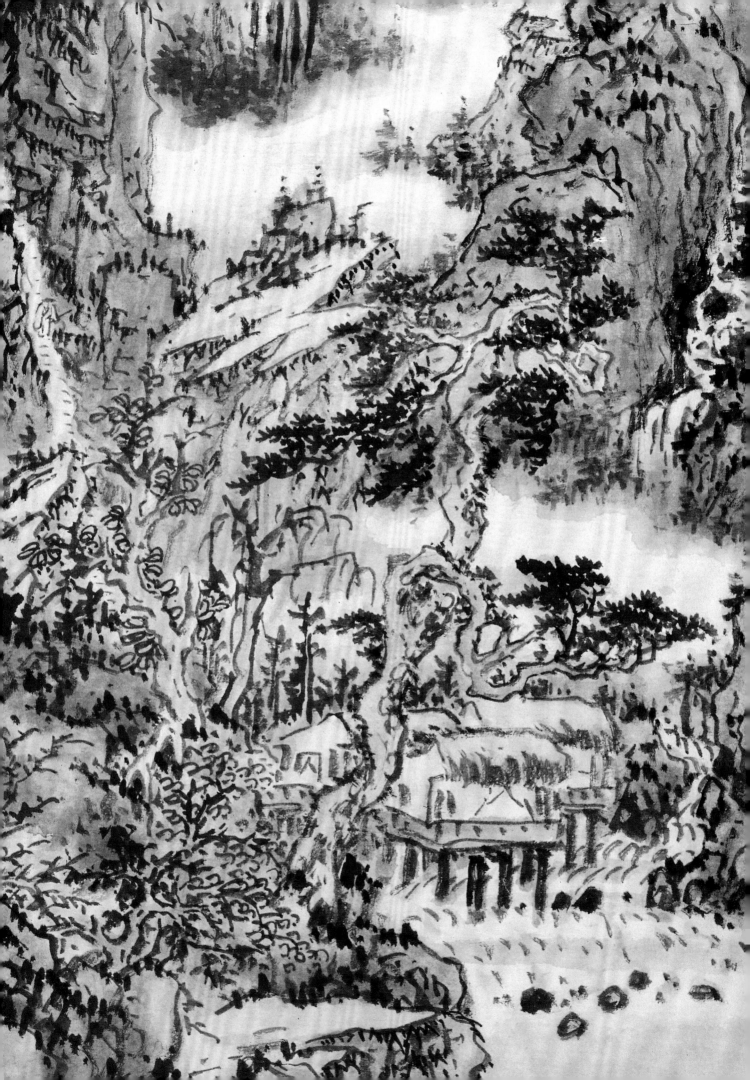

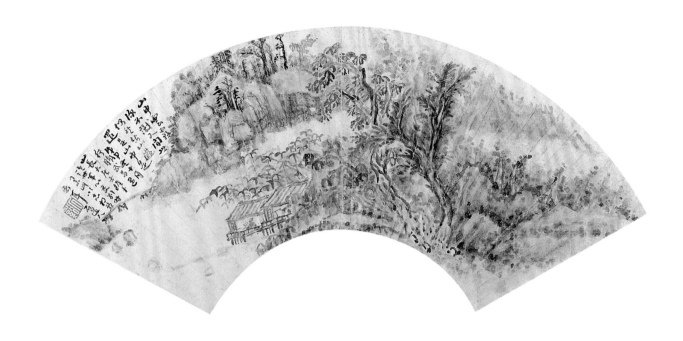

37

髡殘　溪閣讀書圖扇

紙本　設色　縱16.6厘米　橫52厘米

Reading in a Cottage by a Stream
By Kun Can
Fan leaf, colour on paper
16.6 × 52cm

自識："山中雲霧深,不識人間世。偶然出山遊,還是山中是。
戊申冬十月行腳武昌,遇山長大居士,握手論二十年心交,別
時舉此以志相感云耳。石道人。"鈐"石谿"(白文)。

戊申為康熙七年(1668),髡殘時年五十七歲。

山長大居士指五岳。此畫融合了黃公望、王蒙二家畫法。筆墨
設色隨意瀟漫,情調輕快。

38

髡殘　山水圖頁
紙本　墨筆　縱30.7厘米　橫33.5厘米

Landscape
By Kun Can
Leaf, ink on paper
30.7 × 33.5cm

自題："米家父子渾才怪，塗得雲山黑似烏。我亦效顰聊爾爾，
白雲只愛約船孤。石道人。"鈐"石谿"（朱文）。

髡殘的山水畫作主要師承之人，仿米氏父子雲山風格的畫作
很少見。此頁是其一時"我亦效顰聊爾爾"的隨意戲墨之作，
較平時常見的荒率蒼老風格的作品，筆墨的運用要潤一些。

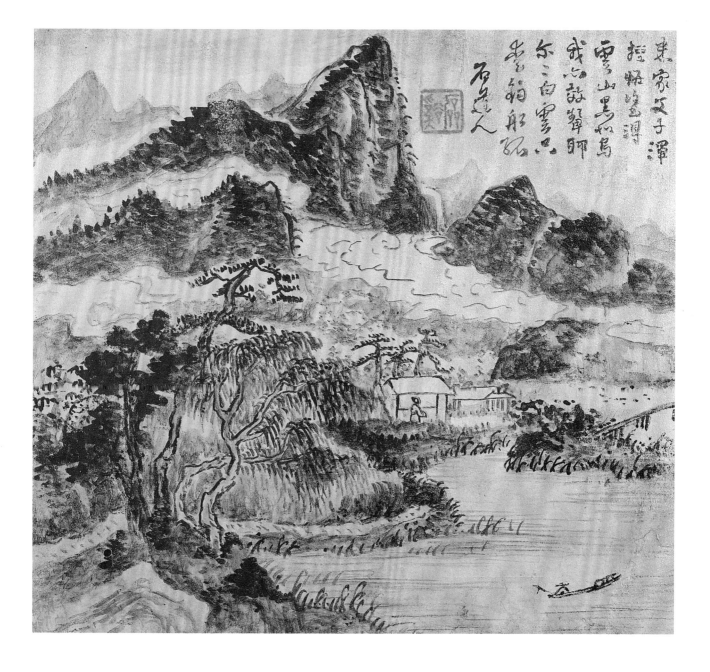

39

髡殘　垂竿圖軸
紙本　設色　縱 290 厘米　橫 131.5 厘米

Fishing
By Kun Can
Hanging scroll, colour on paper
290 × 131.5cm

本幅自識："卓犖伊人興無數，垂竿漫入深松路。溪色猶然襟帶間，山客已入奚囊住。此中仙鼎白雲封，仙骨棱棱定可惜。老猿夜嘯清溪曲，赤豹晨棲澗底松。蓮花翠岱晚霞紫，索筆傳神今爾爾。知是前身一畫師，萬古山靈應待我。幽棲電住石谿殘道者。"鈐"石谿"（白文）、"白禿"（朱文）、"電住道人"（朱白文）、"介丘"（朱文）。另鈐"止谿真賞之寶"（朱文）、"禮髡盦珍藏印"（白文）、"人間至寶"（朱文）、"李家世珍"（白文）鑑藏印四方。

作品未署年款，風格中有巨然、黃公望二家影響。畫法蒼潤嚴謹，樹石輪廓清晰，應是髡殘畫作中年代較早的作品。

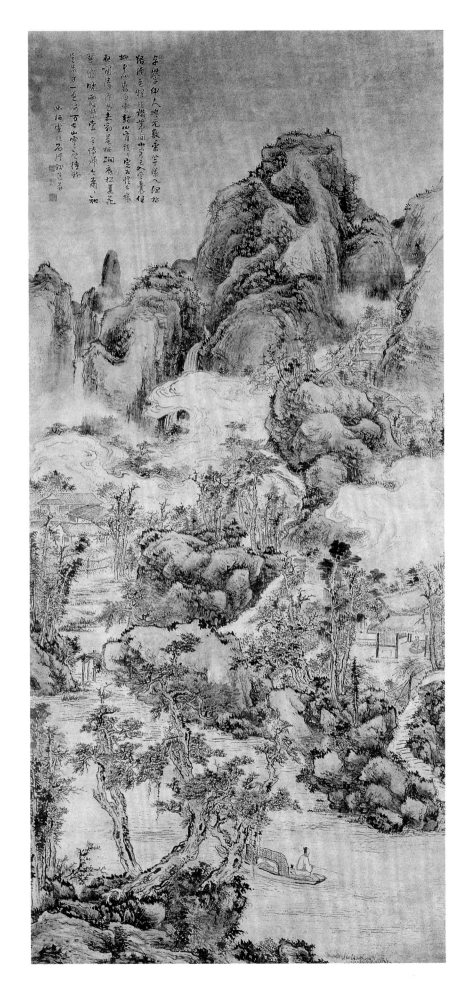

李世宰伊人與元敷畫竿屬人深松
落隱毛稜能攜弟閒山宕宕人雲籤住
此中仙影白雲對仙骨積宕定五悄古猿
夜嘯清深兒末翁晨極碉庭松蓮花
翠伐山晚雲睓無宗平倚裸七扇知
空苗牙一星珠萬古山雲宕待我
幽棲靈信石溪鏘三苗

40

髡殘 山水圖軸

紙本 設色 縱311厘米 橫135.7厘米

Landscape
By Kun Can
Hanging scroll, colour on paper
311 × 135.7cm

本幅自識："余生平好懶，畏應酬人事，
欲尋靈境，掛衲空山，其志存於心胸，自
幼至今。常想古往今來，有許多事迹，亦
有圖王定霸者，亦有貪求無饜者，比比
如是。其中不無費盡神思冀將來，不如
閒字，夫閒字即懶字，反面須睜睜巨眼
看一看，方是個達者。然一味閒懶，纖事
不經，亦非穩妥。畢竟行行正事，如衲必
定晨昏經課，稍有暇須悟一悟本來面
目，何等人，作何等事，庶不失法度。即
筆墨之好，不外乎性靈，亦經義中之參化
也。若人知此理，法即了，道不難，時納
坐花岩畔，曝背南榮，意興勃勃，遂申毫
寫出'雲無心以出岫'大幅，圖成，懸於
素壁，自覺呵呵，適值青溪居士過我，亦
為之鼓掌。幽棲電住石谿殘衲記事。"鈐
"介丘"（朱文）、"石谿"（白文）、"白
禿"、"好夢"（朱文）。另鈐"疾寶珍心
賞"（朱文）、"疾寶章藏金石書畫印"
（白文）鑑藏印二方。

"雲無心以出岫"是晉代大詩人陶淵明
之賦《歸去來兮辭》中的一句，作品即以
此意畫成。畫中景色的描繪超然脫俗，
特別是上部雲霧遮住峯頂的處理更具
特色，給人以飄飄欲仙之感。

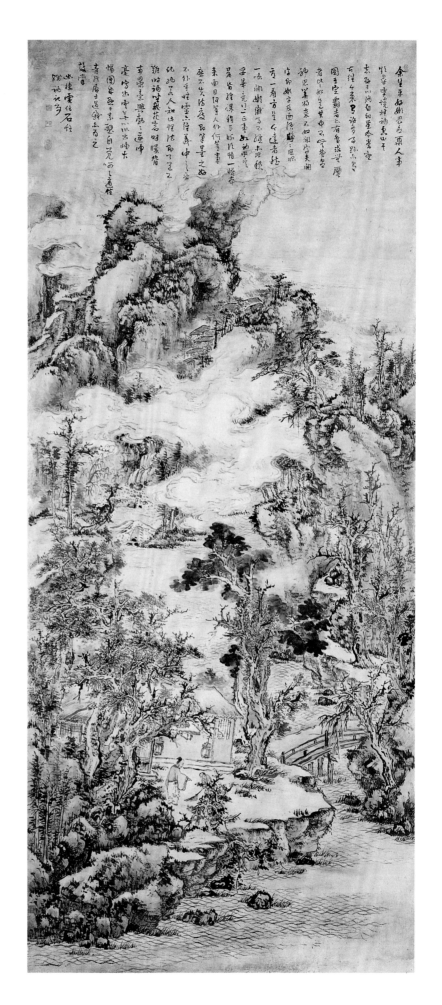

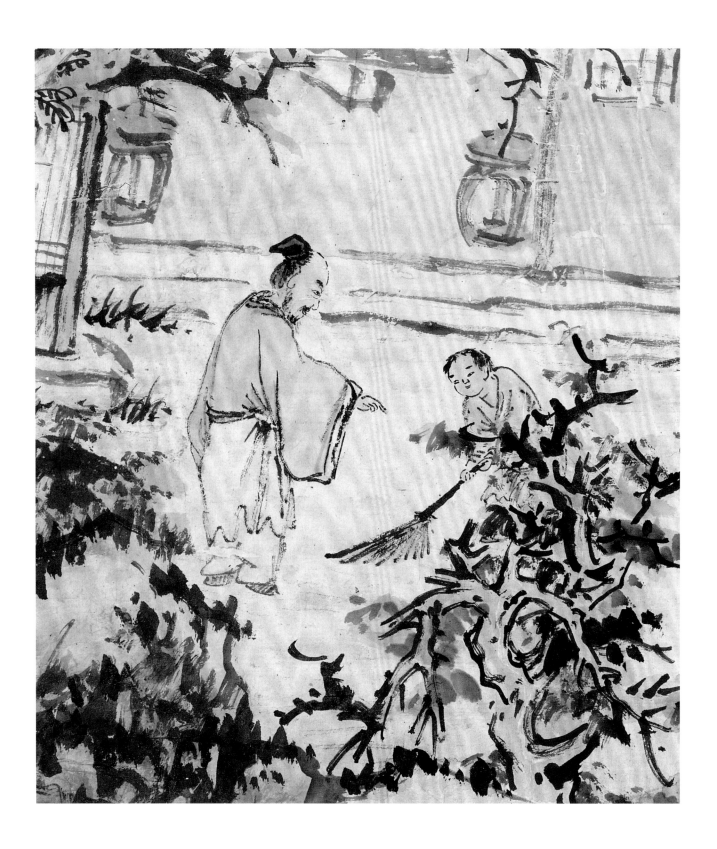

八大山人

**Ba Da
Shan
Ren**

八大山人

八大山人（1626－1705年），明宗室寧獻王朱權後裔，譜名統鍐，小名耷，江西南昌人。今人所著畫史多稱其名朱耷。順治二年（1645）清兵入南昌，八大山人攜家眷避至新建洪崖山中。順治五年（1648）落髮為僧，正法受戒於穎學敏禪師，法名傳綮，字刃菴，別號雪个、个山，又別署驢、驢屋、人屋等多種。康熙十八年（1679）曾應江西臨川縣令胡亦堂之邀，參與詩酒唱和會，翌年突發狂疾，赤足走回南昌，歌哭無常，顛態百出，年餘，病間棄僧還俗。康熙二十三年（1684）起，於作品上簽署"八大山人"名號，原來所有僧名別號均棄置不用。

八大山人長於畫花鳥和山水。山水初學董其昌，追蹤黃公望、董源、巨然，脫化而自成一格。喜用乾筆皴擦，樹木山石造型奇特，意境荒寒蕭瑟，給人以滿目蒼涼之感。曾有題山水畫詩云："郭家皴法雲頭小，董老麻皮樹上多。想見時人解圖畫，一峯還寫宋山河。"語意雙關，寄託了他對故國江山的深沉懷念。他的花鳥畫繼承了沈周、陳淳、徐渭的水墨寫意技巧而又有所創造和拓展，筆法由方硬而變為渾厚圓潤，尤於水墨滲透的洇暈效果控制有法而具獨特創造性。其造型誇張怪異，往往有悖常理。構圖簡潔，惜墨如金，以簡潔取勝。走筆揮毫，淋漓奇古，令人玩味。畫中題詩多晦澀難解，蓋深自有所寄託，甚至有具體所指。所以他的作品給人的印象是："橫塗豎抹千千幅，墨點無多淚點多。"對後代寫意花鳥畫創作的影響極其深遠。從揚州八怪到海上名家，直至近現代的齊白石、潘天壽、李苦禪等名家，無不受到他的啟發。

41

八大山人　花卉圖卷

紙本　水墨　縱 35.3 厘米　橫 352.3 厘米

Flowers and Plants
By Ba Da Shan Ren
Handscroll, ink on paper
35.3 × 352.3cm

本幅有行書詩題四段：

"蕉陰有茗浮新夢，山靜何人讀異書。"鈐"白雲自娛"（白文）。

"拋出金彈兒，博得泥彈住。不似叢林樾，顛頂易兩眸。"鈐"刃菴"（朱文）。

"洵是靈苗茁有時，玉龍搖曳下天池。當年四皓餐霞未，一帶雲山展畫眉。"鈐"雪个"（白文）、"白雲自娛"（白文）、"蕭疏澹遠"（白文）。

"月色和雲白，松聲帶露寒。"鈐"土木形骸"（白文）、"法堀"（朱文）。

款署："丙午十二月四日，為橘老長兄戲畫於湖西精舍。"鈐"釋傳綮印"（白文）、"刃菴"（朱文）。拖尾有法良、何賓笙題

記。鑑藏印有"青羊鏡軒收藏"（朱文）、"鐵鏡軒"（朱文）。

丙午為康熙五年（1666），八大山人時年四十一歲。

本幅寫意畫牡丹、芭蕉、枇杷、靈芝、雪松。明代中期以來，沈周、陳淳、徐渭等人在花鳥畫中運用潑墨寫意畫法，使之更具有文人畫的韻致。八大山人早期的創作，承襲了這一傳統，卷中芭蕉、牡丹受徐渭疏放寫意的畫風影響尤為明顯。

此卷是八大山人僧號時期的作品，風格與《傳綮寫生冊》相近，繪畫仍未脱離沈周、徐渭的影響，如枇杷畫法近沈周，芭蕉畫法近徐渭，題字書法則似董其昌。由此可以探知八大山人的藝術淵源。但是，此卷剪裁簡潔，運筆大膽，如牡丹的畫法，墨色潤澤，濃淡得宜，可以看到他技巧的熟練和獨特的個性。

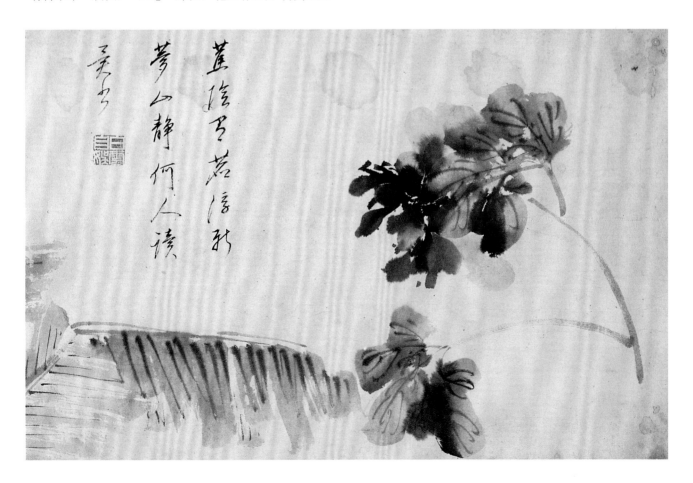

此卷墨傷八大山人無款細絆印右在釋博摯印
宇遍玫初吕善母青者與博摯名中有小印雲木書
微錄八大山人明宗室遺之作色不若名一號雲木歲
云石誠玉雨諸名木年深惠此卷得之江名山人振出擢云
其師里末散名為真跡杜山雪兮山人寫生題黄荼中
共一段筆起照你雪兮松板山群非名家笑和
余一五歲出學此學重報光荼此人金嘗繪之楮興地目付
款品藏滿盛笑先之六中秋陸三日長山侯玖郡門

自然解脫得波羅蕙毅雪花醒
恃多枯舞禪心忘笑達摩
一葦渡恒河
草々花々醉然人也在夜而
冷精神風沙滿地靈根主
莫被盲樵宋作薪
確閑不鎖麦龍地雲崴朱门
富貴花樹老心空原有數闲
謹解種故侯仏

雪窗名朱舜明宗空之遺釋博紫是
丞瓦髫時香號晚年月編大山人寓
得之諸江陸朱者因題之艷為中年筆于
天笑不得之夢此卷為土木形
歟人穷丽年
莆洪君輯卯文井樽士溪木藏有此
中堂兩卯印文歷博口借傳字棍博之

青羊居士柯雨笙

抱出全持兒
傳仍浪耀
佳不怵糞
栴槌嶽碩
弓句睡

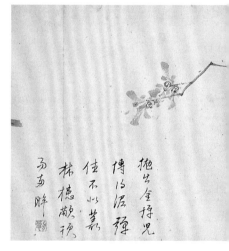

松轟書
香寒

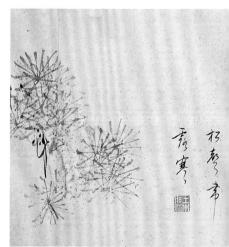

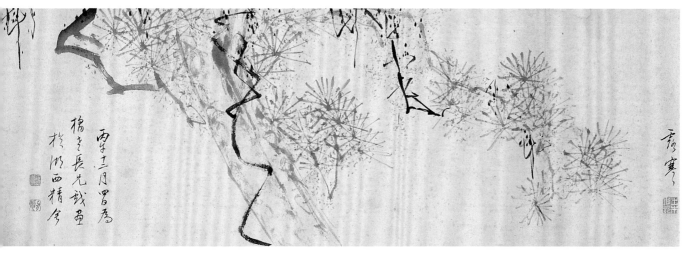

霜寒

雪三月罘廣
橘之長先戯畫
扵鴻西精舎

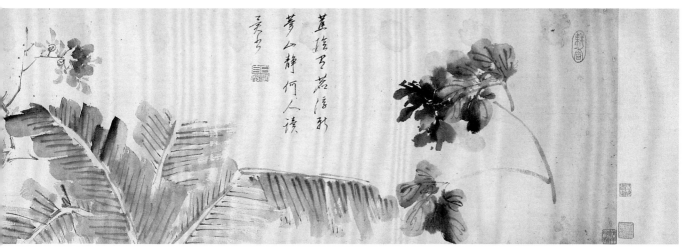

蕉陰玉蕊浮新
夢山靜何人讀

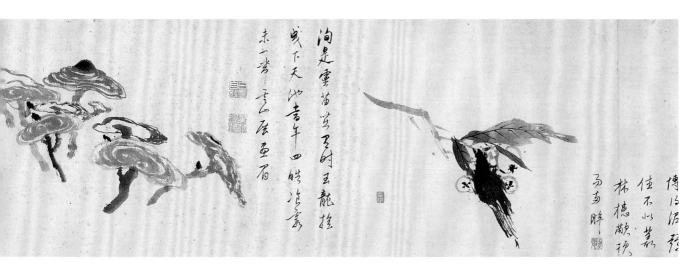

淘是靈苗欲卻
玉龍挹
戴下天地書年四皓浚
未一老雲落亜眉

博物溟荃
佳不必荣
林穗頗頼
而弓睁

42

八大山人　古梅圖軸

紙本　水墨　縱96厘米　橫55厘米

Plum Blossoms
By Ba Da Shan Ren
Hanging scroll, ink on paper
96 × 55cm

本幅首題詩三首:

"分付梅花吳道人,幽幽翟翟莫相親。南山之南北山北,老得焚魚掃口塵。驢屋驢書。"鈐"字日年"(朱文)。

"得本還時末也非,曾無地瘦與天肥。梅花畫裏思思肖,和尚如何如採薇。壬小春又題。"鈐"驢"(朱文)。

"前二未稱走筆之妙,再為易馬吟。夫婿殊如昨,何為不笛床。如花語劍器,愛馬作商量。苦淚交千點,青春事適王。曾雲午橋外,更買墨花莊。夫婿殊驢。"

幅下有羅朝漢題記。有鑑藏印"惠祖齋"(朱文)、"大興劉銓福家世守印"(白文)。

"壬小春"當是康熙二十一年(1682)壬戌,八大山人時年五十七歲。

畫老梅一株,主幹已經空心,於一側發出新枝,綻開花瓣數朵,碩大的根部裸露於外,給人以歷經風霜劫後餘生之感。根據畫中題詩,可知他有仿鄭思肖畫蘭不着土,以暗示土地為蕃人所奪之意。此畫作於康熙二十一年(1682)或前一年,是康熙十八年(1679)八大山人發狂疾病好之後存世的第一件作品。據此,我們可以推測他發狂疾的真正原因是由於國破家亡之痛,長期鬱結於心而不得發洩的結果。

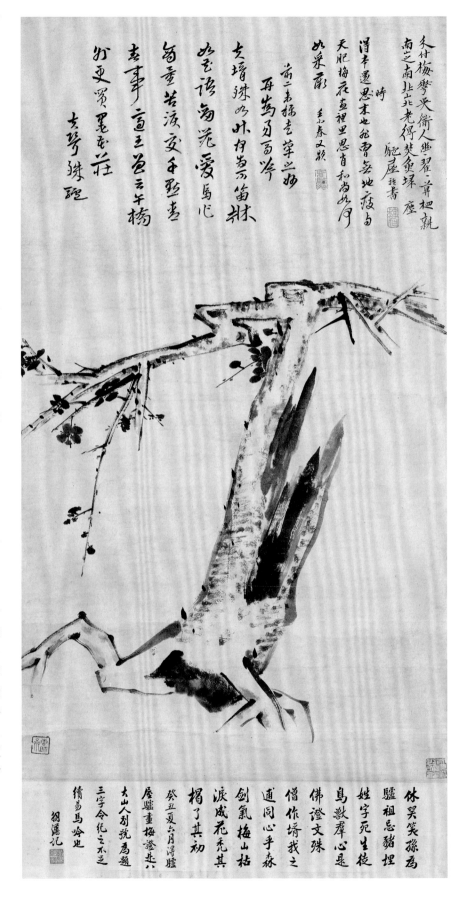

43

八大山人　雜畫圖冊

紙本　共六開　水墨　每開縱30厘米　橫47.5厘米

Miscellaneous Subjects
By Ba Da Shan Ren
Album of 6 leaves, ink on paper
Each leaf: 30 × 47.5cm

第一開　畫竹。篆書"八大山人"。鈐"閒夫"（白文）。

第二開　畫荷花鷺鷥。款"八大山人"。鈐"閒夫"（白文）。

第三開　畫柿子。款"八大山人"。鈐"閒夫"（白文）。

第四開　畫竹石雞。款"八大山人"。鈐"閒夫"（白文）。

第五開　畫蔬果。款"八大山人"。鈐"閒夫"（白文）。

第六開　畫貓。款"八大山人。甲子一陽日畫。"鈐"閒夫"（白
文）。右下角鑑藏印"太原遲氏鑑藏"。

甲子為康熙二十三年（1684），八大山人時年五十九歲。

此冊是現今所見八大山人用"八大山人"署款最早的一件作
品。第一開墨竹，四字全用篆書，其餘則篆、楷結合，四字並不
聯綴。所畫花卉蔬果用筆簡括放縱，墨色乾濕並用，開始由方
硬變為圓潤。雞和鷺的眼睛畫成方形，貓的造型怪異，逐步在
爭脫沈周、徐渭筆法風格的束縛，是研究八大山人藝術風格形
成過程的一件極為重要的作品。

43.1

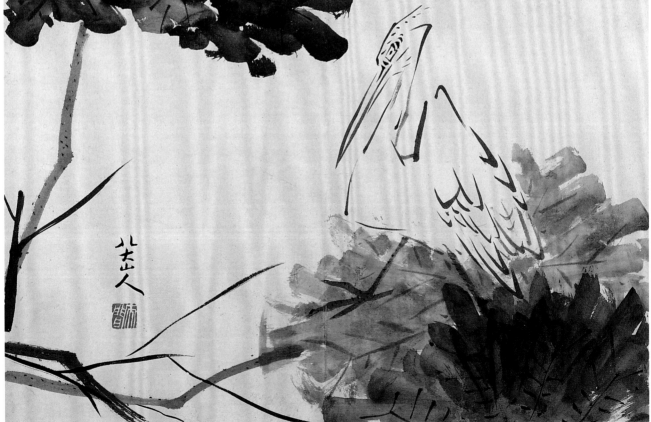

43.2

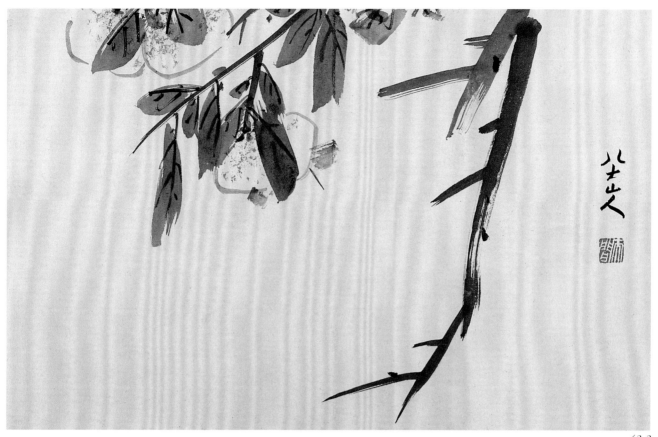

43.3

43.4

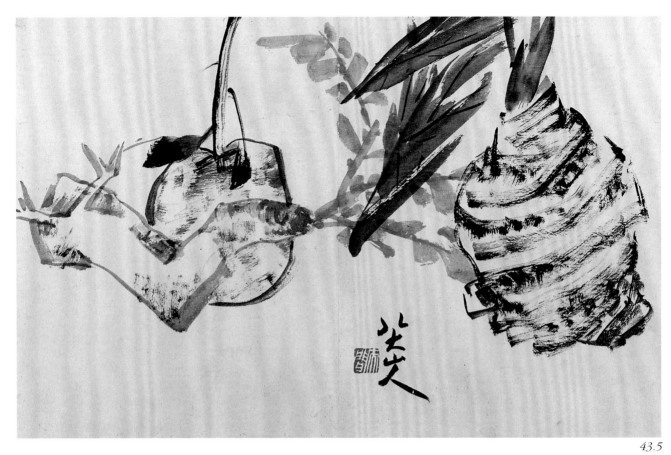

43.5

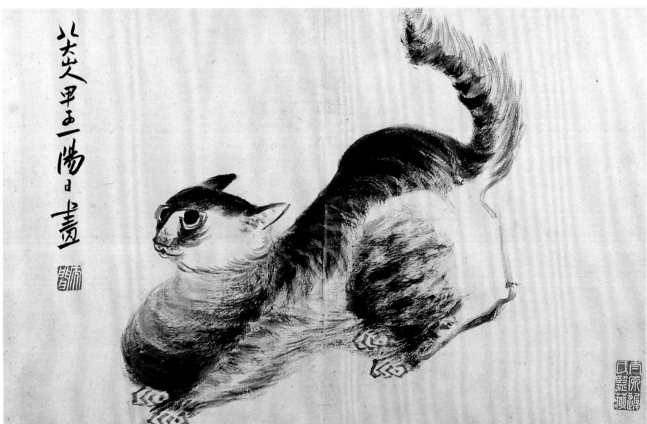

43.6

44

八大山人　松鹿圖軸

紙本　水墨　縱185厘米　橫76.6厘米

A Deer with Raised Head under a Pine Tree
By Ba Da Shan Ren
Hanging scroll, ink on paper
185 × 76.6cm

款署："庚午七月涉事八大山人。"下鈐
"鰕鮀篇軒"（白文）、"八大山人"（白
文）。右下角鈐"驢"（朱文）。鑑藏印有
"汪季青珍藏書畫之印"等二方。

庚午為康熙二十九年（1690），八大山人
時年六十五歲。

松鹿是八大山人作品中常見的題材。此
幅構圖十分精巧。畫中松樹坡石圍出一
個橢圓形，一鹿昂首佇足其間。上翻的
一隻鹿眼恰在全圖的中心，是名副其實
的點睛之筆。此圖筆墨運用嫻熟，松石
粗筆濃墨，禿簡而含蓄，鹿則淡墨細筆
精心勾勒，對比效果強烈。

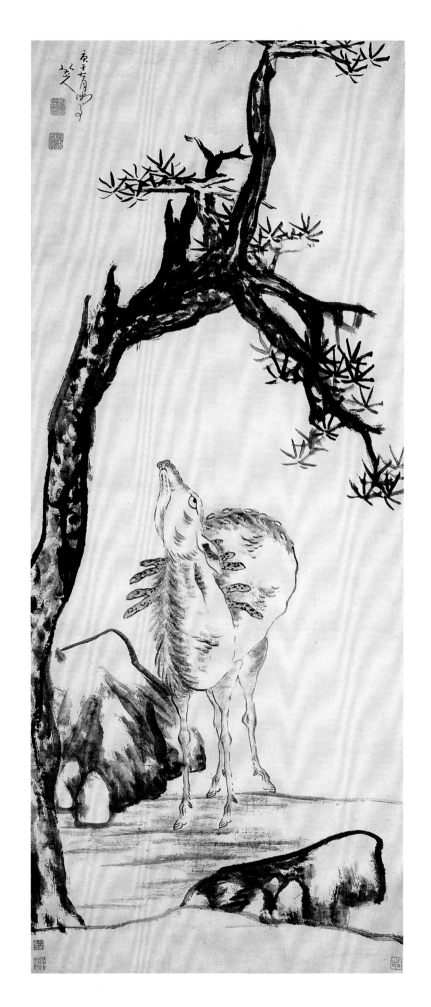

45

八大山人　貓石花卉圖卷

紙本　水墨　縱 34 厘米　橫 217.5 厘米

A Cat on the Rock, and Flowers
By Ba Da Shan Ren
Handscroll, ink on paper
34 × 217.5cm

款署："丙子夏日寫八大山人。"鈐"可得神仙"(白文)、"八大山人"(白文)。幅上又鈐"遙屬"(朱文)、"鰕䱇篇軒"(白文)、"禊堂"(白文)。鑑藏印有"文心審定"(朱文)、"雪齋審定"(朱文)、"寶賢堂"(朱文)、"暫得於己"(朱文)、"蒙泉書屋書畫審定印"(白文)等七方。

丙子為康熙三十五年 (1696)，八大山人時年七十一歲。

此圖雜畫貓、石及蘭、荷諸花卉。構圖新穎、簡括。花卉用潑墨法，淋漓灑脫。怪石隨意寫出，石上棲一貓，欲睡狀，意趣生動。此幅是八大山人的一件精心之作。

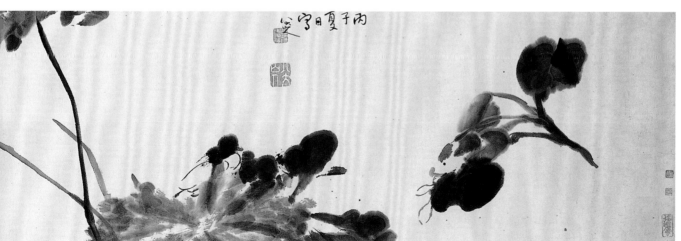

46

八大山人　蔬果圖卷

紙本　水墨　縱 28.4 厘米　橫 206.5 厘米

Fruits and Vegetables
By Ba Da Shan Ren
Handscroll, ink on paper
28.4 × 206.5cm

款署："己卯春日寫八大山人。"鈐"可得神仙"(白文)、"八大
山人"(白文)。右上角鈐"何園"(朱文)。引首有陳年行書題
"孤高絕俗"四字。鑑藏印有"半丁審定"、"五畝之園"、"半丁
平生真賞"、"山陰陳年藏"、"肅府舊物"等。

己卯為康熙三十八年 (1699)，八大山人時年七十四歲。

此卷畫黃瓜、蒜、葱、茄子、芋、白菜、雞頭、絲瓜、藕、梨等。惟梨
盛於盤中以示珍重 (此果南方較少)。描繪這些普通人常用蔬
果本身即含有與貴族錦衣玉食相對立的思想，是傳統文人畫
常見的題材。此卷構圖用筆看似漫不經心，順手拈來，實際上
卻經過了謹密的安排，其視覺效果可由圖中物象的造型聯結
成一條暗綫，使每一個視點都給觀者以充實飽滿之感。結尾處
留下大片空白，然後落款簽名，是有意給讀者留下想像餘地，
恰如白居易《琵琶行》中詩句所云："此時無聲勝有聲。"八大
山人以少勝多，善於佈白，其大膽過人之處於此可見一斑。

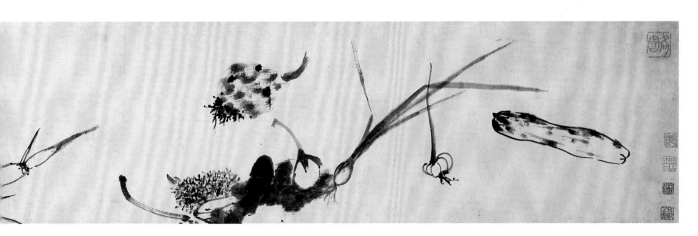

47

八大山人　松鹿圖軸

紙本　水墨　縱 181.6 厘米　橫 96 厘米

A Deer under a Pine Tree
By Ba Da Shan Ren
Hanging scroll, ink on paper
181.6 × 96cm

款署："辛巳秋中八大山人寫。"鈐"八大山人"(白文)、"何
園"(朱文)。右下鈐"遙屬"(白文)。

辛巳為康熙四十年(1701)，八大山人時年七十六歲。

這件《松鹿圖》較前件晚十一年，同樣題材作品還有多件，很可
能是應人之請所作。八大山人晚年貧病交加，需要靠賣畫維持
生計，所以這類作品大同小異。儘管如此，他也不單單是把自
己作品的複製。此圖鹿身與松樹呈兩個"S"形，互相呼應而成
變化，以粗獷的筆法描繪松樹與坡石，而以柔和細緻的筆法畫
鹿，形成對比，突出主體。

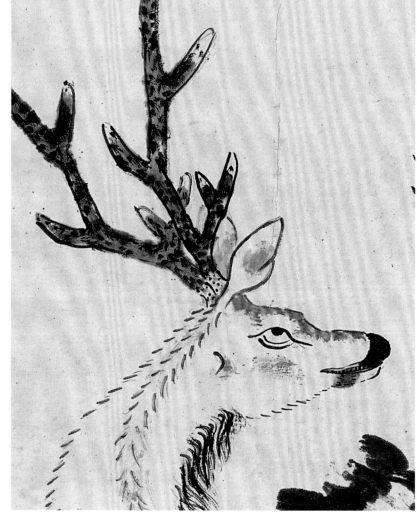

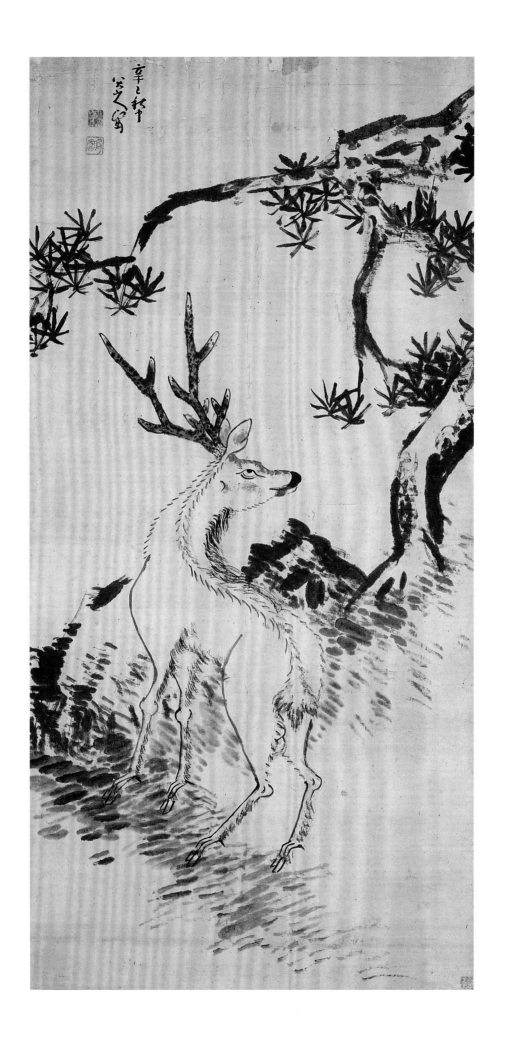

八大山人　山水圖冊
紙本　共十開　水墨　每開縱25厘米　橫41厘米

Landscapes
By Ba Da Shan Ren
Album of 10 leaves, ink on paper
Each leaf: 25 × 41cm

第一開　無款。鈐"拾得"（白文）。

第二開　款"八大山人"。鈐"八大山人"（朱文）。

第三開　無款。右上角鈐一印，印文不辨。

第四開　無款。鈐"八大山人"（朱文）。左下鈐"拾得"（白文）。

第五開　款"八大山人"。鈐"八大山人"（朱文）。

第六開　款"八大山人"。鈐"八大山人"（朱文）、"拾得"（白文）。

第七開　款"八大山人"。鈐"八大山人"（朱文）。

第八開　款"八大山人"。鈐"八大山人"（朱文）。

第九開　款"八大山人寫"。鈐"八大山人"（朱文）。

第十開　款識"壬午人日寫於寤歌草堂八大山人"。鈐"拾得"（白文）、"八大山人"（朱文）。畫中又鈐"何園"（朱文）。鑑藏印有"蒙泉書屋收藏金石書畫之章"、"文心審定"、"夢公心賞"、"周夢公讀畫記"、"蒙泉書屋書畫審定印"等。

壬午為康熙四十一年(1702)，八大山人時年七十七歲。

八大山人的山水畫是透過董其昌而得到元人筆法意趣，此冊雖是他晚年之作，然其松樹中王蒙的影響、山石中黃公望的影響中，都有董其昌的痕迹。八大山人從未有過專仿某家某法的作品，而是憑着他的悟性掌握山水畫的創作方法，以塑造自己的胸中意象。

此冊所畫景物極似廬山、鄱陽一帶風光，墨色枯乾，皴法單純，或近取其岸，或遠觀其勢，或半湖半山，或島嶼峯巒，極富變化而意境荒寒。如第七開，將景物集中於畫面中部，雖着筆不多，而給人以壓迫感。第八開，畫湖邊近岸，雜樹凋零，寒氣襲人。此冊雖不着色，而我們從光秃的樹枝，稀疏的闊葉，裸露的山石，都感受到是深秋的景色。詩人們多以悲秋來抒發人世滄桑的感懷，八大山人的山水畫除造型筆法的特點，亦借景抒情，以表達他對故國的懷念。

48.1

48.2

48.3

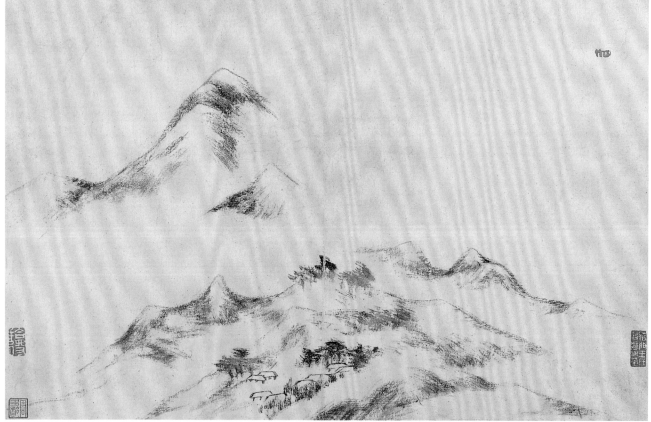

48.4

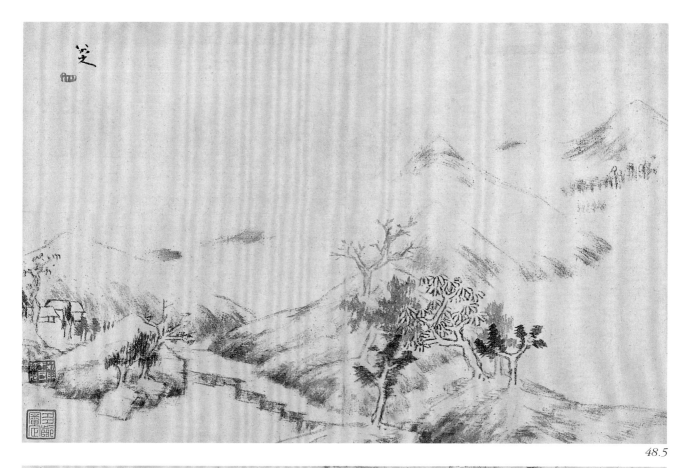

48.5

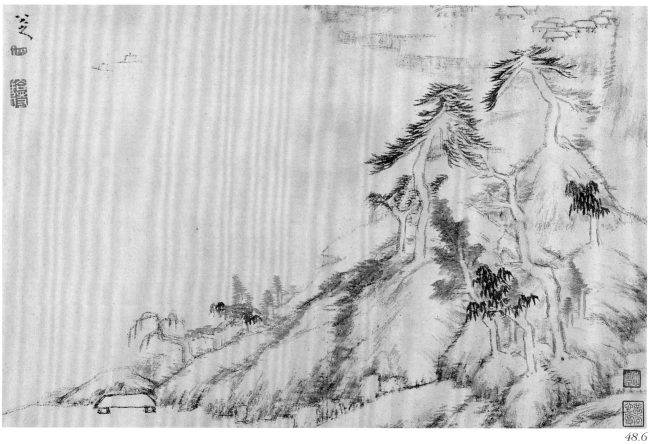

48.6

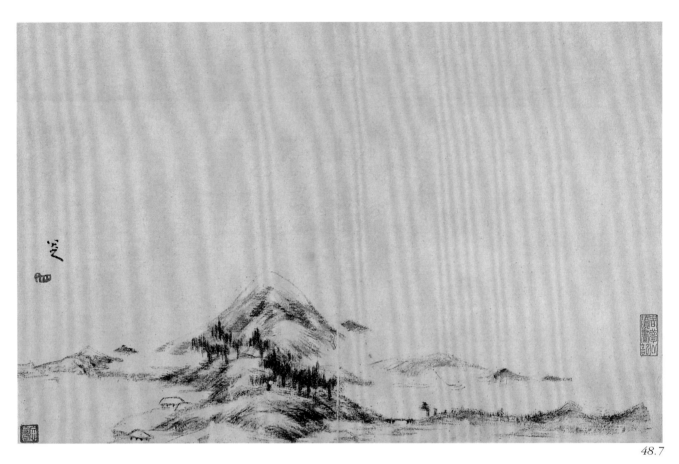

48.7

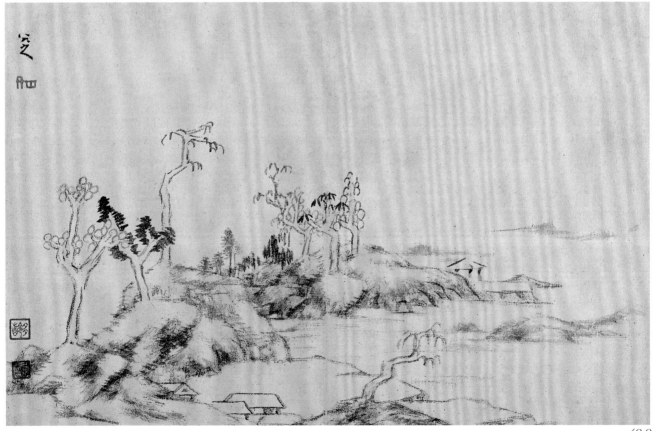

48.8

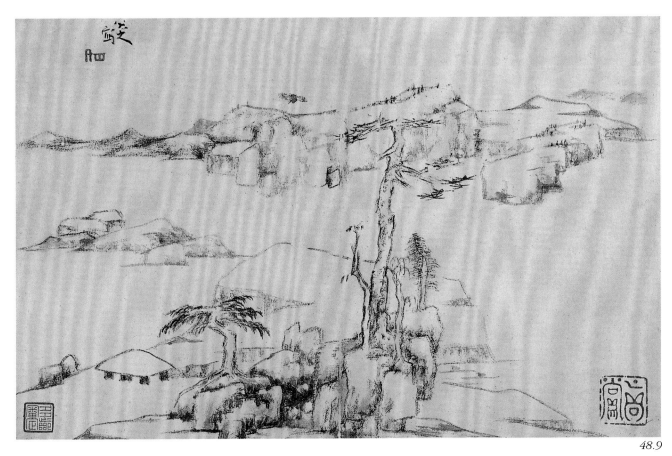

48.9

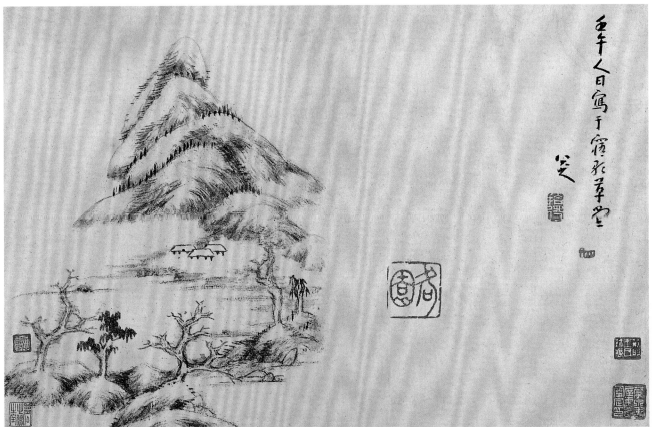

壬午人日寫于寶花草堂

芝

48.10

八大山人　松鹿圖軸

紙本　水墨　縱 193 厘米　橫 74 厘米

A Pine Tree and a Deer
By Ba Da Shan Ren
Hanging scroll, ink on paper
193 × 74cm

款署："壬午一陽元日寫八大山人。"鈐
"八大山人"(白文)、"何園"(朱文)。
鑑藏印有"南海伍元蕙寶玩"、"海山仙
館"二印。

壬午為康熙四十一年 (1702)，八大山人
時年七十七歲。

此幅尺寸較大而景物簡略，鹿作回頭姿
勢，松樹彎曲似與鹿同回頭，別有一種
妙趣。松、鹿都象徵長壽，特別是那些隱
逸文人喜歡養鹿並攜以同行，帶有一種
仙風道骨之氣，所以這類題材頗受人們
歡迎，這是八大山人的應酬之作。

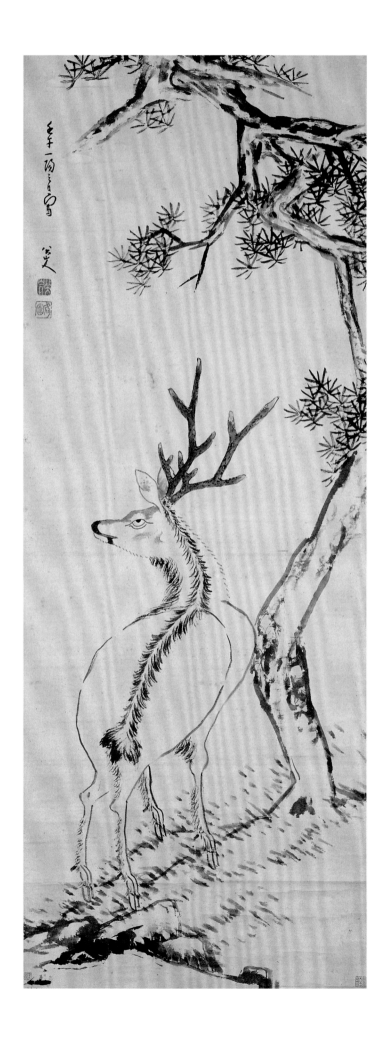

50

八大山人　樹石八哥圖軸

紙本　水墨　縱 149.5 厘米　橫 70 厘米

Myna on an Old Tree, and Rock
By Ba Da Shan Ren
Hanging scroll, ink on paper
149.5 × 70cm

款署："癸未春日寫八大山人。"鈐"八大
山人"(白文)、"何園"(朱文),右下角
鈐"真賞"(朱文)。

癸未為康熙四十二年 (1703),八大山人
時年七十八歲。

此幅景物集中於對角綫一邊,黑白對比
鮮明,題跋有一錘壓千斤之勢。枯樹枝
上一隻八哥振翅梳翎,形象生動突出,
給人以初春萬物待甦之感。奇怪的是八
大山人在樹底下畫了一條大魚,表情特
異,從景物構成上顯得很不協調。假若
是別的畫家也許會將魚畫得小一點或多
幾條,而他卻與眾不同,從構圖上講,在
黑白對稱上有平衡作用,至於其他則需
讀者自己去理解領會了。

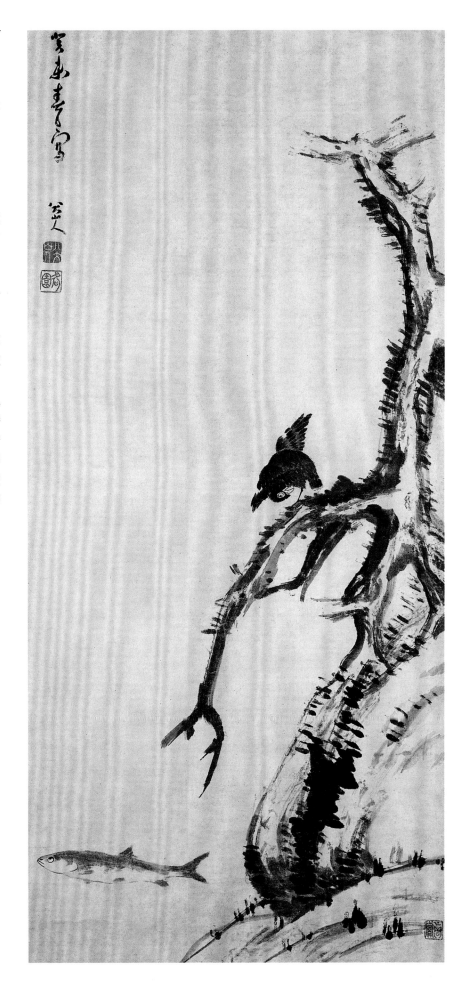

51

八大山人　楊柳浴禽圖軸
紙本　水墨　縱119厘米　橫58.4厘米

A Bird on the Willow Dancing in the Wind
By Ba Da Shan Ren
Hanging scroll, ink on paper
119 × 58.4cm

款署："癸未冬日寫八大山人。"鈐"八大山人"（白文）、"何
園"（朱文），右下角鈐"真賞"（朱文）。鑑藏印有"白門李氏珍
藏"、"米舫平生真賞"二印。左右裱邊有狄平子題記二則。

癸未為康熙四十二年（1703），八大山人時年七十八歲。

此幅是前幅《樹石八哥圖》的變體。八哥的姿勢畫法完全相同，
可見八大山人自己對這一形象的塑造相當滿意，同時也可以
了解到八大山人那些瀟灑隨意，看似漫不經心的作品是經過
了如何仔細推敲才創造出來的。在構圖處理上與前幅不同，以
八哥為全畫視覺中心，採取上虛下實的手法，而又虛中有實，
實中有虛，即他自己所說的"陰驚陽受"的處理手法。如下部樹
幹、湖石、土坡中留出三大塊空白。上部楊柳枝條迎風搖曳，寥
寥數筆，又分割出若干塊空間，雖虛而實，有密不透風之感。最
後題款和印章與主體八哥成倚角之勢，以補虛中之不足。此幅
畫面筆墨雖簡而構圖飽滿，境界廓大，表現了春風和熙、萬物
萌動的無限生意，與前幅情調大異其趣。

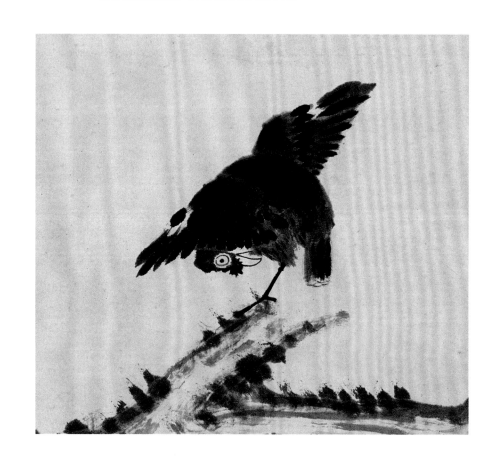

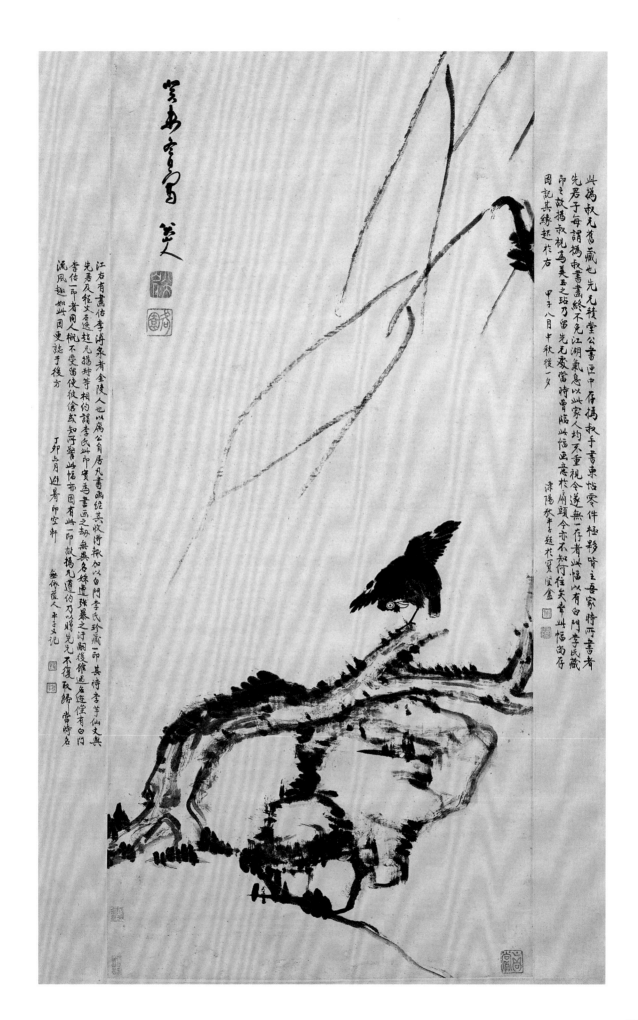

此摧寂无舊藏也先无積堂公書匣中存摧
寂手書東帖零件極夥皆主吾家時兩書者
先君子每謂摧寂書畫終不免江湖氣息以此家人均不重視令遂無一存者此幅以有白門李氏藏
印之故摧寂視為美玉之珉乃留先无麦當時嘗臨此幅畫意於□頭今亦不知何往矣幸此幅尚存
因記其緣起於右
甲子八月中秋後一夕 溥陽於書延於寶鑒盒

江右有畫估李溥泉者金陵人也以腐公自居凡書畫紹其收得報加以白門李氏珍藏一印其時李芋仙丈與
先君及程文堯逸趙元摧珠等相約韻李氏此印實為書畫之祠無奈名殊遠強暴之汙闕後雖遇名匠僕有白門
蓍估一印者固人楓不受當使彼償玄知呼誓此幅布固有此一印故摧寂遺的刀以贈光兄不復取歸當時名
流風趣如此因更誌於後方 無係益人平子又記
丁卯六月避暑即空軒

52

八大山人　花果圖卷
絹本　水墨　縱 22 厘米　橫 185 厘米

Flowers and Fruits
By Ba Da Shan Ren
Handscroll, ink on silk
22 × 185cm

本幅自題："寫此青門貽，綿綿詠長髮。舉之須二人，食之以七月。傳綮。"鈐"釋傳綮印"（白文）、"刃菴"（朱文）。尾紙有周肇祥題記。鑑藏印有"神品"、"敉葊鑑定"二印。

此卷無紀年，根據款署"傳綮"和畫風判斷，創作時間約在四十歲（1666年）前後。所畫有梅花、石榴、佛手、西瓜、雞頭、菱角和盛於盤內的蓮蓬。各物雖均勻排列，但由於高低起伏，濃淡相間，因而並不單調而別具風味。詩中"青門"即"東門"，因為東方五色屬青。

邵平本為秦始皇時東陵侯，秦滅亡後，隱居長安東門，種瓜自食，味甜且美，時人稱為"青門瓜"或"東陵瓜"。此圖借畫瓜以表達八大山人對亡明的懷念。

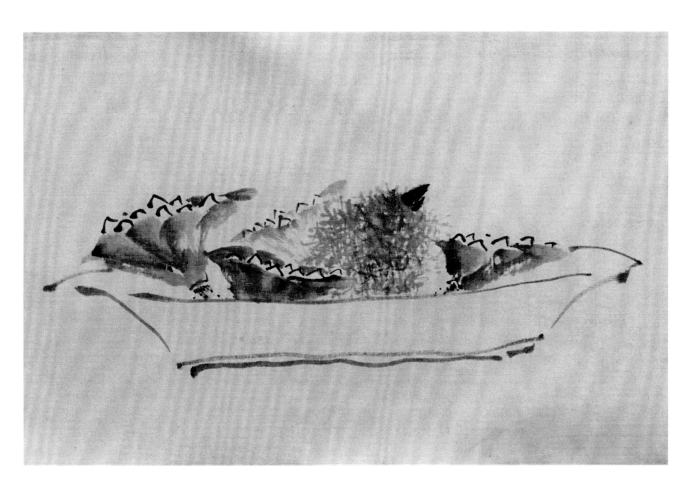

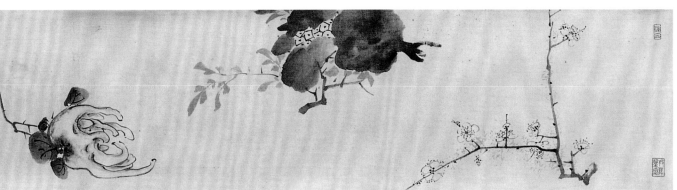

53

八大山人　花卉圖卷

絹本　水墨　縱22厘米　橫192.5厘米

Flowers and Plants
By Ba Da Shan Ren
Handscroll, ink on silk
22 × 192.5cm

此圖畫繡球、荷花、牡丹、桃花、菱花等。其題繡球花云："粉蕊何能數，盤英絕似毬。好將冰雪意，寄語到東甌。"鈐"一笑而已"（白文）。

題牡丹花云："聞道禁苑黃，姚家稱別品。何如新紫花，深黑如墨瀋。傳綮。"鈐"一笑而已"（白文）。又云："天下艷花王，圖中推貴客。不遇老花師，安得花頃刻。个山戲題。"鈐"釋傳綮印"（白文）。幅上又鈐"刃菴"（朱文）圖印。鑑藏印有"逸品"、"□祥審定"二印。卷前有"懷古堂"一印及尾紙有周肇祥題記。

此卷無紀年，根據署款"个山"和畫風判斷，創作時間約在五十歲（1676年）前後。所畫為折枝花卉，荷花與牡丹均用小繩繫成一束，好似新採摘之花，清香與艷麗猶存，這在前人的折枝花卉圖中少見，是八大山人獨出心裁，十分別致。在第三首題牡丹詩中有句云："不遇老花師，安得花頃刻。"寓意人生哲理。

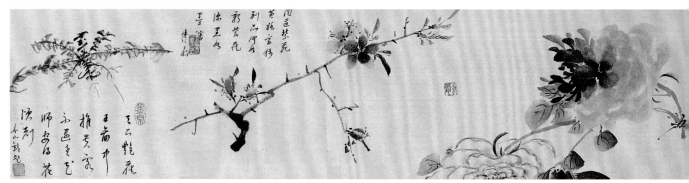

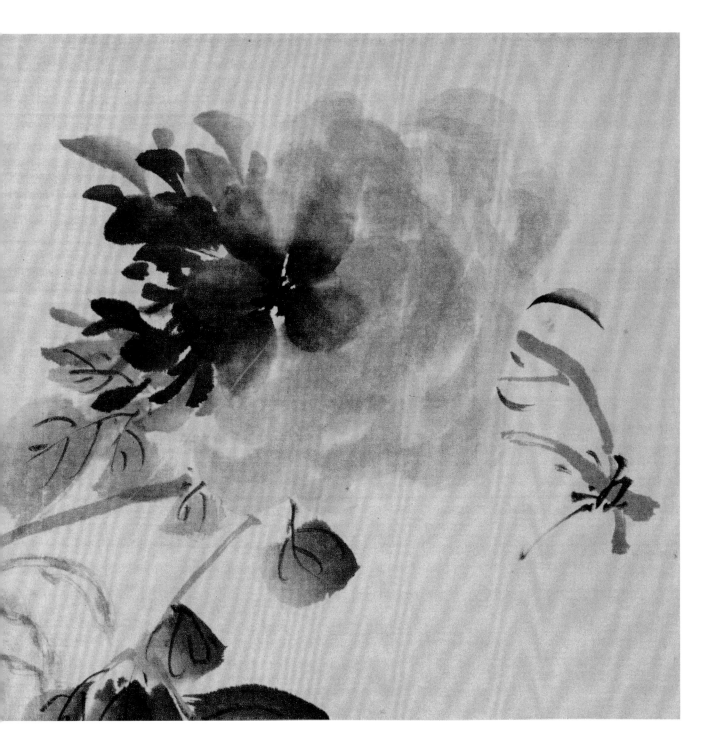

54

八大山人　秋林獨釣圖軸

綾本　水墨
縱 197.5 厘米　橫 53.7 厘米

Fishing by Trees in Autumn
By Ba Da Shan Ren
Hanging scroll, ink on silk
197.5 × 53.7cm

款署"驢"。鈐"一字年"（白文）、"技止
此身"（白文）。

此軸無紀年，根據款署"驢"字，應是他
"病間"後所作，約在五十七歲（1682
年）左右。從山水畫來說，這是一件較早
的作品。八大山人也不能擺脫時代趨勢
的影響，構圖佈局受倪瓚影響，而山石
則有黃公望遺意。後來他轉學董其昌，
畫風為之一變。

55

八大山人　蕉竹圖軸
紙本　水墨　縱118.9厘米　橫33.4厘米

Bamboo and Banana
By Ba Da Shan Ren
Hanging scroll, ink on paper
118.9 × 33.4cm

款署"驢書"。鈐"驢屋人屋"(白文)。鑑
藏印"弢齋鑑藏"。

圖中畫竹一竿,旁襯芭蕉一叢。構圖簡
練,墨色飽滿。竹葉用濃墨方筆畫出,勁
健有力。此畫從款識"驢書"二字看,應
是畫家五十九歲以前的作品,但筆法圓
潤,又似六十歲以後之作。此當為八大
山人畫風處於轉折時期的作品。

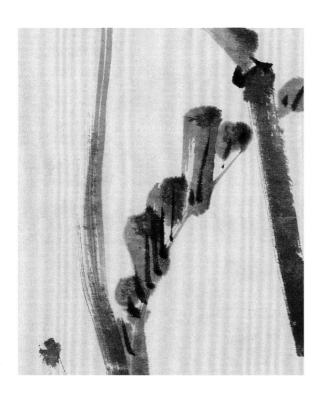

八大山人　雜畫圖冊

紙本　共八開　水墨　每開縱24厘米　橫24.6厘米

Miscellaneous Subjects
By Ba Da Shan Ren
Album of 8 leaves, ink on paper
Each leaf: 24 × 24.6cm

第一開　畫折枝梅花。款署"八大山人畫"。鈐"八還"(朱文)。

第二開　畫芭蕉山石。無款。鈐"驢"(朱文)。對題:"程偏勾勒雨塗徐,塗附芭蕉兩弗如。作算覆堪冬酒甕,越吳鴻斷友人書。八大山人題。程、徐謂六無(程勝)與天池(徐渭)也。"鈐"驢"(朱文)。

第三開　畫貓。無款。鈐"驢"(朱文)。

第四開　畫玉蘭花。無款。鈐"閒夫"(白文)。對題:"方駕玉蘭乙花,辰報開九瓣,盛趁便極矣。賦正,止庵先生。玉蘭八十餘花朵,玉殿平分一本根。道士朝天冠九極,省郎歸晚禁重門。留香雪白高歌宴,惜語寅清兩鬢繁。無數梅開又梅落,牡

丹生長為同臨。八大山人。"鈐"八大山人"(白文)、"鰕�篇軒"(白文)。

第五開　畫芙蓉花。幅中題:"雜花有名送春歸者附雞於王。"鈐"驢"(朱文)。

第六開　畫折枝及螽斯。無款。鈐"驢"(朱文)。對題:"莎雞振羽螽斯羽,詩韻斯螽兩弗昀。分付僧繇神手斷,日間打鼓聽流鶯。葩經一首,八大山人。"鈐"八大山人"(白文)、"鰕鯎篇軒"(白文)。

第七開　畫雞。無款。鈐"驢"(朱文)。

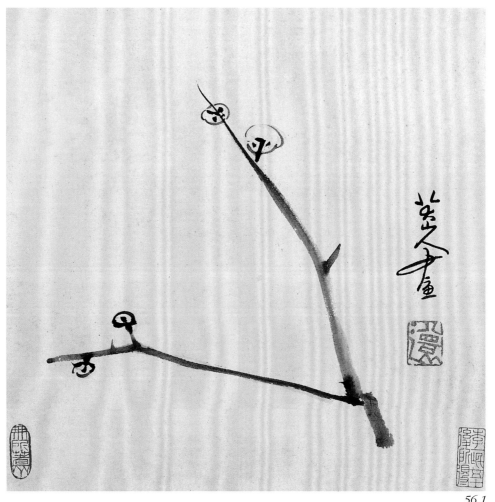

第八開　畫怪石。無款。鈐"驢"(朱文)。對題："骨聳眉尖口大生，來時馬大口能縢。西江道向嶽南路，滑着石頭攀短藤。畫石送僧往南嶽，八大山人。"鈐"驢"(朱文)。鑑藏印："李一氓五十後所得"、"無所著齋"、"一氓所藏"等。

此冊首開款署"八大山人畫"並連帶"八還"一印，其餘各開無款，僅押"驢"字印。對題署款篆、楷結合，四字並不聯綴。由此判斷創作時間當在其六十歲(1686年)左右。畫法用筆方硬，而造像與筆數越來越減，即他自己所説的"廉"。如第一開梅花與前幅《花果圖》中梅花相比又更加簡化了。第七開子母雞的眼睛畫成方形，在前康熙二十三年(1684)所作《雜畫圖》冊中的雞是同樣的處理手法，均可見八大山人風

格形成過程中的痕迹脈絡。末開湖石一塊，也是八大山人僧號期常見的題材，而此塊石頭外型更加渾圓，內竅簡化，因而更顯稚拙。對題七言絕句一首《畫石送僧往南嶽》，描繪這位僧人旅途中的行狀十分滑稽，可知這塊石頭就是僧人腳下踩滑的那塊石頭，開個小小玩笑而已，並無多少玄機。

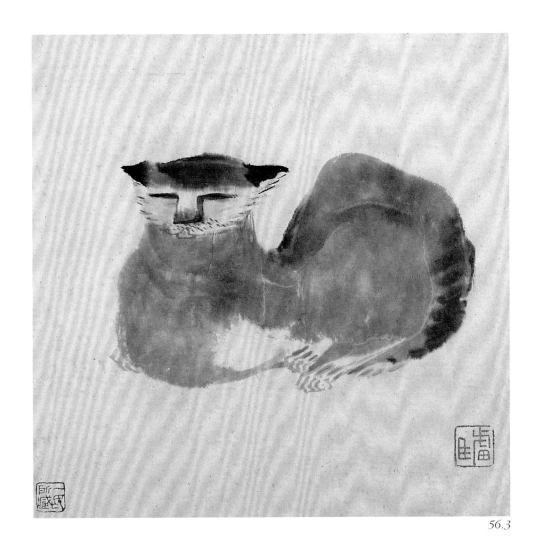

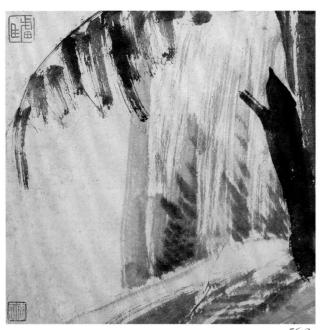

56.2a

程偏句勒雨塗徐
塗附芒蓬為
抄如伍算凄塘
蘭酒龍越
鴻游又人去
尖山人生

56.2b

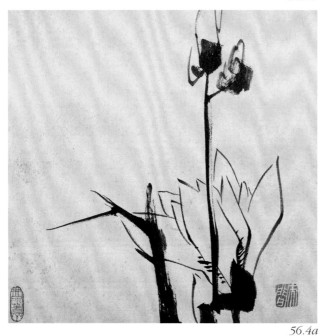

56.4a

方加馬玉蘭乙花辰報并九
游盛新便極矢塘
止庵先生
玉蒙十徐玄桑玉嚴
梃道士狗天寇九極君即
晚扶雪曰香雪白高羅
富惜詩寅清为髻葉氣
梅開又梅溪牡丹生长为同論
尖山人

56.4b

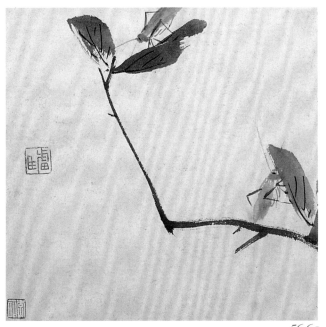

56.6a

前雏振翅蕤緌妙
翊諩颜珍久能書
抄的分付倘给神
手断日間打鼓
蕤涊誉
花垭書

56.6b

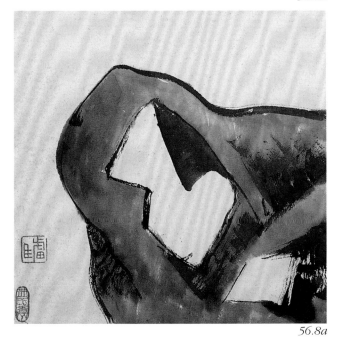

56.8a

骨浄著尖口大生
未唱為大口和諧
由伍道向
上獄南論潃善不
路楼荘
藤
岳尖文
有石送倘生为

56.8b

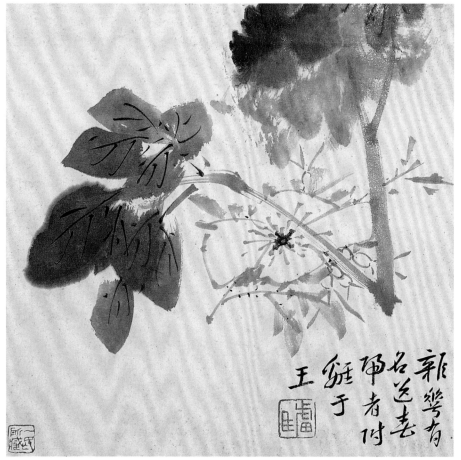

報罌有
名送去
卯者付
綎于
王

56.5

56.7

八大山人　雜畫圖冊
紙本　共十開　水墨

Miscellaneous Subjects
By Ba Da Shan Ren
Album of 10 leaves, ink on paper
Difference in size

第一開　縱23.5厘米、橫25.2厘米，畫酒樽瓷器。題"醉白"二字。無款。鈐"驢"（朱文）。

第二開　縱21厘米、橫16.5厘米，畫山水。無款。鈐"＾＾"（朱文）。

第三開　縱21厘米、橫16.3厘米，畫山水。無款。鈐"＾＾"（朱文）。

第四開　縱28厘米、橫22.4厘米，畫玉簪花。著款"八大山人"。鈐"＾＾"（朱文）、"涉事"（白文）。

第五開　縱24厘米、橫26.5厘米，畫枯枝小鳥。署款"八大山人"。鈐"八大山人"（朱文）。

第六開　縱22.5厘米、橫24厘米，畫兔。無款。鈐"驢"（朱文）。

第七開　縱22.3厘米、橫26.2厘米，畫水仙。無款。鈐"畫甕"（朱文）。

第八開　縱21厘米、橫26.3厘米，畫魚。署款"八大山人畫"。鈐"＾＾"（朱文）。

第九開　縱31厘米、橫25.8厘米，畫荷石。署款"八大山人畫"。鈐"八還"（朱文）。

第十開　縱26厘米、橫23.2厘米，畫墨荷。署款"八大山人畫"。鈐"個相如吃"（白文）。右下裱邊鈐一收藏印"記晉齋印"。

此冊八大山人署款之"八"字，有作對角者，有作兩點者，亦有無款僅押"驢"和"＾＾"印者。畫法運筆有方硬者，有圓潤者。由此可知這是收集失羣的冊頁雜湊而成。其中畫兔與酒具兩幅為最早，題款"八大山人畫"連帶"八還"一印者次之。創作時間約在六十歲左右。

八大山人曾稱自己為"沒毛驢，初生兔"，畫中吃草的小兔以淡墨勾勒為之，筆法不同於冊中畫魚那樣嚴謹，流露出他創作的情緒。有"八還"一印的荷花構圖別致，可沿荷幹畫一直綫，再題款與蓮蓬之間畫一橫綫，使得四塊空間各不相同，乾濕濃淡黑白對比，於單純中極富變化。兩幅山水蒼古渾厚，屬"八大"後期的作品。

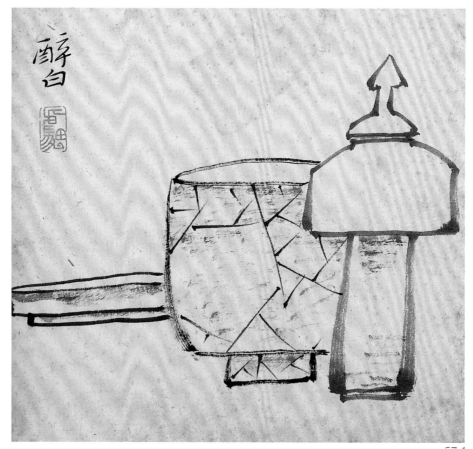

57.1

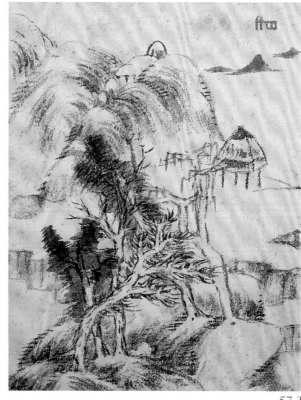

57.2

144

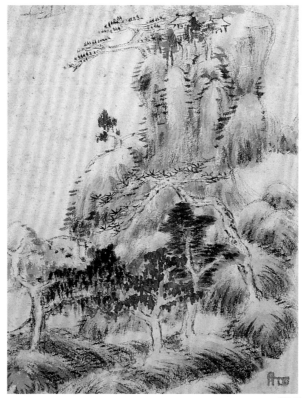

57.3

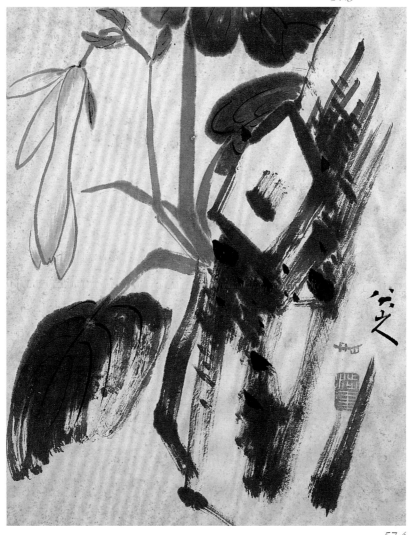

57.4

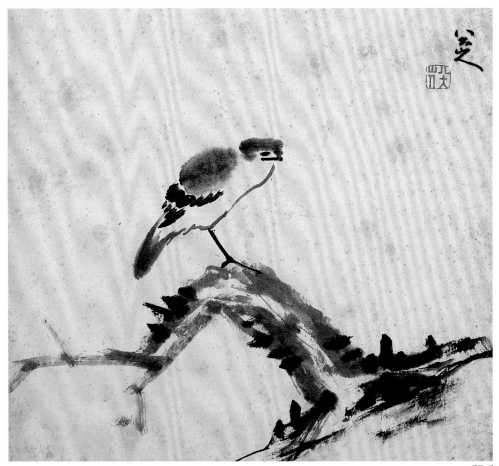

57.5

57.6

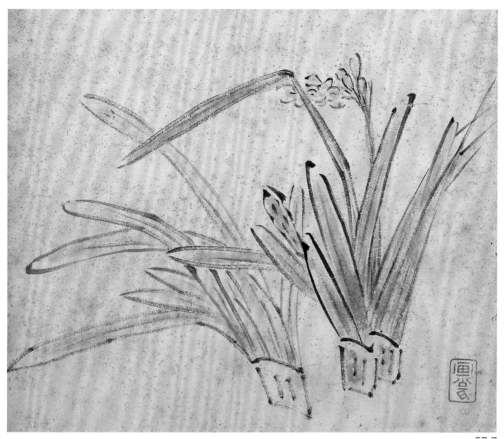

57.7

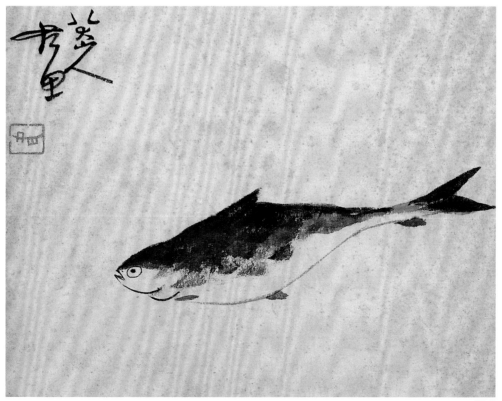

57.8

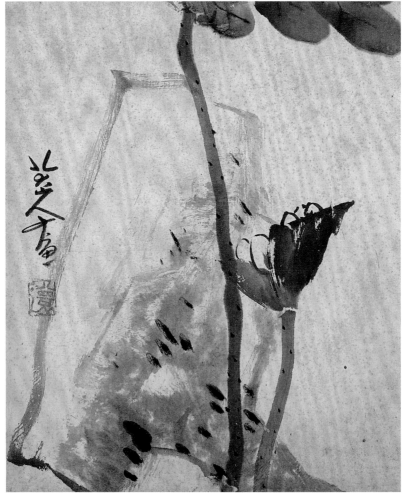

57.9

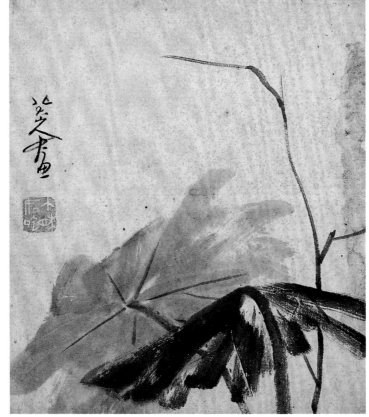

57.10

58

八大山人　畫松圖軸

紙本　水墨
縱180厘米　橫77厘米

Snow-covered Pine
By Ba Da Shan Ren
Hanging scroll, ink on paper
180 × 77cm

款署"八大山人畫"。鈐"⌒"
（朱文帶邊框）、"八大山人"（白
文）。左下鈐"涉事"（白文）。鑑藏
印有"唐雲審定"、"朱起哉師
寺"、"屺瞻歡喜"、"王雲雙星研
齋"、"李盦和尚"、"高邕不朽"、
"海陵陳氏鑑定"等八方。

此圖所畫松似是截取松樹的一
枝，枝幹扭曲，松針稀落。作品構
圖奇特，極盡誇張。特別是松針淡
墨點雪的畫法為其獨創。款識"八
大山人"的"八"作"⌒"，應是八
大山人中後期（60－69歲）的作
品。

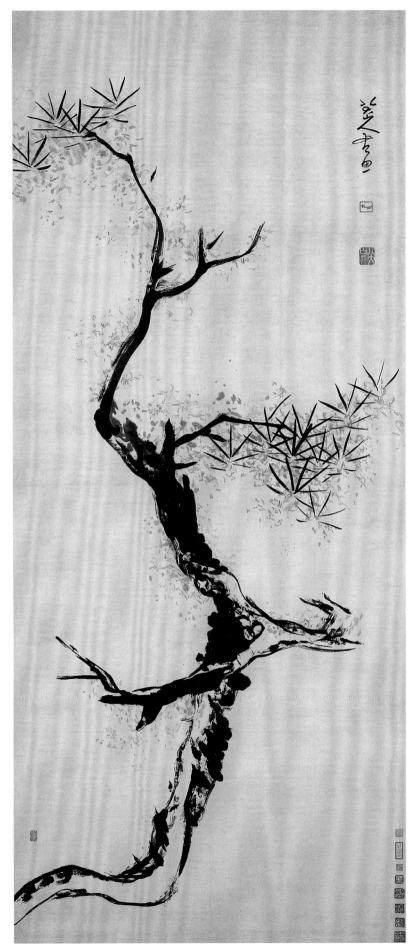

59

八大山人　花卉圖卷
紙本　水墨　縱 24.7 厘米　橫 340 厘米

Flowers
By Ba Da Shan Ren
Handscroll, ink on paper
24.7 × 340cm

款署"八大山人畫"。鈐"八大山人"（白文）。幅上又鈐"黃竹園"（朱文）、"癖石"（白文）。鑑藏印"堯書"（白文）。

據此卷款書，應作於八大山人六十五歲左右，所畫有水仙、芋頭、南瓜、芍藥、奇石、蘭花、菖蒲、荷藕、竹等。畫法上最突出的特點是筆中含墨飽滿、濃厚。在花卉、蔬果中突然出現一塊奇石，這是其他畫家所不為的，表現出八大山人創作時一種興之所至的隨意性。末尾一段畫蓮藕出於泥外，並加小竹兩枝，以淡墨襯托葉底，更顯蒼潤。實景與折枝相結合的畫面處理又是八大山人的獨出心裁。考察其紙的接口處，荷葉不完整，可能他在畫完前紙後意猶未盡，另取一紙繼續揮毫，亦有可能後人從中截去一段另行裝裱。總之，從筆致情調來看，八大山人創作此卷時心情興致都很高昂。

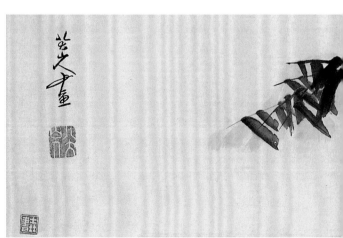

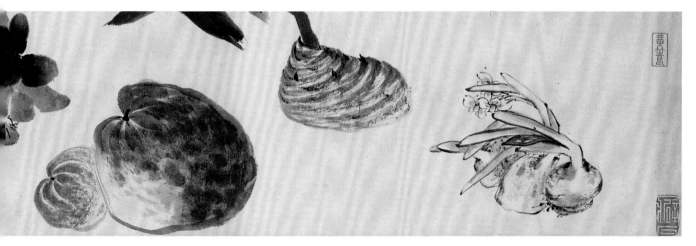

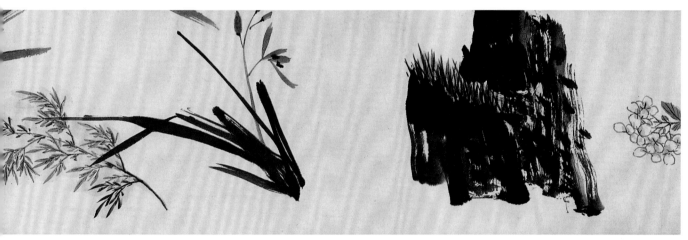

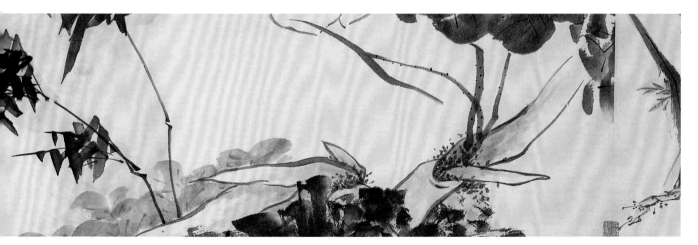

60

八大山人　芭蕉竹石圖軸
紙本　水墨　縱 221 厘米　橫 83 厘米

Banana, Bamboo and Rock
By Ba Da Shan Ren
Hanging scroll, ink on paper
221 × 83cm

款署"八大山人畫"。鈐"八還"（朱文）。
鑑藏印有"曾在朱屺瞻家"（朱文）、"朱
起哉師寺"（朱文）、"南渡王定肅公三十
七世孫體仁之印"（朱文）、"松壽軒珍藏
書畫記"（朱文）、"錢江陳氏□園珍藏"
（朱文）等八方。

此幅畫面高達 221 厘米，畫芭蕉竹石，淋
漓酣暢，氣勢撼人。從筆迹來看，八大山
人使用的是一枝長鋒大腕筆和另一枝長
毫筆，飽蘸墨汁，先畫芭蕉，後畫奇石，
然後再補以竹，成竹在胸，放筆直揮，一
氣呵成，才能出現如此效果，由此可以
想見他創作此畫時解衣磅礴的豪壯情
景。此畫對水份的掌握與控制非常得
宜，濃淡乾濕層次分明，給人以清新、濕
潤、渾厚之感。這是八大山人興致高漲
的神來之筆。

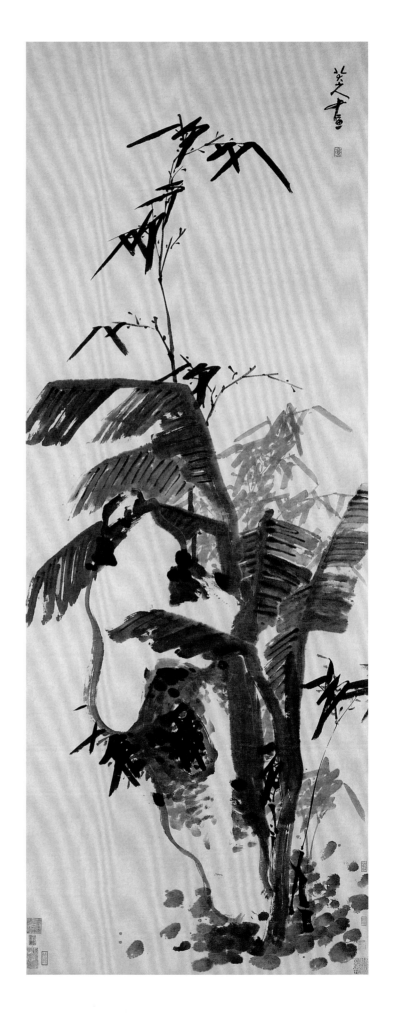

61

八大山人　仿北苑山水圖軸
紙本　水墨　縱 180.3 厘米　橫 87.5 厘米

Landscape after Dong Beiyuan
By Ba Da Shan Ren
Hanging scroll, ink on paper
180.3 × 87.5cm

款署："仿董北苑，八大山人。"鈐
" "（朱文）、"可得神仙"（白文）。
右下角鈐"為艾"（朱文）。鑑藏印有"紅
棉書屋"、"粵西梁烈亞藏"、"梁烈亞"
三方。

此軸八大山人自題"仿董北苑"，即五代
時南唐畫家董源。在文人畫興起之後，
董源在畫史上的地位越來越高，特別是
在明末受到董其昌等人的推崇，許多畫
家多在自己作品中標榜出"仿北苑法"
以示高古。八大山人此作除在山石上用
披麻皴法來源於董源之外，其他一切均
與董源毫無關係，題寫"仿董北苑"幾
字，不過是受時代風氣影響而已。此幅
墨色濃重蒼潤，樹的造型已脫離了董其
昌的影響。董氏樹法前後關係分明，而
八大山人此幅枝葉交柯，襯以山石，橫
塗豎抹，渾然一體。

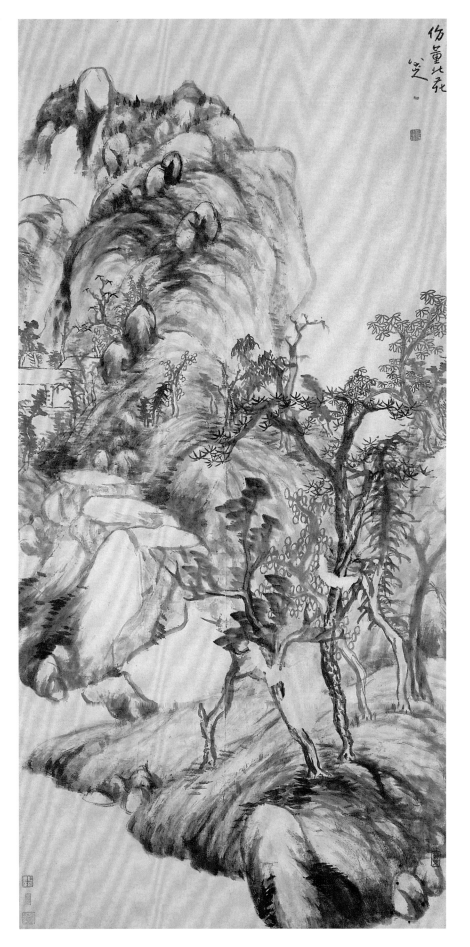

八大山人　魚石圖軸

紙本　水墨　縱58厘米　橫48.5厘米

Fish and Rock
By Ba Da Shan Ren
Hanging scroll, ink on paper
58 × 48.5cm

款署"八大山人寫"。鈐"可得神仙"（白文）。左下角鈐"遙屬"
（朱文）。畫幅右方有王澍的題記："八大山人挾忠義激發之氣
形於翰墨，故其作畫不求形似，但取其意，於蒼茫寂歷之間意
盡即止。此所謂神韻者也。康熙辛丑秋八月廿有四日良常王澍
觀並題。"鈐"虛舟"、"若林父印"。

魚、石是八大山人作品中常見的題材，往往一拳石、一尾魚皆
成妙趣。此幅僅畫一石一魚，構圖簡潔單純，但如果我們在魚、
石、題款三者之間連成直綫，就會發現是一個傾斜放置的三角
形，在平穩中有奇險。八大山人作品的絕妙之處於此可見一
斑。

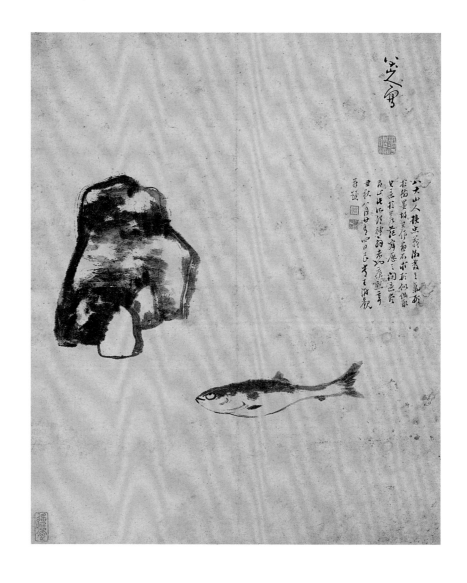

63

八大山人　山水花卉圖冊

紙本　共十二開　水墨　每開縱27.6厘米　橫23.2厘米

Landscapes and Flowers
By Ba Da Shan Ren
Album of 12 leaves, ink on paper
Each leaf: 27.6 × 23.2cm

第一開　畫梅花小鳥。署款"八大山人"。鈐"八大山人"(白文)。

第二開　枯筆山水。署款"八大山人"。鈐"八大山人"(朱文)。

第三開　畫蘆雁。署款"八大山人"。鈐"可得神仙"(白文)。

第四開　仿米家山水。署款"八大山人"。鈐" "(朱文)。

第五開　畫雙魚。署款"何園"。鈐"何園"(朱文)。

第六開　枯筆山水。署款"八大山人"。鈐" "(朱文)。

第七開　畫荷花。署款"何園"。鈐"何園"(朱文)。

第八開　畫山水。署款"八大山人"。鈐" "(朱文)。

第九開　畫枯枝小鳥。署款"何園"。鈐"八大山人"(白文)。

第十開　畫山水。署款"八大山人"。鈐" "。(朱文)。

第十一開　畫雙鳥各立於石上。署款"八大山人寫"。鈐"可得神仙"(白文)。

第十二開　畫山水。署款"八大山人寫"。鈐"八大山人"(朱文)。引首有西湖僧口題："墨禪三昧"四字。本冊鑑藏印有"運百甓齋"、"培之鑑賞"、"潤州戴植字培之鑑藏書畫印"、"培之珍秘"、"培之秘玩"、"芝農家藏"、"潤州戴植鑑賞"、"運百甓齋所藏書畫"等。

此冊山水畫六開，如果和前面《仿北苑山水圖》相比較，就會明顯地發現這六開山水用筆減省和用墨枯淡的不同特點，由此而造成的境界也大不相同。前者氣氛熱烈，表現出八大山人的興致甚好，後者氣氛孤寂潦落，表現出他的心情孤苦。花卉魚鳥六開，第九開畫三隻寒雀落於枯枝上，如母訓子；第十一開兩雀一高一低相向立於怪石上，瑟縮的身姿猶如凜冽寒風中相訴衷情。此冊構圖運筆都非常精練，是八大山人晚年的佳品。

63.1

63.3

63.2

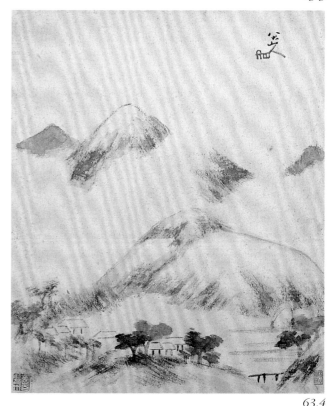

63.4

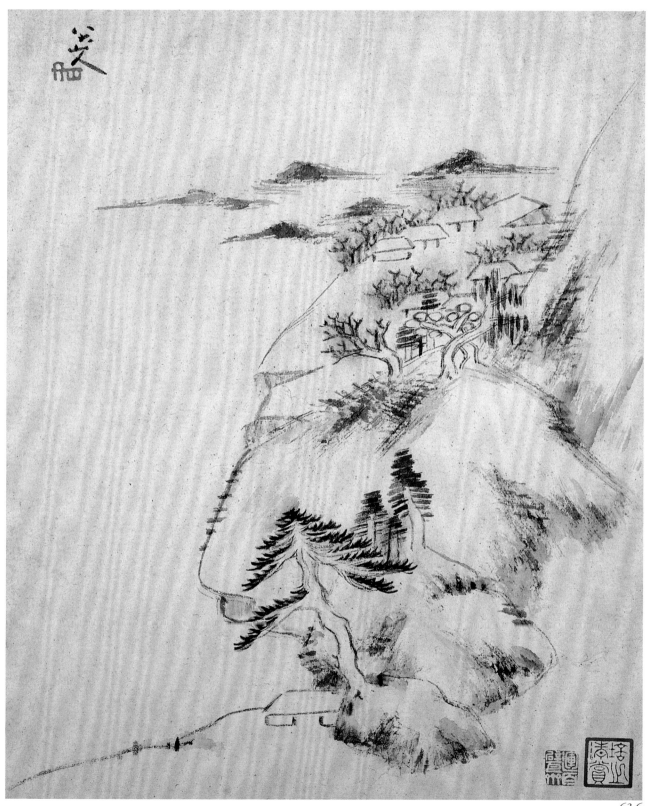

63.6

63.5

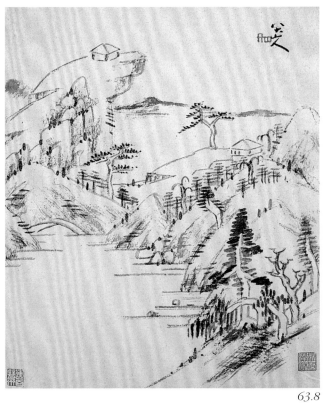

63.8

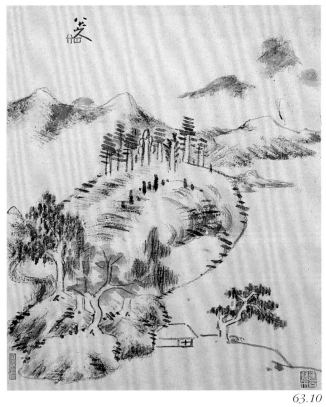

63.7

63.10

63.9

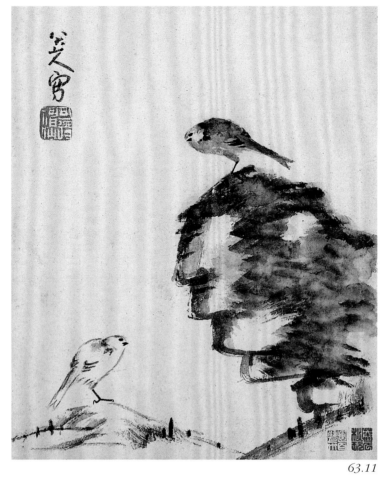

63.11

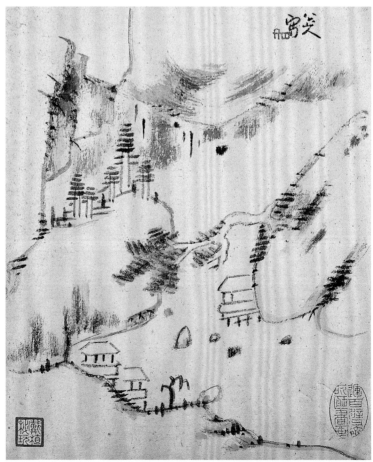

63.12

八大山人　枯槎蹲鷹圖軸
紙本　水墨　縱99厘米　橫32.6厘米

An Eagle Perched on a Withered Tree
By Ba Da Shan Ren
Hanging scroll, ink on paper
99 × 32.6cm

款署"八大山人寫"。鈐"八大山人"（白文）。左下鈐"遙屬"（朱文）。鑑藏印有"李一氓"、"笙巢印記"、"無所住齋鑑藏"、"小雪浪齋主人六十以後審定真迹"四方。

圖繪枯樹枝上棲雄鷹一隻，縮頸單足佇立。作品構圖、筆墨均極簡潔有力。形象怪異而生動。雄鷹鋒利的目光、有力的翅膀及胸腹柔軟的羽毛都表現出極好的質感。

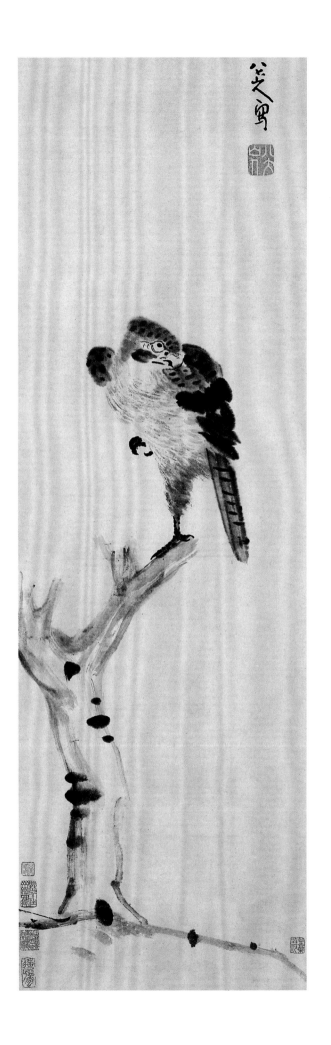

65

八大山人　鹿鳥圖軸

綾本　水墨　縱173.5厘米　橫48厘米

Deer and Bird
By Ba Da Shan Ren
Hanging scroll, ink on silk
173.5 × 48cm

款署"八大山人寫"。鈐"八大山人"(白
文)、"何園"(朱文)。左下角鈐"遙屬"
(朱文)。

圖繪奇石下一鹿悠然漫步,回首觀望。
一隻小鳥縮着身體棲於石上。作品畫法
簡括,筆墨精到、簡潔。鳥、鹿、石的形象
都作了合理的藝術誇張,表現出作者鮮
明的創作個性。

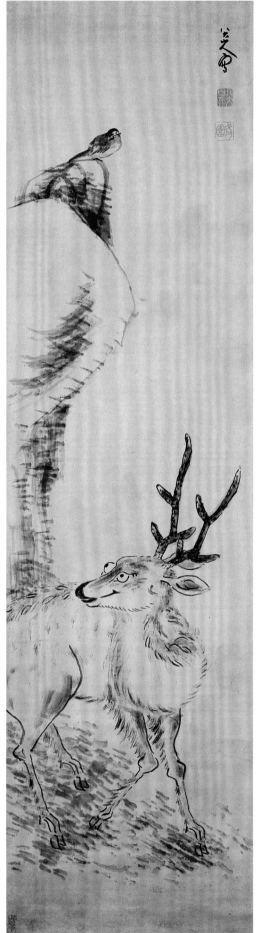

66

八大山人　蘆雁圖軸

紙本　水墨
縱 221.5 厘米　橫 114.2 厘米

Wild Geese and Reeds
By Ba Da Shan Ren
Hanging scroll, ink on paper
221.5 × 114.2cm

款署"八大山人寫"。鈐"八大山人"(白
文)、"何園"(朱文)。右下角鈐"真賞"
(朱文)。鑑藏印"安次王氏慎修堂珍藏
書畫印"(朱文)。

此幅與前《山水花鳥圖》冊中第三開"蘆
雁圖"是同一題材的變體,構圖大致相
似,而蘆雁的姿態各異。所畫的是秋天
大雁南歸的情景,用擬人化的手法表現
出失羣孤雁在尋找夥伴,天上地下遙相
呼應,十分生動傳神。在技法表現上頗
得林良筆意,但筆法更圓潤而簡練。

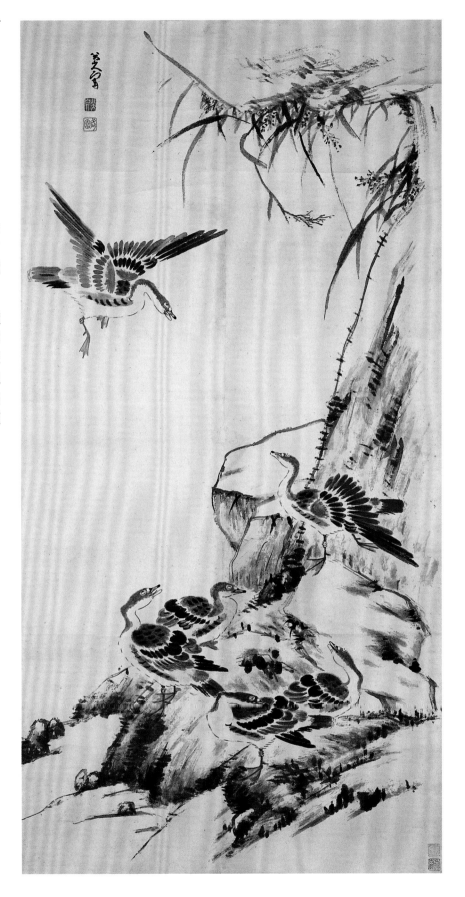

67

八大山人　枯木四喜鵲圖軸

紙本　淡設色　縱179.2厘米　橫91.8厘米

Four Magpies Perched on a Withered Tree
By Ba Da Shan Ren
Hanging scroll, light colour on paper
179.2 × 91.8cm

款署"八大山人寫"。鈐"可得神仙"（白文）、"八大山人"（白文）。左下角鈐"遙屬"（朱文）。

圖繪枯木怪石，上棲四隻喜鵲，其中一隻立於石上，與停落在枯樹上的另一隻相對鳴叫，而另外兩隻則縮頸憩息，似不關心，給人以豐富的聯想。棲鳥、木石呼應穿插、連帶自然。喜鵲用濃墨點寫，筆力沉穩。樹石用墨較淡，粗筆皴擦，墨色蒼渾。作品意境荒寒，寄意深遠，是八大山人晚年代表傑作。

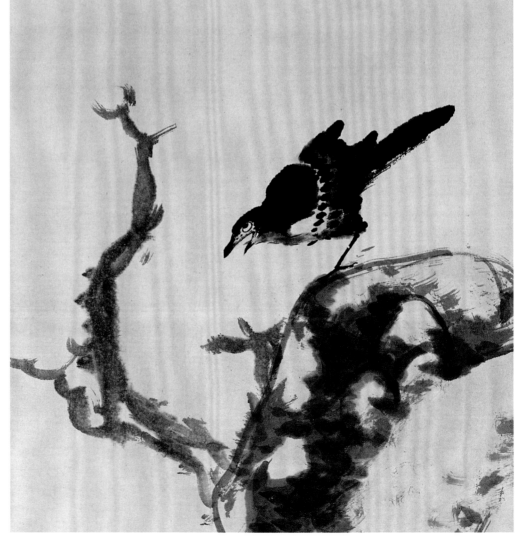

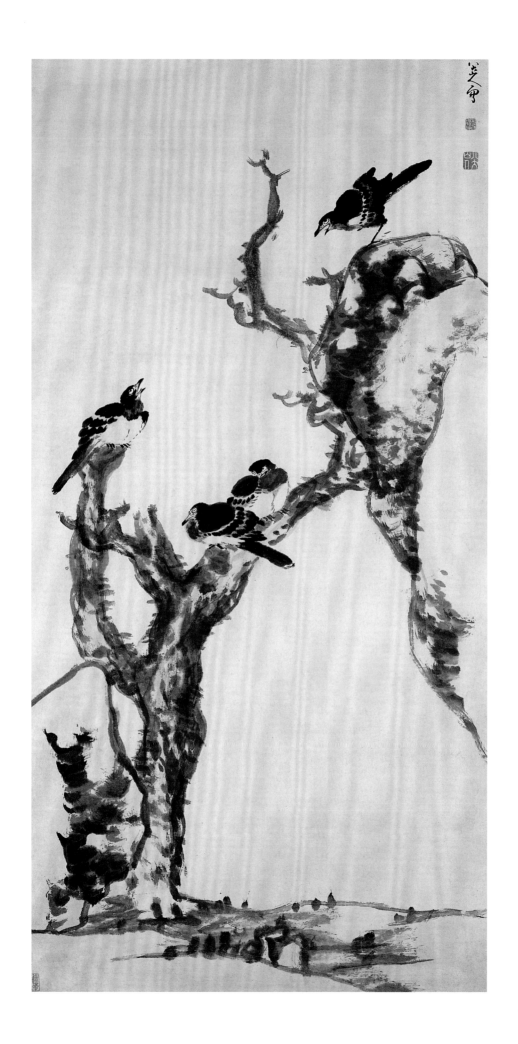

68

八大山人　山水圖軸

綾本　淡設色
縱 184.5 厘米　橫 45.3 厘米

Landscape
By Ba Da Shan Ren
Hanging scroll, light colour on silk
184.5 × 45.3cm

款署"八大山人寫"。鈐"在芙"(朱文)、
"鰕魻篇軒"(白文)。右下角鈐"八大山
人"(朱文)、"可得神仙"(白文)。鑑藏
印有"張爰之印"(白文)、"大千"(朱
文)二印。

作品構圖狹長,自下而上,視綫可沿山
脊盤旋至頂,極盡巍峨之勢,構思精巧。
山石、樹木多用淡墨勾勒,乾筆皴擦,赭
色暈染,筆墨圓潤中透出荒率。筆法上
吸收了黃公望、王蒙、董其昌三家影響,
是八大山人晚年佳作。

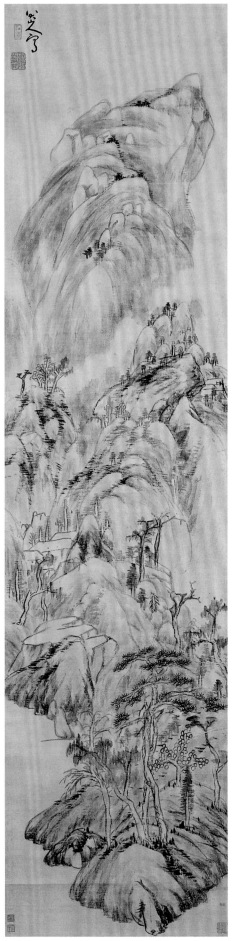

石濤

Shi Tao

石濤

石濤 (1642—1707年)，明靖江王朱贊儀十世孫，譜名若極。靖江王封藩廣西桂林，故石濤為廣西桂林人。出家後法名原濟，字石濤，別號小乘客、苦瓜和尚、清湘道人、大滌子、瞎尊者等。石濤的父親在南明政權內訌中被殺，石濤逃出後即出家為僧，當時只有四歲。之後隨師兄喝濤雲遊各地。出廣西順湘江而達洞庭湖，再沿長江而下，過江西廬山、江蘇南京、松江而至杭州，再入安徽宣城。在松江時，與師兄喝濤同拜旅菴本月為師，確定了在禪林中的正式地位。居宣城達十年之久，多次旅行黃山，與梅清等當地名士共結詩社，以書畫往來唱和。康熙十九年(1680)，移居南京長干一枝閣，自稱"枝下人"。曾於南京、揚州兩次迎接康熙皇帝南巡。康熙二十九年(1690)，應輔國將軍博爾都之邀至北京，無所獲，於康熙三十二年 (1693) 回揚州定居，直至病逝，歿後葬揚州之蜀岡。

石濤是一位多才多藝的畫家，山水、人物、花卉均所擅長。早期山水畫取法倪瓚、黃公望，風格與梅清極為相近。中期以後，筆法奔放，不拘成法，自立一家。所畫梅、竹，風晴雨雪之姿，大小橫豎之幅，筆酣墨飽，隨手寫出，變化莫測，妙得自然。他同時也是一位美術理論家，多在作品的題跋中論畫，晚年整理成《畫語錄》一書，共十八章，系統地闡述了他的觀點。其主要論點是"借古開今"，反對"泥古不化"，提倡師法自然，口號為"搜盡奇峯打草稿"。他説："山川脱胎於予也，予脱胎於山川也。搜盡奇峯打草稿也，山川與予神遇而迹化也。"成為後世畫家的至理名言，在中國山水畫論和中國美學史上，是極其重要的著作。

69

石濤　山水圖冊
紙本　共十開　墨筆　每開縱24.5厘米　橫17.2厘米

Landscapes
By Shi Tao
Album of 10 leaves, ink on paper
Each leaf: 24.5 × 17.2cm

第一開　畫羣山風帆。自題："菊寒秋盡曉煙開，結伴相尋草色媒。紅樹千林藏暮府，白雲一帶護琴台。西南溪接龍門隱，東北峯連馬渡來。不向大觀奇處索，卻於何地把詩催。登幕山大觀亭，石濤濟。"鈐"濟"（白文）。

第二開　畫羣峯密林，小橋流水。自題"三十六峯下用小華墨"。鈐"原濟"（白文）、"石濤"（朱文）。

第三開　畫竹林房舍，孤鶴風帆。自題："孤鶴韻遙天，鳴琴秋水邊。松風生十指，得過古今傳。小乘客濟。"鈐"原濟"（白文）、"石濤"（朱文）。

第四開　畫叢林古寺。自題："夜深月上林西寺，風送菱花香滿床。丁巳秋深寫於虎丘之山塘。"鈐"濟"（白文）、"法門"（白文）。

第五開　畫層巒叢樹，策杖尋幽。自題："催人山店雨，前路是高橋。宣城旅館，小乘客濟。"鈐"濟"（白文）。

第六開　畫雲山。自題："向來獨得襄陽法，高子磊落稱房山。繪士如雲拂天起，不知誰過粵西關。癸丑冬日笑作。"鈐"清湘石濤"（白文）。

第七開　畫鳴琴聽松。自題："按琴相對不復語，近人獨鶴聽松鳴。遊柏梘山訪葛仙人台記此。巳酉秋七月石濤。"鈐一印不辨。

第八開　畫石林房舍。自題："採菱未歸去，童子立荊扉。丁未孟秋宣州村居金露寫此，石濤。"鈐"原濟"（白文）、"石濤"（朱文）。

第九開　畫平田疏柳。自題："平田菜麥肥。酉春得此圖之記樂。"鈐"原濟"（白文）、"石濤"（朱文）。

第十開　畫白龍潭風光。自題"黃山白龍潭上寫"。鈐"原濟"（白文）、"石濤"（朱文）。

附頁有楠陂、許祖修、原濟、喝濤亮、胡靖多家題記。其中石濤及其師兄喝濤詩題甚為重要，附錄於後。

此冊最早紀年"丁未"（1667年），最晚紀年"丁巳"（1677年），是石濤二十六歲至三十六歲時的作品。整冊構圖平穩，筆法熟練，多用枯墨乾皴，受新安畫家如程邃等人影響，其造景比較接近於自然。如第一開，山勢崔巍、描繪細膩。第五開"催人山店雨，前路是高橋"，是寫實之作。第六開，用"米點"皴法，據其題詩應是回憶桂林山水之作，遠處一峯獨秀，大似灕江景色。但筆法比較小心謹慎。奇怪的是，在這十餘年間，石濤的畫風與技法沒有多大的變化，如果照此下去，石濤很可能是一個平庸的畫家，是甚麼力量促使他後來畫風的變化，是一個值得研究的問題。

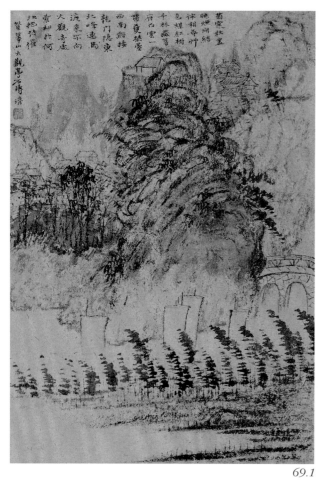

69.1

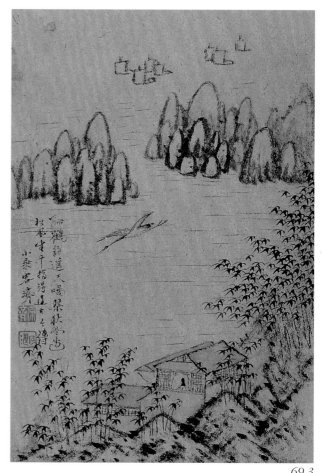

69.3

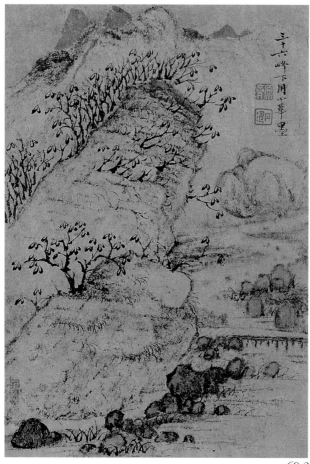

69.2

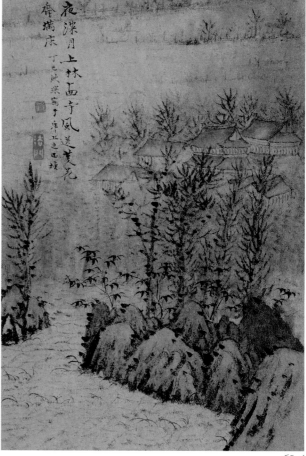

69.4

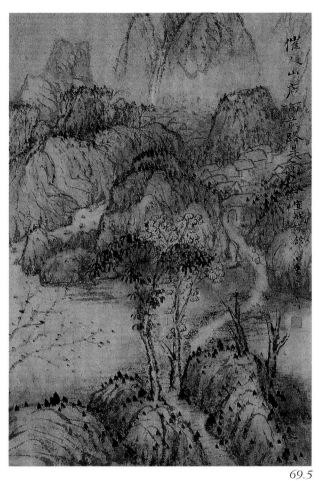

催人山府雨寒的路是宣城的船……

69.5

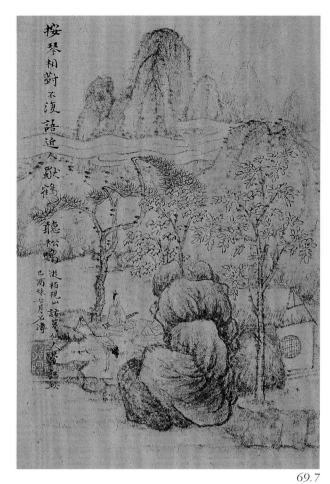

按琴相對不復語近入歐鶴聽松嘯
逃相視山語蒼仙人薯舊說
巳雨味七月石濤

69.7

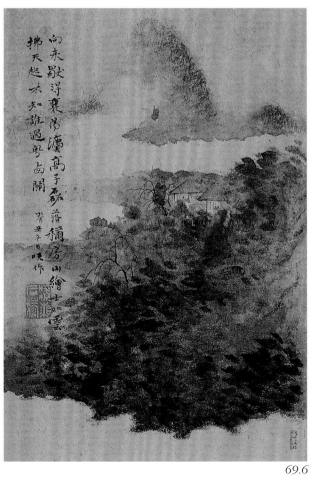

向来歐浮襄陽濠高子孫蒼稻房山繪士如
拂天起太知誰過此函關
癸丑年月暎作

69.6

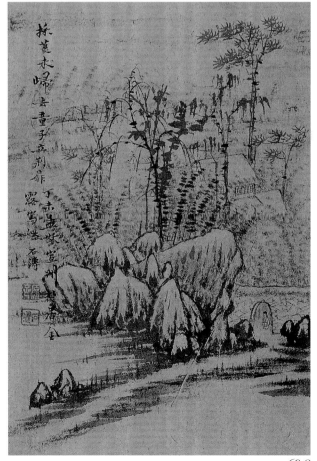

探崑木嶠耋童子五荆扉子末虫紫當
露寫像石濤

69.8

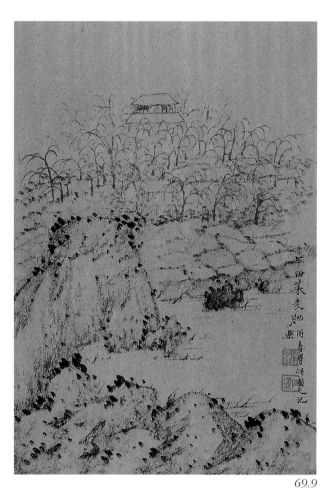

古今畫法骨

稱神妙者柱

筆墨疏密有

無之間故子瞻

云畫、形似

見與兒童隣

也石云小之

楠陂新

余不知畫每覽山川景

入市若繁喧得

物其生動活潑鄉神為

意非所樂不如

之怡乃恍然知畫在是

矣若依樣畫葫蘆是

襄輕舟孕稟永

令人在印板中尋活計

堪託有時釣蒼

石公忍于戲今觀此卅借

葭有時詠杜若

手默染都成妙境

倪仰天地寬詩

不可作畫觀并不可作山

歌醉來心胡靖

川原物圖觀也石公其以

草怯新愁誰憐旅遂同孤

不一夜淒清繁小舟

畫傳者乎 吳君其實之

晉陵許祖稷陵

石濤濟道人

平田采麥肥
兩壽得生圖意記

69.9

黃山石龍潭上寫

闊凌登高望憑陵意自殊樹陰分斷

鑿嵐影下平燕六代寒煌畫三山夕

照孤眼前空拈點乘興且提壺

甲子上元後三日偶閱

蘩者年長兄畫冊石公筆墨之妙直

入元四家閫奧矣謹志 楠陂弟新

69.10

南郊猛虎不敢射雲中白鹿不浮騎偃仰一
室阻霄漢隻身踢躂同雞樓業頭怪底
煙雲逼叟覷騰空鹍儺翼熟視旋驚放
鶴圖恍如置我秋空立俏秋屬君三太息
寄語高飛須努力招來莫夏樊籠集詩
君掉首疾毂然人天外等林逋
梅淵公題予放鶴圖歡知已同豈關一石耳
瑞陽日清湘謝人偶書之平

庚申禊仲以小冊十紙持贈
棨号先生復書一絕其後
君家鑒賞清且開末憑耳目憑黥
山爲君十出塵埃思明月清尊一
解顏
杷源小乘容石濤謹識

三十餘年立畫禪撥奇索怪豈無
顛夜来朗誦田生語身到盧峰瀑布
辛酉佛道日志山田奇甚有古詩題予此冊甚妙
前書謝田生舉似棨夫
濟山僧石濤

開闢乾坤又屬君神工鬼斧惟
難分尋常怕與人相見時向峯
陰肴白雲 棨号道長正 胡靖
題石濤和尚畫萬

小孚安埜酌高處俯
蒼莽井邑連襄州江
山在夕陽啣栝輕遠
道采葯戀餘香湯話
齊梁事穰歌古路傍
偶錄舊作 楠

豁源石黑前
峰影樹老婆
逡倒掛枝
不叢灘聲喧
崖日詩成詙

中鄉召天峰
再題石弟書畫
棨容咲唱濤亮卅

70

石濤　陶詩採菊圖軸

紙本　設色　縱208厘米　橫97厘米

Scene of Picking Chrysanthemums Described in Tao Yuanming's Verse
By Shi Tao
Hanging scroll, colour on paper
208 × 97cm

本幅自題："採菊東籬下,悠然見南山。
辛亥九日寫為老道翁詞文粲,粵山石濤
濟。"鈐"濟山僧"(白文)、"老濤"(朱
文)、"意入不由"(白文)。

此為石濤在宣城時期少有的大幅作品,
取陶淵明詩句為題,主要表現風景,突
出松樹和山峯,除了"採菊東籬下,悠然
見南山"之外,也有"三徑就荒,松菊猶
存"之意。松樹的造型很特別,松針向上
成柱狀,有些怪異。坡石山峯用長綫條
勾皴,人物置於中景,綫點題意而已。從
總體上看,風格近似梅清。石濤特別讚
賞梅清、梅庚兄弟繪畫的"豪爽",在此
以前石濤的作品多為小幅冊頁,此圖拓
展為大幅圖畫,表現豪壯的氣勢,與梅
氏兄弟的交往有着密切關係。

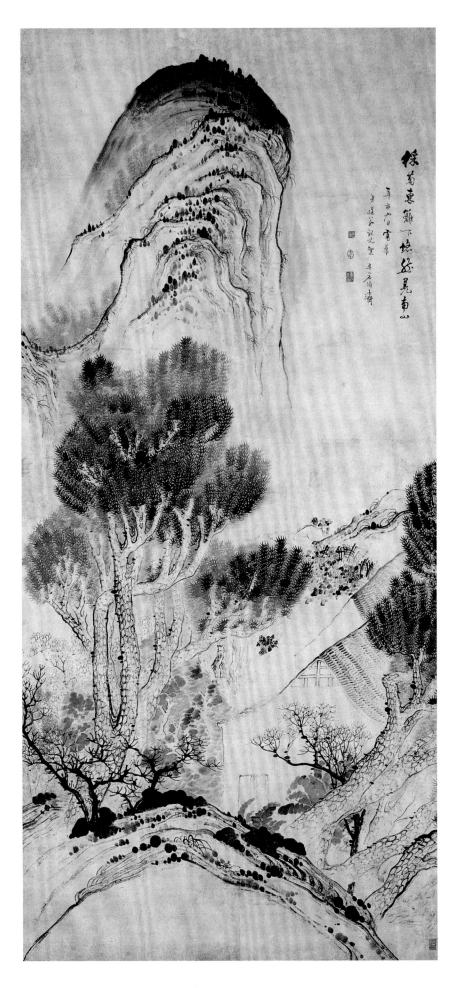

71

石濤　山水圖軸

紙本　墨筆　縱 128.4 厘米
橫 41.5 厘米

Landscape
By Shi Tao
Hanging scroll, ink on paper
128.4 × 41.5cm

本幅自題："蒼寮拂石瘦煙霞，雨洗苔斑
點赤花。此間好着空亭子，野鹿歸來更
有家。丙辰客賞溪之大安寺戲題並畫，
敬老道翁博教，清湘濟山僧石濤。"鈐
"清湘石濤"（白文）。又鈐"守經室珍藏
金石書畫之印"（朱文）等鑑藏印四方。

丙辰為康熙十五年 (1676)，石濤時年三
十五歲。

此幅畫山崖絕壁，當門而立，溪泉穿過
山洞流出，遠峯插天。山石用橫向和斜
向一致的綫條表示紋理，以淡墨渲染出
陰陽向背，筆法粗獷。結構上看似簡單，
而實具奇特險勁的效果，當從實景寫生
中來，透露出石濤不拘一格的山水畫創
作的個性。

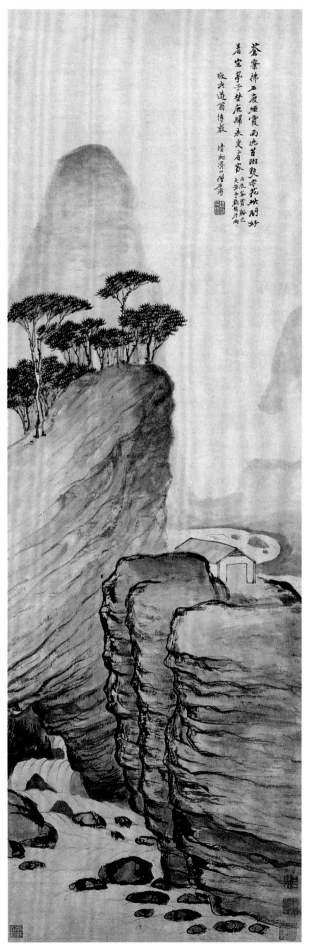

石濤　山水人物圖卷

紙本　設色　縱 27.7 厘米　橫 313.5 厘米

Landscapes and Figures
By Shi Tao
Handscroll, colour on paper
27.7 × 313.5cm

此卷自右向左以分段形式畫山水人物，每段均有作者自題。

第一段　畫石戶農坐於山洞中。自題："石戶農。石戶之農，不知何許人。與舜為友，舜以天下讓之，石戶夫妻攜子以入海，終身不返。甲辰客廬山之開先寺寫於白龍石上。"鈐"老濤"（白文）。

第二段　畫一人與一披裘樵夫山中相對問話。自題："披裘翁。披裘公者，吳人也。延陵季子出遊，見道中遺金，顧而睹之，謂公曰：'何不取之？'公投鎌瞋目拂手而言曰：'□子居之高，視人之卑。吾披裘而負薪，豈取遺金者哉！'季子大驚，問其姓名。曰：'吾子皮相之士，何足語姓名哉。'余以蒼蒼顛顛筆得之。"鈐"小乘客"（朱文）、"石濤"（白文）。

第三段　畫湘中老人坐於孤柳下。自題："湘中老人。唐呂雲

卿嘗遇一老於君山，索酒數行，老人歌曰：'湘中老人讀黃老，手授紫虈坐碧草。春至不知湘水深，日暮忘卻巴陵道。'時甲寅長夏客宣城之南湖，興發圖此，不知身在湘江矣。清湘濟。"鈐一印不辨。

第四段　畫鐵腳道人立於山巔。自題："鐵腳道人。鐵腳道人嘗赤腳走雪中，興發則朗誦《南華‧秋水篇》。又愛嚼梅數片和雪嚥之。或問此何為。曰：'吾欲寒香沁入肺腑。'其後採藥衡嶽，夜半登祝融峯觀日出，仰天大叫曰：'雲海盪吾心胸。'竟飄然而去。余昔登黃海始信峯觀東海門，曾為之下拜，猶恨此身不能去。"鈐"清湘濟"（朱文）。

第五段　畫雪菴和尚坐舟中觀書。自題："雪菴和尚。和尚壯年剃髮，走重慶府之大竹善慶里，山水奇絕，欲止之。其里隱

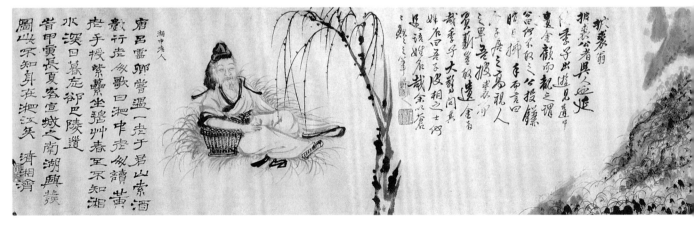

士杜景賢知和尚非常人，與之遊，往來白龍諸山，見山旁松柏灘，灘水清駛，蘿篁森蔚，和尚欲寺焉。景賢有力，亟為之寺。和尚率徒數人居之，昕夕誦易乾卦，已而改誦觀音，寺因名觀音。好讀楚詞，時買一冊袖之。登小舟急棹灘中流，朗誦一葉，輒投一葉於水，投已輒哭，哭已又讀，葉盡乃返。又善飲，呼樵人牧豎和歌，歌竟暝焉而寐。」

卷中又鈐有「月香書屋」(朱文)、「嶺南黃氏雲巢珍賞印」等藏印五方。

此卷有「甲辰」(1664年)、「戊申」(1668年)、「丁巳」(1677年) 干支紀年，從二十三歲至三十六歲，前後長達十三年之久，應屬於宣城時期的作品。所畫石戶農、披裘翁等，均為前代高蹈遠引、胸懷曠達的隱士。作者對他們的描繪，表達了對

他們品格的敬仰，並以他們為學習仿效的榜樣，反映出石濤此一時期的思想活動，尤其末幅雪菴和尚更深有寄託 (詳見導論)。此卷雖非一時之作，但前後筆墨連貫，如一氣呵成，故某些紀年，或為紀事時的年份，不當是作畫之紀年。石濤入宣城之後，筆墨頗受梅清之影響，此卷畫鐵腳道人一段的主體山峯畫法，即留有梅清筆墨的痕迹。但從整卷來看，筆墨飽滿而粗獷奔放，已顯示出他後來的面貌，於此可見其突破求變的藝術演變過程。

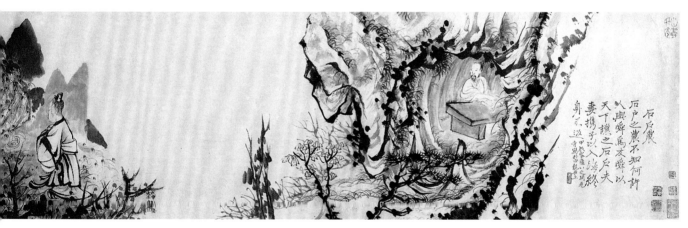

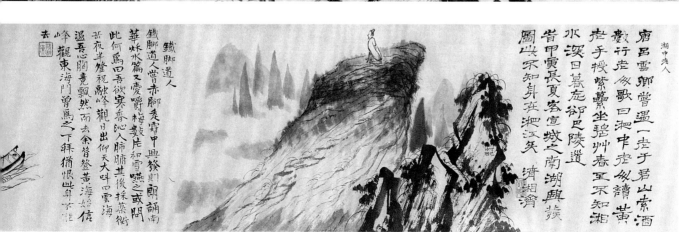

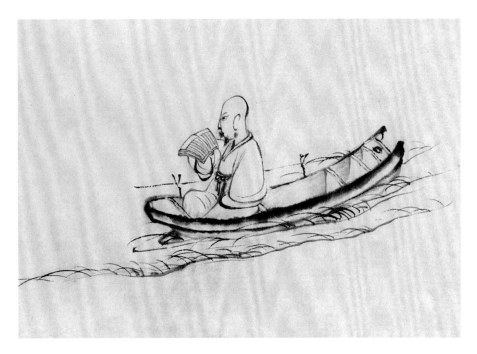

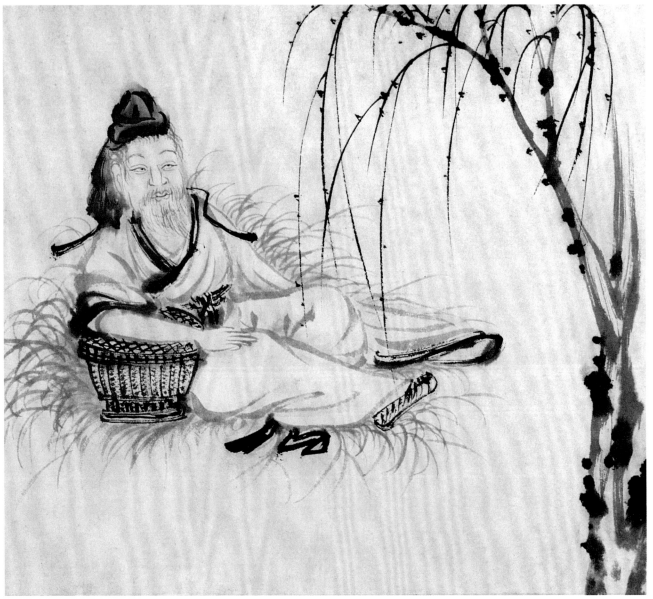

73

石濤　山水冊

紙本　墨筆六開　設色四開　每開縱 27.6 厘米　橫 39.8 厘米

Landscapes
By Shi Tao
Album of 10 leaves, ink or colour on paper
Each leaf: 27.6 × 39.8cm

每開均有自題（見附錄）。

第一開　畫雲壑松煙、叢林。鈐"老濤"（白文）。鑑藏印"忘菴圖書"（白文）。

第二開　畫窠石枯樹。鈐"粵山"（白文）。鑑藏印"忘菴圖書"（白文）。

第三開　畫疏林草堂。鈐"我法"（朱文）。鑑藏印"忘菴圖書"（白文）。

第四開　畫芭蕉書屋。鈐"得一人知己無憾"（白文）。

第五開　畫雲山老樹，茅舍荒台。鈐"老濤"（白文）。鑑藏印"忘菴圖書"（白文）。

第六開　畫蒼台房舍、小舟。鈐"粵山"（白文）。鑑藏印"忘菴圖書"（白文）。

第七開　畫秋雨初霽，山林房舍。鈐"老濤"（白文）、"我法"（朱文）。收藏印"忘菴圖書"（白文）。

第八開　畫雲山古柏、仙樓。鈐"老濤"（朱文）。鑑藏印"忘菴圖書"（白文）。

第九開　畫雲山叢竹、房舍。鈐"原濟"（白文）、"石濤"（朱文）。鑑藏印"忘菴圖書"（白文）。

第十開　畫平湖奇峯，款："時甲子新夏呈閬翁大詞宗夫子，清湘禿髮人濟。"鈐"冰雪悟前身"（白文）。鑑藏印"忘菴圖書"（白文）。

甲子為康熙二十三年（1684）。石濤時年四十三歲。

此冊是石濤移居南京長干一枝閣後，懷念在宣城時期相與交遊諸友及所歷風景名勝之作，有不勝陰晴圓缺、今夕何年之感。其畫法多變，構思大膽。細膩抒情處如第七開畫江城閣；朦朧蒼莽處如第一開畫敬亭山；平易放手處如第九開畫清音閣；奇特新穎處如第二開畫江邊枯樹等，都是此中傑構，反映石濤在山水畫創作中的探索精神。第三開題詩中云："慣寫平頭樹"，可視為石濤畫法特點之一，在他的山水畫中，的確有許多樹木的畫法，其結頂多作"平頭"。

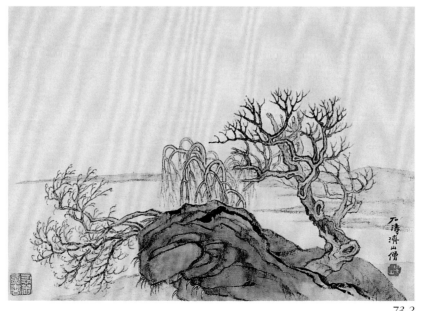

73.2

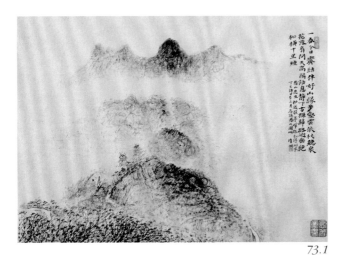

73.1

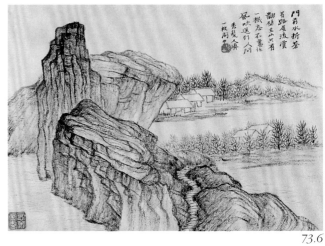

73.6

73.4

73.8

73.5

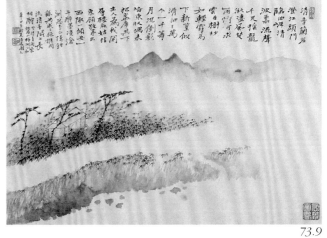

73.9

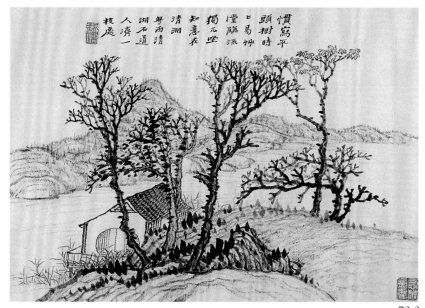

慣寫平頭樹時
頤樹時
已易州
憧臨流
獨兀坐
知意在
清湘粵兩清
湖石道
人濟一
枝處

73.3

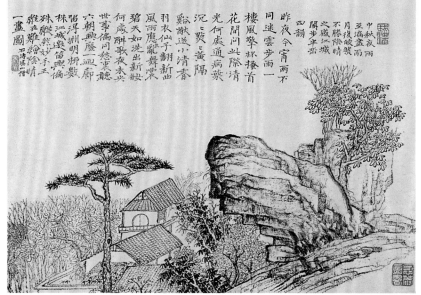

昨夜今宵兩不同
迷雲步雨一
樓風掣杯搔首
花間問此除清
光何處逼病葉
沉已覺黃陽
嘯獻送小清香
羽衣仙子翻新出
風雨應亂舞裳
碧天如洗出新妝
何處酬歌夜未央
世事偏隨穢衾聽
六朝煙靄一廊廊
隔浮淵明桃數
林江嚴築笛興偏
殊殿於沙手玉
雖在難賠陰晴
一畫圖

中秋夜雨至滿盡雨
月後破版
不勝除晴
之藏江城
隔步年來
四韻

73.7

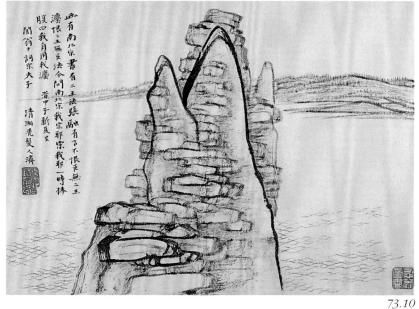

畫有南北宗書有二王法
張融有言不恨臣無二王
法今問南北宗我耶宗我耶
濠恨二王法一時捧
腹四我有用我源普甲于新夏且
間翁十詞宗夫于
清湘禿髮人濟

73.10

石濤　山水圖冊

紙本　墨筆三開　設色七開　每開縱 19.8 厘米　橫 31 厘米

Landscapes
By Shi Tao
Album of 10 leaves, ink or colour on paper
Each leaf: 19.8 × 31cm

第一開　墨筆。畫湖山小舟。自題："客雲間，仿橫雲一帶，攜此冊於石上，卻思點染有冷意。苦瓜和尚濟。"鈐"苦瓜和尚濟畫法"（白文）。

第二開　設色。畫平台觀泉。自題："牛首土山多平台，台上土人皆種菜麥，遠望平林，始信大癡、黃鶴山樵蒼蒼點法。石濤。"鈐"苦瓜"（白文）。

第三開　設色。畫雲水樓閣。自題："四面雲垂八百湖，姆山神女正中圖。片帆才掛金波湧，知是天風贈野夫。小乘客濟巢湖舟中。"鈐"原濟"（白文）、"石濤"（朱文）。

第四開　設色。畫峻嶺蒼松，桃花潭水。自題："春夏遊涇川桃花潭，捨舟登岸，□□龍門道上，諸峯草木如歌，誰云不以形似之，丙辰。"鈐"原濟"（白文）、"石濤"（朱文）。

第五開　設色。畫曲水行舟，田壟煙樹。自題："曲路松杉迴，平田菜麥肥。南湖煙際之中，瞎尊者偶意。"鈐"法門"（白文）。鑑藏印"龐萊臣珍賞印"（白文）。

第六開　墨筆。畫高山城閣。自題："經冬松不改，梅花春亂生。悠然獨□望，孤鶴下雲橫。道過華陽，似點蒼山，客獅子岩，予以篆法圖此。苦瓜和尚濟。"鈐"老濤"（白文）、"粵山"（白文）。

第七開　設色。畫黃山風景。自題："□日祥符何足妙，直上老人峯始嘯。手攜竹杖撥天門，眼底飛流劃石奔。忽然大笑震天地，山山相應山山鼓。驚起九龍歸不歸，五丁六甲爭鬥舞。舞上天都崱屴，峥開萬丈之劈斧。銀台金闕在天上，文殊座立遙相望。迎送松環一綫天，不可階處如蟻旋。□雪岩分前後漰，雲生浪潑採蓮船。遊黃山，初上文殊院，觀前海諸峯，夕陽在山，山色皆紫，用捲雲法圖之，石濤。"鈐"苦瓜"（白文）。鑑藏印"虛齋鑑藏"（朱文）。

第八開　墨筆。畫高嶺城樓。自題："響山背面恰如我法。小乘客濟。"鈐"原濟"（白文）。右下題"丁卯秋"三字。鈐鑑藏印"萊臣心賞"。

第九開　設色。畫古寺人物。自題"三天洞口"。鈐"苦瓜和尚"（白文）。鑑藏印"有餘閒室寶藏"（朱文）。

第十開　設色。畫蒼松茅舍。自題："倦客投茅補，枯延病後身。文辭非所任，壁立是何人。秋冷雲中樹，霜明砌外筠。法堂塵不掃，無處覓疏親。庚申潤八月初得長干之一枝寫此遣之。清湘瞎尊者原濟。"鈐"老濤"（白文）。鑑藏印"萊臣心賞"（朱文）。

此冊分別署有"丙辰"（1676年）、"庚申"（1680年）、"丁卯"（1687年）等紀年，可知為非一時所作。和前1684年所作《山水冊》相比，無論以筆、設色都要大膽得多。如果我們將畫中題記與畫面相對照聯繫研究，就會發現他這種大膽突破的探索精神，一是來自對自然山水的直接觀察，二是來自對前人成果的繼承。如第二開畫牛首山。所畫的梯田是實際的風景，但表現上則參照了黃公望、王蒙的筆法。所以這幅作品，平易近人，如今天的對景寫生，而其筆墨卻典雅有致。第七開畫黃山的奇特秀麗，石濤所看到的景色是"夕陽在山，山色皆紫"。這種感覺是前人作品中沒有表現過的，所以他特別強調用色，除了用赭石、朱標來渲染外，同時並用之於點苔，以花青襯托朱紫，而山的描繪則吸收了古人的"捲雲皴"法與之協調。如此給我們的感覺是一幅印象派的日落圖，可與法國十九世紀畫家馬奈《日出的印象》相媲美。

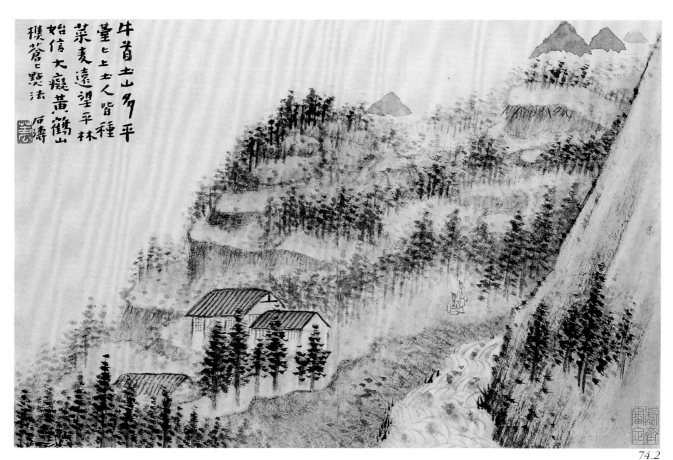

牛首山山多平
臺上上人皆種
菜麦遠望平林
始信大癡黄鶴山
樸蒼已點法
石濤

74.2

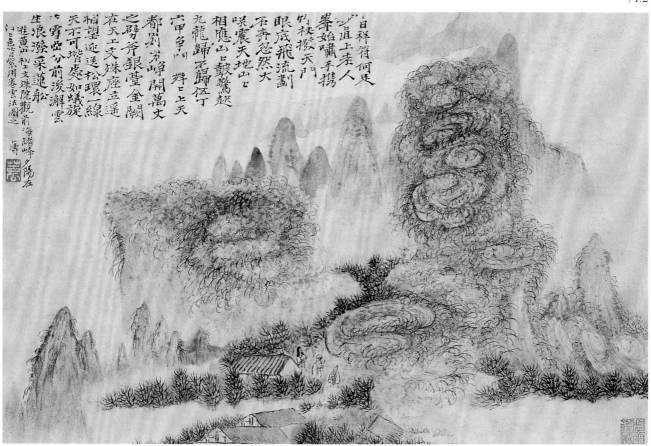

一日祥符何足
數直上老人
峯始躡手攜
竹枝撥天戶
眼底飛流劃
至奔忽然大
咄震天地山
相應歸山已轂鷟
九龍山已轂鷟
六甲爭群已上天
之劈斧銀臺金關
都嶽芳嶂開萬丈
在天工夫殊座豆遙
福望迎送松環一線
天下可階處如蟻旋
七霧出分前後澥雲
生浪溆采蓮船
遊重山松文殊院觀前灘峯夕陽在
如上色白濛用春雲法圖之
濤

74.7

74.1

74.5

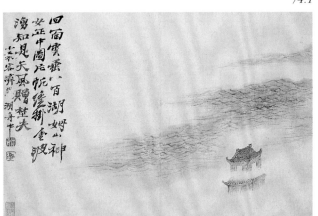

74.3

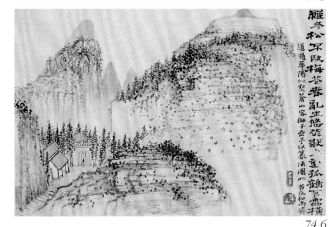

74.6

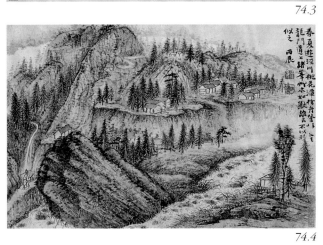

74.4

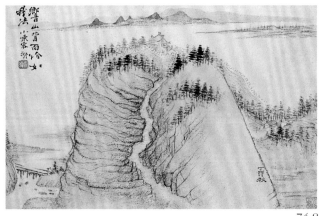

74.8

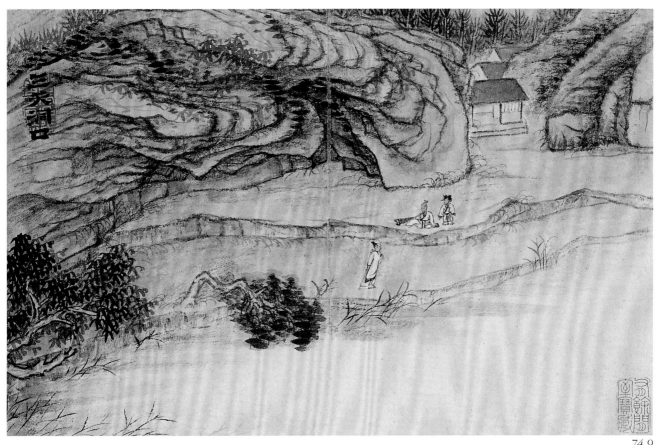

74.9

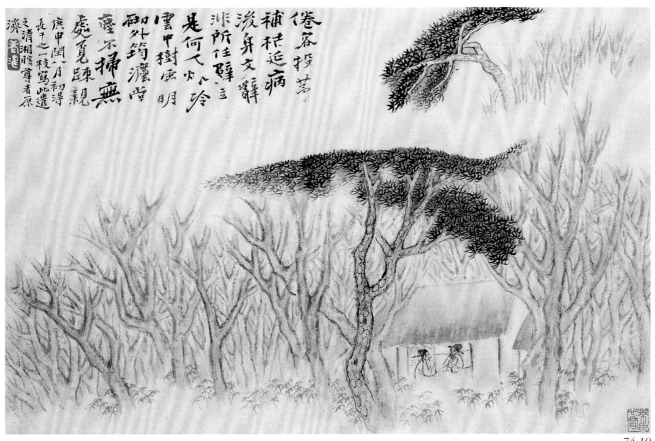

74.10

75

石濤　搜盡奇峯打草稿圖卷

紙本　墨筆　縱43厘米　橫287厘米

Searching Everywhere for Wonderful Peaks
By Shi Tao
Handscroll, ink on paper
43 × 287cm

本幅開首自題"搜盡奇峯打草稿"七字。鈐"老濤"（朱文）。畫尾題云："郭河陽論畫，山有可望者、可遊者、可居者。余曰：江南江北，水陸平川，新沙古岸，是可居者；淺則赤壁蒼橫，湖橋斷岸，深則林巒翠滴，瀑水懸爭，是可遊者；峯峯入雲，飛岩墮日，山無凡土，石長無根，木不妄有，是可望者。今之遊於筆墨者，總是名山大川未覽，幽岩獨居何居？出郭何曾百里？入室那容半年。交泛濫之酒杯，貨簇新之古董，道眼未明，縱橫習氣，安可辯焉？自之曰：此某家筆墨，此某家法派，猶盲人之示盲人，醜婦之評醜婦爾，賞鑑云乎哉。不立一法，是吾宗也，不捨一法，是吾旨也，學者知之乎。時辛未二月，余將南還，客且憨齋，宮紙餘案，主人慎庵先生索畫並識請教，清湘枝下人石濤元濟。"鈐"苦瓜和尚"（白文）、"冰雪悟前身"（白文）、"石濤"（白文）。

本幅後有墨香堂、楊重英、陳奕禧、徐雲、潘季彤、葉河音布等家題詩、題記及鑑藏印章數十方。

《聽帆樓書畫記》著錄。

《搜盡奇峯打草稿》是1691年石濤將要自北京南歸前的一幅精心傑構。根據題跋可知，石濤創作此畫深有用意，除了表現他的創作思想主張之外，更重要的是抒發了他胸中的不平之氣。因此畫中筆墨雖繁，卷幅很大，而一氣呵成，落筆雄壯。正如卷後聽帆樓主人潘季彤跋中所說的"一開卷如寶劍出匣"，寒氣襲人，光芒四射。"令觀者為心驚魄動"，這一作品可以說是石濤多年來跋山涉水，遊歷名山大川，探索其表現方法，風格獨創而帶有總結性的代表之作。畫中畫有居庸關、八達嶺一帶的長城，前代畫家均未曾如此描繪過的，可以說是南、北山水一種意象的綜合，堪稱奇絕。觀者細心體會，更可得其中奧秘。

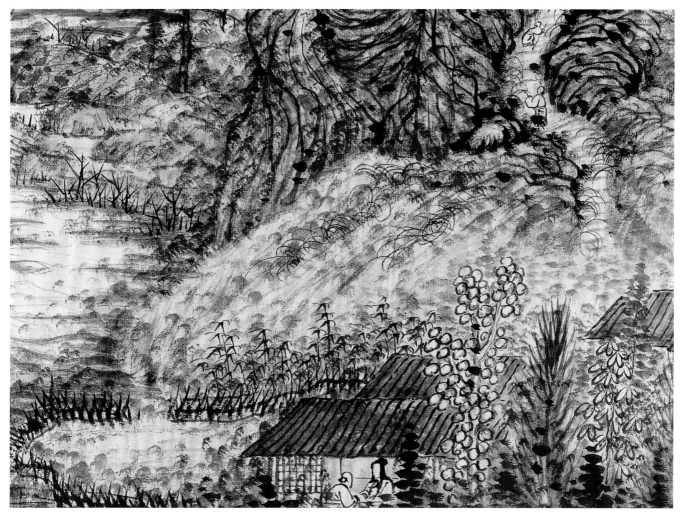

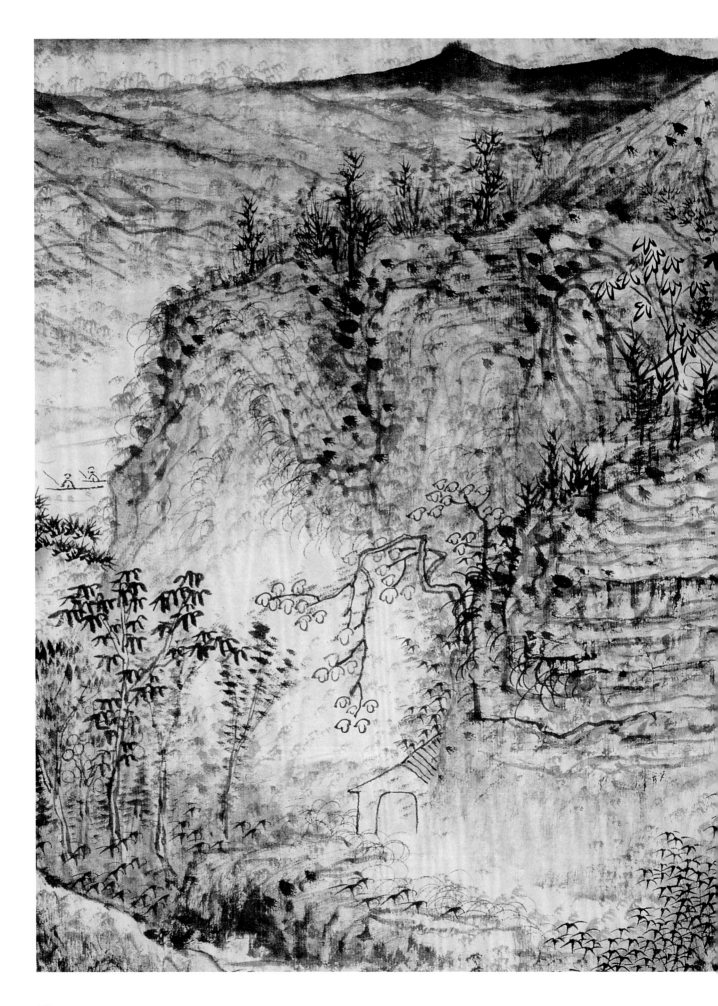

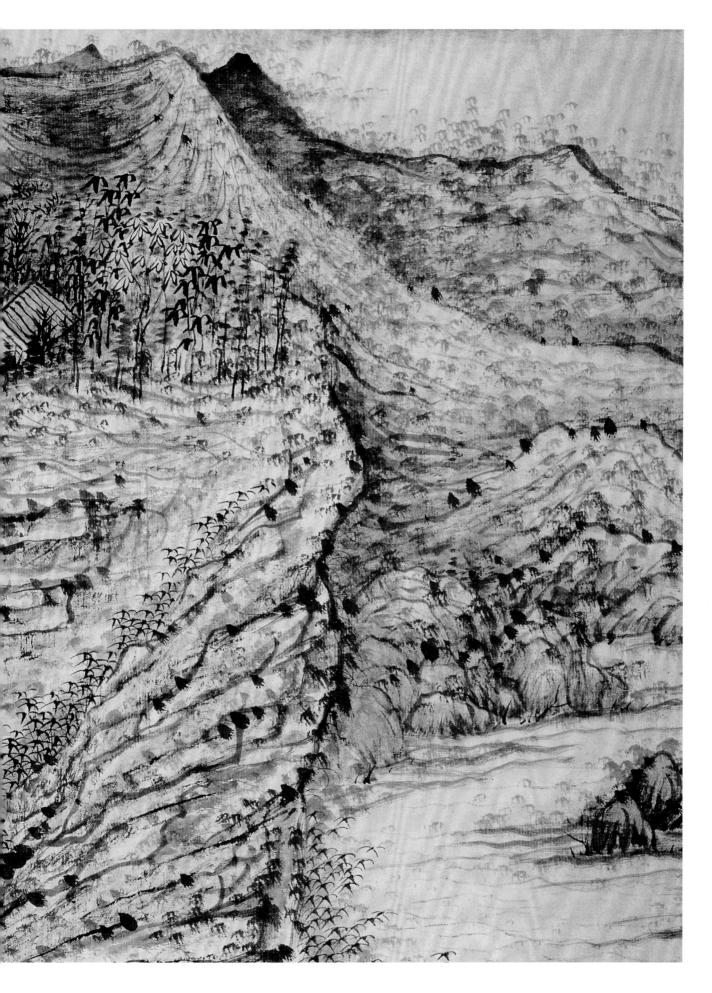

76

石濤　詩畫稿圖卷

紙本　設色　縱25.5厘米　橫422.3厘米

Landscapes and Flowers with Annotations
By Shi Tao
Handscroll, colour on paper
25.5 × 422.3cm

此卷為書畫長幀,畫六段,每段間均有題記(見附錄),分別畫岸柳行舟、秋菊、故城河景、墨竹墨蘭、天都風光、老樹空山。卷末自題:"老樹空山,一坐四十小劫。時丙子長夏六月客松風堂,主人屬予弄墨為快,圖中之人可呼之為瞎尊者後身否也,呵呵。"卷中鈐"眼中之人吾老矣"(白文)、"小乘客"(朱文)、"瞎尊者"(朱文)、"清湘石濤"(白文)、"苦瓜和尚極畫法"(白文)、"前有龍眠濟"(白文)、"頭白依然不識字"(白文)、"釋元濟印"(白文)、"藏之名山"(白文)。鑑藏印"虛齋鑑藏"(朱文)、"新安項源漢泉氏一字曰芝昉印記"(朱文)等。

此卷是石濤由北京南歸之作,紀年起於"辛未"(1691年),終於"丙子"(1696年)。以詩、畫相結合的方式記事、抒懷、憶友。可能是他自己留用的,故云"詩畫稿"。共計有長短詩十三首,蘊含着石濤思想傳記豐富的資料。畫有六段:第一段畫"舟泊泊頭,丁允元、鄭延庵諸子清言雅論,復索予書畫,作書以贈,訂方外交"的情景。第三段畫"故城河",為眼前所見漕

運情景,均為紀事寫實之作。第五段是回憶黃山風景。第六段是自畫像。其間二、四兩段畫菊、竹、蘭,是穿插,因詩多畫少,如以風景相聯貫,必空白紙少而迫塞。所以這種穿插的作用,除了在山水與山水之間起分隔的作用外,也可留出空白紙以書寫其詩。因此整卷安排疏密、鬆緊、錯落有致。結尾處畫一頭陀坐於樹洞之中,蒼顏白髮,閉目斂容,將自己打扮成一個得道高僧的模樣。這一構思可能是受鳥窠道林禪師故事的啟發。所以這幅自畫像不是自我形體的寫實,而是精神的寫實,表現石濤自北京南歸後,已熄滅了與世爭榮爭譽的一切雜念。

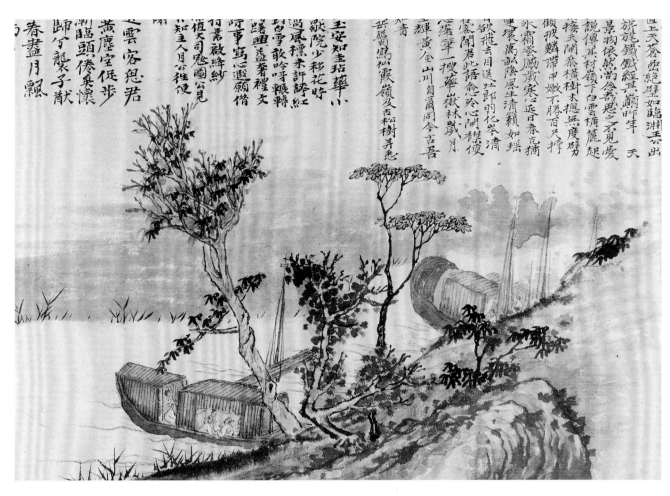

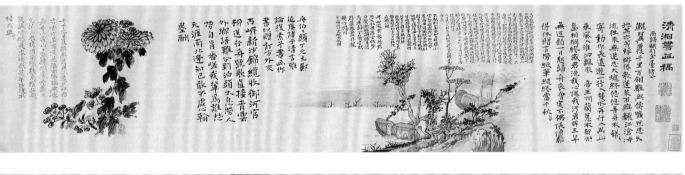

清湘書畫稿

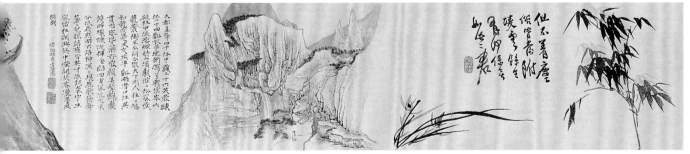

77

石濤　山水圖扇

紙本　墨筆　縱17.9厘米　橫55.8厘米

Landscape
By Shi Tao
Fan leaf, ink on paper
17.9 × 55.8cm

本幅自題："客廣陵。十月無山水可尋,出入無路,如墮井底,
向次翁 束老二二知己求救。公以扇出示之曰·和尚須自救。雨
中放筆,遊不盡的三十年前草鞋根子,亦有放光動地處,有則
畫與次翁藏之,使他日見之者云,當時苦瓜和尚是這等習氣。
丁卯十月清湘石濤濟山僧。"鈐"老濤"(白文)。

丁卯為康熙二十六年(1687),石濤時年四十六歲。

作者以小寫意法畫峻嶺叢林,溪舟樓閣。用筆靈活恣肆。山石
勾皴兼用,畫樹隨意點染,簡率之中又見秀逸之致。構圖小中
見大,氣勢雄壯,為石濤小幅畫精品。

石濤　墨醉圖冊

紙本　共十二開　設色　每開縱 32.2 厘米　橫 21 厘米

Miscellaneous Subjects
By Shi Tao
Album of 12 leaves, colour on paper
Each leaf: 32.2 × 21cm

第一開　畫柳岸沉思。自題："稜稜石意濺縈迴，溪上行行去復來。暫借垂楊領春色，沿堤猶見送春歸。"鈐"原濟"（白文）、"石濤"（朱文）。

第二開　畫山林房舍，一人策杖過橋。自題："一杖蕭蕭對落暉，殘山秋染亂紅肥。夢中常憶金陵勝，寫出依然筆盡非。石濤。"鈐"釋元濟印"（白文）。

第三開　畫芙蓉。自題："芙蓉偏愛秋水，高高下下雲生。日日小舟來去，與他越鳥頻爭。石濤。"鈐"原濟"（白文）、"石濤"（朱文）。

第四開　畫茄子。自題："紫茄好作家常飯，還有王瓜佐席珍。早韭脫（疑為"晚"字之誤）菘成四美，蠨蛸議已謝門人。"鈐"清湘石濤"（白文）。

第五開　畫水仙墨竹。自題："畹翁老先生風雅之宗，久收法書名畫，濟丙子再過廣陵奉訪，公出宋紙十二，命作花果、水山、屋木。余嘗見飲酒者，初聞我使酒，既且我轉為酒使，予每每不解其故。今日筆酣墨飽，拉杳模糊，一徑為他拽去，而予渺不自知，遂自名之曰'墨醉'。清湘石濤濟道人。"鈐"原濟"（白文）、"半個漢"（朱文）。

第六開　畫杏果。自題："花開盛似梅，只遜梅開早。今日未梅黃，此子知先好。"鈐"小乘客"（朱文）、"清湘石濤"（白文）。

第七開　畫蘭石。自題："畫蘭不見香，悟書還寫竹。書畫杳難追，縱橫求整肅。"鈐"釋元濟印"（白文）。

第八開　畫芙蓉豆莢。自題："紫花白花狼藉盡，眉毛碧翠眼中青。炎炎日曬草先腐，遮過流螢幾點星。"鈐"頭白依然不識字"（白文）、"瞎尊者"（朱文）。

第九開　畫蓮藕。自題："此根未露誰先栽，此子已成花未開。根老子香兩奇絕，世人豈復知從來。水不清，泥不濁，獻花何必求盈掬，為君長夏論心腹。清湘半個漢濟。"鈐"瞎尊者"（朱文）。

第十開　畫秋菊蜻蜓。自題："蜻蜓猶飛蟋蟀鳴，豆苗叢長荎還成。晨興采采東籬下，笑看黃花照眼明。瞎尊者原濟。"鈐"老濤"（朱文）。

第十一開　畫柿子。自題："聞道華陽小有天，交梨火棗會羣仙。莫言結實三千歲，推讓真如龍漢年。"鈐"瞎尊者"（朱文）、"苦瓜和尚"（白文）。

第十二開　畫茶壺梅花。自題："廟後秋茶發細香，窗前枝影鬥明粧。未妨水厄傳新語，好與梅精作醉鄉。石濤。"鈐"瞎尊者"（朱文）。

丙子為康熙三十五年 (1696)，石濤時年五十五歲。

此冊原名《雜畫冊》，現據第五開自識命名。石濤以嗜酒者飲酒為喻，說明他創作此冊時的精神狀態。從兩幅設色的畫來看，墨色相混，不拘成法，自由馳騁，確是神來之筆。墨筆所作的蔬果花卉，概括洗煉，筆酣墨暢，亦達得心應手、物我兩忘之境。此類剪裁與畫法對揚州畫派產生了深遠影響。

78.1

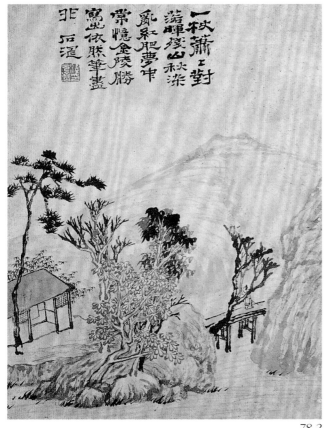

一秋蕭上對
蕭峰壑山秋淡
嵐氣肥夢中
常憶金陵勝
寫依膝筆盡
非　石濤

78.2

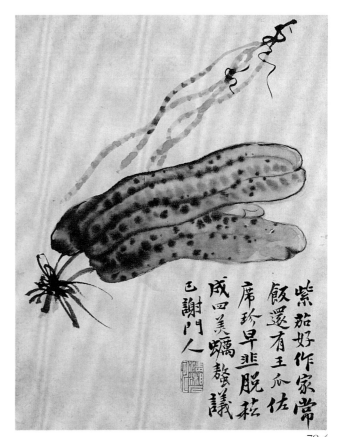

紫茄好作家常
飯還有王瓜佐
席珍早韭脫菘
成四美虀翻敖議
己　謝門人

78.4

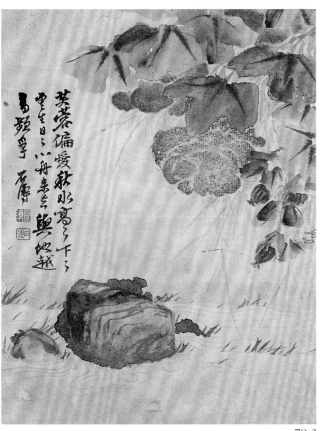

芙蓉偏愛秋水寬了下了
甲午日下八舟來之　與蜨越
昌顥孚
厲歷

78.3

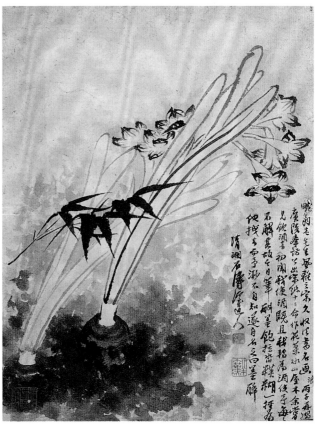

戲豹老先生�
廣陵奉話公出
見飲酒客初開我
石解甚故乞月筆
把撩方寫
清湘石濤原濟

78.5

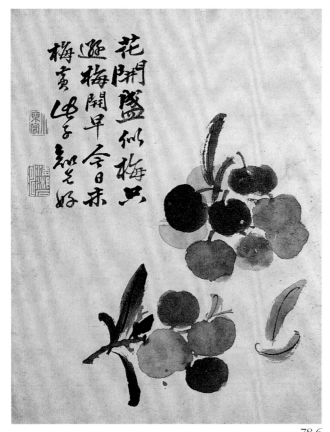

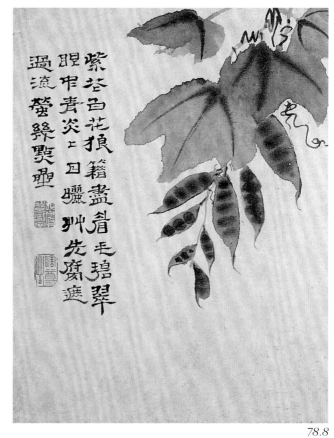

78.6

78.8

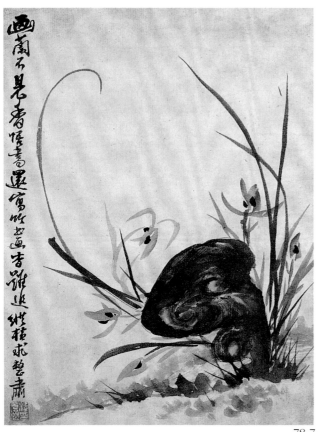

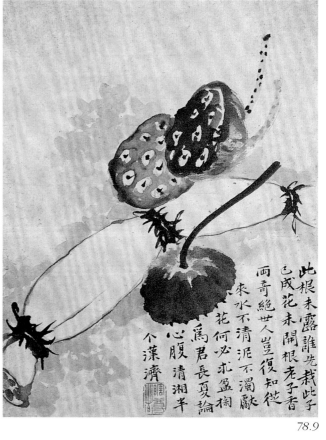

78.7

78.9

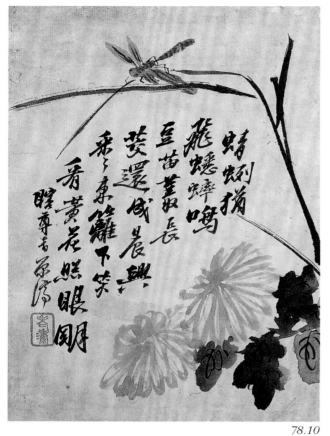

78.10

78.12

78.11

石濤　太白詩意山水圖軸

紙本　設色　縱203.8厘米　橫63厘米

**Landscape Illustrating to Li Bai's Poem
By Shi Tao**

Hanging scroll, colour of paper
203.8 × 63cm

此幅上方作者錄唐李白詩《將進酒》，後自識云："李白將進酒，此詩何可畫，雖似任達放浪，然太白素抱用世之才而不遇合，亦自慰解之詞耳。吾亦借此詩寫此畫消吾之歲月云。用范寬學荊浩筆意。荊云：吳道子有筆無墨，項容有墨而無筆，今大滌子作畫，聚諸公一堂，觀者自是鼓掌。己卯秋日青蓮閣下。"鈐"於今為庶為清門"（朱文）、"鄉年苦瓜"（朱文）。

此軸作於1699年，畫峻嶺叢林間，房屋數間，三人於樓中對坐狂飲，童子捧壺侍候。藉此表達李白詩意。石濤認為李白懷才不遇而寫此詩以自慰，而他則借詩作畫以消磨歲月，其意相同。李白此詩，用詞遣意，疏狂奔放，一瀉千里；石濤此畫，用筆潑墨，橫塗豎抹，酣暢淋漓。亦有相通之處。

石濤　山水花卉圖冊

紙本　共十二開　設色　每開縱 19 厘米　橫 27 厘米

Landscapes and Flowers
By Shi Tao
Album of 12 leaves, colour on paper
Each leaf: 19 × 27cm

第一開　畫羣峯叢林。自題："兩行秦樹直，萬點蜀山尖。大滌子濟以荊關法寫之。"鈐"原濟"（白文）、"苦瓜"（朱文）。鑑藏印"萊臣心賞"（朱文）、"䍌襖室主人"（白文）。

第二開　畫山水房舍。自題："好詩隨鳥到窗前。大滌子湖上觀梅寫此。"鈐"阿長"（白文）。鑑藏印"龐萊臣珍賞印"（朱文）、"吳平齋秘笈印"（朱文）。

第三開　畫層巒橋亭，山泉叢竹。自題："此中何能下一點，以書代之或可。"鈐"清湘石濤"（白文）、"原濟書畫"（白文）。又鈐收藏印"吳平齋"（白文）。

第四開　畫山水村落。自題："清湘老人春日以沒骨雜飛白法。"鈐"清湘老人"（朱文）。收藏印"萊臣"（朱文）、"平齋"（朱文）。

第五開　畫平坡疏樹，遠岫平湖，一人坐舟中。自題："棹歌江上不揚波，雲裏翩翩一雁過。客況難禁思故舊，如何煙樹漲村多。落落江湖一散臣，蕭然放艇學漁人。隨波欲覓桃花瓣，不信塵埃亦有春。清湘大滌子江上放舟寫快極。"鈐"老濤"（白文）。鑑藏印"虛齋鑑定"（朱文）、"平齋審定"（白文）。

第六開　畫懸崖下竹林書屋。自題"此如魯公書"。鈐"清湘石濤"（白文）。鑑藏印"虛齋鑑藏"（朱文）、"平齋清玩"（白文）。

第七開　畫風雨歸舟。自題"過關者自知之"。鈐"前有龍眠齋"（白文）。鑑藏印"吳載審定"（白文）、"虛齋鑑藏"（朱文）、"吳雲私印"（白文）。

第八開　畫松竹山莊，一人拽杖臨流。自題"開水開山必自有意"。鈐"原濟"（朱文）。鑑藏印"二百蘭亭齋鑑藏"（朱文）、"虛齋鑑定"（朱文），另一印不辨。

第九開　畫近坡雜樹書屋，隔岸山腳，一人蕩槳而來。自題："圖中此老似我，應號隨庵。大滌子戲為之也。"鈐"苦瓜和尚濟畫法"（白文）、"原濟"（白文）。鑑藏印"萊臣"（朱文）、"吳雲平齋"（白文）。

第十開　畫山崖上，梧桐房舍，一人岸邊垂釣。題款"清湘老人濟"。鈐"原濟"（白文）、"苦瓜"（朱文）。鑑藏印"熙載審定"（白文）、"萊臣心賞"（朱文）、"味陶"（白文）。

第十一開　畫墨竹水仙。自題"大滌子"。鈐"老濤"（白文）。鑑藏印"虛齋審定"（朱文），另一印不識。

第十二開　畫梅花兩枝。自題："老夫舊有寒香癖，坐雪枯吟耐歲終。白到銷魂疑是夢，月來敲枕靜如空。揮毫落紙縱天下，把酒狂歌出世中。老夫精神非不惜，眼前作達意無窮。清湘大滌子濟庚辰上元後二日。窗前梅花未開，燈下寫此遣興。"鈐"老濤"（白文）、"前有龍眠濟"（白文）。鑑藏印"龐萊臣珍賞印"、"平齋鑑賞"（白文）。附頁有黃虞老望、蝯叟（子貞）、吳雲等題記多則。

此冊作於 1700 年，山水十幅，花卉二幅。與他冊他幅不同，此冊整體用筆比較輕，似乎是筆尖着紙；用墨比較淡，少量濃墨提神，因此意境空靈明澈。如第五幅，淡墨淡色中，描繪出江天空闊，意遠思悠。第三幅所云："此中何能下一點，以書代之或可"，即是在此幅淡墨中，不宜用濃墨點苔，否則會破壞其意境，用題字以補，或者還可以。第七幅完全用淡墨，也同此用意，而題書"過關者自知之"。所謂"過關者"即石濤常說的"斬關手"，或古人所說的"透網鱗"。古人是講技法上獲得自由，而石濤則更進一步，包括創造某種意境的一切手段。故何子貞題跋云："本色不出不高，本色不脫不超。"可謂知言。

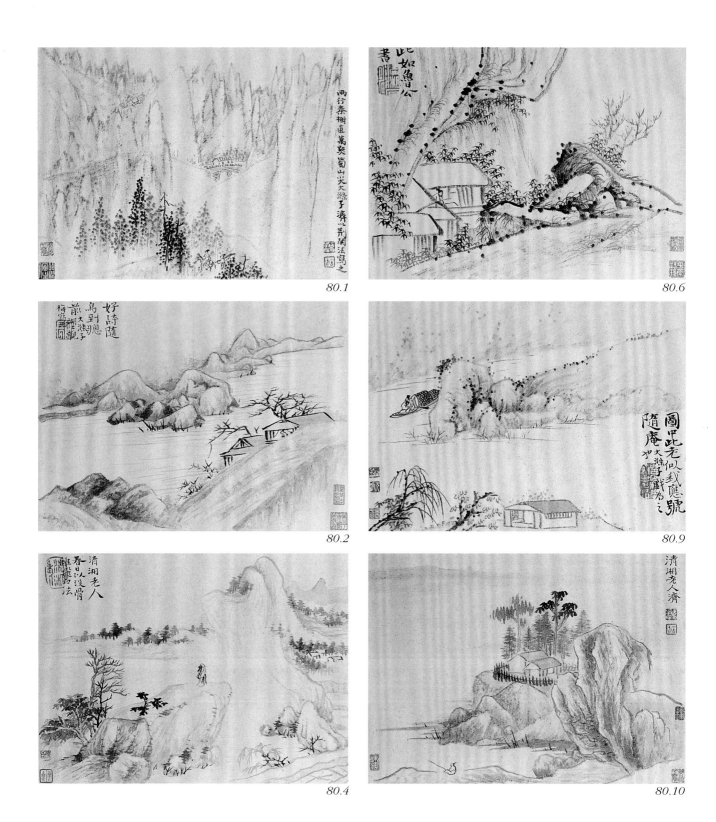

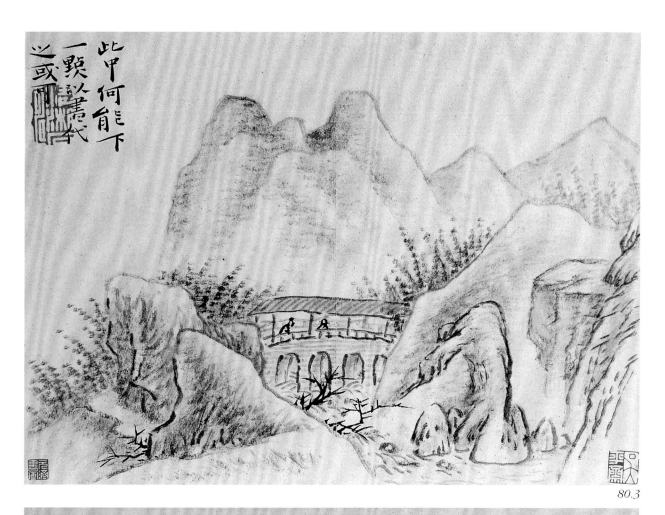

此中何能下一顆以書代之或可

80.3

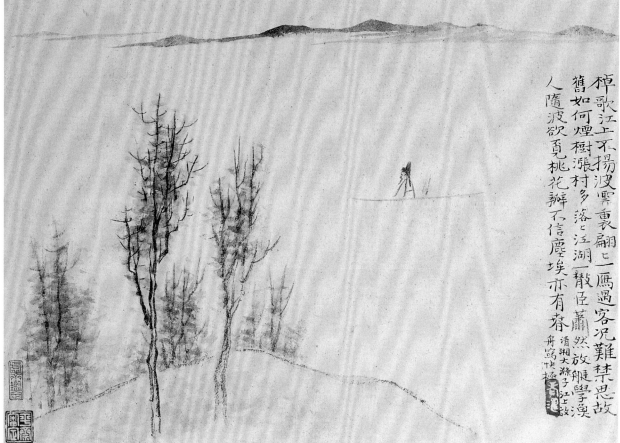

棹歌江上不揚波雪裏扁舟一馬過客況難禁思故舊如何煙樹漲村多落它江湖一散臣蕭然放艇學漁人隨波欲覓桃花瓣不信塵埃亦有春

清湘大滌子江上故
舟寫快極

80.5

過關者自知之

80.7

閑水閣
山必自
有意

80.8

本色不出不寫本
色不脫不超搜遍
奇山打稿查知
別有石濤
乙丑花朝題於抱
甖堂 蠍叟

80.11

蠍叟法派岸高詩畫見
餡然惹季之三 國朝名家
左推青主不傳
戲用媛艾元禎筆二十奇字成
此 冊因屬楨孫榕菴睨
蹟筆傳奇雜熊乃速睨
穎大似柳子之妙美學乃
餡兒所死二十四字賦自語之
張參郎無昔久矣

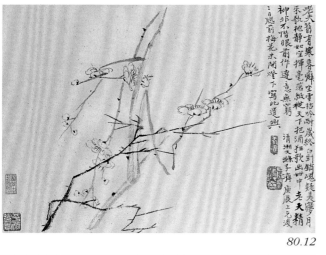

80.12

灝翁云五幀胸次有之筆墨邪能
得也睽尊者神會此旨机能縱橫
山彦叫冊為文�作昔雲林子每
把筆作畫必稱大癡老師文堑肯
自傾心睽尊者能不小一峰老人
全身付託耶
黃虞老坐

石濤　詩畫合璧圖冊

紙本　設色五開　書五開　每開縱24.2厘米　橫31.2厘米

The Combination of Poetry and Painting
By Shi Tao
Album of 10 leaves, colour on paper
Each leaf: 24.2 × 31.2cm

第一開　畫煙樹雲山樓閣。鈐"原濟"（白文）、"石濤"（朱文）。鑑藏印"吳湖帆珍藏印"（朱文）、"某景書屋"（朱文）。裱邊有吳湖帆題記一則。

第二開　畫近崖叢樹飛泉，一人於舟中觀瀑，遠見城堞。鈐"清湘老人"（朱文）。鑑藏印"吳湖帆珍藏印"（朱文）、"某景書屋"（朱文）。裱邊吳湖帆題記。

第三開　畫奇峯高聳，石澗水急流，行旅匆匆。鈐"原濟"（白文）。鑑藏印"梅景書屋秘笈"（朱文）、"吳湖帆潘靜淑珍藏印"（朱文）。裱邊吳湖帆題記。

第四開　畫峻嶺疏林房舍，一人柱杖遠眺。鈐"原濟"（白文）、"石濤"（朱文）。"吳湖帆珍藏印"（朱文）、"某景書屋"（朱文）。裱邊吳湖帆題記。

第五開　畫隔水遠山，懸岩飛瀑，近處遊艇二艘，遊人賞景。鈐"原濟"（白文）、"苦瓜"（朱文）。鑑藏印"吳湖帆珍藏印"（朱文）、"某景書屋"（朱文）。裱邊吳湖帆題記。

第六、七、八、九、十開為詩文（見附錄）。

此冊作於1701年，畫五開，詩五開。其詩為抄寫往昔所作，如九、十兩開之詩，均見前《詩畫稿圖》卷中。第七開之詩，見於上海博物館藏《書畫卷》中。五幅畫為淡設色山水，每幅裱邊均有吳湖帆評語，指出其似某家某法。蓋湖帆先生承襲董其昌以來餘緒，以追蹤古人最高境界之故，其實與石濤本意大相徑庭。石濤學習前人是"借古開今"，意在"脫出前人窠臼"。此五幅山水，除了章法上的新穎奇特之外，在筆法上亦有創新，特別是以色代墨的皴法，加強了畫面色彩效果，為前人成法中所未有。前人設色，或金碧，或淺降，均是先墨後色，石濤則一次完成。但又不同於沒骨山水，他的以色代皴，是有骨有色的。

81.1

用半章法候有劉松年李希古神韻

81.2

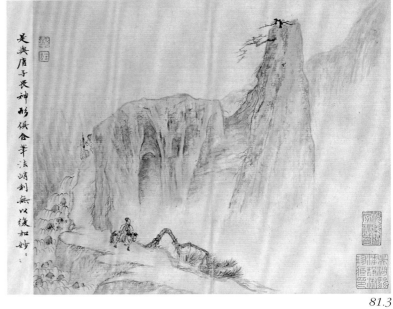

是與唐子畏神形俱合半法峭刻無以復加妙之

81.3

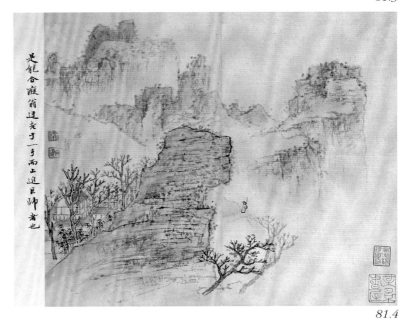

是倪谷癡翁迂老于一手而上追巨師者也

81.4

81.5

82

石濤　雲山圖軸

紙本　設色　縱45厘米　橫30.6厘米

Cloudy Mountains
By Shi Tao
Hanging scroll, colour on paper
45 × 30.6cm

畫幅上方有石濤長題（見附錄），左下角
款"清湘大滌子極，壬午三月烏龍潭上
觀桃花寫此。"鈐"前有龍眠濟"（白
文）、"粵山"（白文）、"法門"（白文）、
"苦瓜"（白文）。鑑藏印"虛齋審定"（朱
文）。

壬午為康熙四十一年（1702），石濤時年
六十一歲。

《虛齋名畫錄》卷十、十六著錄。

此幅畫雲山圖，沒有採用常人的米芾、
米友仁畫雲山落茄點的畫法，而是先用
乾筆皴擦勾勒，然後用墨色濃重暈染，
特別是天空的着色，除雪景之外，很少
畫家這樣作。可見石濤是不肯隨人俯仰
的，此幅作於"壬午"（1702年），其上長
題畫語為他處所不見，是極其珍貴的資
料。

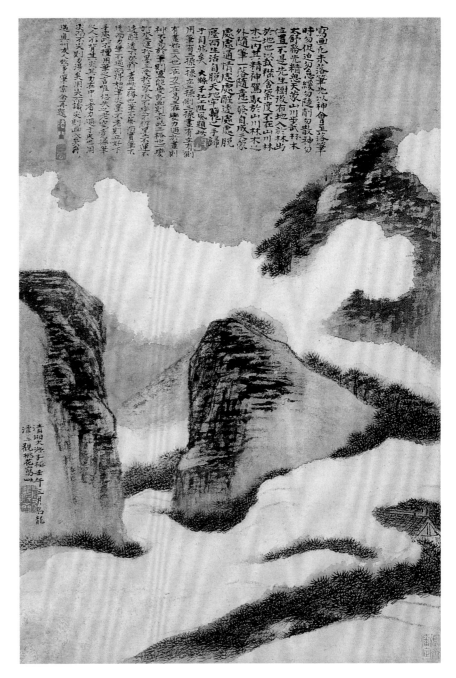

石濤　墨梅圖卷

紙本　墨筆　縱 34.2 厘米　橫 194.4 厘米

Plum Blossoms and Bamboos
By Shi Tao
Handscroll, ink on paper
34.2 × 194.4cm

本幅自題五言律詩云：

"不必埋丘壑，還勞近水陂。既能安老日，猶剩少年時。月是君家夢，雲非世外奇。柴門呼鶴子，切莫叫燃黎。

一日如千載，丰神那得催。甘從清處絕，香豈待風來。說艷非為艷，懷才不見才。就中堪寂寞，可惜渡江回。

真有揚州鶴，羈棲一障驚。塵埋搖落面，官閣古今程。懸榻思豪舉，飛觴歡畢情。幾年相聚首，無所不宜行。

春氣自騰騰，花飛咫尺深。無人通鐵石，有日解冰心。極道天涯去，常摹畫譜臨。眼前名太厭，癡重一番尋。

昨夜星辰去，何妨冷故宮。幾忘形迹外，又立白雲中。人老難藏潔，梅衰卻是翁。看他漁獵後，猶問過來空。

不會真忘俗，纔逢笑鬊華。何嘗栽大地，空被列仙家。惆悵莊周夢，參橫漢使槎。可嫌無妙理，對此未為賒。

自古如私好，從今不及新。斂神風自沁，焚筆醉何茵。草木難為匹，疏狂忽的親。一生無款假，何以達花津。

欲辨生涯態，其如宇宙寬。準擬今歲好，不賴去年安。可託成知己，無因絕俗干。重嗟筋力老，猶似故山看。

收拾太平業，何當此境通。枯根隨意活，墮水照人空。只許吟間見，難憑紙上工。遠看與近想，不是六朝風。

倚杖清成癖，休全石硯荒。看深無所說，就淺有餘狂。夕照纔烘色，香疏已覺忙。莫隨前輩老，且抱一春王。

丙戌春得宋羅文紙一卷，閒書梅花吟六首，復寫梅於後。又得五言寫梅十首。清湘遺人若極大滌子。"鈐"痴絕"（朱文）、"若極"（白文）、"零丁老人"（朱文）。

美國普林斯頓大學博物館藏有石濤《梅花圖卷》兩軸，評者謂其一真一偽，作於"乙丑"（1685年），在佈局結構上略似此卷之左半部，而題詩則異，前者為七言律詩九首，此則五言律詩十首。如果將兩畫相比較，前者（無論真本偽本）用墨乾枯，枝幹如蚯蚓，花蕊稀疏，類同死物；此則筆酣墨潤，枝繁花盛，勃勃生機。此卷作於"丙戌"（1706年）。兩者相距十餘載，蓋石濤畫法之進步歟，亦或前者從後者仿摹歟？識者當自知之。

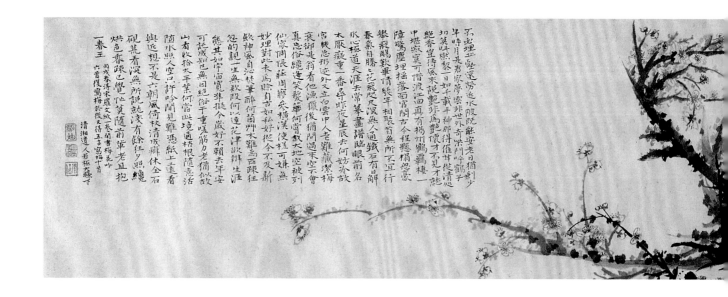

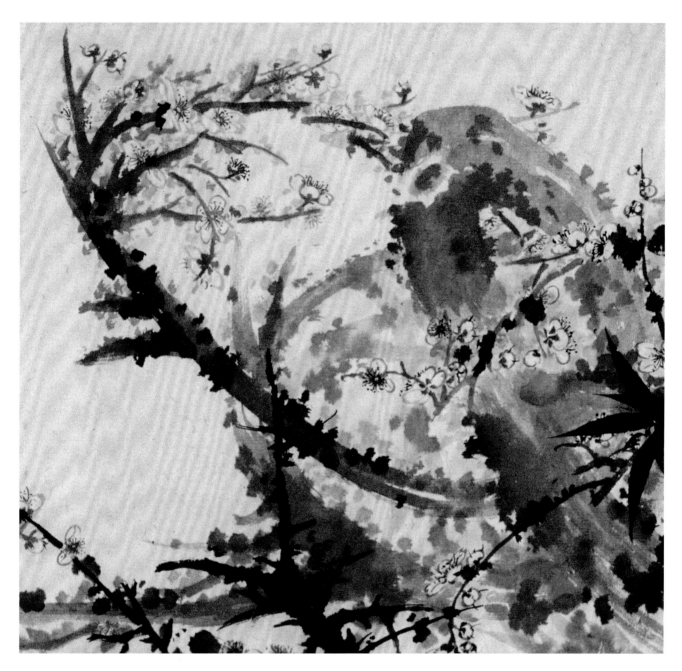

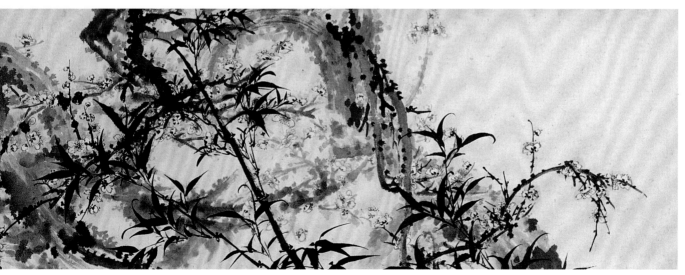

84

石濤　對牛彈琴圖軸

紙本　墨筆　縱114.3厘米
橫50.3厘米

Playing the Lute to a Cow
By Shi Tao
Hanging scroll, ink on paper
114.3 × 50.3cm

本幅自題"對牛彈琴圖"。下接長題（見
附錄）。末署款"清湘大滌子若極戲為
之"。鈐"若極"（白文）、"清湘老人"
（朱文）、"贊之十世孫阿長"（朱文）。

此圖以《弘明集》卷一漢牟融《理惑論》
中的"對牛彈琴"為題，實際是作者藉以
抒寫自己孤寂傲世的心境。畫面構圖簡
潔，人與牛的形象刻畫入微。牛的體膚
用乾筆皴擦，筆法率意。人物衣紋以濕
筆勾綫，粗重簡潔，面目以細筆勾勒，細
膩傳神。此應為作者之自畫像。

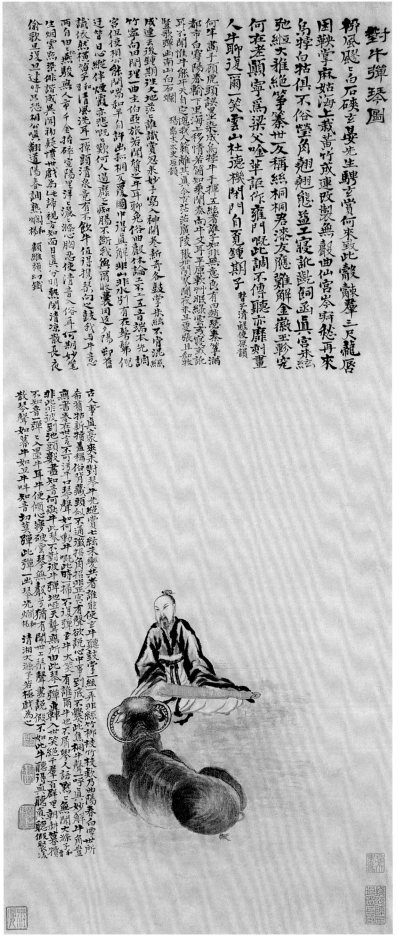

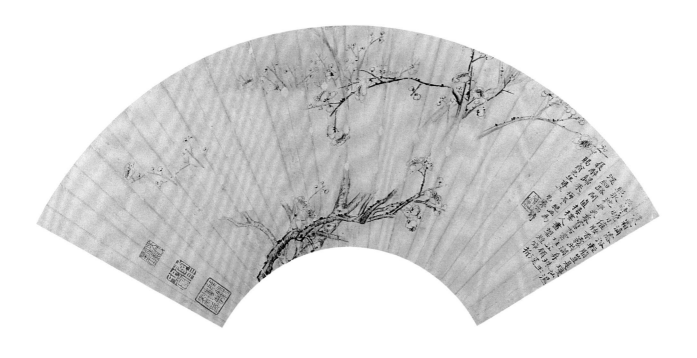

85

石濤　梅花圖扇

紙本　墨筆　縱18.3厘米　橫53.8厘米

Plum Blossoms
By Shi Tao
Fan leaf, ink on paper
18.3 × 53.8cm

自題："濃霜滴露浴輕脂,豈是瓊仙濕粉時。曉日催妝香露出,滿身珠玉照冰池。半天香雪古雲堆,五嶺深深細路開。直揆(疑原文缺"玉"字)樓人盡望,短筇折屐醉歸來。梅花二絕畫為賜翁先生博正。元濟石濤。"鈐"濟山僧"(朱文)。左下鈐鑑藏印"吳氏姓溪鑑古"(朱文)、"季肜心賞"(白文)、"聽帆樓書畫印"(朱文)。

作者用細筆雙勾畫老梅數枝,筆法工細,意境清幽,在石濤墨梅作品中,是少有的精細工整之作。

石濤　詩畫合璧卷

紙本　兩幅　墨筆　縱18.5厘米　橫277厘米

The Combination of Poetry and Painting
By Shi Tao
Handscroll, ink on paper
18.5 × 277cm

第一幅　畫梅花數枝。自題："春光入夢一千丈，獨向孤峯折
冷枝。午後書來都不用，只將澹墨發清奇。清湘石道人濟。"
鈐"臣僧元濟"（白文）。又鈐"唐雲"（白文）等二印。

第二幅　畫墨竹新篁。自題："湖州太守饞甚，至欲以渭濱千
畝納之胸中，貧道人不然，才帶露挹煙，將兩三竿用齏鹽清
供，你道是知味不知味。清湘苦瓜和尚濟。"鈐"石濤"（白
文）。卷末有數題（見附錄）。

此卷畫兩段，用紙長短不一。後書長詩三首，亦分兩截，末首
並用引首印，蓋後人分別收集裝裱成一卷。梅花一幅可能為

冊頁中一開，老梅兩株。枝枒縱橫交錯，用筆凝重，與前《山水
花卉圖冊》中所畫梅花淡墨疏枝，各異其趣，可知石濤畫法的
變化多樣。畫竹筍、竹枝，聊聊數筆，墨色飽滿，生意盎然。題
跋中用蘇軾、文同故事（見於蘇軾《文與可畫篔簹谷偃竹
記》）。石濤所謂"知味不知味"，是以竹筍之味喻意畫竹之
味。末首自書詩，逢先父故舊，回憶起早年及家庭身世，為石
濤傳記重要史料。

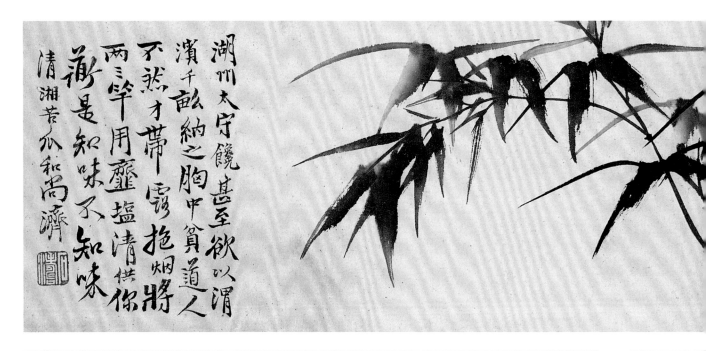

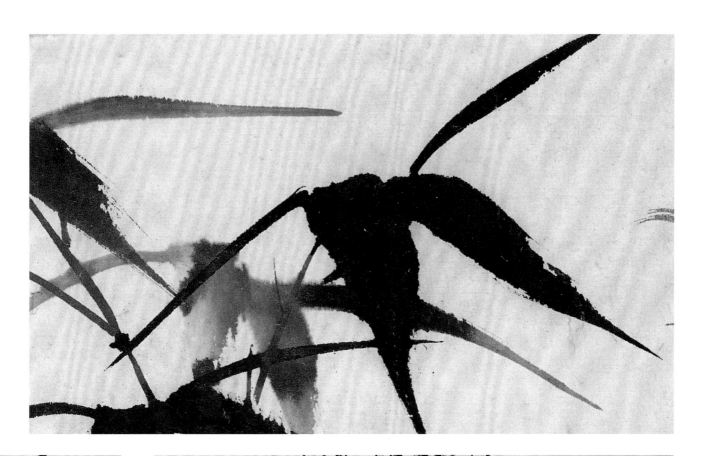

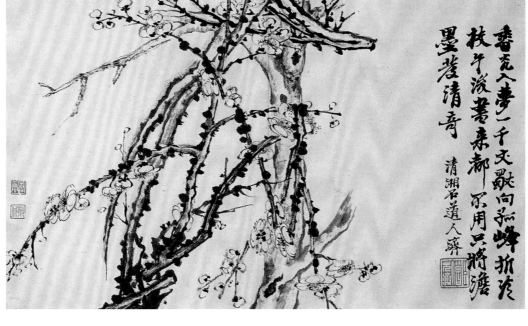

番克入夢一千文獻向孤峰折虎
枝牛潑書來都一家用只將潑
墨譽清奇
　　清湘老道人濟

幾季飄季笠掛金堂笑傲
春風志未隋且愧身游
紅日下何緣俊自紫宸
來清苓未觀知龍骨令
簡初承識鳳材庸驪不
堪邀伯樂卻因連顧重
崔嵬吳吟已八歸此夢
此日開心夏箕筍多事
形庭愛瀟灑郡筵筆累
甌雍容青藜未敢星軒
晃白雲先擬獻大宗杯
水豈能燦海眼文章自
古讓夔龍
　謝輔國將軍傳蘭郡周亮工

鯤翼覆千里百翻難與傳曠
然恩天地其亦等浮蟬鱗僚歌遊
葉石與龍滄海流往來
志大塊終悠己吾身本蝶審
勤作長遠遊一行入樊水再行
入吳正秉風泛淮泗飄未
帝玉洲蘭蕙多契合合
稠緣感君洗栽我情汙君眸
三季無返顧一日起歸舟良會

87

石濤　梅竹雙清圖扇

紙本　墨筆　縱17.5厘米　橫49厘米

Plum and Bamboo
By Shi Tao
Fan leaf, ink on paper
17.5 × 49cm

本幅自題："昨年作別鑒江城，□來相向邗江明。邗江之水何其清，朝朝暮暮寒潮生。作書作畫乘潮起，芒鞋竹杖圖身輕。與君父子交三代，骨肉同盟樸素情。欲去不去五湖客，欲眠不眠老大行。放眼高歌一曲短，情真那不説生平。廣陵簡禹聲年世翁博教。石濤濟山僧稿又畫。"鈐朱文一印不辨。

扇左側隨意勾點梅花墨竹，清新幽雅，構圖簡潔。應為戲筆扇上有題畫詩，詩情畫意，相得益彰。

88

石濤　梅竹圖軸

紙本　墨筆　縱115厘米　橫33厘米

Plum Blossoms and Bamboo
By Shi Tao
Hanging scroll, ink on paper
115 × 33cm

本幅自識"清湘大滌子"。鈐"四百峯中
箬笠翁圖書"（白文）。又鑑藏印"丹徒
陳長吉字石逸印"（白文）"逸盧"（朱
文）。

此軸純用水墨，畫梅兩枝，盤曲向上，繁
花正盛；畫竹數竿，密葉紛披，層層覆
蓋。梅與竹，一低一昂，枝葉交錯，而乾
濕濃淡，層次分明，飽滿充實，表現出春
日放晴，一派生意。

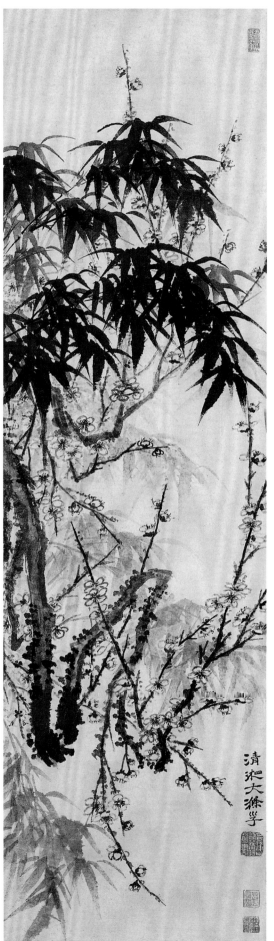

石濤　山水圖冊

紙本　共八開　設色　每開縱23.7厘米　橫17厘米

Landscapes
By Shi Tao
Album of 8 leaves, colour on paper
Each leaf: 23.7 × 17cm

第一開　畫高樹平溪，遠山雲霧，一人臨溪眺望。自題："荒村建子月，獨樹老夫家。瞎尊者濟。"鈐"原濟"（白文）。

第二開　畫巢湖風光。自題："無邊山色界清波，插入湖中點點塵。最是遠帆明滅處，令人入悟十分多。過巢湖。"鈐"瞎尊者"（朱文）。

第三開　畫奇峯林立，山澗小河奔流。自題："入天猶石色，穿水忽雲根。清湘老人濟。"鈐"贊之十世孫阿長"（朱文）。

第四開　畫坡陀枯樹，平湖遠岫。款"石濤"。鈐"前有龍眠濟"（白文）。

第五開　畫湖山飛雁。自題："一望湖平水遠，峯危秋路無人。書聲與雁齊起，黃葉飄搖樹身。向之阿長。"鈐"清湘老人"（朱文）。

第六開　畫危石奇松倒垂，小草淺灘。款"石濤濟"。鈐"前有龍眠濟"（白文）。

第七開　畫羣山叢林，平湖房舍。鈐"贊之十世孫阿長"（朱文）。

第八開　畫湖柳行舟，平溪遠岫。自題："秋水湖天一色，釣船點波滄浪。落日鈎在漁手，至今冷笑聲長。"鈐"苦瓜"（白文）。

附頁有袁松、翁方綱、鄧實題記三則。

此冊各開構圖用筆，各具特色。如第七開，畫湖邊一角，平淡中意遠。第三開，用荷葉皴畫山峯，恣肆縱橫。第四開，枯樹平齊，奇險中見平易。第六開，筆墨奔放，景簡意賅，是石濤晚年得心應手之作。

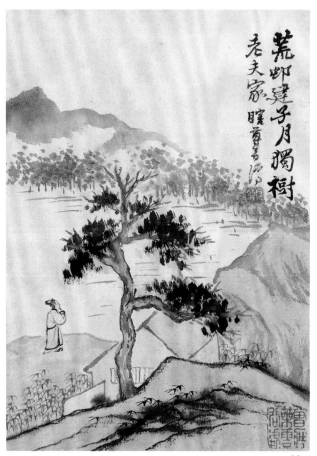

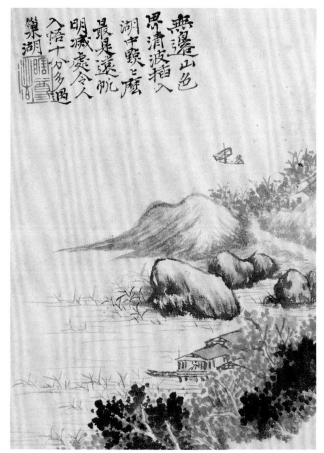

89.1　　　　　　　　　　　　　　　　　*89.2*

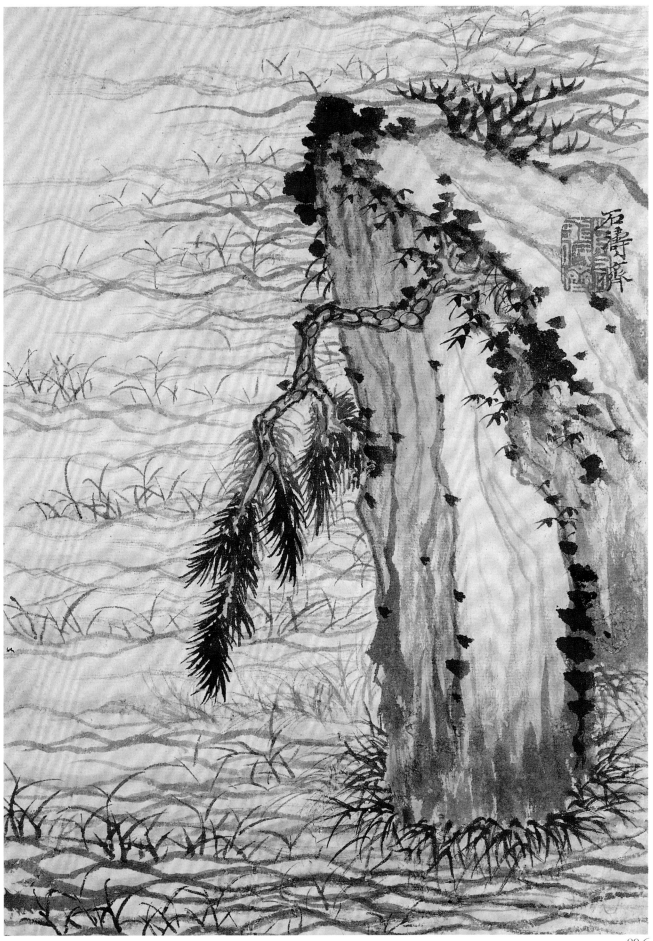

89.6

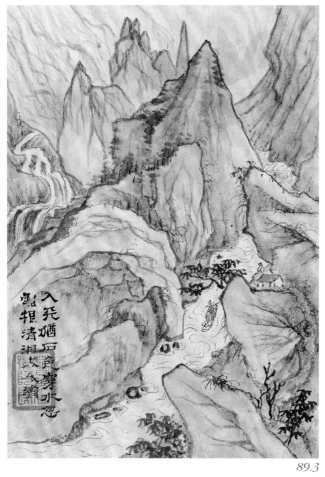

89.3

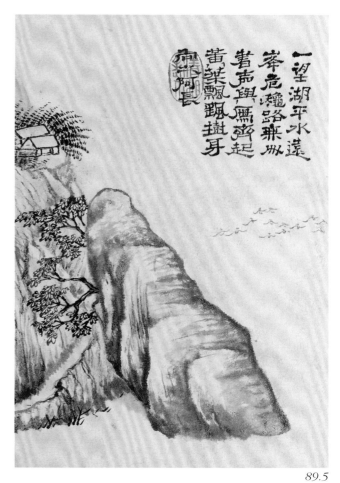

89.5

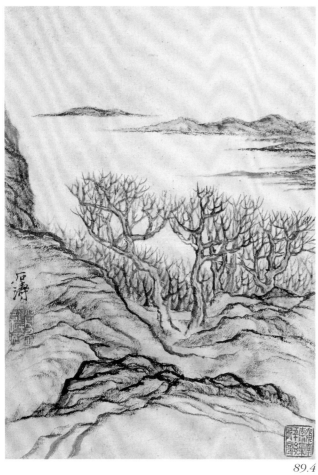

89.4

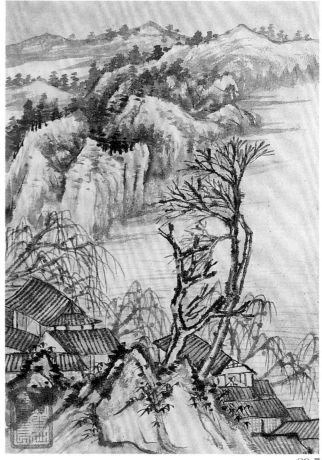

89.7

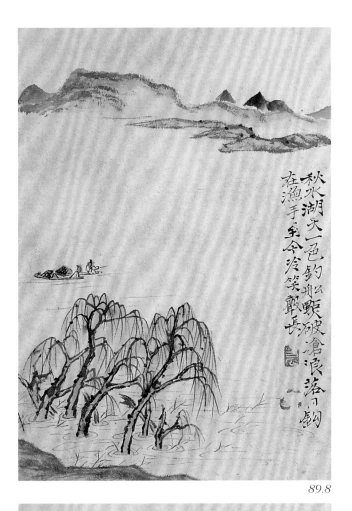

秋水湖天一色釣絲風颭破滄浪落下鉤
在漁手今冷笑戲長 [印]

89.8

清湘道人詩名為畫所掩即
其書法亦雲蒸霞蔚入三昧是冊不
獨畫稱逸品而題句蓋見
化淘屬藝林精素
雨谷農部二兄鑒之出以見
睐為書數語以識墨緣
嘉慶辛未十月朔日衡 [印]

昔朱常謂大江之南無出石師右者王鹺台亦云大江以南當推石濤
第一予與石谷皆不未達可知石濤上人畫在清初已名重一時道光
間吾粵藏家爭以得石濤名蹟相炫耀故羅天池云每歲必備
人攜重貲赴大江南北如江南王夫家以有無飽迂畫
分清濁以是石師遺墨中獨多近年海上畫風羣題于二石
八大一流藏家皆以為高尚石師遺墨又由吾
粵流歸大江之南余所見者畫葉八風滿樓伍氏南雪齋孔
氏藏雪樓之故物也此冊亦葉雲谷舊藏辛而為
君璧先生秘笈所有今夏
君璧遊海上出以見冊余昔嘗向同鄉馬君武仲偕影
印行者盧山真面今始見之石師以勝國王孫隱于浮屠其心
可哀讀其畫荒村獨樹歲晚蕭森蓋不盡蕭條故國之感
君璧工六法造境深遠迥絕流俗其于石師畫素其賞音實
可哀
持此冊攜以歸粵不啻碩果之存矣
野叟題 [印]

余以圍攻成佃村公子曾以清湘此冊做字八小屏
十二幀為賀至予貓懸壁間至丙寅五大於蒼遊郎江
乃初侍御新得此冊挑焉玲瓏四顧倩余題
識愧余素解畫之度相而不解其神髓然以
知己之命不敢違拒時值三更宿醒稍醒故
擾不湛聊坐納涼而為之記
十三夜雪松 [印]

90

石濤　陶淵明詩意圖冊

紙本　共十二開　設色　每開縱 27 厘米　橫 21.3 厘米

Illustrations in the Spirit of Tao Yuanming's Poem
By Shi Tao
Album of 12 leaves, colour on paper
Each leaf: 27 × 21.3cm

第一開　畫叢林、茅舍、小山。題："狗吠深巷中，雞鳴桑樹巔。"鈐"清湘石濤"（白文）。

第二開　畫一人於庭院中賞菊。題"悠然見南山"。鈐"瞎尊者濟"（朱文）。

第三開　畫二人坐山岡上對飲。題："若復不快飲，空負頭上巾。但恨多謬誤，君當恕醉人。"鈐"瞎尊者"（朱文）。

第四開　畫山岡茅舍，二人立巔峯對話。題："一士長獨醉，一夫終年醒，醒醉還相笑，發言各不領。"鈐"清湘石濤"（白文）。

第五開　畫梅花老屋，一人荷鋤而歸。題"帶月荷鋤歸"。鈐"瞎尊者"（朱文）。

第六開　畫一人立江邊遠眺雲山。題："遙遙望白雲，懷古一何深。"鈐"清湘石濤"（白文）。

第七開　畫林蔭房舍，岸柳平川。題："平生不止酒，止酒情無喜。"鈐"瞎尊者"（朱文）。

第八開　畫孤松岸柳平溪。題："饑來驅我去，不知竟何之。"鈐"清湘石濤"（白文）。

第九開　畫叢林小屋，五人房前圍坐。題："雖有五男兒，總不好紙筆。"鈐"清湘石濤"（白文）。

第十開　畫高松煙村。題："連林人不覺，獨樹眾乃奇。"鈐"清湘石濤"（白文）。

第十一開　畫松蔭茅舍，一人撫琴，一人靜聽。題："東方有一士，被服常不完。三旬九遇食，十年着一冠。"鈐"瞎尊者"（朱文）。

第十二開　畫水村人家。題："清晨聞叩門，倒裳往自開。問子為誰歟，田父有好懷。"

每幅對開均有書法家王文治書詩並題記。鈐"清靜常樂"（白文）、"王氏禹卿"（朱文）、"夢樓"（朱文）"子韶審定"（朱文）、"王文治"（朱文）、"曾經滄海"（白文）、"曾在朱屺瞻家"（朱文）等印。冊末有褚德彝跋。

此冊是摘取陶潛詩句之意而創作的。可以說是以畫配詩。所謂"詩中有畫"，是指用語言來描繪畫中形象，有可視性。而"畫中有詩"，則是以形象來表達詩的意境，有思想性。以畫配詩，最易變成簡單圖解。綜觀石濤此冊，並未落此俗套。如首開"犬吠深巷中，雞鳴桑樹巔"，即是詩中的畫意，石濤畫幾楹茅屋，四圍樹木，門前小橋流水，一人獨立，從空寂、寧靜着手，即得詩意，如畫雞、犬則會變得喧鬧了。但有的詩中所描寫的景物，則為必備，否則與詩無關，如第二開"悠然見南山"。其菊與南山則為必需之物，只是不在"見"字上去描繪，而是表現淵明結廬於南山之下，愛菊種菊採菊的情景，便得忘機之意。畫中構思巧妙之處，觀者可自己類推分析。

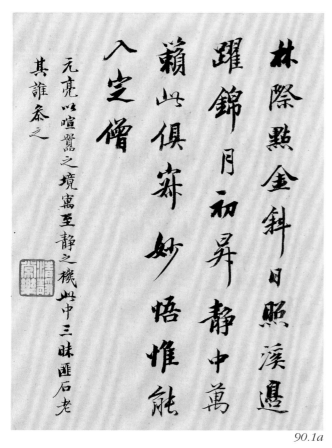

林際黕金斜日照溪邊
躍錦月初昇靜中萬
籟此俱寂妙悟惟能
入定僧

元虎以喧囂之境寓至靜之機此中三昧匪石老
其誰奏之

90.1a

狗吠深巷甲雞鳴桑樹巔

90.1b

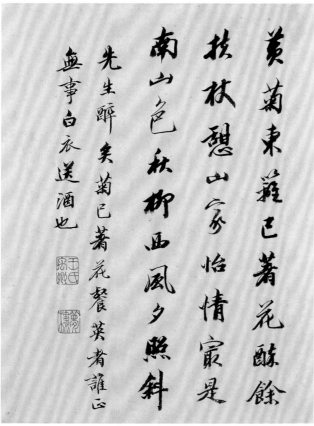

黃菊東籬已著花餘
枝林懇山家怡情寢是
南山色秋柳西風夕照斜

先生醉臥菊已著花餐英者誰正
無事白衣送酒也

90.2a

悠然見南山

90.2b

221

得意三杯能悟道酕醄
數斗一通神先生飲
酒猶知誤慎矣高風獨
醒人
先生欲飲輒醉是隱于酒非溺于酒也欲赴精卩
盡師靖節

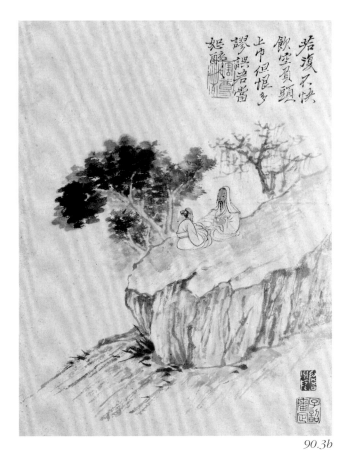

若復不慎
飲空頁頭
上巾但恨多
謬誤若當
恕醉

90.3a *90.3b*

童僕歡迎子候門歸來
松黙舊山村多君識我
壺觴趣棄若盈墅與細
論
先生志邁義皇田父須有好懷相與此情山景正未可与
析腰時同日語也

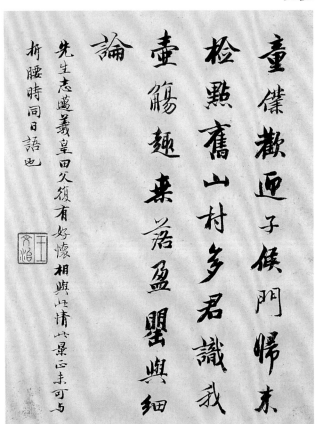

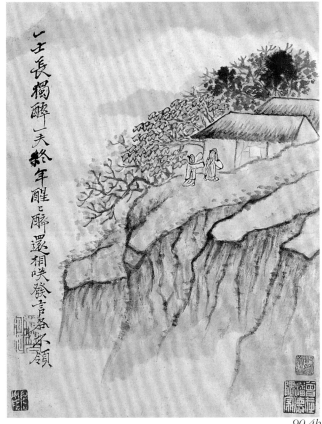

一士長獨醉一夫終年醒
醉還相咲發言各不領

90.4a *90.4b*

山光水色兩悠然耕罷
東臯好放船犬吠柴門
人靜荓一林明月籠溪煙
蒔鋤者伊誰種瑤草嫩種梅花嫩清
況宜人邪與雅懷相稱

90.5a

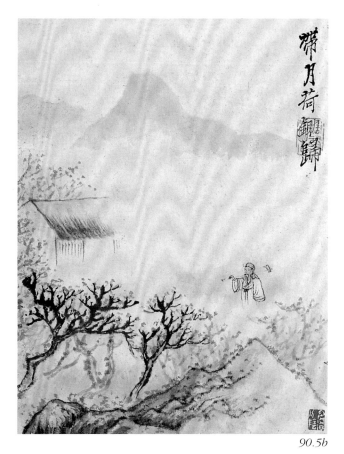

帶月荷鋤歸

90.5b

書覽前賢堪尚論醉憑
中聖六陶然不求甚解心
常領悅性陶情信樂天
惟醒欲醉惟醉欲醒靖節高風
其趣誰領

90.6a

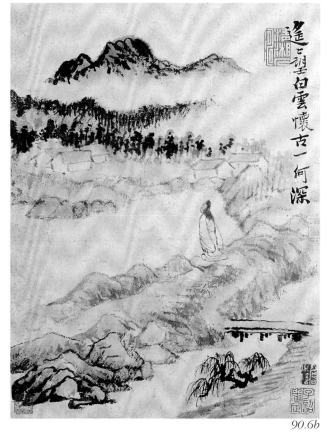

遙望白雲懷古一何深

90.6b

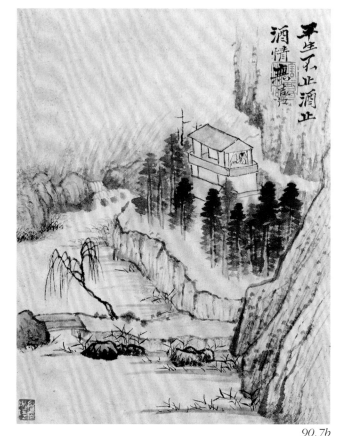

平生不止酒
止酒情無喜

解組歸來塵夢醒
醉初甦貯瓷瓶一杯屈
手吟將罷又得看山兩眼
青

小飲欲醉山氣正佳登樓遐觀
此樂何極

90.7a

90.7b

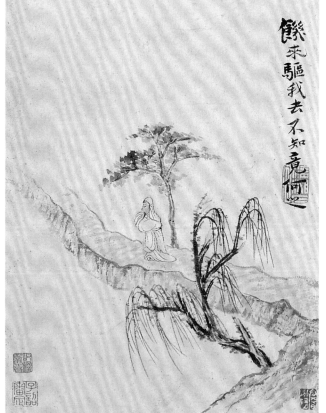

幾來驅我去不知竟何
之

先生何事被飢驅來徙
松間讀我書賦罷歸歟
初服遂孤松五柳自扶疏
富貴非吾願帝鄉不可期歸去來兮
農圃自適樂天知命元亮其庶幾乎

90.8a

90.8b

玉壺傾倒養天真策杖
閒吟自在身椎髻居定
諸子戲先生已是葛天民
蓬頭王霸之子椎髻梁鴻之妻先生傳
先生之子亦傳矣爱紙筆也哭事

90.9a

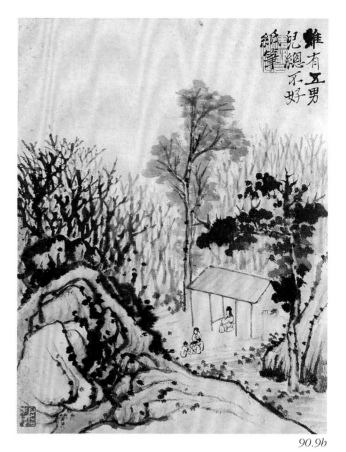

雖有五男
兒總不好
紙筆

90.9b

秦天松樹倚山根萬里清
流直到門獨立平原眼
山色羡他歸鳥返烟村
以石濤清曠之思寫恕澤出塵之
致合而秦之其得極松盤桓之意歟

90.10a

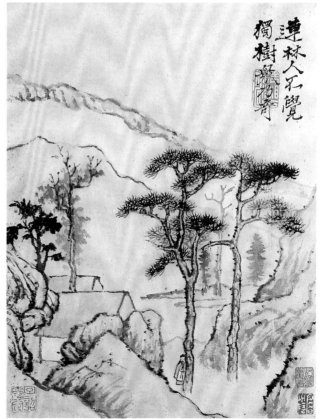

蓮林人不覺
獨樹紋柯齊

90.10b

225

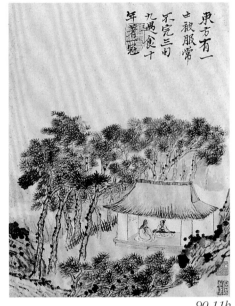

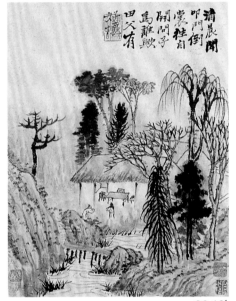

靜聽濤聲翠靄陰松風
一曲寄琴心先生已得琴中
趣何事泠泠絃上音
但得琴中趣何勞絃上聲良友適至
正襟危坐揮塵清談得此知音快我心曲

東方有一
士被服常
不完三旬
九遇食十
年著一冠

90.11a *90.11b*

遠性難堪誓澤柳逸情遙寄
武陵桃青天擐首憑誰問恬
憺何如飲濁醲
石濤畫淵明詩意十二幀舊為
秋史太史所藏今揚州寓齋屬余題識錄以請
正
同館弟王文治記

清晨聞
叩門倒
裳往自
開問子
為誰歟
田父有

90.12a *90.12b*

畫家指摩詰杜陵詩為畫中有
詩獨陶詩圖寫者苦苦至圖寫素調你
迤淺人所難窺測此苦瓜僧那起濤詩畫寫成
十三葉如三葉三幀爾升見有山四葉三士長牡豠
六葉三遠三諸白雲八葉三飢家去坊柿
重十將陶公以事傳出賓明目已寫出
心曲所詒傷他人酒松燒月家硯碋罕幸
遠土芒鞋夢竹夢樓太文寫仙你俱精宋為
真蹟江廎展閱何題跋尾以識古懽
戊寅冬十月上旬餘杭禇德舜記

石濤　山水圖冊
紙本　共十二開　墨筆　每開縱24.7厘米　橫17.4厘米

Landscapes
By Shi Tao
Album of 12 leaves, ink on paper
Each leaf: 24.7 × 17.4cm

此冊又名金山龍遊寺圖冊。

第一開　畫遠岫叢林、房舍。鈐"原濟"（白文）、"石濤"（朱文）。鑑藏印"蜀客"（朱文）、"張爰"（白文）、"浙東陸鋼鑑藏之印"（朱文）等印。

第二開　畫平岡房舍、林鳥小舟。鈐"瞎尊者"（朱文）。鑑藏印"大千遊目"（朱文）、"譚觀成印"（白文）。

第三開　畫羣山雜樹，小溪房舍、平橋。鈐"瞎尊者"（朱文）。鑑藏印"別時容易"（朱文）、"大風堂"（白文）。

第四開　畫密林房屋，小丘平川。鈐"原濟"（白文）、"石濤"（朱文）。鑑藏印"大風堂藏物"（朱文）等印。

第五開　畫叢林小溪。鈐"瞎尊者"（朱文）。鑑藏印"大千"（朱文）等印。

第六開　畫矮山疏林，平溪房屋。鈐"原濟"（白文）、"石濤"（朱文）。

第七開　畫高松奇峯。鈐"瞎尊者"（朱文）。鑑藏印"張爰"（白文）、"大千"（朱文）印。

第八開　畫平溪岸柳，遠岫雲林。鈐"原濟"（白文）、"石濤"（朱文），又鈐張爰一印不可識。

第九開　畫羣山雜木、房舍。鈐"清湘石濤"（白文）。鑑藏印"藏之大千"（朱文）。

第十開　畫雲山飛瀑。鈐"清湘石濤"（白文）。鑑藏印："張爰"（朱文）、"譚觀成印"（白文）、"善子心賞"等印。

第十一開　畫奇峯古松。鈐"清湘石濤"（白文）等印。

第十二開　畫峻嶺高松。自題："清湘瞎尊者原濟避暑金山之龍遊寺，手閒心靜，弄墨為快，無論紙之大小，各成其數。童子以報成冊十二，用印藏之，世有高眼者與之贈。"冊後有姚虞琴題記一則。鈐"清湘石濤"（白文）。鑑藏印"大千好夢"（朱文）、"善子審定"（朱文）、"譚觀成印"（白文）等印。

石濤題跋用語不乏幽默性，而在幽默中包含着苦澀，歎息知音難求，如此冊云："童子以報成冊十二，用印藏之，世有高眼者與之贈。"由此可知他對這一冊的創作非常得意，卻又難於獲得世人知賞。如第十開黑糊糊的一片，一道寒泉飛出。他是要畫出"黑雲壓城城欲摧"的感覺，表現形式非常"現代"。這是他同時代的人所想不出，也畫不出的，也就難以為一般人所接受，只好等待"高眼者"了。石濤有時為畫某種感覺，不得不突破成法常規。如第二開為表現堤岸的泥濘潮濕，其運筆運墨近於顛狂。第七開畫高樹多風，在構圖上將視綫壓低至畫外。在當時人看是不符合常規常理的。而這一感覺的表現，只有在長期對自然的細心觀察中才能得此情此景。難怪他要嘲笑那些不注重觀察實際景物，只懂固守成規的評論家為"盲人之示盲人，醜婦之評醜婦"了。

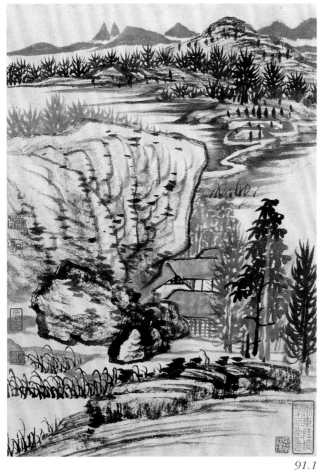

91.1

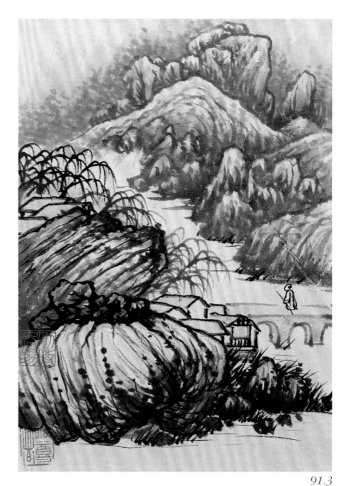

91.3

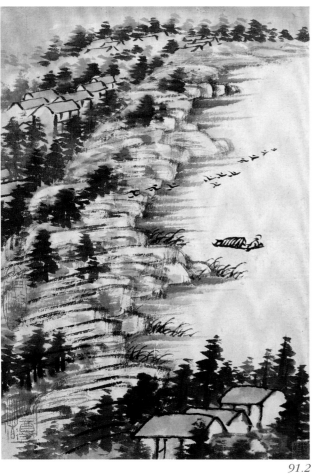

91.2

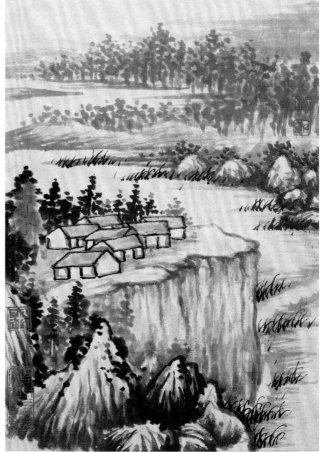

91.4

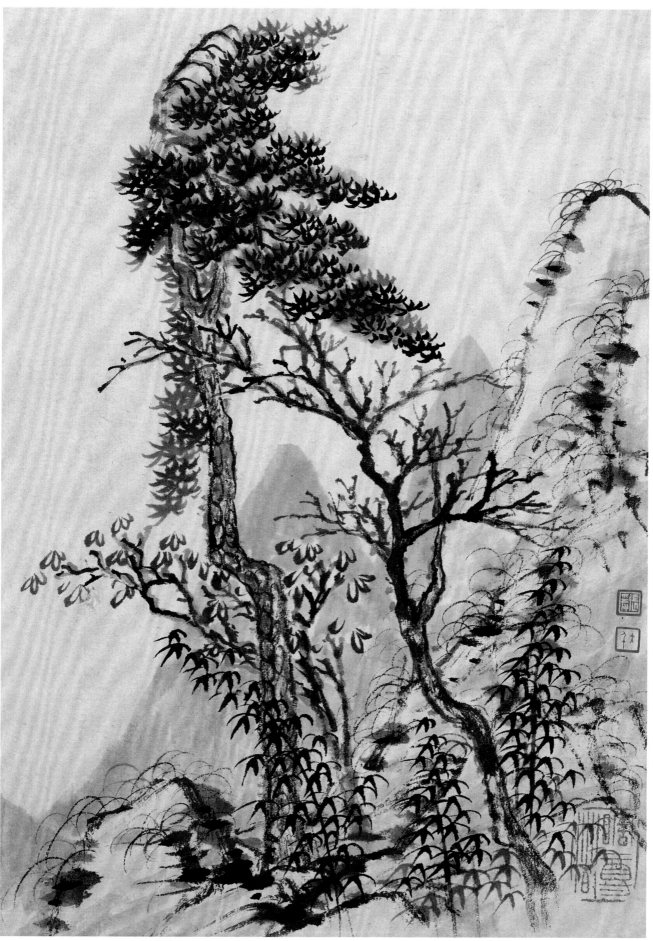

91.7

91.5

91.8

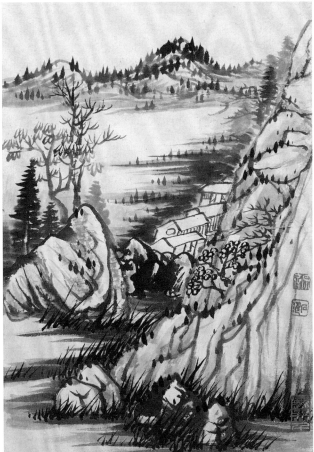

91.6

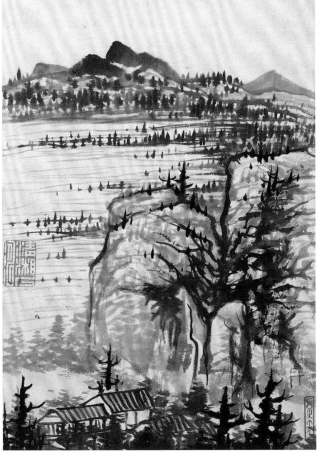

91.9

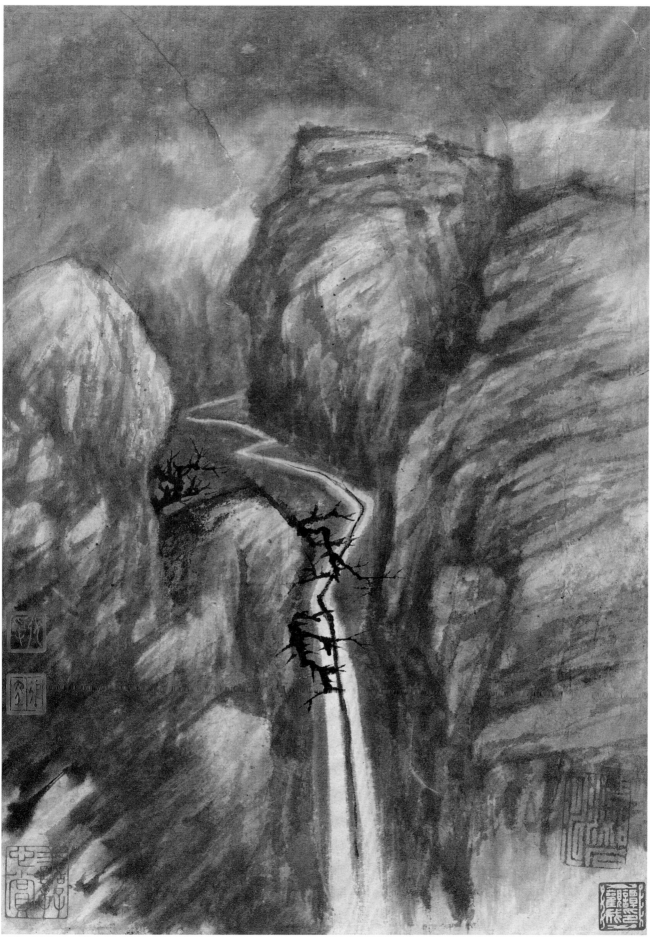

91.10

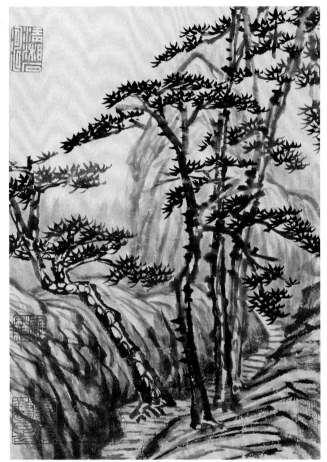

91.11

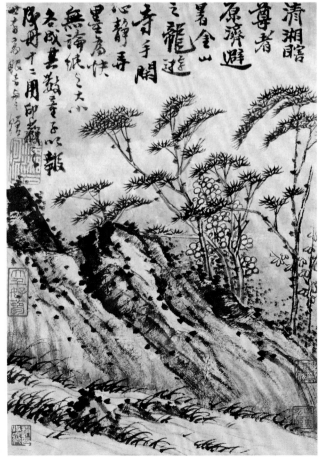

91.12

92

石濤　山水圖冊

紙本　共十開　墨筆　每開縱22.3厘米　橫15厘米

Landscapes
By Shi Tao
Album of 10 leaves, ink on paper
Each leaf: 22.3 × 15cm

第一開　畫叢竹小景。題："千丘萬壑，墜石爭流，理障不少，何如澹摸?冷煙飛飛，個個之間覺有深味焉。石道人濟。"鈐"釋元濟印"(白文)。此外對開又鈐有"潘仕成秘笈印"(朱文)等藏印。

第二開　畫山石古松平湖。題："自笑清湘老禿儂，閒來寫石還寫松。人間獨以畫師論，搖手非之盪我胸。小乘客濟。"鈐"釋元濟印"(白文)。

第三開　畫羣山小橋，叢林房舍。鈐"釋元濟印"(白文)。

第四開　畫溪林房舍。題："夜雨響山扉，峯峯白練飛。水雞聲不斷，雲氣暗周圍。石道人濟。"鈐"原濟"(白文)、"石濤"(朱文)。

第五開　畫雲山叢樹，房舍半露。題"苦瓜道人枝下寫"。鈐"原濟"(白文)、"石濤"(朱文)。

第六開　畫平溪遠岫，村里人家。鈐"原濟"(白文)、"石濤"(朱文)。

第七開　畫小岡叢林，平溪汀渚及房舍。鈐"原濟"(白文)、"石濤"(朱文)。

第八開　畫高山飛瀑，平溪疏林。鈐"原濟"(白文)、"石濤"(朱文)。

第九開　畫山石枯木，平湖小屋。題："清湘小乘客濟。"鈐"苦瓜"(白文)。

第十開　畫小丘密林，小舟泊岸。鈐"原濟"(白文)、"石濤"(朱文)。

此冊石濤自題云："人間獨以畫師論，搖手非之盪我胸。""盪我胸"，可能來自杜甫《望嶽》中詩句："盪胸層雲"。他不認為自己是畫師，那麼就是詩人了。翁方綱便曾在石濤畫的題跋中，說他的"詩名為畫所掩"。石濤的詩的確寫得好，雄渾沉着處似杜甫，豪放浪漫處似李白。他以詩人的氣質與胸懷來作畫，故畫中有詩，此冊可作他的小品短詩來欣賞。

92.1

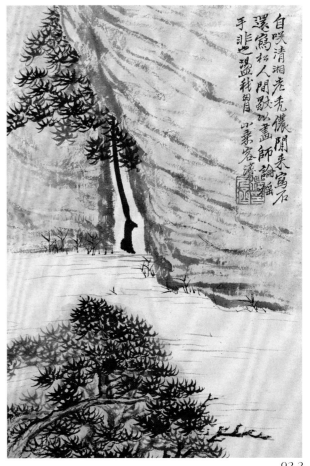

92.2

92.3

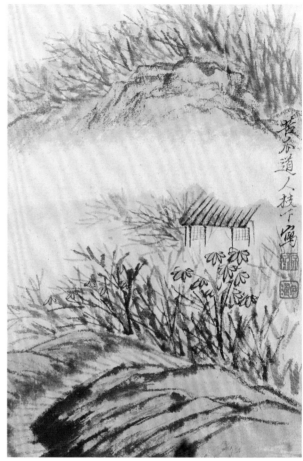

92.5

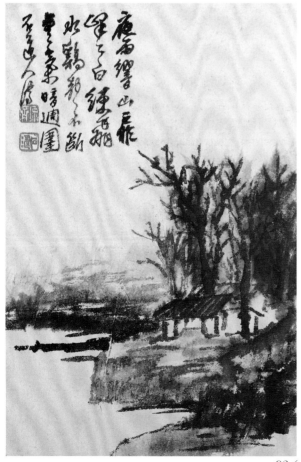

92.4

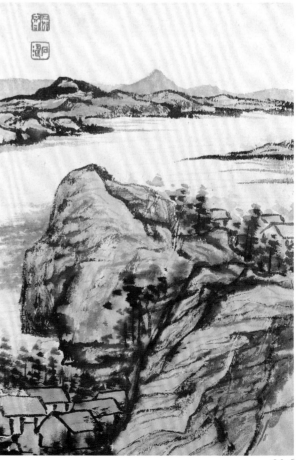

92.6

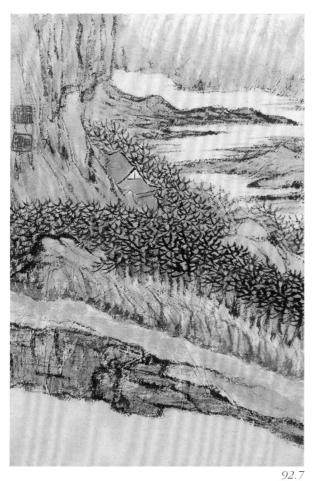

92.7

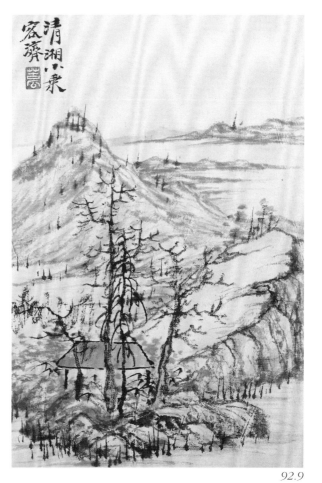

92.9

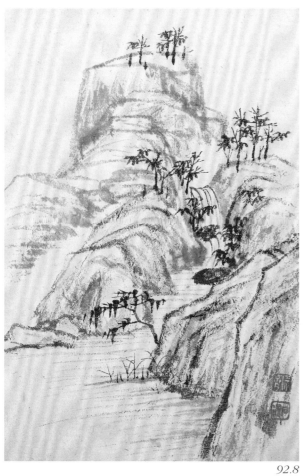

92.8

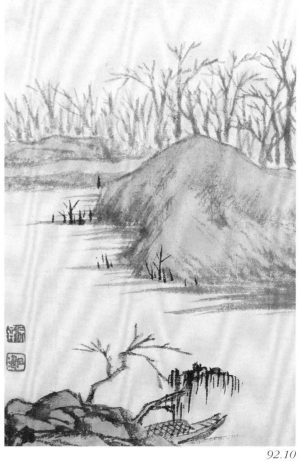

92.10

93

石濤　高呼與可圖卷

紙本　墨筆　縱 40.2 厘米　橫 518 厘米

Ink Bamboos Compared Favourably with that of Yuke
By Shi Tao
Handscroll, ink on paper
40.2 × 518cm

卷首自題"高呼與可"四字。卷中自題："老夫能使筆頭憨，寫竹猶如對客談。十丈魚嘗七寸管，攬翻風雨出莆龕。大滌子濟。"鈐"老濤"（朱文）。卷末有作者書《東坡題文與可篔簹谷偃竹記》全文（見附錄）。款"清湘大滌子濟東城樹下"。

與可即北宋著名畫竹大家文同，字與可。他畫竹筆法嚴謹有致，史傳其畫竹"濃墨為面，淡墨為背"。

從此卷首書"高呼與可"四字，便知石濤對這幅創作的滿意程度。四字之後，意猶未盡，又於畫中題詩一首，更使作品平

添許多意趣。石濤的墨竹即由文同所創的"湖州竹派"發展而來。構圖則用鄭思肖"推篷法"，即如船中推開篷窗一綫看岸上景色，去其上下，故無地無天。此卷確係石濤的神來之筆。章法墨法，自由活潑，筆筆飽滿，乾濕濃淡，控制得宜。正如他自己說的，猶如對客談話，娓娓道來，談笑風生。情動於衷，妙語驚坐。其畫生趣盎然，呼之欲出，風雨至當化龍飛去。"攬翻風雨出莆龕"即此意。

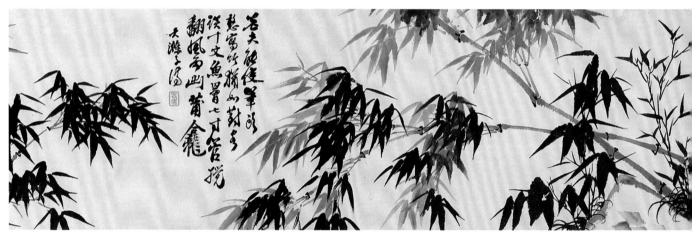

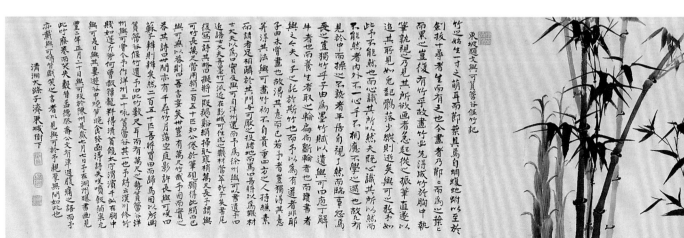

236

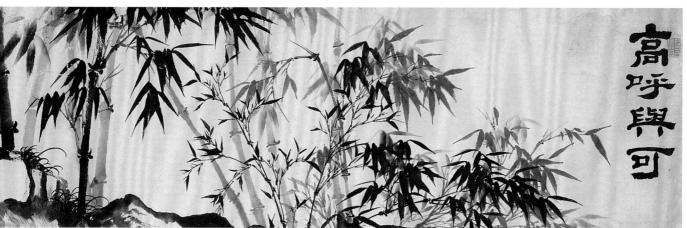

高呼與可

94

石濤　墨荷圖軸
紙本　水墨　縱90.2厘米　橫50.4厘米

Lotus Flowers in Ink
By Shi Tao
Hanging scroll, ink on paper
90.2 × 50.4cm

本幅自題："韓園雖好梵宮荒，歌妓遊歸恨杳茫。堤外蓮花千
萬朵，不知誰是舊人香。大滌子邗上秋日寫。"鈐"靖江後人"
（白文）、"大滌堂"（白文）。

此軸寫荷塘一角，似乎是夏秋之交的景色，荷葉、荷花、蓮
蓬、慈姑、蒲草，錯綜雜出，把荷塘描繪得生氣勃勃，與八大
山人所描繪的荷花大相異趣。在表現技巧上，重在墨法，基
本上以淡墨寫荷，濃墨寫慈姑、蒲草，然後以淡墨暈點襯托。
濃與淡，相生、相襯、相破，使畫面極富變化，是這一作品特
別感人之處。

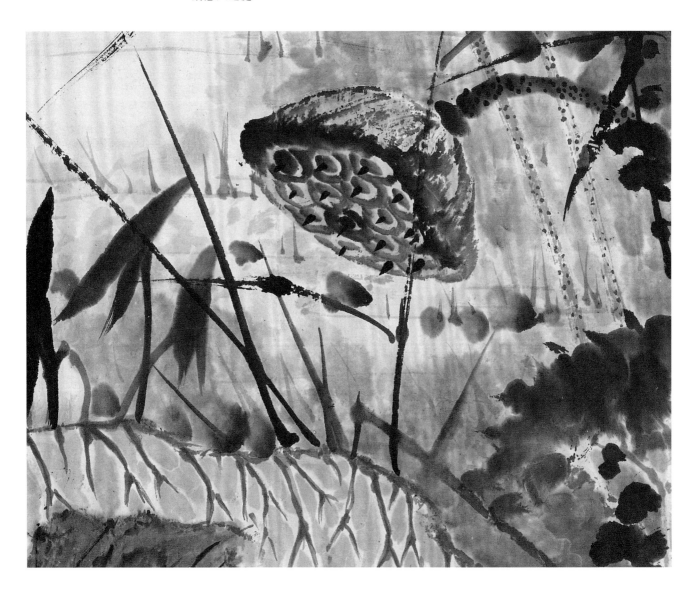

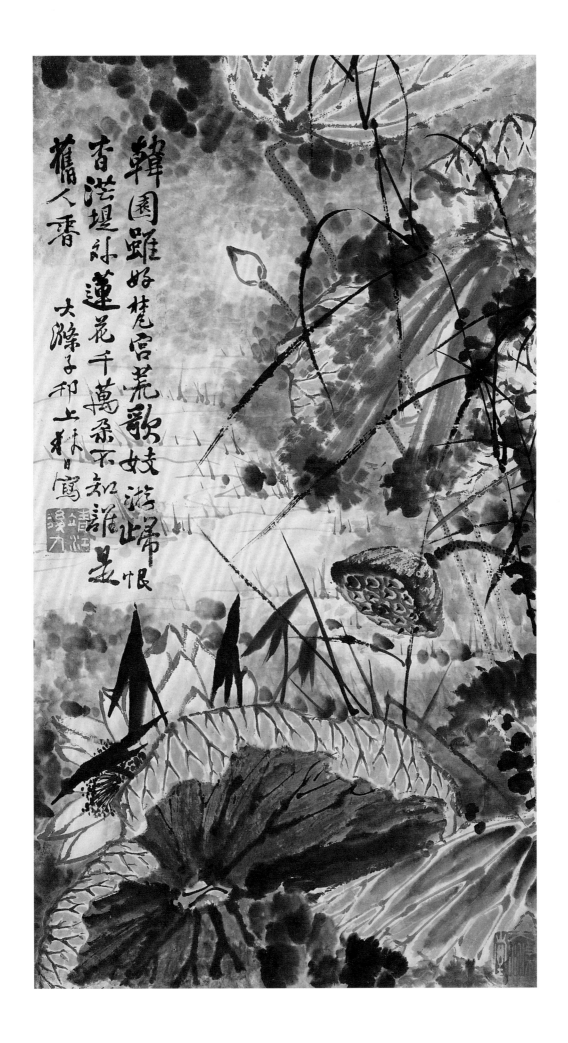

韓園雖好梵宮荒歌妓遊歸此帳恨
杳茫堤邊蓮花千萬柔不知誰是
舊人香

大滌子邛上林日寫

95

石濤　橫塘曳履圖軸

紙本　水墨　縱 131.4 厘米
橫 44.2 厘米

An Old Man with a Stick Arrived at Heng Tang
By Shi Tao
Hanging scroll, ink on paper
131.4 × 44.2cm

本幅自題："四袖荷衣着短裳，拖筇曳履
到橫塘。湖頭艇子迴青嶂，山下人家盡
夕陽。孤雁南來悲慨遠，疏鐘初覺韻聲
長。此時不通名（疑原文缺"和"字）姓，
逢着黃花醉晚香。清湘大滌老人濟廣陵
樹下。"鈐"清湘老人"（朱文）、"老濤"
（朱文）、"膏盲子濟"（白文）。鑑藏印
"孫煜峰珍藏印"（白文）等八方。

此軸畫湖山小景，一人拽杖行經於疏林
小路間。畫中的山石林木，不同於他細
筆嚴謹的畫法，而近於粗獷狂放、濃墨
大筆的一路，但卻較收斂而鬆散，這與
他創作此軸時的情緒有關。詩意中也透
露出他有一種孤獨無奈之感。

96

石濤　蕉菊圖軸

紙本　水墨　縱91.7厘米
橫49.2厘米

Banana and Chrysanthemum
By Shi Tao
Hanging scroll, ink on paper
91.7 × 49.2cm

本幅自題："綠天分數本，移補竹籬疏。
雨滴聞新砌，風鳴憶舊廬。開軒心乍斂，
把酒意同舒。縱有蘇髯句，含毫未肯書。
移蕉詩偶書其意。石濤濟。"鈐"搜盡奇
峯打草稿"（朱文）。鑑藏印有"問亭鑑
賞圖書"（白文），另一印不可辨。

此軸與前幅《墨荷圖》堪稱姊妹篇，只是
於造型、用筆、用墨較前幅整肅，因而顯
得乾淨俐落。芭蕉以淡墨大筆觸為之，
叢菊花葉濃淡墨相兼，竹與草則用重墨
描畫，穿插於蕉、菊之間，起提神作用，
使畫面層次豐富而具風致。

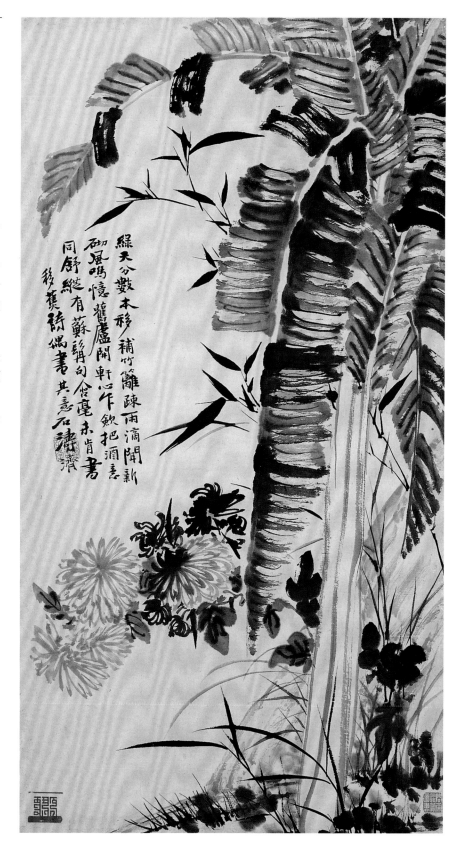

97

石濤　丹崖巨壑圖軸

紙本　設色　縱104.5厘米　橫165.2厘米

Steep Cliffs and Deep Ravines
By Shi Tao
Hanging scroll, colour on paper
104.5 × 165.2cm

本幅自題："非癡非夢豈非顛，別有關心別有傳。一夜西風解脫盡，萬峯青插碧雲天。即此是心即此道，離心離道別無緣。唯憑一味筆墨禪，時時拈放活心焉。人間宮紙不多得，內府收藏三百年。朝來興發長至前，狂濤大點生雲煙。煙雲起處隨波瀾，樹頭樹底堆成團。崩空狂壑走天半，飛泉錯落高岩寒。攀之不可極，望之徒眼酸。秋高水落石頭出，漁翁束手謝書閒。丹岩倒影澄巨壑，洗耳堂懸一破顏。過天地吾廬，呈叔翁先生大士博笑。清湘瞎尊者原濟並識。"鈐"四百峯中箬笠翁圖書"（白文）、"膏盲子濟"（白文）、"老濤"（朱文）、"保養天和"（朱文）、"伯子六湖"（朱文）等印。下詩堂有羅天池題記（不錄）。

此幅以磅礴的氣勢震撼人心。在淡赭石的色調中，山崖斜出，崎嶇險峻，長松雜樹，稠密繁茂，飛泉出澗，奇峯插天。崖下有水一灣，一人乘舟垂釣。山、石、樹、船、人物，長皴大點，筆力蒼勁，渾然一體。畫上題七言古體詩一首，豪邁奔放，一氣呵成，與畫並讀，可以了解到石濤高懷遠蹈，目空古今的氣質和個性。

石濤　黃硯旅詩意圖冊

紙本　設色四開　書四開　每開縱20.8厘米　橫34.5厘米

Landscapes in the Spirit of Huang Yanlu's Poem
By Shi Tao
Album of 4 leaves, colour on paper
Each leaf: 20.8 × 34.5cm

此冊畫四開，王文治題跋四開（不錄）。

第一開　畫雲山遠眺。題："搔首青天近紫虛，凌高四顧意何如。漢家城闕朱垣在，何氏園林碧草餘。吐納成虹看海氣，迢遙無雁寄鄉書。拖藍曳翠山千疊，隔斷江南使者車。黃硯旅平遠台。大滌子濟。"鈐"老濤"（白文）。藏印"莘農珍藏"。

第二開　畫羣山平溪，風帆遠岫。題："樹外斜陽照影昏，雨餘峯刺碧天痕。逢人問酒惟期醉，到處看山誠掩門。素女灘頭重作客，烏龍江上一銷魂。并州句好多悽楚，千里桑乾未足論。硯旅渡烏龍江作，清湘老人濟。"鈐"老濤"（白文）。藏印"莘農珍藏"（朱文）。

第三開　畫南嶽祝融峯夜光岩。題："峻極亭前天影紅，夜光岩畔四更風。仙霞絢彩吞銀漢，海氣鎔金上碧空。放眼寰中矜獨立，置身高處有誰同。何年鶴駕青冥外，手弄曦輪若木東。硯旅南嶽觀日出之作，畫在詩中矣。余寫其夜光岩畔四更風，意在言外。大滌子濟。"鈐"贊之十世孫阿長"（朱文）。藏印"莘農珍藏"（朱文）。

第四開　畫江郎山風光。題："昔聞江郎化為石，亭亭千載凌空立。彷彿相逢圖畫中，筍輿今日穿其側。連喚江郎喚不應，江郎衣上苔痕青。當時避世入山谷，何事人間留姓名。江郎江郎盍歸去，三山五嶽深深處。硯旅過江郎山，清湘老人圖其彷彿間。"鈐"大滌子"（朱文）。藏印"莘農珍藏"（朱文）。

每幅畫均有王文治對題一開，分別鈐"王文治印"（白文）、"曾經滄海"（白文）、"王氏禹卿"（朱文）、"文"、"治"（朱文）。

此四開山水是從石濤《黃硯旅詩意圖冊》中散逸出來的。黃硯旅為石濤好友，詩中所寫之景，石濤大半都曾親身經歷過；對景感懷，也息息相通。故為其詩配畫，以意為之，相得益彰。如第一開畫登高望遠，念天地之悠悠，感古今滄桑之變，大有孤身寄旅之慨。第三開畫衡山夜光岩，僅寫一峯，虛無飄渺，望之而不可得，徒寄神思而已，深得詩中之趣。

98.3

楼首青天近紫虚小庭凌高四顾意何如漢
家城郭朱垣在何氏園林碧甃餘
虹看海氣沼遠無賜書拖蓋罒翠
山千疊隔斷江南使者車黃硯旅牛遠臺
大滌子濟

98.1

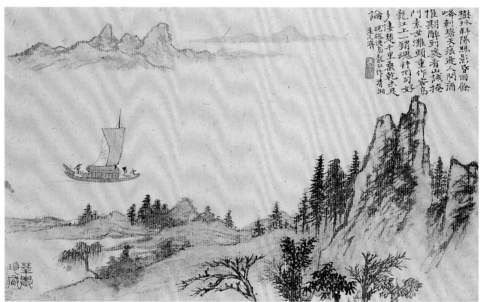

樹外斜陽照影荣雨餘
峰剝碧天痕處人閒酒
惟期醉到處看識客拖
門素女灘頭重作客烏
龍江二碃魂計卅句好
多凄楚千里桑乾末是
黃硯旅渡烏龍江作清湘
論 大滌子濟

98.2

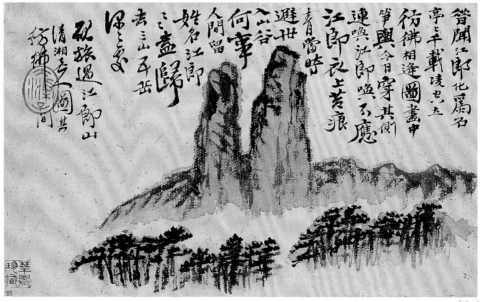

管聞江郞化扇名
亭亭平載凌兀丞
彷彿相逢圖畫中
第興今日穿其衛
連喚江郞喚不應
江郞衣上苔痕
青青當時
避世入山谷
何事
人間留
姓名江郞
去三山平岩
歸之兮
祝旅過江郞山
清湘老人圖其
彷彿

98.4

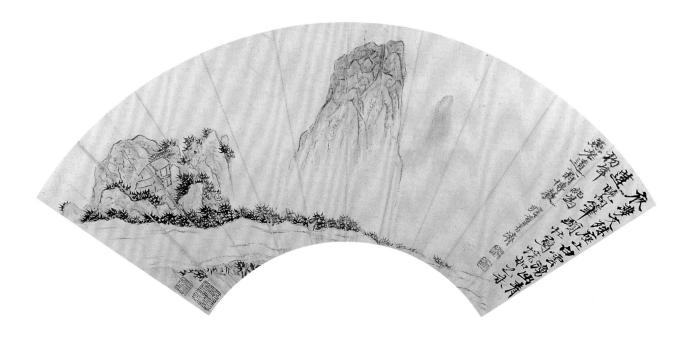

99

石濤　奇峯圖扇
紙本　設色　縱 17.5 厘米　橫 49 厘米

Wonderful Peaks
By Shi Tao
Fan leaf, colour on paper
17.5 × 49cm

本幅自題："夜夢文殊座上，白雲湧出青蓮，曉向筆頭忙寫，恍如乙未初年。紀為燕老道翁博敎，瞎尊者濟。" 鈐 "原濟" (白文)，另一印不辨。左下角鈐 "聽帆樓藏" (白文) 等二鑑藏印。

此圖用筆尖細，皴法嚴謹，為石濤風格之一種。所畫為黃山蓮花峯、文殊院，詩中云 "恍如乙未初年"。"乙未" (1655年) 石濤年方十四歲，蓋其時已到過黃山歟？

100

石濤　墨竹圖軸

絹本　墨筆　縱 34.5 厘米　橫 25.7 厘米

Bamboo in Ink
By Shi Tao
Hanging scroll, ink on silk
34.5 × 25.7cm

本幅自題："高呼與可，濟山僧。"鈐"瞎尊者"（朱文）。畫中有"宗父蒼培"、"長洲徐菼"、"沈生"三人題記。鈐"長洲沈生"（白文）等印多方。

此圖為小幅畫墨竹一枝，用筆瀟灑自如，構圖簡潔明快。

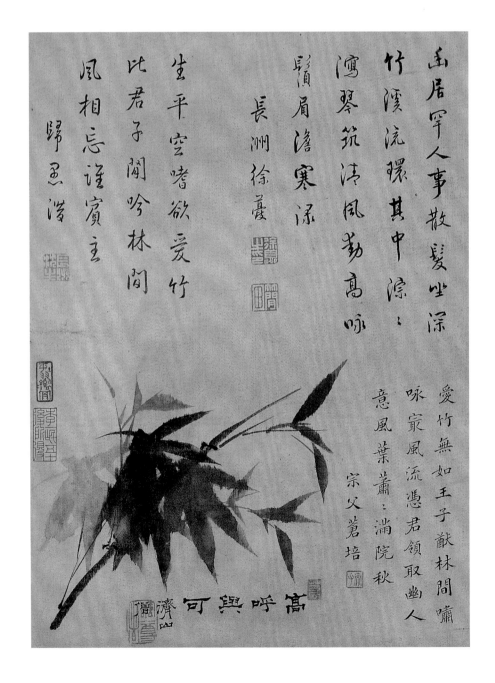

101

石濤　雙清閣圖卷

紙本　墨筆　縱23厘米　橫167厘米

Shuangqing Pavilion
By Shi Tao
Handscroll, ink on paper
23 × 167cm

本幅自題："雙清閣之圖。大滌子若極寫。"鈐"半個漢"(白
文)、"大滌子極"(白文)。迎首、本幅及後紙鈐"虛舟"(朱
文)、"曾在劉樹同處"(朱文)、"李國松"(朱文)、"合肥李
國松印信長壽"(朱文)等藏印三十六方。引首有楊德謙書
"意境超然"四字。卷後有姜實節、杜乘、費錫璜、徐葆光、司
馬璨、歷鶚、陳撰、雯炯、劉震、邵岷十家題記。其中姜實節題
云："平山堂外路，別有避人村。翠竹斜通徑，青山總在門。詩
書前代具，樵牧古風存。獨我知幽境，時來共討論。蓼汀世兄
構雙清閣於平山之陰，杜門卻軌，不與世相往來。里人亦鮮有
知其處者。知之者惟黃虞外史、清湘子及余而已。閣中多其祖
父遺書及尊彝古器。每回登眺，輒徘徊不能去云。萊陽逸老姜
實節虎丘山舍書。丁亥十月十七日，是年六十一寫畢，京口冷
秋江高士至。"

根據卷後諸跋，雙清閣是安徽豐南人吳蓼汀在揚州平山堂南
構築的一處收藏圖書古董的地方。主人與石濤友好或請為之
作此圖。這是一幅以實地為背景，而以意為之的作品，故不能
以"寫生"畫看待，它也不同於一般山水畫。圖中長松、雜樹、
翠竹，掩映房屋數楹，一人樓上憑欄遠眺。畫家如此構思，在
於創造一個遠離鬧市的寧靜清幽環境，以表現主人的超脫塵
俗，類似隱者的高潔情懷。在小山的兩端，畫家以淡墨漸虛的
手法處理，使之與觀者產生距離感，也有助於突出這一主題。

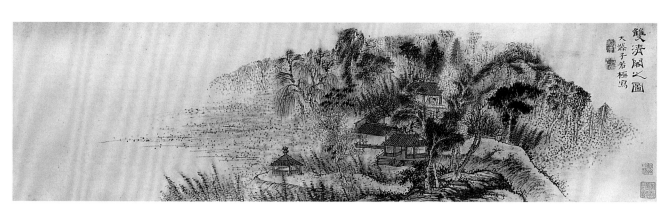

102

石濤　山水圖軸

紙本　墨筆　縱93.8厘米　橫46厘米

Landscape
By Shi Tao
Hanging scroll, ink on paper
93.8 × 46cm

本幅自題："裁生羅，伐湘竹，披拂疏霜
簟秋玉，炎炎紅鏡東方開，暈如車輪上
徘徊，啾啾赤帝騎龍來。清湘老人濟。"
鈐"清湘老人"、"大滌子"（朱文）。右下
角鈐"無所□齋"、"李一氓五十以後
得"等鑑藏印三方。

此軸結構鬆散零亂。多用濕筆，墨法淋
漓。於亂山雜樹叢中，有一人在溪邊垂
釣，蓋寫隱者生活的情景。

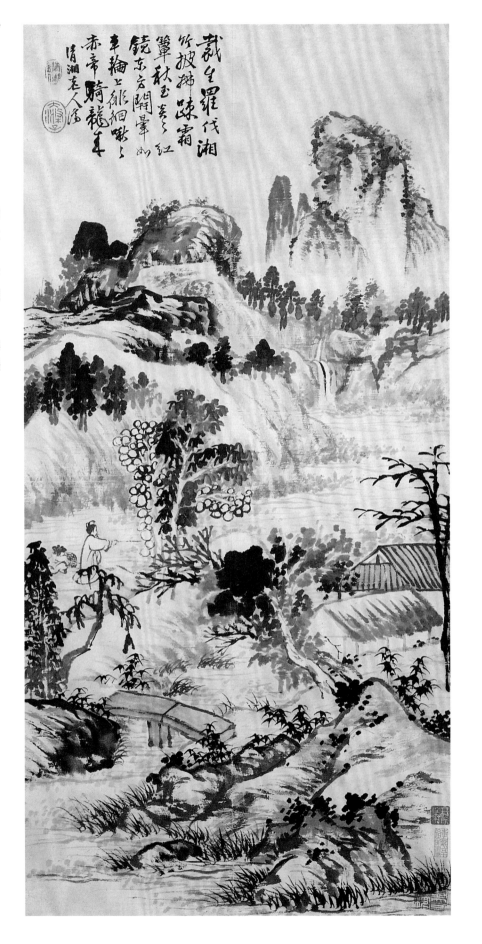

103

石濤　對菊圖軸
紙本　設色　縱 99.5 厘米
橫 40.2 厘米

Enjoying Chrysanthemum
By Shi Tao
Hanging scroll, ink on paper
99.5 × 40.2cm

本幅自題："連朝風冷霜初薄,瘦菊柔枝
蚤上堂。何以如私開盡好,只宜相對許
誰傍。垂頭痛飲疏狂在,抱病新蘇坐卧
強。蘊藉餘年惟此輩,幾多幽意惜寒香。
清湘石濤大滌草堂。"鈐"清湘老人"(朱
文)、"膏盲子濟"(白文)。鑑藏印有"何
瑀盦心賞"(朱文)、"唐雲審定"(白
文)。

此圖章法結構嚴謹,皴法刻畫細膩,是
石濤居揚州時期難得的一幅精細作品。
構圖分上、中、下三段,下段院落依山靠
水而築,庭中雙松虯結,配以梅、竹、童
子二人忙於搬運盆菊,室內一人對菊欣
賞。中段江面自遠而近,蟹嶼螺洲,歷歷
在目。上段空處為天空。以淡赭為色調,
以表現秋意。畫家着意通過賞菊來表現
隱者生活,松、竹、梅是有意的配搭成為
四君子畫,象徵着文人的品德與情趣,
含而不露。

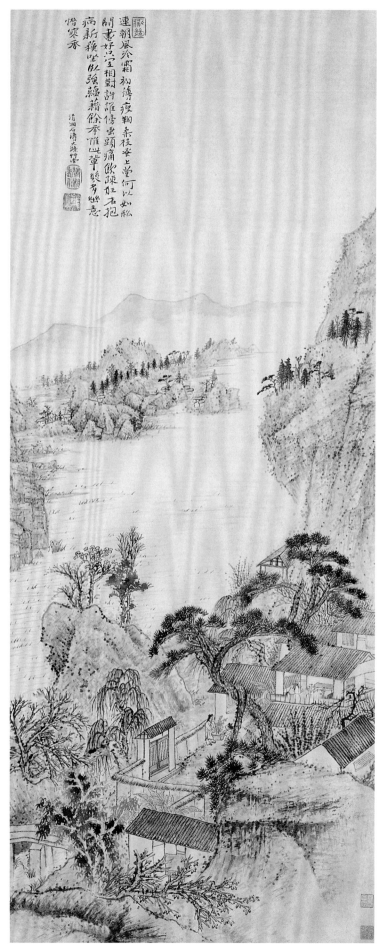

104

石濤　山水圖冊

紙本　共八開　設色　每開縱 23.4 厘米　橫 16.5 厘米

Landscapes
By Shi Tao
Album of 8 leaves, colour on paper
Each leaf: 23.4 × 16.5cm

第一開　畫峻嶺高松，林亭房舍。自題："綠樹重陰蓋四陵，青苔日厚自無塵。科頭箕踞長松下，白眼看他世上人。王維與盧員外象過崖處士興宗林亭，今以周文矩瘦硬法得之。"鈐"前有龍眠濟"（白文）。

第二開　畫黃鶴樓風光。自題："故人西辭黃鶴樓，煙花三月下揚州。孤帆遠影碧空盡，唯見長江天際流。李白黃鶴樓送孟浩然之廣陵，清湘苦瓜老人濟，以張志和煙波子法仿其意。"鈐"苦瓜"（白文）。

第三開　畫山林下一人坐室內遠望。自題："床頭看月光，疑是地上霜。舉頭望明月，低頭思故鄉。李白靜夜思用關仝法寫出。"鈐"苦瓜"（白文）、"原濟"（白文）。

第四開　畫疏林茅舍平湖。自題"清湘大滌子極"。鈐"若極"（白文）。

第五開　畫天門山風光。自題："天門中斷楚江開，碧水東流至北迴。兩岸青山相對出，孤帆一片日邊來。李白望天門山，吾以張僧繇沒骨法圖此。清湘大滌子石濤濟。"鈐"苦瓜"（白文）、"原濟"（白文）。

第六開　畫山水。自題："去國三巴遠，登樓萬里春。傷心江上客，不是故鄉人。盧僎南樓望，余用李宗成破墨法圖之。"鈐"原濟"（白文）、"苦瓜"（朱文）、"清湘老人"（朱文）。

第七開　畫洞庭湖風光。自題："巴陵一望洞庭秋，日見孤峯水上浮。聞道神仙不可接，心隨湖水共悠悠。張說送梁六，大滌子濟。擬以李晉傑法寫其曠遠之思。"鈐"瞎尊者"（朱文）。

第八開　畫層巒房舍。自題："獨在異鄉為異客，每逢佳節倍思親。遙知兄弟登高處，遍插茱萸少一人。王維九日憶山中（疑為"東"字之誤）兄弟作，余以范寬筆意寫之，清湘濟。"鈐"老濤"（白文）、"苦瓜"（朱文）。

此冊除第四開以外，每頁均題唐人詩一首，應為《唐人詩意圖冊》。題中所云用"周文矩瘦硬法"、"張志和煙波子法"等，是石濤開玩笑的話。張志和是唐代詞人，貶官後自稱"煙波釣徒"，創作有《漁歌子》等詞，膾炙人口。繪畫中從來沒有甚麼"煙波子法"。石濤向來反對宗派論，此以幽默來嘲笑那些動輒在畫上題曰"法某家某派"的作法。不過，他這些別出心裁的題法也不是胡亂命名的。如第一開所謂"瘦硬法"，其用筆勾勒，細勁有力。"煙波子法"，其畫黃鶴樓遠眺，煙波浩渺，水天一色，取其意。其餘可以此類推。此冊章法新穎，設色明快，詩境深邃，堪稱佳作。

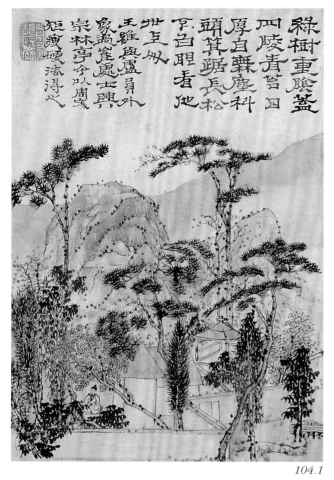

緑樹重陰蓋
四隣青苔口
厚自難塵科
頭茸蹈長松
下呂眼看地
州互山
王維與盧員外
象過崔処士興
宗林亭今以周覧
姪庱硬法得之

104.1

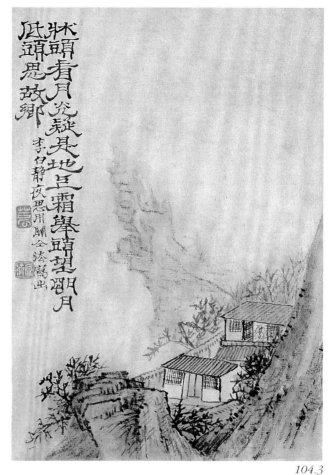

狀頭有月炎疑是地旦霜舉頭望明月
低頭思故郷
李白静夜思用闕全法寫出

104.3

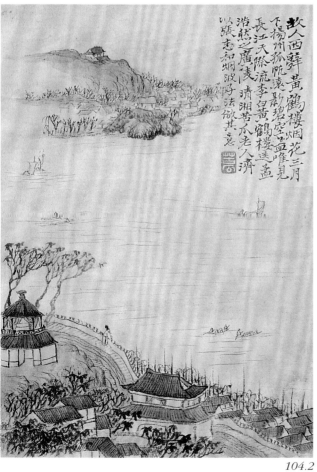

故人西辞黄鶴楼烟花三月
下揚州孤帆遠影碧空盡惟見
長江天際流李白黄鶴楼送孟
浩然之廣陵
清湘苦瓜老人済
以張志和烟波句法倣其意

104.2

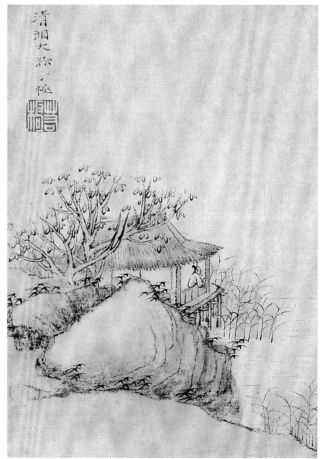

清湘大滌子極

104.4

251

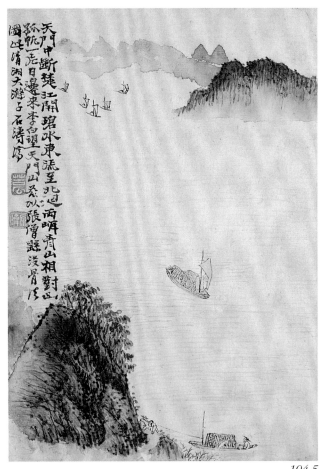

天門中斷楚江開碧水東流至北迴兩岸青山相對出孤帆一片日邊來李白望天門山詩以張僧繇沒骨法圖此清湘大滌子石濤寫

104.5

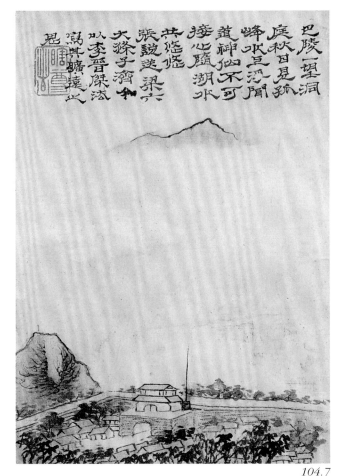

巴陵一望洞庭秋日見孤峰水旦浮間道神仙不可接心隨湖水共悠悠張説送梁六大滌子濟和以李晉傑法思

104.7

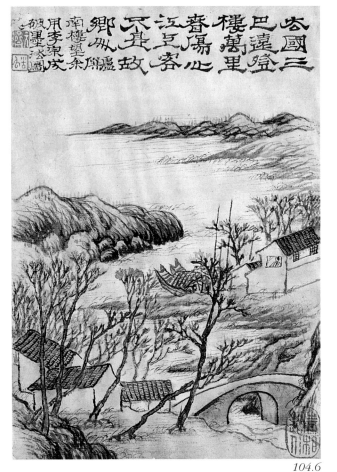

去國三巴遠登樓萬里春傷旅客心江旦客只是故鄉心南樓望余用李東戌破墨法

104.6

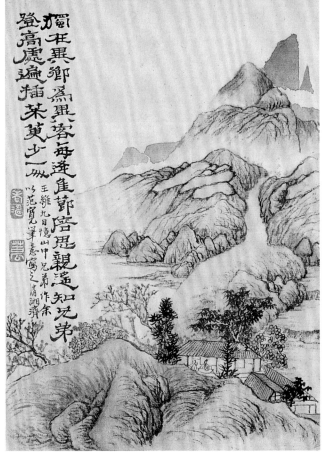

獨在異鄉為異客每逢佳節倍思親遙知兄弟登高處遍插茱萸少一人王維九日憶山中兄弟作余以范寬筆意寫之清湘齊

104.8

105

石濤　墨梅圖軸
紙本　墨筆　縱51.4厘米
橫35.4厘米

Plum Blossoms in Ink
By Shi Tao
Hanging scroll, ink on paper
51.4 × 35.4cm

本幅自題："為東只先生寫正，石濤濟。"
鈐"原濟"（白文）、"石濤"（朱文）、"法
本法無法"（朱文）。

畫家用小寫意筆法畫縱橫交錯的老梅數
枝，花枝繁茂。作者一反畫梅枝用一筆
點畫的常規，純用有頓挫變化的綫條雙
勾，畫面清新簡潔，體現了作者"無法而
法乃為至法"的創新精神。全畫筆法勁
健凝重，構圖豐滿縝密，別具一格。

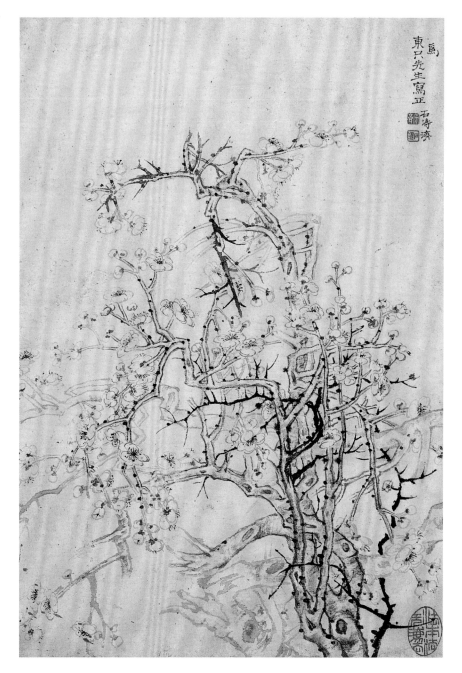

石濤　山水圖冊

紙本　共六開　設色　每開縱13.8厘米　橫26.2厘米

Landscapes
By Shi Tao
Album of 6 leaves, colour on paper
Each leaf: 13.8 × 26.2cm

第一開　畫青山白雲。自題："竦石頻當谷，飛梁忽接溪。"鈐
"零丁老人"（朱文）。藏印有"無所著冊"（朱文）、"柳谿所
藏"（朱文）、"秘齋"（朱文）、"李一氓五十後所得"（朱文）
等。對開有程京萼題五絕一首。

第二開　畫山水。自題："人煙含亂石，瀑影出寒松。"鈐"零
丁老人"（朱文）。藏印有"一氓所得"、"柳谿所藏"（朱文）
等。對開有程京萼題五律一首。

第三開　畫重巒叠翠。自題："言攜青玉杖，千折上雲霄。"鈐
"老濤"（白文）。藏印有"柳谿所藏"（朱文）、"無所著冊"（朱
文）等。對開有程京萼題五絕一首。

第四開　畫青峯百鳥。自題："天逐青峯轉，人隨百鳥迴。"鈐
"前有龍眠濟"（朱文）。藏印有"一氓所藏"（朱文）、"松谿所
藏"（朱文）。對開有程京萼題跋論茶。

第五開　畫茅亭翠竹。自題："野飯芝泉洌，秋衣竹翠濃。"鈐
"阿長"（白文）。藏印有"柳谿所藏（朱文）、"無所著冊"。（朱
文）、"韋華"（白文）等。對開有程京萼題五律一首。

第六開　畫海日江潮。自題："三秋觀海日，半夜逐江潮。"鈐
"前有龍眠濟"（朱文）。藏印有"溪南吳氏鑑賞"（朱文）、"柳
谿所藏"（朱文）、"一氓所藏"（朱文）等。對開有程京萼題七
絕一首。

此冊小巧精緻。幅面不大，而氣象宏偉，有如大幅縮小。第三
幅，山勢崔巍，有綿亘千里之勢。第五幅，竹林茅舍，掩映成
趣，都是隨手妙筆。而水墨、青綠並出，更顯得多姿多采。

106.3a

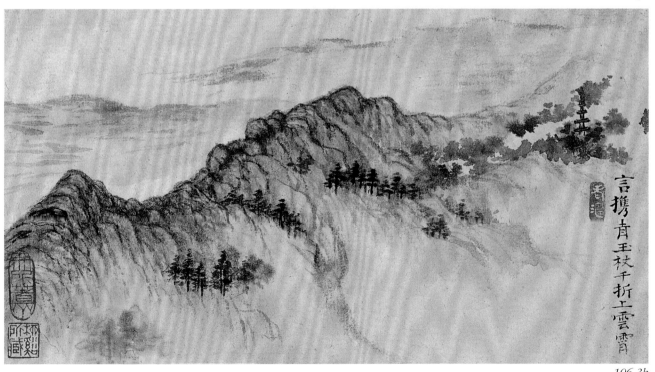

106.3b

106.1a

谿上逄闍精
舍鐘泊舟微
逶迤深松青
山齋後雲棲
在畫出東南
四五峰
柏林寺南望

106.1b

琼石頻當谷飛
梁忽接溪

106.2a

自從居此地
刀圭事都棄
孫雨荒階圓
秋池明月山
研中枯毒宿
枕上新雲閑
眼青掃禪子
依侭住還

106.2b

欽煙舍影石瀑影幽塞牢

106.4a

陸羽茶經裴汶茶述皆不載
建品唐末然後北苑出焉宋
朝開寶間始命造龍團以別
庶品後丁晉公漕閩乃造小龍團進東
坡詩云武夷溪邊粟粒芽前
丁後蔡相籠加吾君所之豆
山物致養口體何酒郎茶之
為物滌昏雪滯於務學勤
政未必無助其与進茗枝桃花
者不同忠惠直道高名典荒歐
之峰擢可不謹哉

106.4b

發逐青峰
轉你隨自
曷迴

106.6a

畫舸雙艑錦
為纜芙蓉花
續蓮葉時
榖月色映橫
淩感郎中和
度瀟湘
烏栖曲

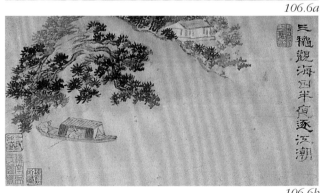

106.6b

三橋觀海瑶半宿逐湲潮

256

106.5a

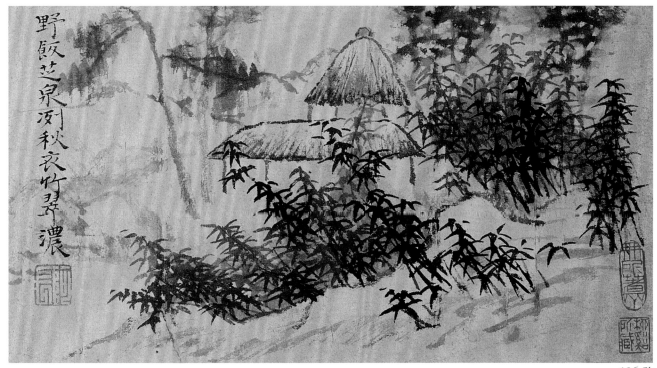

106.5b

107

石濤　花卉圖冊

紙本　共八開　設色　每開縱30.2厘米　橫20.8厘米

Flowers
By Shi Tao
Album of 8 leaves, colour on paper
Each leaf: 30.2 × 20.8cm

第一開　畫墨竹。自題："近代諸名家以竹稱擅者，每一下筆，非井字即胡叉，諸病又不必細説也。秋七月苦瓜濟。"鈐"瞎尊者"（朱文）。鑑藏印"李一氓五十後所得"（朱文）等。

第二開　畫墨桃花。自識"大滌子"。鈐"清湘石濤"（白文）。鑑藏印"一氓所藏"（朱文）、"森書審定"（白文）等。

第三開　畫水仙、墨竹。自識"瞎尊者"。鈐"清湘老人"（朱文）。鑑藏印"一氓所藏"（朱文）、"蔣森書收藏書畫之印"（朱文）等。

第四開　畫梅花。自題："黃□作巢枝底見，青蟲打眼節邊開。此予之於梅花中有所見而得者，觀詩之人從未聞許可，今偶書之於上。濟。"鈐"清湘石濤"（白文）。藏印"一氓五十"（朱文）。

第五開　畫豆莢、茄子、蓮藕。自題："此中似覺有油無鹽，正合苦瓜道人意味。"鈐"釋元濟印"（白文）。藏印"一氓所藏"（朱文）。

第六開　畫小魚藻。自題："逆浪遲千里，春江花亂波。清湘苦瓜濟。"鈐"清湘石濤"（白文）。藏印"一氓精鑑"（朱文）。

第七開　畫蘭石。自識"清湘老人"。鈐"清湘石濤"（白文）。藏印有"無所著冊"（朱文）。

第八開　畫菊花。自題："朵朵淵明去後思。清湘惰民大滌子濟，青蓮草閣。"鈐"清湘石濤"（白文）。藏印有"無所著冊"（朱文）。

此圖為雜畫冊。畫中題記表明作者反對畫竹"非井字即胡叉"的程式化弊病，主張"有油無鹽"的清新、自然、簡淡的藝術風格。此圖冊用寫意法，清新活潑，筆墨酣暢，瀟灑中寓靜穆之氣。

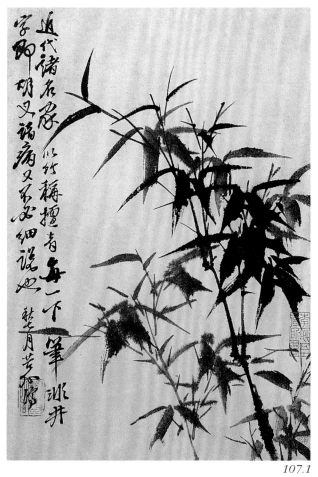

107.1

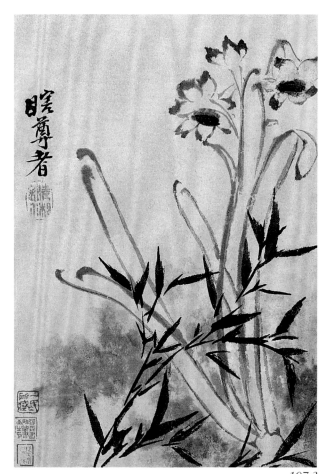

107.3

107.2

107.4

107.5

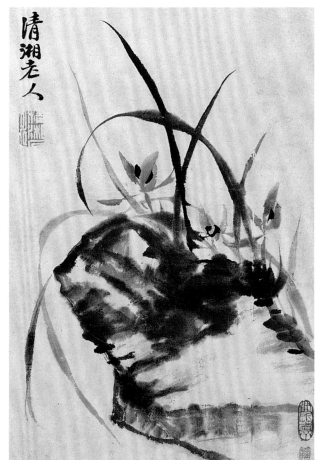

107.7

107.6

107.8

108

石濤　山水四段圖卷

紙本　設色　縱 23.2 厘米　橫 637 厘米

Landscapes in Four Sections
By Shi Tao
Handscroll, colour on paper
23.2 × 637cm

此卷共四段。

第一段　畫羣山古松，平溪房舍。自題："在澗幽人樂考槃，南山百石夜漫漫。空林無風萬籟寂，長嘯一聲山月寒。清湘大滌子依極。"鈐"粵山"（白文）、"老濤"（朱文）。鑑藏印"伍元蕙儷荃甫評書讀畫印"（朱文）、"虛齋審定"（朱文）、"李用心賞"（白文）、"聽風樓藏"（朱文）等。

第二段　畫叢林房舍，雲海扁舟。自題："老木高風着意狂，青山和雨入微茫。畫圖喚起扁舟夢，一夜江聲撼客床。清湘老人極。"鈐"半個漢"（白文）、"若極"（白文）。鑑藏印"儷荃審定"（白文）、"虛齋審定"（朱文）等。

第三段　畫峻嶺平川，疏林房舍。自題："澤雉樊中神不旺，白鷗波上夢相親。一鞭斜日歸來晚，只有青山小慰人。清湘老人極燕山道中。"鈐"半個漢"（白文）、"儷荃鑑賞之章"（朱文）、"虛齋鑑藏"（朱文）、"季彤審定"（朱文）。

第四段　畫雲山疏林，平溪房舍。自題："遙山近山青欲滴，大木小木葉已疏。斜日疏篁無鳥雀，一灣溪水數函書。大滌子耕心草堂。"鈐"大滌子極"（白文）。鑑藏印"虛齋鑑藏"（朱文）、"南海伍氏南叟齋秘笈印"（朱文）、"潘季彤鑑賞章"（朱文）。

卷後有曾熙題記一則，鈐印多方。

此山水四段其第三段題"燕山道中"，應是石濤應博爾都之邀北上時的作品。因此其山水景物，有鮮明的北方風味。如第四段近處暴露的岩石，遠山峭拔如屏障，房屋則紅牆碧瓦，是河北近畿一帶的特點。第二段題"老木高風着意狂"也是北方氣候特徵。石濤在北京，雖於名利上無所獲，然而旅行中見到北方山水，無疑豐富了他的創作素材。此四段山水，除章法取景之外，於筆墨方面，用筆較凝重，塑造的山石體積厚實，這與他適量地吸收了北派山水中斧劈皴法有關。

108.1

261

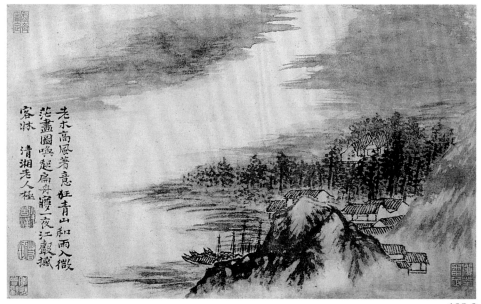

老木高風薈意
茫盡圖嚥起扁舟渡一夜江巖撖
容沐　清湘老人極

狂青山和雨入微

108.2

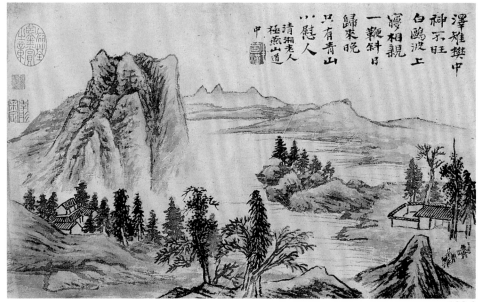

澤雉樊中
神不旺
白鷗波上
懷相親
一鞭斜日
歸來晚
只有青山
慰人
清湘老人
極燕山道
中

108.3

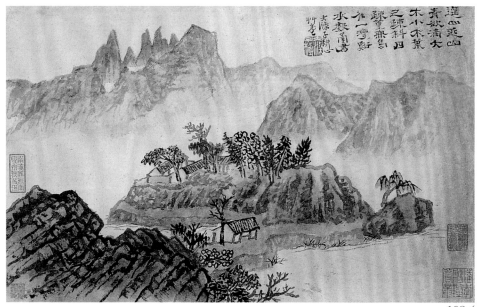

蓮山延山
青秋滴大
木小木葉
之疏科丹
跡罾無魚
在一灣黑
水毅南馬
大濟古湖
中

108.4

石濤　蘭竹圖冊

紙本　共十八開　墨筆　每開縱43.3厘米　橫30厘米

Orchids and Bamboos
By Shi Tao
Album of 18 leaves, ink on paper
Each leaf: 43.3 × 30cm

此冊有畫十八幅，對開題字十三幅。

第一開　畫墨蘭梅花。自題："眾卉傾城傾國，爾何空谷傳聲。"鈐"前有龍眠濟"（白文）、"清湘石濤"（白文）。對開有黃雲題記，鈐"黃雲之印"（朱文）。

第二開　畫蘭石。自題："瀑水潺潺風帶吹，芝蘭相並笑誰為。平生一個虛圈子，萬仞千峯未是奇。大滌子苦瓜。"鈐"原濟"（白文）、"苦瓜"（朱文）。對開有黃雲題記。

第三開　畫墨蘭兩叢。自題："顛倒隨吾筆墨粧，誰能正面爾能降。風吹如帶遊仙過，慧悟有時現寶幢。小乘客濟。"鈐"膏盲子濟"（白文）。對開有八大山人題記，鈐"心賞"（朱文）、"荷園"（朱文）等印八方。

第四開　畫蘭石。自題"大滌子青蓮閣"。鈐"我何濟之有"（白文）。對開又自題："幾季未許錯相干，一紙書成忽介繁。隨世隨人頻吐玉，無風無雨盡安瀾。天開名�931何常沒，地結蘭蓀那得乾。不是野夫多曲護，寒心多被熱腸看。清湘大滌子阿長。"鈐"贊之十世孫阿長"（朱文）。對開有王熹儒題記。鈐"熹儒印"（白文）等二方。

第五開　畫蘭花墨竹。鈐"老濤"（朱文）。對開有吳翔鳳等二人題記。

第六開　畫梅石竹蘭。自題"清湘老人偶意"。鈐"清湘石濤"（白文），又鈐有"黃雲私印"（白文）。對開有黃雲和洪嘉植對題。

第七開　畫芭蕉蘭花。自題："求時不得至無端，呼酒擎杯遣薄寒。老去難逢揮灑興，教兒伸得紙須寬。大滌老人苦瓜濟。"鈐"清湘老人"（朱文）、"贊之十世孫阿長"（朱文）。對開有姜實節題記。鈐"達受印信"（白文）、"姜實節印"（白文）、"六四在新安所得書畫印"（朱文）。

第八開　畫蘭花芍藥。款"老濤"。鈐"於今為庶為清門"（朱文）。對開有坫園主者吳翔鳳題記。鈐"吳翔鳳印"（白文）、"夢翔"（朱文）。

第九開　畫墨蘭。自題"種花之餘"。鈐"清湘石濤"（白文）。對開有曹仲如題記。

第十開　畫蘭石古木。自題"苦瓜和尚法龍眠老人筆"。對開有梅庚題記。

第十一開　畫蘭石。自題"清湘老人"。鈐"於今為庶為清門"（朱文）。對開又題："簪花無地正怡然，賤買雲間別一天。夙草也來經墨水，新詩何不繼芝田。騷人落落春風散，古迹遑遑夕照憐。寄與義之亭子上，黃鸝蝴蝶亂飛仙。清湘老人阿長。"鈐"清湘石濤"（白文）。對開有吳翔鳳題記。

第十二開　畫蘭石。自題："江南草本素心最，盆鉢家家卷宿根。受用一春福不淺，並頭結得並頭蓀。清湘老人濟。青蓮草閣。"鈐"瞎尊者"（朱文）、"膏盲子濟"（白文）。對開有孫兆奎題記。

第十三開　畫蘭、竹、石。自題"清湘大滌子"。對開有黃雲、凌蒼鳳題記。

第十四開　畫蘭花。自題："離根離葉自然香，根蒂無煩巧樣粧。脫體風流隨爾去，極時極節對匡床。石濤苦瓜濟。"鈐"清湘老人"（朱文）、"四百峯中箬笠翁圖書"（白文）。

第十五開　畫竹蘭。自題"鳥下新篁滑似油"。鈐"清湘老人"（朱文）。

第十六開　畫蘭石。自題："片石如雲鬼面皴，王香朵朵意含真。移來春雨煙生秀，灑墨淋滴贈遠人。清湘老人濟。"鈐"贊之十世孫阿長"（朱文）。

第十七開　畫蘭石。款"苦瓜老人"。鈐"清湘石濤"（白文）。

第十八開　畫雪梅雪竹。無款。鈐"清湘石濤"（白文）。

此冊以畫蘭為主，間以梅、竹、水仙、芭蕉等。或置之於深山幽谷；或配以紋石，如案頭清供；或為折枝，三花兩葉；而末幅則以梅、蘭、竹冶為一爐，大雪壓之，以見君子歲寒之心。用筆含墨飽滿，運行舒暢，隨意點染，富於變化。畫墨蘭，因其造型簡單，最忌其重複。全在用筆。一筆一筆寫去，如書法，故昔人畫蘭謂之"寫"。揚州八怪之一的鄭燮曾有題畫詩曰："十分學七要拋三，各有靈苗各自探；當面石濤還不學，何能萬里學雲南。""雲南"，指僧白丁，亦善畫蘭。可知鄭燮畫蘭，師法石濤。

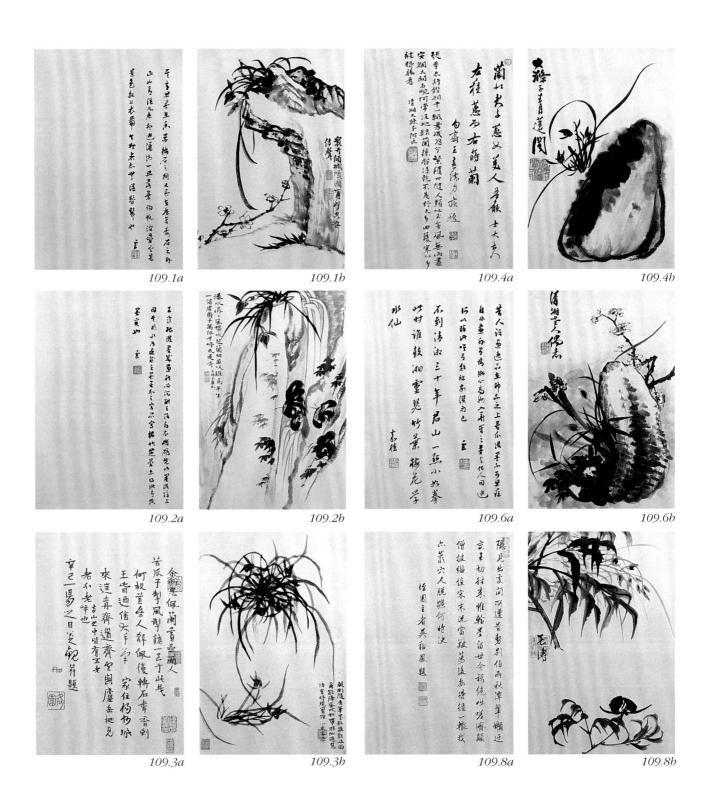

109.1a 109.1b 109.4a 109.4b

109.2a 109.2b 109.6a 109.6b

109.3a 109.3b 109.8a 109.8b

佛說般若波羅蜜人以靈治弓其用廣狹迅时如電
高雲俯衆百里形勢於此言陳深百里及穿針时巧
来住針孔寸字化畫时為於筆尖上透靈化世
筌神變年歲千須之為筆墨三珠如此冊十八幅
石大巧渾融巳為派出巳志為僉恭永法
尖寶之云录跋

徒倚江阜未有因安陸圖畫一怡神秋風
野卉志山裏雜鬼雜披態轉新
陽山吳荊鳳

109.5a

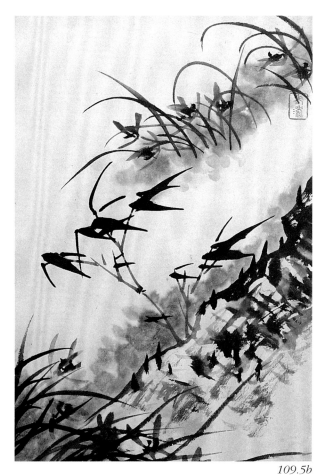

109.5b

風前煤枼翠影亂目下聞香露氣寒如此懷誰會得愛他
馮人畫吾看畫位臨蘭非易事古来誰有趙玉孫何年得
與洪君面鈔訣還頂仔細論
七月十一日坐中翻閱中再題
姜寶萊

109.7a

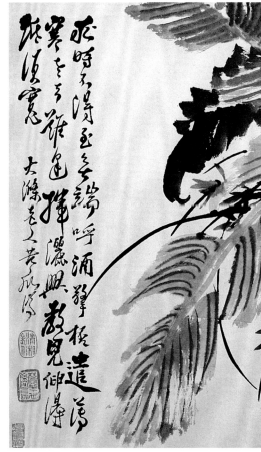

109.7b

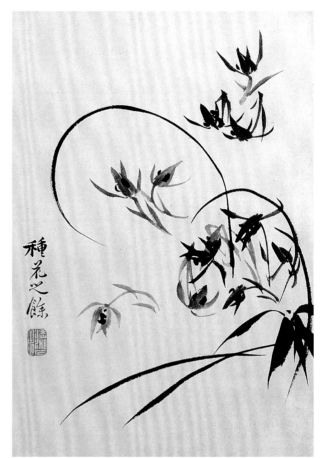

109.9a

109.9b

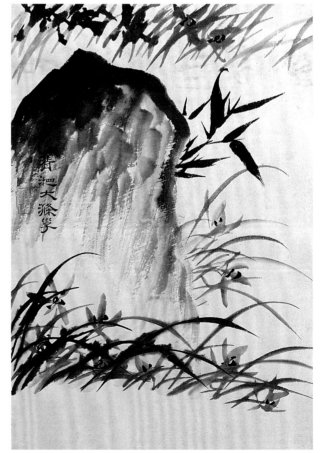

109.13a

109.13b

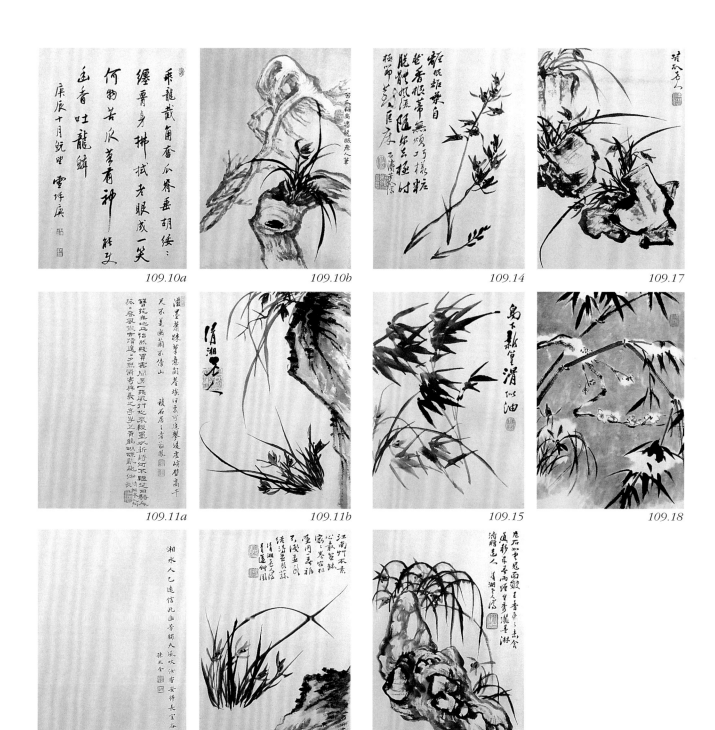

109.10a 109.10b 109.14 109.17

109.11a 109.11b 109.15 109.18

109.12a 109.12b 109.16

110

石濤　松竹石圖卷

紙本　墨筆　縱31.8厘米　橫343厘米

Pine, Bamboo and Rock
By Shi Tao
Handscroll, ink on paper
31.8 × 343cm

本幅自題："李元禮謖謖如勁松下風，嵇叔夜岩岩如孤松獨立，
予每恨不得復見其人。時（疑原文缺"寫"字）一二本，披襟相
向，儼然具景行仰止之思矣。清湘老人濟漫寫於研旅齋中。"鈐
"清湘石濤"（朱文）、"譚觀成印"（朱文）、"海朝"（白文）、
"素亭"（朱文）、"四百峯中箬笠翁圖書"（白文）。

畫中提到的李元禮、嵇康都是《世說新語》中，兩位被讚頌的
古人。李元禮是東漢穎川襄城人，他反對宦官專權，當時太學
生稱其為"天下楷模"。《世說新語》說他"謖謖如勁松下風"。
嵇康，字叔夜，三國時譙郡人，"竹林七賢"之一，《世說新語》
說他"岩岩如孤松獨立"。此二比喻都與松、石有關，故石濤創
作此幅《松竹石圖》以譽古人。松樹雖以淡墨為之，但矯健挺
拔，與石相依靠，以表現出力量。以濃墨寫竹，是藝術層次效果
的需要，但竹也代表君子，表示高風亮節，具象徵性。因此，這
一作品是以寫實和象徵並用方法，表示畫家對崇高人格的敬
仰。末尾題"漫寫於研旅齋中"。是石濤在黃硯旅書齋中創作
的，可能以此畫贈送主人，也同樣是對主人品格的頌讚。

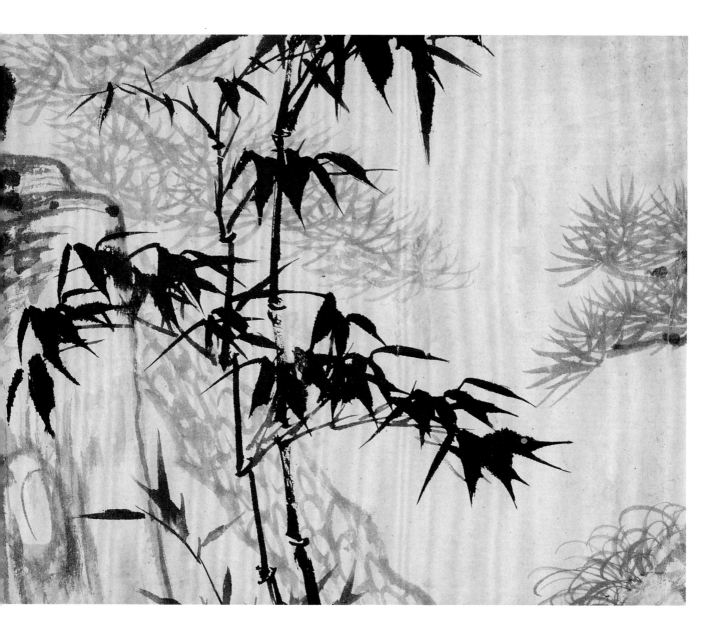

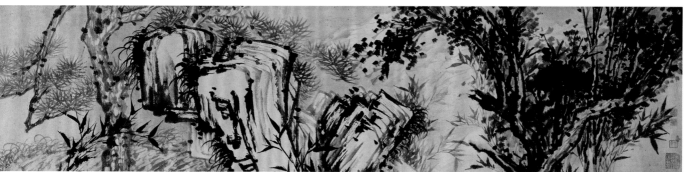

111

石濤　采石圖軸

紙本　設色　縱 46.5 厘米
橫 30.7 厘米

Scenery of Cai Shi Ji (Rocky Cliff)
By Shi Tao
Hanging scroll, colour on paper
46.5 × 30.7cm

本幅自題："先唐兩勝事,一面滁江塵。
有聲傳朽木,無夢謫仙人。才子空留影,
將軍不到身。今朝遺筆硯,始見過來真。
大滌子懷詩偈句,飛拜采石之圖。"下鈐
"石濤"(白文),又一印不辨。下方鈐鑑
藏印"虛齋審定"(朱文)、"胡筠"(白
文)等三方。

此幅描寫的是南京采石磯。這一被稱之
為吳頭楚尾(吳國與楚國交界處)的地
方,形勢險要,為軍事重地,素被文人墨
客所吟詠。石濤畫巨崖臨江,峭拔險峻。
其波濤洶湧,檣帆林立。崖上虯松蒼翠,
寺廟隱藏、煙雲繚繞,以示其高。遠處房
舍成排,山峯隱現,應是南京城和鍾山。
其畫法用筆細膩,刻畫精微,暈染秀麗,
是石濤用心之作,寄託思古幽情。

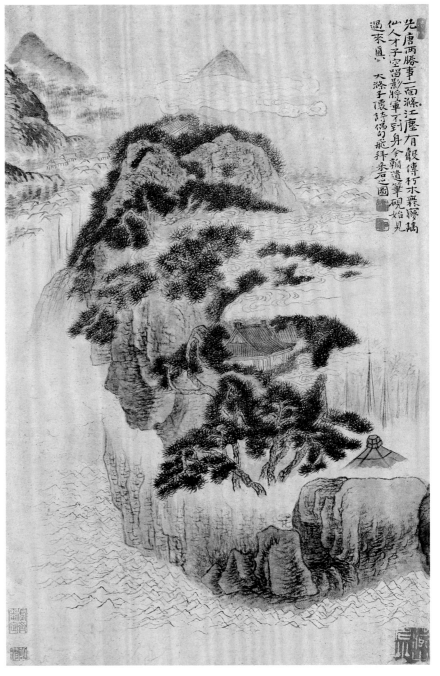

112

石濤　竹菊石圖軸

紙本　墨筆　縱114.3厘米
橫46.7厘米

Bamboo, Chrysanthemum and Rock
By Shi Tao
Hanging scroll, ink on paper
114.3 × 46.7cm

本幅自題："清香一片拂磁甌，不用東籬
遠去求。最是山僧憐酒客，儘教泛去坐
忘憂。清湘苦瓜老人濟。"鈐"頭白仍然
不識字"（白文）、"苦瓜和尚"（白文）、
"瞎尊者"（朱文）、"清湘石濤"（白
文）。左側又鈐"無所著冊"、"一岷所
藏"、"虛齋審定"、"龐萊臣珍藏"等鑑
藏印。

此軸景物集中於畫面的中部，給人以直
視面對的感覺，根據畫家詩中的題意，
他似乎在欣賞一個盆栽。從盆栽的秋
菊、翠竹中，也可以領略到超然物外的
野趣，所以不用到遠處去找，終日相對，
同樣可以忘掉一切，這種直視的表現形
式，也許是畫家的用心之處。

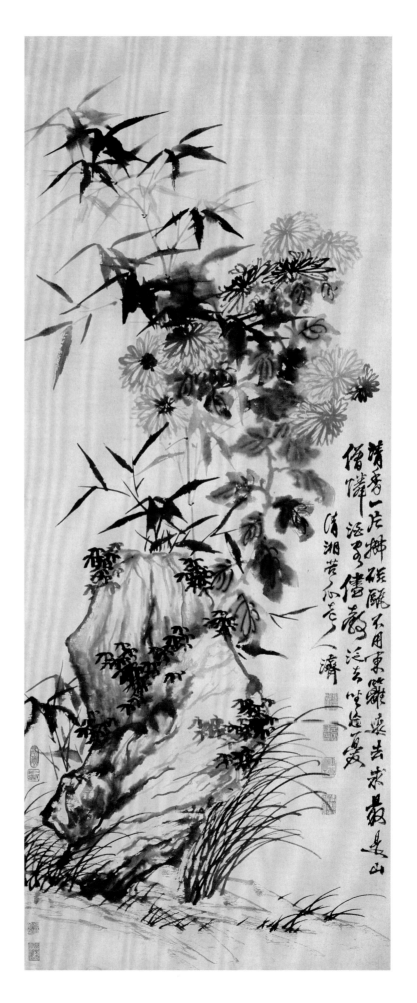

113

石濤　山水人物圖冊

紙本　共六開　墨筆　每開縱 35.1 厘米　橫 23.8 厘米

Landscapes and Figures
By Shi Tao
Album of 6 leaves, ink on paper
Each leaf: 35.1 × 23.8cm

第一開　畫平溪漁舟。自題："一水孤蒲綠,半天雲雨清。扁舟去遠浦,可遂打魚情。苦瓜老人濟。"

第二開　畫小山叢竹,茅舍木橋。自題："新長龍孫過屋檐,曉雲深處露風炎。山中四月如十月,衣帽憑欄冷翠霑。清湘苦瓜老人入山採茶,寫於敬亭之雲齊閣下。"鈐"苦瓜和尚極畫法"(白文)。

第三開　畫青山房舍。自題："樹色凝深谷,人語落孤峯。試問同遊者,青山高幾重。清湘瞎尊者遊山寫此。"鈐"原濟"(白文)、"石濤"(朱文)。

第四開　畫雲山房舍。自題："□□垂柳下,春水滿山田。農夫寒帶雨,耕破一溪煙。石濤濟"。鈐"瞎尊者"(朱文)。藏印有"無所住齋"(白文)等。

第五開　畫陶潛覓句。自題："何事柴桑翁,倚石覓新句。松風颯然來,悠悠澹神慮。清湘老人濟。"鈐"瞎尊者"(朱文)。

第六開　畫松竹屋宇。自題："種竹茅齋頭,春深護新筍。晨昏對此君,寒綠映衾枕。我思王子猷,高意有誰領。清湘野人濟。"鈐"老濤"(朱文)。又鈐"無住齋鑑藏"等鑑藏印五方。

此冊是石濤的抒情小品佳作。每幅構圖立意,往往於尋常之中發現詩情畫意,狀別人難狀之景。如第一、四開都是寫雨景。前者所畫的堤岸、楊柳、漁舟,在江南地區隨處可見。但他卻表現得是那麼幽遠、荒率和充滿雨後霧濛濛的感覺,而用筆墨卻如此節省。後者畫雨中農夫耕作,帶雨的楊柳和青山,是那麼凝重、濕潤,使我們彷彿身臨其境。第五、六兩開,都是借古人表現高懷,幅中都有人物和高樹,而給人的情思則迥異,這全在構圖造型中表達。梅堯臣在論詩時說:"必能狀難寫之景如在目前,含不盡之意見於言外,然後為至。"繪畫也一樣,那些難狀之景,不是物體的形,而是微妙的感覺;不盡之意,確實是不在畫中,而在畫外,石濤可謂得之。

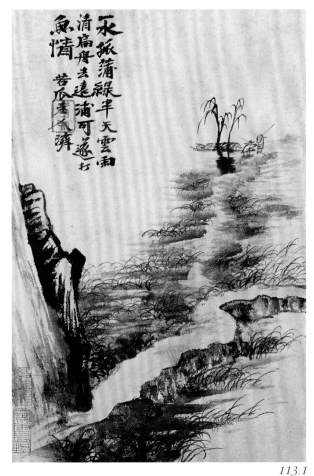

113.1

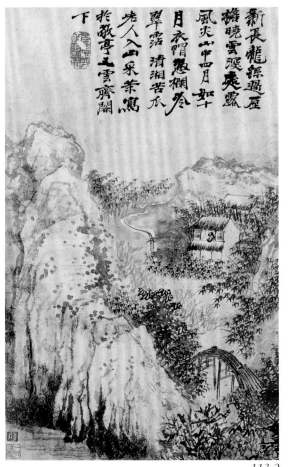

113.2

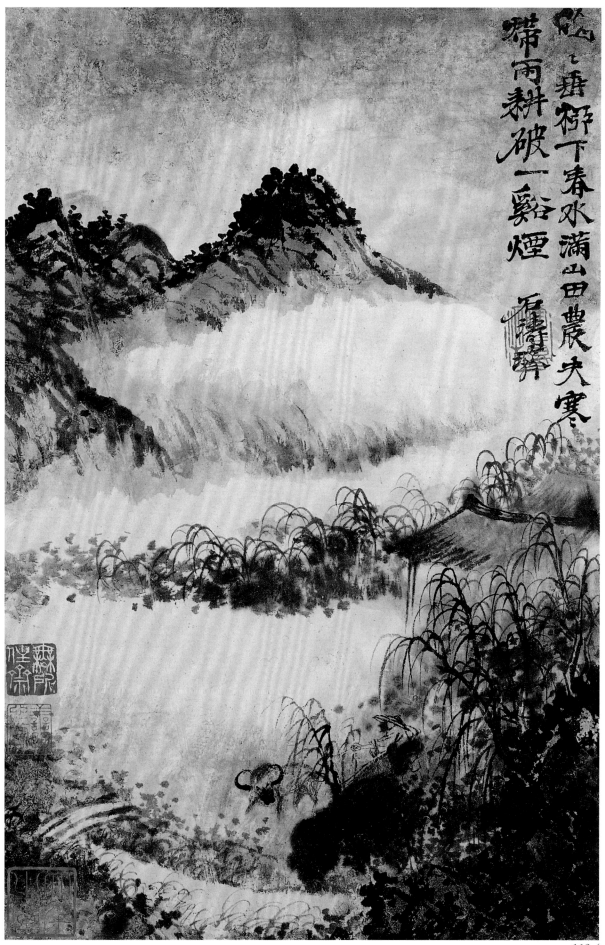

113.4

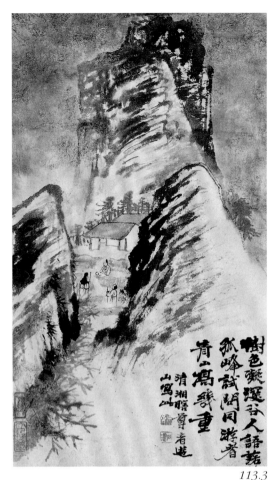

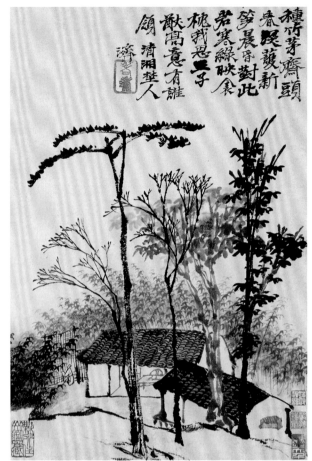

113.6

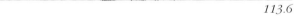

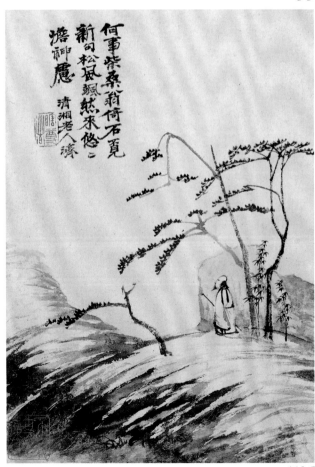

113.5

113.3

274

石濤　黃山圖冊

紙本　共二十一開　設色　每開縱30.8厘米　橫24.1厘米

Journey among the Huangshan Mountain
By Shi Tao
Album of 21 leaves, colour on paper
Each leaf: 30.8 × 24.1cm

此冊畫黃山風光。每開均無作者名款和題記。

第一開　無印記。

第二開　鈐"指月"（朱文）。

第三開　鈐"指月"（朱文）。

第四開　鈐"指月"（朱文）。

第五開　鈐"指月"（朱文）。

第六開　鈐"若未曾有"（白文）。

第七開　鈐"老濤"（白文）。

第八開　鈐"指月"（朱文）。

第九開　鈐"指月"（朱文）。

第十開　鈐"老濤"（白文）。

第十一開　鈐"老濤"（朱文）。

第十二開　鈐"老濤"（白文）。

第十三開　鈐"老濤"（白文）。

第十四開　鈐"指月"（朱文）。

第十五開　鈐"指月"（朱文）。

第十六開　鈐"老濤"（白文）。

第十七開　鈐"濟"（白文）。

第十八開　鈐"濟"（白文）。

第十九開　鈐"指月"（朱文）。

第二十開　鈐"老濤"（白文）。

第二十一開　鈐"濟山僧"（白文）。

石濤此冊所畫黃山各處風景，雖無標題，但從景物可知何處，如蓮花峯、蒲團松等。此冊原應不止二十一開，今存日本京都泉屋博古的《黃山圖冊》，可能與此同屬一冊。如果我們將此冊與弘仁的《黃山寫生圖冊》比較、並觀，就會不難發現這兩位大師的藝術風格有多麼大的差異。雖然他們同樣是以水墨和設色去描繪黃山的姿態，從意象寫生去觀察表現心中黃山的美，但是弘仁的用筆構圖，顯得是那樣的嚴謹有法，似乎每一幅都經過了精心的推敲設計，圖案化的手法，表現的是理想中的完美；而石濤則顯得漫不經意，皴法用筆，或長或短，不拘一格，靈活多變，取景構圖則貼近於生活原形，目之所遇，隨手拈來，筆隨心轉，不求完美。他們雖然以同樣的熱情去描繪心中的黃山，猶如與客對談，弘仁似乎是把熱情表露在臉孔的微笑上，從容不迫地娓娓道來，有條不紊，令人神往；而石濤則是手之舞之，足之蹈之，高談闊論，妙語驚人。這種藝術上的差異，正反映出他們個性與處事的不同特點。

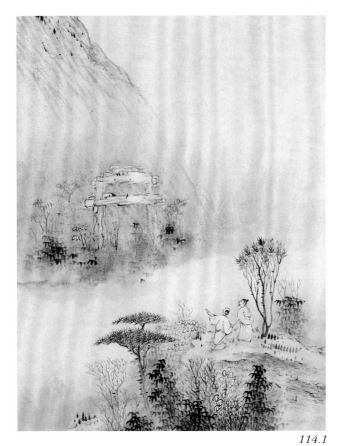

114.1

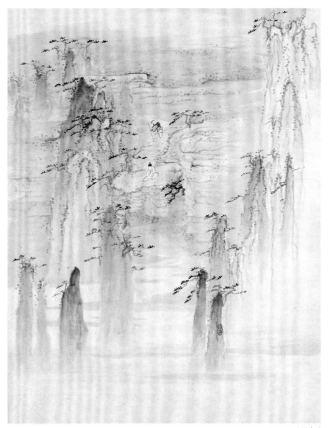

114.3

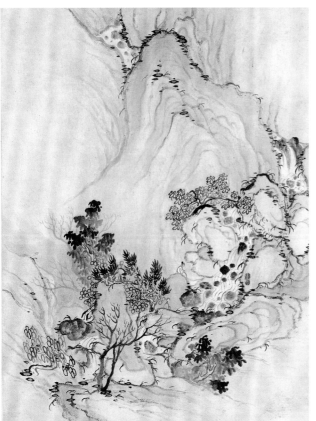

114.2

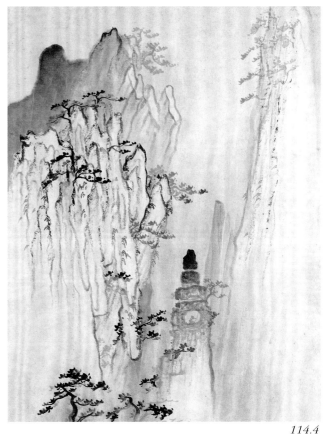

114.4

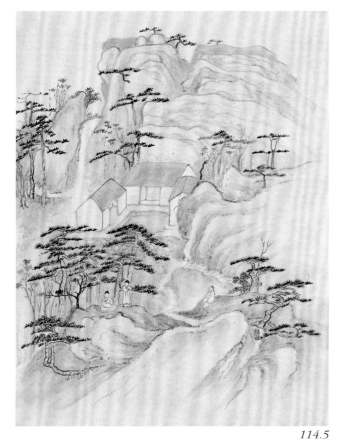

114.5

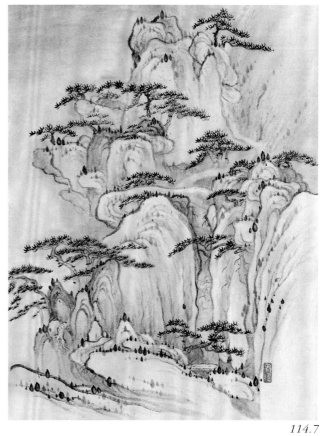

114.7

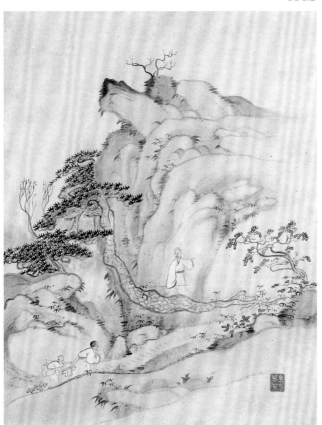

114.6

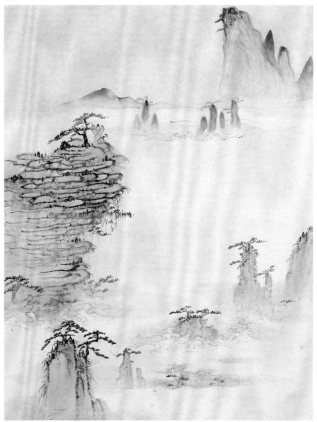

114.8

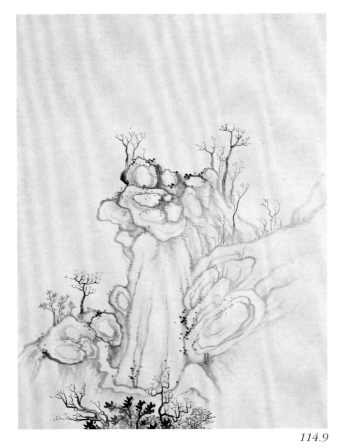

114.9

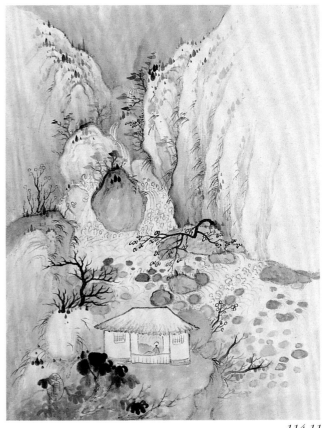

114.11

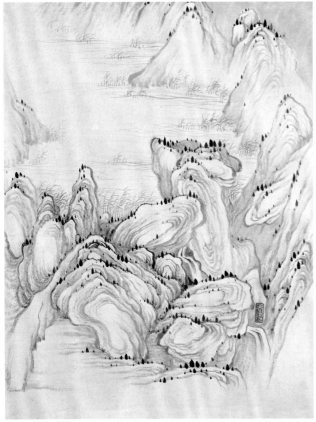

114.10

114.12

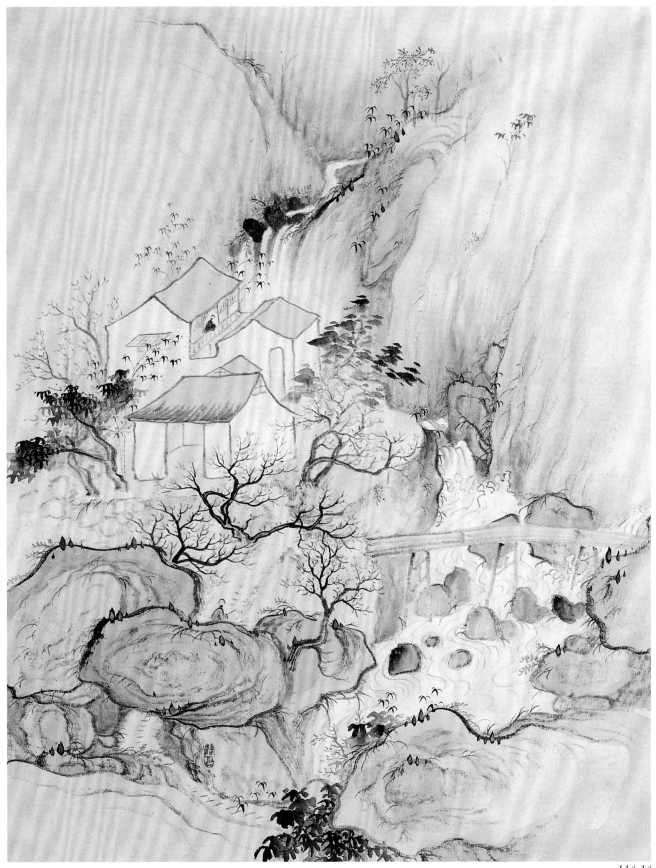

114.14

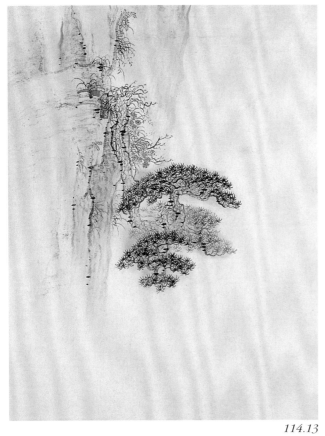

114.13

114.16

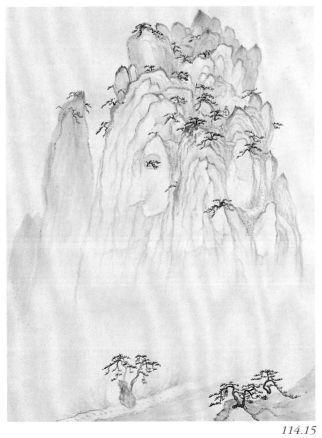

114.15

114.17

114.18

114.20

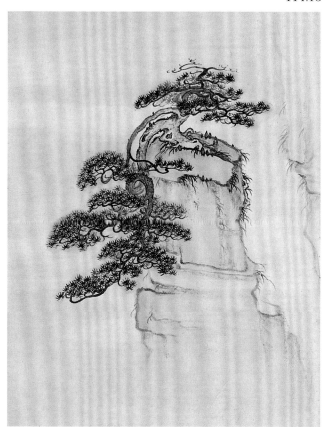

114.19

114.21

圖1

弘仁　松梅圖卷

湯燕生七絕四首：

"偃亞回風舞鬣時，蒼然百尺始生枝。可憐江左空殘夢，十八公當屬阿誰？"

"名僧飛遁此留蹤，移向詩屏伴阿儂。解洗京塵天半淨，不教流恨說秦封。"

"宮殘五柞井摧梧，白鹿文松久就蕪。惟有歲寒堂上影，森梢如對古貞夫。"

"嶺畔孤亭四望通，頻來堅坐聽松風。葛洪井畔三珠老，曾見移栽是此翁。"

款書："題漸江師畫松回絕句。黃山樵湯燕生偶書。"鈐"巖夫"(朱文)、"補過齋"(白文)。

龔賢詩及跋：

"巳後開天闢地時，微塵石上長虯枝。此生終老不逢我，鱗鬣蒼然對阿誰？"

"荒風古雨少遺蹤，覆着丹燒也賴儂。此本自慚凡草木，軒轅皇帝不曾封。"

"嫩條抽發學枝梧，促地高根帶綠蕪。每到花開明月夜，白頭疑是華姜夫。"

"霧塞高天鳥夢通，香傳一徑不因風。漸師自寫蕪寒貌，紙尾留題索半翁。"

跋云："冶城張大風，黃山漸江師，每畫成必索予題，雖千里郵致，不憚煩也。此卷是漸師傑作，不知天池大士從何處得來，楮末韋有餘地，予題四絕也。前二首詠松，後二首詠梅，皆用湯巖夫韻。因憶大風、漸江、天池、巖夫皆我一流人，因並紀之。倘攜歸潛川，必親 (原文"親"字旁有數點，為衍文) 出示扶晨汪子，當嗣蘇門一嘯也。龔賢。"鈐"龔賢印" (朱白文)、"半千" (朱文)。

圖6

弘仁　林樾一區圖卷

藕益題：

"仁義院古佛堂改禪寮引。江南形勝唯新安稱最，而新安山水之秀，人物之盛，又唯豐南稱最。里中有仁義院，院建自有宋祥符，負天都而面白馬，右金竺而左飛布，洵大觀哉！予自黃海返歙浦曾一息足，嘆其規模軒冕，必當選為佛場。未幾，承般若社中諸友相邀，隨喜法會，僭為大眾略拈《金剛經》之要旨，於是主人一光潘公清曰：'從來宗門有坐禪之堂，教下有修觀之堂，方可深詣此道，所謂百工居肆以成其事，君子學以致其道也。今此院三房鼎列，唯事瑜伽法事，曾無禪觀寮宇，雖獲聞出世法，要將何以臻恩修實？蓋竊念古佛堂弘廠軒豁，稍加改葺便可永作趺坐，究心之地不同白地起建之難。敢一言以告同志，必有欣然樂助厥成者矣。'予善其說，遂書此以為引。甲午燈節後二日，此天目藕益智旭題。"

吳揭跋：

"豐溪之南，其山水奇秀甲新安，其南則有石耳蒼谷黃羅天馬，東則有飛佈靈金，北則有天都雲門，西則有松金竺諸峯，環向若畫屏。圍繞其水，從雲門峯出至豐南，蓋百有餘里。始潭深澈，舒徐慢流，祥符古剎，正當其右。剎後有慈尊閣，閣外有長松數十樹，濤聲間作，與溪流合聲，遙思天樂驟發，不知較此何以。閣中一公為此中老者，舊焚修數十年，略無懈息。庚子歲遠迎華素大師，枉剎敷演金剛密諦，一時聞者皆恭敬，實信之心。余友漸江亦遇其列，遂書此卷以贈一公。自庚子至今越十年矣，其裔孫瑞林持卷索題，漫述其意於左，新安惟崇瑜伽之教，獨豐南多士而衣冠在雲樓門下者何啻數十人，一公能親近華師，則其學者淵源不似今之野孤禪，常為有謂者所笑矣。庚戌仲春吳揭敬跋。"

湯燕生跋：

"漸江師住豐溪仁義寺最久，童稚皆知，仰其高山，鳥輿相識，亦就其掌取食也。此圖為其寺一公作於冷蕭疏中，具有古雅幽深豐妍峭蒨之致，倪高士遠墨豈復能過。為成二詩附圖以壽。

豐南遠擅江南勝，人物嵚崎似六朝。禪伯幽樓此最久，標新寫就古團瓢。

師是盧山宗側倫，圖將永業佛台新。松篁入夜聽成音，澗戶臨湍坐遠塵。

丁卯新正三日書於大滌精舍，去漸師作畫之年已易二十八寒暑矣，覽遺物而懷賢為之三嘆。黃山老樵湯燕生敬題。"

圖 21—26

弘仁　黃山圖冊

《黃山圖》冊諸家題跋

查士標跋：

"漸公畫入武夷而一變，歸黃山而益奇。昔人以天地雲物為師，況山水能移情，於繪事有神合哉？嘗聞讀萬卷書，行萬里路，乃足稱畫師。今觀漸公黃山諸作，豈不洵然！邗上旅人查士標題。"

唐允甲跋：

"近今以來，記黃山者夥矣，而圖畫黃山者亦不少。記黃山者，莫難於似。如築新豐市，阡術宛然，雞犬者皆識其處，方稱作乎？圖黃山者，莫善於神似，莫不善於形似。神似者如吳道子畫龍點睛，皆欲飛去。形似者直三家村裏標揭盧岳形勝，就中峯巒向背，觀閣參差，非不井井，而本來面目，去之越遠。以是作者難畫者亦不易也。一日，過葉使君水閣納涼，出公家小阮所藏漸道人《黃山圖》六十幀屬題。噫嘻，盛哉！古未有也。道人自國變後薙髮為僧，遁迹黃山山中，與樵青牧豎為侶，坐臥其下，不計歲時。舉凡山中陰晴之變幻，陵壑之遷移，日月之虧蔽，與夫鳥鳴花口，水漲霜明，靡不貯其胸中，從其指腕脫出，即欲不神似，焉可得乎？從來品騭書畫，以人品高下為準，如趙松雪畫登能品，只以天水潢委身異代，遂爾減價。顏平原書，人謂其行墨之間具有忠信（原文"信"字旁有數點，為衍文）孝骨性，後寶惜者如天球大貝。擇術不可不慎，蓋如此也。記黃山如虞山錢宗伯，燕許大手筆，不可複作矣。畫如漸江又寧易乎？主人幸護惜之，勿使天都峯頂，風雨蛟龍所獲也。甲寅六月，耕塢七十四老人舊史允甲識。同觀者葉使君名蕃，歙人。"

蕭雲從跋：

"山水之遊，似有前緣。余常（疑為嘗字）東登泰岱，南渡錢塘，而鄰界黃海，遂未得一到，今老憊矣，扶筇難涉，惟喜聽人說斯奇耳。漸公每我言其概。余恆謂天下至奇之山須以至

靈之筆寫之，乃師歸故里，結庵蓮花峯下，煙雲變幻，寢食於茲，胸懷浩樂，因取山中諸名勝製為小冊。層巒怪石，老樹虯松，流水澄潭，丹岩巨壑，靡一不備。天都異境，不必身歷其間，已宛然在目矣，誠畫中之三昧哉！余老畫師也，繪事不讓前哲，及睹斯圖，令我斂手。鐘山梅下七十老人蕭雲從題於無悶齋。"

楊自發跋：

"漸師畫流傳幾遍海宇，江南好事家尤為珍異，至不惜多金購之。論者謂其品與沈處士、文徵君（即沈周、文徵明）相伯仲，顧長幀大幅，啟南擅其雄；赫蹏尺素，徵仲標其秀。二公各有獨至，不能兼長也。漸師無境不窮，小大互見，較之二公實有兼長，詎止伯仲云爾哉！此冊丘壑既富，盤礴尤工，為漸師生平得意筆，大似珍珠船中明月夜光，見者能不寶愛之！鴛水楊自發題。"

汪滋穗跋：

"繪事小道也。前賢偶一寄興，往往不留姓字於人間。蓋士君子具有懷來，不欲以技傳耳。吾鄉漸公篤學嗜古，立身崖岸，生平感遇，多所屯蹇，遂託足緇流，陶情於筆墨遊觀之外，落落抱深思焉。余嘗披閱漸公山水圖策，削壁巍峯，孤聳萬仞，曾不作半點媚悅引人之致，其胸臆何如也。嗚呼！觀畫品可以知人品矣。潛川汪滋穗題。"

饒璟跋：

"漸師作畫三十年，從無一毫畫師氣習，余素所折服。漸師亦獨許可余畫，余實慚不逮漸師遠矣。師謝世又十餘年，余復潦倒道途，筆墨廢棄，間爾塗抹，不過一寫胸中逸氣，何嘗有漸師坐臥雲山朝暮飽看煙雲一刻之暇哉！今觀所畫黃山冊，幅幅雄奇，此山真面目都被漸師和盤托出，致令山靈不能隱閟，是亦造物所忌，漸師或亦因是不克享壽耶？然師片紙尺幅，世多寶如頭目腦髓者，傳之百千年後，紙墨滅盡而名不磨，則師之壽又實永矣。余嘗欲作黃山圖，今日對之閣筆，正如太白不作黃鶴樓詩，是善藏拙。他日當探峨嵋，訪太華，觀其奇峯，發我塊壘，安得重起漸師質之？石臞道者饒璟拜書。"

汪家珍跋：

"余家去黃山百廿里而遙，去漸公家廿里而遙，無弱水之環也，無虎豹之當關也，乃結想半生，無因緣相見。丙申八月，惠然肯來，因共了黃山之願，其幸為何如？嗟乎！吾郡之人，有垂老不見黃山者矣，有身見黃山而心不見黃山者矣。吾兩人身心交見，何悲見晚？今覽斯圖，杖履煙霞，儼如未散，相從之誼，日篤不忘耳。乙巳九日汪家珍識。"

程邃跋：

"吾鄉畫學正脈，以文心開闢，漸江稱獨步。當日浩氣一往，遂爾逃儒，余嘗勸其返初衣，作孝梯明王事，時輩謂為謗議，持論相責，未克竟所説而慚公已矣。楚人拾殘，曾屬余題一冊，信筆立小傳，拾公亦往往不知落何人手？今年乃聞湖州太守得之。近世推其小阮允凝氏嗣厥美，毫髮無遺憾。因念遙止、天際，皆江氏一門，海內各宗，犖然互出，漸公在世，可謂長不沒乎？黃海英靈，百千萬億之神變，當無陶元亮壺觴佐山海經下註腳也。垢道人程邃跋。"

圖30

髠殘　物外田園圖冊

第一開　"武陵溪溯流至桃花源，兩岸多絕壁斷崖，酈道元所謂'漁詠幽谷，浮響若鐘。'武陵花源間自道元注破，遂後絕無隱者。夫名譽所處有道者避之。故吾卿先世則有善卷先生隱於德山，德山亦名枉人山焉。而花源則皆避秦人，長子孫，年久仙去。昔人所云名者實之賓。是其人則逃之而不得；非其人則求之反辱也。長夏日偶為樵居士塗此，意頗類之，因書此閒話以為笑樂。石道人。"鈐"白禿"（朱文）。

第二開　"夫樵者能入荊棘，能入葛藤，能入蛟龍之穴，虎兒之巢，撒手懸崖，縱橫鳥道，不識富貴榮辱之境，不識死生性命之大，天壽天夭，其如晝夜，故其歷險若夷，嘗苦如薺，陶陶然但見其樂，未見其憂。夫人為世間生老病死、富貴榮辱所累，則思而為佛為仙，不知仙佛者即世間人而能解脫者也。是以黃帝欲脱珪冕而就之，以其可以完吾人固有之天。故者智人多避邇樵漁之間，非徒慕其名而汨其實，樵居士若為首肯，請從此入，石道人饒舌已竟，樵者唯唯否否，復存此鴻爪之迹，以待明眼人棒喝耳。石道人。"鈐"石谿"（朱文）、"電住道人"（白文）。

第三開　"我嘗慚愧這雙腳，不曾越歷天下名山；又嘗慚此兩眼，鈍置不能讀萬卷書，閲遍世間廣大境界；又慚兩耳未嘗親受智人教誨。祇此三慚愧，縱有三寸舌頭，開口便禿。今日見衰謝如老驥伏櫪之喻，當奈此筋骨何。每見有心眼男子，馳逐世間，深為可惜。樵居士於吾言無所不悅，然歲之所聚，不一二次，聚則一宿便去，然而一宿之晤，思過半矣。今年再入幽棲，置余病新愈。別去留此冊，索餘塗抹。畫不成畫，書不成書，獨其言從胸中流出，樵者偶一展對，可當無舌人解語也。石道人識於幽棲關次。"鈐"石谿"、"電住道人"（白文）。引首鈐"白禿"（朱文）。

第四開　"終日在千山萬山中坐卧不覺，如人在飲蔗邊忘卻飢飽也。若在城市，日對牆壁瓦礫，偶見一塊石一株松，便覺胸中灑然清涼，此可為泉石膏肓煙霞固疾者語也。禪者笑余

日：師亦未忘境耶？余曰：蛆子汝未識，境在西方，以七寶莊嚴，我卻嫌其太富貴氣。我此間草木土石，卻有別致，故未嘗性生焉。他日阿彌陀佛不生此土未可知也。禪者笑退。石道人。"鈐"介丘"（朱文聯珠印）。

第五開　"把名利看大了，便忘卻生死；把生死看大了，便忘卻名利。張拙偈云：隨順系緣無罣礙，涅槃生死等空華，莫不是名也隨他，利也隨他，佛道也隨他，生死也隨他，恁麼不恁麼也隨他。果能如是，則數聲清磬，是非外一個閒人天地間。樵居士曰：噁。石谿道人。"鈐"石谿"（白文）、"天壤殘者"（朱文）、"蕘庵"（朱文）。引首印"蕘庵"（朱文）。

第六開　"人之性情有不可解者皆屬於天，故其嗜好各有不同耳。壬寅六月大暑如焚，樵居士偕明遠入幽棲，問殘道者病，病者亦霍然而起，是夕月明如晝，草蟲亂鳴，相與俯仰。余病已半年，居士亦倦於道路，當此景如夢覺，如悟前世。嗟乎，人生何事不可□於懷者，撣裾王門擁蓋，尚期山澤之臞，繫之則天壤矣。居士曰：噁。石谿道人。"鈐"僧殘"、"電住道人"（白文）。引首"介丘"（朱文聯珠印）。

圖69

石濤　山水圖冊

石濤題記四則：

"理棹穿煙訪舊遊，江花江草怯新愁。誰憐旅逆同孤雁，一夜凄清繫小舟。夜泊水陽呈粲老，石濤濟道人。"鈐"原濟"（白文）、"石濤"（白文）。

"南郊猛虎不敢射，雲中白鹿不得騎。偃仰一室阻霄漢，隻身蹦蹐同雞棲。案頭怪底煙雲逼，夔魖騰空鼓雙翼。熟視旋驚放鶴圖，恍如置我秋空立。倚杖為君三太息，寄語高飛須努力。招來莫更樊籠集，請君掉首疾聲呼，幾人天外尋林逋。梅淵公題予放鶴圖歌，知己同堂，闕一不可。端陽日清湘道人偶書此紙。"鈐"清湘濟"（朱文）、"石濤"（白文）。

"庚申秋仲以小冊十紙持贈。粲兮先生復書一絕其後。君家鑑賞清且閒，不憑耳目憑溪山。為君十出塵埃思，明月清尊一解顏。湘源小乘客石濤濟一枝閣中。"鈐"小乘客"（朱文）、"不從門上"（朱文）。

"三十餘年立畫禪，搜奇索怪豈無巔。夜來朗誦田生語，身到廬峯瀑布前。辛酉佛道日志山田奇老有古詩題予此冊甚妙，書謝田生舉似粲老。濟山僧石濤。"鈐"法門"（白文）。

喝濤題記：

"溪深石黑前峯影，樹老婆娑倒掛枝。不盡灘聲喧落日，詩成獨嘯響天時。再題石弟畫，粲翁一笑。喝濤亮草。"鈐"原亮"（朱文）。

圖 73

石濤　山水冊

第一開　"一春今日霽，結伴好山緣。步壑雲依杖，聽泉花落肩。問天高閣語，息靜下方禪。歸路迴幽絕，松橫十里煙。愚山先生招遊敬亭，歸路分得煙字。丁巳詩，甲子三月忽憶愚山圖此，清湘。"

第二開　"石濤濟山僧"（白文）。

第三開　"慣寫平頭樹，時時易草堂。臨流獨兀坐，知意在清湘。粵西清湘石道人濟一枝處。"

第四開　"芭蕉略雨點婆娑，一夜輕雷洗剩魔。夢對褚公書絕倒，令人神往十分過。一枝夏日霽後寫，石濤濟。"

第五開　"山勢盤紆一徑斜，雲垂四面日光遮。清波石打天門雨，紅葉船衝洞口霞。客過魂銷悲往事，亭空樹老不開花。當年歌舞人何處？獨剩荒台起暮笳。登凌敲口。一枝濟。"

第六開　"門前水折蒼苔路，屋後雲翻壁立山。只有一機忘不盡，任風吹送到人間。禿髮人濟，一枝閣中。"

第七開　"中秋夜雨至漏盡而月復皎然，不勝陰晴之感，江城閣步半岳四韻。

昨夜今宵兩不同，迷雲步雨一樓風。擎杯搔首花間問，此際清光何處通。

病葉沉沉點點黃，隔溪猶送小清香。羽衣仙子翻新曲，風雨應教亂舞裳。

碧天如洗出新妝，何處酣歌夜未央。世事偏同愁裏聽，六朝興廢一迴廊。

留得淵明柳數株，江城邀笛興偏殊。縱然妙手王維在，難繪陰晴一畫圖。石濤濟山僧。"

第八開　"重過太白祠並畫，石濤。信著芒鞋作浪遊，十年三到摘仙樓。庭前古柏齊雲起，階下蒼苔盡日幽。海去金焦消眾壑，地來江楚壯驚流。巃嵷底柱中分石，今古名題遍上頭。"

第九開　"清音蘭若澄江頭，門臨曲岸清波柔。流聲千尺搖龍湫，淒風楚雨情何求。雲生樹杪如輕雪，鳥下新篁似滑油。三萬個，一千籌，月沉倒影牆東收。偶來把盞席其下，主人為我開層樓。麻姑指東顧，敬亭出西陬。一傾安一斗，醉墨凌滄洲。思李白，憶鍾絲，共成三絕誰同流，清音閣上長相酬。登清音閣，索施愚山、梅淵公和章。甲子新夏澹色圖之。"

第十開　"畫有南北宗，書有二王法，張融有言，不恨臣無二王法，恨二王無臣法。今問南北宗，我宗那？宗我耶？一時捧腹曰：'我自用我法。'時甲子新夏呈閏翁大詞宗夫子。清湘禿髮人濟。"

圖 76

石濤　詩畫稿圖卷

一、南歸賦別金台諸公

鯤翼覆千里，百翎難與儔。曠然思天地，其亦等蜉蝣。倦敧蓬萊石，興翻滄海流。往來無逆志，大塊終悠悠。吾身本蟻寄，動作長遠遊。一行入楚水，再行入吳丘。乘風入淮泗，飄來帝王州。蘭蕙本契合，氤氳相綢繆。感君洗我心，愧我污君眸。三年無返顧，一日起歸舟。良會實不偶，悵懷那得休。贈言勞紙筆，繾綣當千秋。

二、天下山水孰奇壯，最奇不過閩與浙。餘生雖未遊斯境，舊昔曾聞有人說。峻嶺雖仙霞直上天，蒼岩絕壁如臨淵。王公出為兩省制，旄旌鐵鉞經其巔。昨年天子近呼來，景物依然尚念哉。思之不見愛余寫，一一細說傳其材。嶺下白雲橫麓起，嶺頭紅葉接天開。參橫樹木總無度，劈立一松勘四顧。披鱗帶甲嫩不勝，百尺撐空承雨露。冰霜蚤勵歲寒心，近日春光猶託付。翠竹連環萬畝陰，風生清籟如瑤琴。此間注目欲飛去，目送江郎羽化岑。清湘本為泉石客，聞君此語愈冷心。開襟便作巒嶼想，落筆一搜華嶽林。歲月驅人世，粉墨輝黃金。山川自爾同今古，吾將以此贈知音。大司農王人岳屬寫仙霞嶺及古松樹並悉命意。

三、不睹荊山玉，安知圭玷華。小堂初下榻，獨院少移花。時有高車過，風標未許誇。紅顏方乍對，白雪敢吟呀。輾轉憂難已，躊躇興益奢。禮文因病廢，詩事寫心遐。願借同堂手，持書啟絳紗。臥病慈源，值大司寇圖公見訪，爾時不知主人月公往，便感賦以謝。

四、半世遊雲客，思君歷九秋。黃塵空促步，白髮漸臨頭。倦矣懷商老，歸兮襲子猷。薛蘿春盡月，飄葉下揚州。寄梅淵公，宣城天延閣。

五、舟泊泊頭，丁允元、鄭延庵諸子，清言雅論，復索予書畫，作畫以贈，訂方外交。古岸新沙錦纜收，御河官柳送行舟。號歌直接青雲外，鄉語難分到泊頭。太息勞人勞自肯，番嗟我輩為誰愁。天涯南北逢知己，敢不虛心翰墨酬。

六、舟中九日，夏鎮與諸同人遣興笑作。有香有茗有黃花，雖不登臨興亦嘉。舟上看山山勢轉，水邊弄墨墨光華。白衣攜酒南陽獻，烏帽拈題夏鎮呀。總是客途寥寂甚，平沙淺水接天涯。

七、千迴百折故城河，東傾西長分嵯峨。白楊灌木參天柯，處處成行占道塵。古塚荒岬廟逶迤，水流浪打常狼嵒。行路之人嗟嘆多，崢嶸斧削飛岩坡。樓船畫鼓快如梭，錦纜人來寸寸呵。歸空糧艘遮天摩，歌聲歌徹青雲和。故城河口號。

八、臨清過閘口號。地傾水瀉須憑閘，千里雷車迅怒嘷。捲浪拋開珠散彩，崩空舞碎雪分濤。七十二門向北牢，東歸此去漸憑高。錦雲旋繞織秋袍。仙障中分虎勢條。鳴鑼擊鼓壯滔滔，行人駐看躍淵艚。飛帆擁簇架圖旄，推窗捲幔得揮毫。

九、舟行將入閘，湖水盪盪無涯。漁艇千家岸，蘆花一色沙。舟過八閘為友人作畫。眼中才子誰為是，燕山北道張天津。此時破雪擁萬卷，手中笑謝酒半巡。一觴一韻字字真，的的真草稿惠何人。羨君顛死張顛手，羨君摧折李白神。贈我雙筆稱上妙，秋毫小楷堪絕倫。至今停筆不敢和，至今縮手時為親。

知我潦倒病，念我無髮貧。授我以小法，憶我相思陳。入城出郭兩苦辛，傾心吐語皆前因。落落無知己，滿面生埃塵。奇哉奇不已，長嘯謝西秦。雪中懷張笨山。

十、半生南北老風塵，出世多惓入世親。客久不知身是苦，為僧少見意中人。天仙下世真才傑，我公心力能超羣。君視富貴如浮雲，遊戲翰墨空典墳。愛客肯辭千日酒，風流氣壓五侯門。四海漁樵齊拍唱，歸來長鋏歎王孫。人生飄忽等閒情，且隨酣暢眼縱橫。感君白璧買歌笑，醉客不放東方明。傾情倒意語不惜，回山轉海開旃檀。座客皆云不盡歡，歌兒聲雜冰雪團。凍雲匝地酒龍醒，意氣崢嶸豪士全。此夜真堪寫懷抱，明朝詔下君王宣，相思回首以拳拳。辛未冬日雪中張汝作先生見招，才人傑士擁座一時，公來日有都門之行，賦謝兼贈。

十一、但不着塵俗，皆當附凌雲。餘生有何係，無如此二君。

十二、天都直聳四千仞，中藏三十六芙蓉。練江二十四溪水，爭流倒瀉兮朝宗。岑山砥柱中流溶，煙晴二溪聲淙淙。松風堂在籠叢衝，至今閣合散天下，出人往往矯如龍。我生之友交其半，溪南潛口汪吳貫。君家得藥好容顏，美髯鶴髮雙眸燦。慷慨揮金結四方，風流文采分低昂。默而不語神溟溟，琅然歌發聲蒼蒼。兒孫滿座皆英才，雄談氣宇生風雷。狂瀾興發中堂開，焚香灑墨真幽哉。清湘瞎尊者原濟。

十三、老樹空山，一坐四十小劫。時丙子長夏六月客松風堂，主人屬予弄墨為快，圖中之人可呼之為瞎尊者後身否也。呵呵。

圖 81

石濤　詩畫合璧圖冊

第六開　自題：“鵝城刺史卻綬住，憶雪依然最高處。仙人引見四百峯，未入羅浮點蒼樹。布帆無恙掛江邊，興來誰問老龍眠。當時迢疊主能賢，即今四野稱二天。至人著世聲長久，風流往事王公後。白頭相見喜非常，慷慨生平宛如舊。士林風月得何人，太守歸來總率真。莫怪野人輕住筆，譚公妙韻借傳神。人間萬事看磊落，春花莫管秋雲薄。頻呼門酒叫頃塵，碧桃花下醉綠萼。一觴一詠興何多，千峯萬壑抱蹉跎。圖就憑君開笑眼，清湘端不為詩歌。真人有意他村約，蓬島天涯盡牛角。請君住最高樓（疑此句缺一字），有酒延仙仙可酌。余欲摹惠州太守王紫詮憶雪樓，恨未目睹。今見譚真人妙韻，想像為之題此。辛巳三月清湘大滌子濟。”鈐“老濤”（白文）。

第七開　自題：“得少一枝足，半間無所藏，孤雲夜宿去，羣雁蚤成行。不作餘生計，將尋明日糧。山禽應笑我，猶是住山忙。身既同雲水，名山信有枝。籬疏星護野，堂靜月來期。半榻懸空穩，孤鐺就地支。辛勤謝餘事，或可息憨痴。清趣初消受，寒宵月滿園。一貧從到骨，太寂敢招魂。句冷辭煙火，腸枯斷菜根。何人知此意，欲笑且聲吞。樓閣崢嶸遍，龕伸一草

拳。路窮行迹外，山近臥遊邊。松自何年折，籬從昨夜編。放憨憑枕石，目極小乘禪。倦客投茅補，枯延病後身。文辭非所任，壁立是何人。秋冷雲中樹，霜明砌外筠。法堂塵不掃，無處覓疏親。門有秋高樹，扶籬出草根。老烏巢夾子，修竹歲添孫。淮水東流止，鍾山當檻蹲。月明人靜後，孤影歷霜痕。多少南朝寺，還留夜半鐘，曉風難倚榻，寒月好扶筇。夢定隨孤鶴，心親見毒龍。君能解禪悅，何地不高峯。庚申八月初得一枝即事七首辰。清湘枝下人濟苦瓜。”鈐“原濟”（白文）、“苦瓜”（朱文）。另鈐鑑賞印“吳湖帆珍藏印”（朱文）。

第八開　自題：“讀書學道處，好客主能賢。陶謝風流在，朱張何足傳。知名心迹遠，相晤兩忘年。細把君詩讀，花飛落硯前。

讀書學道處，秋好到春深。多少關情事，消磨老病臨。梅花支冷月，梧子落冰心。階下芊芊草，□襟細雨禽。

讀書學道處，竹密柳如城。斂色三冬肅，纔黃照眼明。絲垂雲不亂，影動日移情。莫問夭桃好，風生爾亦生。

讀書學道處，空闊逸情伸。好月隨人影，名花不受塵。蟲鳴何足羨，鶴唳一聲珍。慣愛聞香舞，居然品絕倫。

讀書學道處，雙檜迴留亭。橋曲聳山石，萍開墮塔鈴。根株拿古雪，羽扇舞空青。百步憑虛望，煙籠畫閣冥。

客真州許園讀書學道處，柳色成章，驚喜幽絕，漫興五首，石濤。”鈐“頭白依然不識字”（白文），裱邊有吳湖帆題。

第九開　自題：“天下山水孰奇壯，最奇不過閩與浙。余生雖未遊斯境，舊昔曾聞有人說。峻嶺仙霞直上天，蒼岩絕壁如臨淵。王公出為兩省制，旌旄鐵鉞經其巔。昨年天子近呼來，景物依稀尚念哉。思之不見愛予寫，一一細說傳其材。嶺下白雲橫麓起，嶺頭紅葉接天開。參橫樹木總無度，劈立一松勘四顧。披鱗帶甲嫩不勝，百尺撐空兩雨露。冰霜蚤勵歲寒心，近日春光猶託付。翠竹連環萬畝陰，風生清籟如瑤琴。此間注目欲仙去，目送江郎羽化岑。清湘本為泉石客，聞君此語愈冷心。開襟便作巒嶼想，落筆一搜華嶽林。歲月驅人世，粉墨輝黃金，山川自爾同今古，吾將以此贈知音。大司農王人岳屬寫仙霞嶺及古松樹並悉命意。清湘大滌子濟。”鈐“瞎尊者”（朱文）。裱邊有吳湖帆題記。

第十開　自題：“鯤翼覆千里，百翎難與儔。曠然思天地，其亦等蜉蝣。倦敧蓬萊石，興翻滄海流。往來無逆志，大塊終悠悠。吾身本蟻寄，動作長遠遊。一行入楚水，再行入吳丘。乘風入淮泗，飄來帝王州。蘭蕙多契合，氤氳相綢繆。（疑原文缺“感”字）君洗我心，愧我污君眸。三年無返顧，一日起歸舟。良會實不偶，悵懷那得休。贈言勞紙筆，繾綣當千秋。南歸賦別金台諸公。濟。”鈐“清湘老人”（朱文）、“膏肓子濟”（白文）。另鈐“周壑草堂”（白文）等鑑藏印七方。

圖 82

石濤　雲山圖軸

"寫畫凡未落筆，先以神會。至落筆時，勿促迫，勿怠緩，勿陡削，勿散神，勿太舒。務先精思天蒙山川，步武林木，位置不是先生樹後布地，入於林出於地也。以我襟含氣度，不在山川林木之內，其精神駕馭於山川林木之外，隨筆一落，隨意一發，自成天蒙，處處通情，處處醒透，處處脫塵，而生活自脫天地牢籠之手，歸於自然矣。大滌子江上阻風題此。"鈐"粤山"（白文）。

用筆有三操，一操立，二操側，三操畫。有立有側有畫，始三入也。一在力，二在易，三在變。力過於畫則神，不易於筆則靈，能變於畫則奇，此三格也。一變於水，二運於墨，三受於蒙。水不變不醒，墨不運不透，醒透不蒙則素，此三勝也。筆不華而實，筆不透而力，筆不過而得。如筆尖墨不老，則正好下手處，此不擅用筆之言，唯恐失之老。究竟操筆之人，不背其尖，其力在中，中者力過於尖也。用尖而不尖，則力得矣。用尖而識尖，則畫入矣。舟過真州友人，欲事筆索余再題。"鈐"法門"（白文）、"苦瓜"（白文）。

圖 84

石濤　對牛彈琴圖軸

本幅自題："對牛彈琴圖。柳風颿颿白石硈，玄晏先生騁玄賞。何來致此殼觫羣，三尺龍唇困鞅掌。麻姑海上栽黃竹，成連改製無聲曲。仙宮岑寂愁再來，烏犉白牯俱不俗。瑩角翹翹態益工，寢訛齕飼函真宮。朱絃弛緩大雅絕，箏篴世反稱絲桐。桐君漆友應難解，金徽玉軫究何在？老顛寧為梁父吟，革□（疑原文缺一字）詎作雍門慨。此調不傳聽亦靡，刻畫人牛聊復爾。一笑雲山杜德機，閉門自覓鍾期子。曹子清藜使原韻。"

"何年畫手顧虎頭，誤墨染成烏犉牯。手揮五絃者誰子，知非無意良有由。趙瑟秦箏滿都市，白雪陽春輸下里。海上移情若箇知，乘閒奏向牛丈耳。平原軟草眠綠雲，或寢或訛耳不聞。惟牛能牛天自定，愧我人籟離其真。今古茫茫廣陵散，世間寥聞夜未旦。更張且和牧豎歌，彈出南山白石爛。楊峕木太史原韻。"

"成連去後鍾期往，大地茫茫誰識賞。忽來妙手寫入神，開卷新奇各鼓掌。朱絲不肯混絲竹，寧向田間理一曲。主伯亞旅若聞（疑此句缺一字），質之牛耳聊免俗。曲聲休論工不工，五音端本先調宮。但使相公能問端，和平自許出孤桐。反覆圖中得真解，非山非水別有在。彷彿倪迂昔日心，縱伴煙霞亦悲慨。慨歎何人過靡靡，痴腸不斷我與爾。收囊同返夕陽村，舊識依然橫笛子。和曹。清風洗耳一掉頭，清泉竟有不飲牛。值得攜琴向之鼓，我與牛意兩自由。由他燕駿無人市，千金持碎宣陽里。洋洋灑灑滌心胸，忍使清音入俗耳。何期妙

筆生煙雲，點染俳諧成異聞。初疑憤世戲為此，諦視方知面目真。分明熱鬧清涼散，長夜偷歌旦復旦。逢時只恐相公嗔，翻道陽春調熟爛。和楊。顧維禎幻鐵。"

"古人事，真豪爽，未對琴牛先絕賞。七絃未變共者誰，能使玄牛聽鼓掌。一絃一弄非絲竹，柳枝竹枝款乃曲。陽春白雪世所希，舊牯新犢差稱俗。背藏頭似不通徵，招角招非□正宮。有聲欲說心中事，到底不爨此焦桐。牛聲一呼其妙解，牛角豈無書卷在。世言不可污牛口，琴聲如何動牛慨。此時一掃不復彈，玄牛大笑有誰爾。牛也不屑學人語，默默無聞大滌子。和曹。非此非彼到池頭，數盡知音何獨牛。此琴不對彼牛彈，地啞天聾無所由。此琴一彈轟入世，笑絕千羣百羣里。朝耕暮犢不知音，一彈彈入墨牛耳。牛便傾心夢碧雲，琴無聲兮猶有聞。世上琴聲盡說假，不如此牛聽得真。聽真聽假聚復散，琴聲如暮牛如旦。牛叫知音切莫彈，此彈一出琴先爛。和楊。清湘木滌子若極戲為之。"

圖 86

石濤　詩畫合璧卷

一、幾年瓢笠掛金台，笑傲春風志不隳。且愧身遊紅日下，何緣人自紫宸來。清芬未覯知龍骨，翰簡初承識鳳材。庸驥不堪邀伯樂，卻因連顧重崔嵬。吳吟已入歸山夢，此日開心更策筇。多事彤庭愛瀟灑，卻從蓬室覯雍容。青藜未敢呈軒冕，白雪先擬獻大宗。杯水豈能燎海眼，文章自古讓夔龍。謝輔國將軍博爾都問亭□。

二、鯤翼覆千里，百翎難與儔。曠然思天地，其亦等蜉蝣。倦敧蓬萊石，興翻滄海流。往來無逆志，大塊終悠悠。吾身本蟻寄，動作長遠遊。一行入楚水，再行入吳丘。乘風泛淮泗，飄來帝王州。蘭蕙多契合，氤氳相稠繆。感君洗我心，愧我污君眸。三年無返顧，一日起歸舟。良會實不偶，悵懷那得休。贈言勞紙筆，繾綣當千秋。南歸賦別金台諸公。鈐"清湘石濤"（白文）。

三、丁巳夏日，石門鍾玉行先生枉顧敬亭廣教寺，言及先嚴作令貴邑時事，哀激成詩，兼志感謝，錄正不勝惶悚。
板蕩無全宇，滄桑無安瀾。嗟予生不辰，齠齔遭險難。巢破卵亦隕，兄弟寧思完。百死偶未絕，披搐出塵寰。既失故鄉路，兼昧親父顏。南望傷夢魂，怛焉抱辛酸。故人出石門，高誼同丘山。揭來敬亭下，邂逅興長歎。撫懷念舊尹，指陳同面看。宿昔稱通家，兩親極交歡。鬚眉數如寫，氣骨悅來寒。翻然發愚蒙，感激摧心肝。識父自茲始，追相遙有端。便欲尋遺迹，從君石門還。一為風木吟，白日淒漫漫。清湘苦瓜和尚昭亭之雙幢下。鈐"苦瓜和尚"（白文）、"石濤"（白文）、"瞎尊者"（朱文）。藏印"丁輔之曾觀"（白文）、"唐雲審定"（白文）等。

287

圖 93

石濤　高呼與可圖卷

東坡題文與可篔簹谷偃竹記

竹之始生一寸之萌耳，而節葉具焉。自蜩蝮蛇蚹以至於劍撥十尋者，生而有之也。今畫者乃節節而為之，葉葉而累之，豈復有竹乎。故畫竹必先得成竹於胸中，執筆熟視之，乃見其所欲畫者，急起從之。振筆直遂，以追其所見。如兔起鶻落。少縱則逝矣。與可之教予，如此予不能然也。而心識其所以然，夫既心識其所以然而不能然者，內外不一，心手不相應，不學之過也。故凡有見於中而操之不熟者，平居自視了然，而臨事忽焉，喪之豈獨竹乎。子由為墨竹賦以遺。與可曰：庖丁解牛者也。而養生者，取之輪扁斲。斲輪者也。而讀書者，與之今夫，夫子之託，於斯竹也。而予以為有道者，非耶子由未嘗畫也，故得其意而已。若予者，豈獨得其意，並得其法。與可畫竹，初不自貴重，四方之人，持縑素而請者，足相躡於其門，與可厭之，投諸地而罵曰：吾將以為韤材，士大夫以為口實，及與可自洋州還，而予為徐州，與可以書遺予曰：近語士大夫吾墨竹一派，近在彭城，可往求之。韤材當萃於子矣。書尾復寫一詩，其略曰：擬將一段鵝溪絹，掃取寒梢萬尺長。予謂與可竹長萬尺，當用絹二百五十匹。知公倦於筆硯，願得此絹而已，與可無以答，則曰：吾言妄矣。世豈有萬尺竹哉，予因而實之，答其詩曰：世間亦有千尋竹，月落空庭影許長。與可笑曰：蘇子辨則辨矣。然二百五十匹，吾將買田而歸焉，因以所畫篔簹谷偃竹遺予曰：此竹數尺耳，而有萬尺之勢，篔簹谷洋州，與可嘗令予作洋州三十詠，篔簹谷其一也。予詩云：漢川修竹賤如蓬，斤斧何曾赦籜龍，料得清貧饞太守，渭濱千畝在胸中。與可是日與其妻遊谷中，燒筍晚食，發函得詩，失笑噴飯滿案。元豐二年正月二十日，與可歿於陳州，是歲七月七日，予在湖州曝書畫，見此竹廢卷而哭失聲。昔孟德祭喬公文，有車過腹痛之語，而予亦載與可疇昔戲笑之言者，以見與可於予親厚無間如此也。清湘大滌子濟東城樹下。